HISTOIRE D'UNE COULEUR

色彩列传

黑 色

MICHEL PASTOUREAU

［法］米歇尔·帕斯图罗 …著

张文敬 …译

生活·讀書·新知 三联书店

First published in France under the tile *Bleu, histoire d'une couleur*
by Michel Pastoureau
©Éditions du Seuil, 2000
Current Chinese translation rights arranged through Divas International, Paris（巴黎迪法国际版权代理）
(www. divas-books.com)

Simplified Chinese Copyright © 2016 by SDX Joint Publishing Company
All Rights Reserved.

本作品中文简体版权由生活·读书·新知三联书店所有。未经许可，不得翻印。

图书在版编目（CIP）数据

色彩列传. 黑色／（法）帕斯图罗著；张文敬译. —北京：
生活·读书·新知三联书店，2016.8（2024.7 重印）
ISBN 978－7－108－05556－9

Ⅰ.①色⋯　Ⅱ.①帕⋯②张⋯　Ⅲ.①色彩学－美术史
Ⅳ.①J063-09

中国版本图书馆 CIP 数据核字（2015）第 239402 号

责任编辑　刘蓉林
装帧设计　张　红　朱丽娜
责任印制　董　欢

出版发行　生活·讀書·新知三联书店
　　　　　（北京市东城区美术馆东街 22 号）
邮　　编　100010
网　　址　www.sdxjpc.com
图　　字　01-2019-1008
经　　销　新华书店
印　　刷　天津裕同印刷有限公司
版　　次　2016 年 8 月北京第 1 版
　　　　　2024 年 7 月北京第 3 次印刷
开　　本　720 毫米 × 880 毫米　1/16　印张 19
字　　数　170 千字　图片 89 幅
印　　数　13,001－15,000 册
定　　价　78.00 元

──────

（印装查询：010-64002715；邮购查询：010-84010542）

contents **目录 >>**

导言 为色彩立传

1. 黑乃万物之始
 从混沌之世到公元千年　...001

 关于黑暗的神话　...003
 从黑暗到色彩　...008
 从调色板到词汇学　...013
 死亡之色　...018
 黑羽飞禽　...026
 黑、白、红　...032

2. 在魔鬼的调色板上
 10—13世纪　...041

 魔鬼的形象　...043
 魔鬼的色彩　...049
 令人生畏的黑色动物　...055
 驱散黑暗　...061
 修士之争：白与黑　...066
 纹章：新的色彩序列　...074
 黑骑士是谁　...079

3. 时尚的色彩
14—16世纪　...085

皮肤的颜色　...087
黑色皮肤的皈依　...092
染坊里的耶稣　...100
染成黑色　...104
色彩的伦理　...111
王公的奢侈品　...119
希望之灰色　...128

4. 黑白世界的诞生
16—18世纪　...137

墨与纸　...139
用黑白表现色彩　...144
点线图纹　...149
向色彩宣战　...152
新教服装　...160
黑暗的世纪　...166
魔鬼卷土重来　...170
新的思辨，新的理论　...176
新的色彩序列　...183

5. 千姿百态的黑色
18—21世纪　　...193

色彩的凯旋　　...195
启蒙时代　　...202
诗歌中的忧郁风　　...210
煤炭与工厂的时代　　...219
关于图像　　...228
具有现代感的色彩　　...234
危险的色彩？　　...246

注释　　...255

"赤青玄白,谓之何也?"诚然,我们可以指着相应颜色的实物回答这样的问题,然而面对这几个概念,我们的解释能力也就仅限于此了。

—— 路德维希·维特根斯坦《论色彩》1,68

导言　为色彩立传

在几十年前，20世纪初期或50年代，本书的标题或许会使某些读者感到吃惊，因为他们习惯上并不把黑色当作一种真正的色彩来看待。如今情况早已改变，几乎不会再有人拒绝承认，黑色也属于色彩之中的一种。如果再向前回溯几个世纪乃至数千年，黑色作为一种色彩的地位是毋庸置疑的，它甚至占据了整个色彩体系的一极。然而从中世纪末到17世纪这段时间，随着印刷术和版画的出现，黑与白这两种颜色逐渐从其他色彩中分离出来，被放到了一个特殊的位置上——因为那时的印刷品都是黑墨水印在白纸上。最终，新教改革以及随后的科学进步彻底将黑白两色驱逐出色彩的世界：在1665—1666年，艾萨克·牛顿发现了光谱，色彩的序列就此确定下来，而在这个序列之中却没有白色，也没有黑色的位置。这是一次真正的"颜色革命"。

在接下来的大约三个世纪中，黑与白作为"非色"而存在，甚至有人认为它们自成一体，作为"黑白世界"与色彩之世界相互对立。在欧洲，

大约有十二代人都认同"黑白"是"彩色"的对立面，而且尽管时过境迁，如今这种对立不再受到认可，却也不会使我们太过吃惊。无论如何，我们对色彩的认知有所改变，可归因于1910年代的艺术家们重新赋予了黑与白在中世纪末期之前早已具有的地位。此后，尽管物理学家仍然长期对此犹豫不决，大多数科学家还是承认了黑色也具有颜色的属性。公众跟随了他们的脚步，因此到了今天，我们在社会习俗和日常生活中，都不再把"黑白"看作"彩色"的反义词，只有在摄影、电影、新闻出版等少数领域，还残留着一些昔日的区分习惯。

总之，本书的题目并不是一个错误，没有激发论战的意图，也不是为了呼应盛气凌人的玛格画廊于1946年底在巴黎举办的著名画展《黑色是一种色彩》。那场画展不仅通过标新立异的口号吸引了公众和媒体的眼球，而且在美术学校讲授的内容和学院派绘画论著之外另辟蹊径，或许参展的画家希望与15世纪末的列奥纳多·达·芬奇进行抗争，因为达·芬奇正是第一个宣称"黑色非色"的艺术家，尽管他们相隔四个半世纪的距离。

如今，"黑色是一种色彩"这句话对我们而言是显而易见，习以为常的；否定这句话或许才能引起真正的论战。然而本书并不定位在这个领域，本书的题目既不是为了呼应1946年的画展，也不是为了呼应声名显赫的达·芬奇，我们的目标没有那么高大，我们只是为了续写同一出版商曾在2000年出版的另一部作品《色彩列传：蓝色》。该书无论在

学术圈还是在公众范围都颇受欢迎，因而激励我下决心对黑色也做一番类似的工作。然而我并不想奋不顾身地一本一本地写下去，凑齐西方文明中所谓的"六基色"（白、红、黑、绿、黄、蓝）历史之后再凑齐"五混色"（灰、棕、紫、粉、橙），最后成为一套完整的系列丛书。这样写出来的专题著作是相互平行、相互独立的，这个目标尽管宏伟，却没有太大的意义：一种色彩从来都不是独立存在的；只有当它与其他的色彩相互关联、相互映照时，它才具有社会、艺术、象征的价值和意义。因此，绝不能孤立地看待一种色彩。本书的主题是黑色，但必然也会谈到白色、红色、棕色、紫色甚至蓝色。其中有些内容取自拙著《色彩列传：蓝色》一书。我在此请求读者在这一点上原谅我，因为我也别无选择。在很长一段时期中，蓝色在西方的地位是卑下而不受喜爱的，被看作"亚黑色"或是一种特殊的黑色。因此这两种色彩的历史是不太可能相互分离的，正如我们也无法把它们的历史从其他色彩的历史中分离出来一样。如果像我的出版商所希望的那样，本系列丛书还能续写第三部的话（红色？绿色？），那么第三部书中无疑也会围绕一些与前两部相同的主题进行研究，并就一些相同领域的文献展开调查。

　　本书进行的研究工作，从表面上看（仅仅是表面上而已）是专题性的，其目标在于为这样一门学科奠定基石：从古罗马时代到18世纪，色彩在欧洲社会的历史。我为了这门学科的建立已经奋斗了近四十年。尽管读者将会看到，本书的内容有时会不可避免地超出古罗马时代到18世

纪的范围，但主要内容还是立足于这个历史时期之上的——其实这个时期已经很长了。同样，我将本书的内容限定在欧洲范围内，因为对我而言研究色彩首先是研究社会，而作为历史学家，我并没有学贯东西的能力，也不喜欢借用其他研究者对欧洲以外文明研究取得的三手四手资料。为了少犯错误，也为了避免剽窃他人的成果，本书的内容将限制在我所熟知的领域之内，这同时也是四分之一个世纪以来，我在高等研究应用学院和社会科学高等学院的授课内容。

即便是限定在欧洲范围内，为色彩立传也不是一项容易的工作，甚至可以说这是一项特别艰辛的任务。直至今日，历史学家、考古学家、艺术史乃至绘画史的研究者都纷纷回避，拒绝致力于此。诚然，研究过程中的困难数不胜数。在本书的导言中有必要谈谈这些难点，因为它们正是本书主题的一部分，也有助于理解我们已知和未知的东西为何如此地不对等。在本书中，历史学与历史文献学之间的界限将更加模糊，甚至不复存在。我们暂且把黑色的历史放在一边，列举几个研究中的难点。尽管这些难点来源各异，但仍可将它们归为三类：

第一类是文献资料性的难点：在过去几个世纪流传至今的古建筑、艺术品、物品和图片资料上，我们看到的并不是这些东西的原始色彩，而是历经岁月的洗礼之后变化而成的颜色。无论归因于颜料的化学反应，还是归因于数个世纪之中一代又一代的人类活动，例如重绘、修改、清洗、刷漆、损毁等等，时间因素造成的影响本身就是历史资料的一部分。所以我

对大肆宣传的在实验室里利用所谓的高端技术"重现"或者"复原"古物的颜色，一直保持怀疑的态度。那是一种科学实证主义，在我看来是无用、危险并且与历史学家的使命南辕北辙的。岁月造成的变化也应该是历史学家研究工作的一部分，为什么要否定它、抹杀它、破坏它？真实的历史并不仅仅是它最初的原始状况，也应该包括时间岁月对它造成的影响。我们不要忘记这一点，也不要轻率地进行所谓复原。

　　同样不要忘记，我们今天看到的艺术品、图片和颜色与古代、中世纪和近代相比处于完全不同的照明条件之下（译者注：法国历史学家的古代 [l'Antiquité] 指的是从远古到中世纪之前，主要是古希腊和古罗马时期，近代 [l'époque moderne] 指的是从中世纪结束到法国大革命之间的历史时期，与中国历史上的古代和近代概念不同）。火把、油灯、各种蜡烛发出的光线与电灯是不一样的，这个道理很浅显，然而有哪个历史学家曾注意到这一点呢？忽视这个问题有时候会导致荒谬的结果。例如最近对西斯廷教堂天顶画的修复，花费了那么大的力气，使用了那么高端的技术，做了那么多的宣传，都是为了"重现米开朗基罗原始绘制色彩的纯粹和鲜明"。这样的工作诚然能激发人们的好奇心，但是如果我们用电灯光线照明来观察或研究色层的话，这种修复工作就变得无用并且错误了。使用我们的现代照明工具能真正看到米开朗基罗眼中的色彩吗？与 16 世纪以来时间和人类慢慢施加的变化相比，这难道不是更严重的背叛吗？当我想到拉斯科洞窟壁画以及其他的史前遗迹时，我就更加担忧了，在经历了岁月的侵蚀之后，

这些遗迹或将不幸毁于好奇的现代人之手。

文献资料类的最后一个难点在于：16 世纪以来，历史学家和考古学家都已习惯于根据黑白图片进行研究——早期是黑白版画，后来是黑白照片。在本书的第 4 章和第 5 章里我们将就这一问题展开讨论。但从现在起我就要强调，在长达近四个世纪的时间里，"黑白"资料曾是研究历史（包括绘画史在内）的唯一可用的影像见证。因此，历史学家（尤其是艺术史研究者）的思维方式和认知方式似乎都受到了黑白图片的同化影响，他们手中只有以黑白为主的书籍和照片以供研究，他们脑海中的历史似乎也变成了一个黑白灰的世界，变成了一个色彩完全缺失的世界。

如今我们有了彩色照片，但并没有真正改变这种情况，至少现在还没有。一方面，思维和认知的习惯过于顽固，在一两代人之内很难转变过来；另一方面，在很长一段时间中，自由地获取彩色照片资料依然是个奢侈的梦想。对于年轻的研究者或者大学生而言，在博物馆、图书馆或者展览馆里制作幻灯片是困难甚至不可能的。到处都有那么一些规章制度，要么禁止拍照，要么索取高昂的费用。此外，由于经费原因，出版商和杂志社以及学术期刊都曾禁止在文章中插入彩色图片。长期以来，尽管尖端科技不断发展带给我们各种可能，但在人文科学领域远远落后，历史学家只能依靠简陋的手段对历史上流传下来的影像资料进行研究，并且需要克服经费、制度、法律的重重障碍。这些障碍至今尚未完全清除，而且在前辈们遇到的技术和经费方面的困难之外，我们现在又遇到了坚厚的法律壁垒。

第二类难点是有关研究方法的。每当历史学家尝试去理解图片、器物或艺术品上颜色的地位和作用时，他总会遇到各种各样的问题——材料问题、技术问题、化学问题、艺术问题、肖像学问题、符号学问题——这些问题纷至沓来，使历史学家手足无措。调研如何展开？应该提出哪些问题？按照什么样的顺序？迄今没有一个研究者或是研究团队能在这方面提供一个系统的、可供整个学术界使用的分析模板。因此，面对大量的疑问和大量的参数资料，任何一个研究者——恐怕首先就是我本人——总会倾向于过滤掉干扰自己的那些信息，只保留有助于论证自己的论点的那些资料。这显然是一种错误的研究方法，但也是最常见到的一种现象。

此外，在社会中传承下来的文献资料，无论是文字资料还是图片资料，从来都不会是中立的，也不可能只有一种解读方式。每份文献都有自己的特性，都有自己的解读方式。如同所有的历史学家一样，色彩历史的研究者也应考虑到这一点，并对每种类型的文献资料使用不同的解读和研究规则。尤其是文字资料和图片资料之间的区别，它们传达的信息是不一样的，也应该使用不同的研究方法对它们进行调查和利用。这一点经常被忽视。我们常犯的错误是，并不在图像本身寻找信息，而是把从其他地方，主要是从文字中得到的信息投射到图像资料之上。我承认我有时会羡慕那些史前历史的研究者，他们只有图像资料（壁画），没有任何文字可供研究，因此他们只能通过对图画的探索分析来获得假设和思路，猜测其象征意义，而不会把文字资料告诉他们的信息生搬硬套到图像上。其他历史学家也应

该向他们学习，至少在分析资料的初期阶段应该使用他们的研究方法。

无论如何，历史学家必须放弃在图片和艺术品的颜色中寻求所谓"现实意义"的企图。无论是古代、中世纪还是近代，历史上的图片影像资料从来都不是现实的"映射"。无论是线条还是颜色，图像并不是为了记录现实而存在的。如果我们相信，在13世纪的一幅细密画，或者17世纪的一幅油画中，一扇黑色的门意味着现实中真的存在一扇黑色的门的话，那我们就过于天真，大错特错了。这其实也属于研究方法的错误。在任何一幅画面中，一扇黑色的门之所以是黑色的，是因为它需要与另一扇门，或是另一扇窗，或者另外任何白色、红色等其他颜色的事物进行对比；这扇门、这扇窗可能出现在这幅画里，也可能出现在另一幅与其呼应或者与其对照的画面里。没有任何一幅画，没有任何一件艺术品是严格精确地重现现实中的色彩的，这句话对古代的图片资料和现代的摄影作品同样适用。我们想象一下两三百年以后的历史学家，他会借助照片、时尚杂志和电影杂志来研究我们2008年的生活环境：他在这些资料上会看到大量斑斓鲜艳的色彩，然而我们在今天的现实生活中其实是看不到那么多鲜艳色彩的，至少在西欧是看不到的。此外，图片中的光线亮度和色彩饱和度往往被加强，而日常环境中最常见的灰色和其他黯淡颜色往往被弱化或者掩盖起来。

不仅是图片，文字资料也是如此，任何文字资料对现实的描述都是片面的、不够忠实的。如果中世纪的一名史官告诉我们，某一位国王有一件黑色的斗篷，那么那件斗篷不见得真的就是黑色的，但是它也未必就不是

黑色的，真正的问题并不在这里。任何对于色彩的描写和记录都与文化和意识形态相关，是否提及事物的颜色，这本身就是一个意义重大的选择，它受到经济、政治、社会符号的影响，并且反映出时代背景的特点。同样，如何选择词语来描述颜色的性质、特点和功能也与时代背景密切相关。有时我们会看到，文字中描写的颜色与真实的颜色可能相去甚远，举个简单的例子：从古到今，我们每天都使用"白葡萄酒"这个词，但是实际上这种液体的颜色跟白色没有任何关系。

第三类则是认知方面的难点：我们今天对色彩的定义、概念和分类是无法原封不动地投射到古建筑、古代艺术品以及数个世纪前流传下来的图片和其他物品之上的。我们今天对色彩的认知与过去的人们不一样（很可能与未来的人类也不一样）。在文献资料中，到处都存在着误导历史学家犯错的陷阱，但涉及颜色及其定义和分类时，这种陷阱往往更大更危险。我们曾经提到过，在数个世纪的时间里，黑色和白色曾经被排斥在色彩之外；光谱以及光谱序列直到17世纪才为人所知；原色与补色之间的衔接关系也在17世纪首度被发现，到19世纪其理论才真正成熟；而暖色与冷色之间的划分则完全是约定俗成的，不同的时代、不同的社会对冷暖色彩的认识完全不同。例如在中世纪和文艺复兴时代的欧洲，蓝色曾被认为是一种暖色，有时甚至被认为是所有颜色之中最偏暖的一种。所以当绘画史的研究者去分析拉斐尔或者提香画作中的冷暖色彩比例时，如果他天真地以为16世纪的蓝色如同我们今天一样属于冷色的话，那他就完全错了。

冷色与暖色、原色与补色、光谱与色环、色彩感知定律和即时对比定律这些东西都不是永恒的真理，而仅仅是不断变化发展的科学知识在历史中的一个阶段而已。我们不应该贸然地把这些知识运用到历史上，运用到这些知识还未出现之前的时代。

就拿光谱来举个例子：自从牛顿做了光谱分色实验以来，我们都知道绿色在光谱中位于黄色与蓝色之间，这一点是无可置疑的。大量的社会习俗、科学研究、自然现象（例如彩虹）以及日常生活实践都向我们证明了这个事实。然而对于古代和中世纪的人们而言却并非如此，在任何一个古代或中世纪的颜色理论体系中，绿色都不在黄色与蓝色之间。那时蓝色与黄色既不在同一个纵轴上，也不在同一个横轴上，因此它们之间根本不存在一个作为过渡的绿色。那时人们认为绿色与蓝色相近，但与黄色没有任何关系。此外，在15世纪之前，无论在绘画界还是在染料业，没有任何一份调色配方告诉我们，将黄色与蓝色混合能得到绿色。那时的画家和染色工人能够调配出绿色，但并不是通过混合黄蓝而得到的。他们配紫色也不使用蓝红，而是把蓝色和黑色混合在一起。古代和中世纪的紫色是一种半黑或亚黑的颜色，在天主教的礼拜仪式和葬礼的服装习俗中，这种紫色的概念流传了很久。

因此历史学家必须警惕，任何脱离了年代背景的颜色概念都容易导致错误。他不仅不应该把自己对色彩的物理知识和化学知识投射到过去，也不应该把光谱体系及其衍生出来的所有色彩理论当成永恒不变的绝对真理。

如同人种学家一样，历史学家应该仅仅把光谱当成众多颜色分类体系之中的一种。今天我们所有人都认可光谱体系，它也得到了科学实验的"证明"，但两百年、五百年、一千年之后呢？谁知道它会不会彻底过时，而那时候的人们会不会把它当成一个笑话？科学证明这个概念本身也与文化紧密相关，这个概念也有其历史、有其原因并受到社会及意识形态的挑战。亚里士多德就不按照光谱的顺序来给颜色分类，但他也曾运用他那个时代的知识，"科学地"从物理上和视觉上论证了他的分类方法。在公元前4世纪时，黑色和白色也完全被归纳在色彩类别之中，它们分别位于色谱的两极。

在古代和中世纪，人们的视觉器官与我们今天相比并没有任何不同，然而为什么他们对色彩对比的认知会与我们不一样呢？放在一起的两种颜色，可能在现代人眼中对比强烈，而在古人眼中则反差不大，反之亦然。以绿色为例：在中世纪，将红绿两色放在一起并不意味着强烈的对比，当时的人们甚至认为这两种颜色是差不多的，在查理曼时代和圣路易时代，红配绿是服装上最常见的配色。而我们今天则认为绿色是红色的补色，并且认为它们之间反差巨大。反过来，由于黄色和绿色在光谱上相邻，因此我们认为它们之间反差不大。而在中世纪黄色和绿色则是反差最大的两种颜色，只有小丑才穿黄配绿的衣服，在绘画作品中黄绿配色通常用来暗示危险、挑衅或者邪恶的行为。

以上所述的文献资料方面、研究方法方面和认知方面的三类难点都显示出，一切与色彩相关的课题都具有文化上的相对性。这些课题绝不能脱

离时代和地域，脱离具体的文化背景来研究。因此，色彩的历史首先就是社会的历史。对于历史学家——也包括社会学家和人类学家——而言，色彩的定义首先是一种社会行为。是社会"造就"了色彩，社会规定了色彩的定义及其象征含义，社会确立了色彩的规则和用途，社会形成了有关色彩的惯例和禁忌。这一切都是社会现象，而不是艺术家、科学家，也不是视觉器官或者自然景观的功劳。有关色彩的课题自古以来都是社会课题，因为人类总是生存在社会中的。如果不承认这一点，狭隘地把色彩当作一种生物神经现象，就会陷入危险的唯科学主义，为色彩立传的任何努力都将是白费力气。

要为色彩立传，历史学家需要做两方面的工作。一方面，他必须致力于对历史上不同社会阶段中的色彩世界进行巨细无遗的描述，包括：色彩的命名词汇，颜料和染色剂的化学成分，绘画和染色的技法，着装习惯及其背后的社会规则，色彩在日常生活中和世俗文化中的地位，政府当局有关色彩的法规，教会僧侣有关色彩的谕示，学者对色彩的思辨，艺术家对色彩的创作等等。值得探索和思考的领域有很多，也提出了各式各样的问题。另一方面，在某一个特定的社会文化地域内，历史学家还要从各种角度出发，随着时代的演变，观察研究与色彩相关的创造、变迁与消亡。

在着手进行这两方面工作的时候，不能忽视任何文献资料，因为从本质上说，对色彩的研究是一个跨文献并且跨学科的领域。但与其他学科相比，有几个学科对研究色彩更有用，也更可能取得成果。例如词汇学：对于词

汇历史的研究能够给我们带来大量有用的信息，增进对历史的了解；在色彩这个领域，词汇的首要功能就是对色彩进行分类、标记、辨别、联系或对比，在任何社会都不例外。类似的还有对染料、织物和服装的研究。与绘画和艺术创作相比，在染料、织物和服装的制造中，化学、技术、材料问题与社会、意识形态和符号象征观念更加紧密地交织在一起。

本书的主题——黑色在欧洲的历史，或将是这方面的一个典型范例。

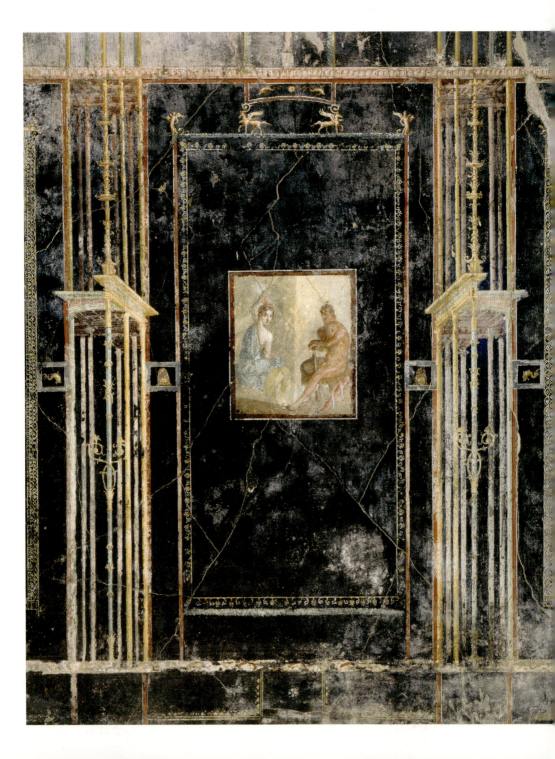

1...
黑乃万物之始
从混沌之世到公元千年

< 庞贝绘画

在魔幻风格的罗马绘画中,红色与黑色占据了主导地位。其中的黑色颜料主要由植物或动物的躯体碳化制成(木头、葡萄藤、骨骼以及较为罕见的象牙)。

庞贝,法比尤斯·鲁弗斯府邸卧室。壁画,公元1世纪。

"起初神创造天地。地是空虚混沌，渊面黑暗；神的灵运行在水面上。神说'要有光'，就有了光。神看光是好的，就把光暗分开了。"[1] 如果我们相信《创世记》开头的这段经文，那么黑暗是诞生于光明之前的，在万物未生之时，黑暗笼罩了大地；而光明则是生命在大地上诞化的前提：Fiat lux！（拉丁文：要有光！）我们至少可以说，《圣经》是第一篇叙述创世过程的文献，而根据《圣经》的记载，与其他颜色相比，黑色是最早存在的。虽然黑色是初始之色，但从一开始它就处于消极负面的地位：在黑暗中不能诞化生命；光明是好的，而黑暗是不好的。对于色彩的符号意义而言，《圣经》只用了五句话，就告诉我们黑色象征着空虚和死亡。

如果我们把神学背景换成天体物理学背景，把上帝创世换成大爆炸创世理论，那么得到的结果也几乎没有什么不同。依然是黑暗诞生于光明之前，而宇宙起源的大爆炸则发生在某种"暗物质"之中，[2] 如果把大爆炸概念说得简单点，可以把它比喻为一个原子或者一种原始粒子的爆炸。诚然，这种关于宇宙起源的猜想，在不久之前还风靡一时，如今则已为大多数物理学家所摒弃：现在他们则认为很可能并不存在一个宇宙诞生的初始时刻。然而，即便我们接受历史没有起点，宇宙永恒存在、无始无终的观念，一幅原始黑暗世界的景象依然挥之不去：那是一种吸收一切电磁能量的物质，它构成了一个纯黑色的世界，一方面孕育万物，另一方面又阴森可怖；而这正是在整个历史中黑色所具有的双重象征意义。

关于黑暗的神话

并非只有《圣经》和天体物理学描述了创世之初的黑暗景象。在大多数神话传说的叙述或阐释中，世界都诞生于无边无际的混沌黑夜之中，而生命则伴随着光明超脱于黑暗之外。例如在希腊神话中，夜神尼克斯（Nyx）是卡厄斯（Chaos，混沌）之女，乌拉诺斯（Ouranos，天空）与盖亚（Gaïa，大地）之母。[3] 她居于极西之地的岩穴，白天隐身其中，夜晚则身披黑衣，登上战车，驾驭四匹黑马，用夜幕笼罩天穹。在某些传说中，尼克斯拥有黑色的双翼；而另一些传说则称尼克斯外貌阴森骇人，以致宙斯本人都畏她三分。在上古时代，希腊人向她献祭纯黑色的牝羊或者羔羊。除了天空与大地之外，作为地狱之神的尼克斯还诞育了众多神灵后代，这些后代的身份在各种来源的资料中有所不同，但或多或少都与黑色有着象征性的联系：睡神、梦神、恐慌之神、秘密之神、争执之神、悲痛之神、衰老之神、厄运之神和死神。有些传说甚至认为尼克斯的后代中还包括复仇三女神、命运三女神以及掌管复仇、惩罚罪恶以及一切破坏秩序之行为的奈梅西斯（Némésis）女神。她的主神庙位于阿提卡（Attique）的小城拉姆诺斯（Rhamnonte），那里曾经耸立着巨型的尼克斯雕像，那是伟大的雕塑家菲狄亚斯（Phidias）于公元前5世纪，使用黑色大理石创作的。

不仅是欧洲神话，在亚洲和非洲神话中也存在着将黑色作为初始之色的说法。在埃及，黑色象征着丰饶肥沃，埃及人每年都期盼尼罗河泛滥带来肥沃的黑色淤泥；与其相反的是红色，因为红色代表贫瘠的沙漠。在其他地区，黑色象征大片的乌云，给大地带来灌溉的雨水。各地发现的上古时期的母神雕像往往是黑色的；西布莉（Cybèle，自然之神）、德墨忒尔（Déméter，农神）、色列斯（Cérès，谷神）、赫卡忒（Hécate，幽灵与魔法之神）、伊希斯（Isis，生育之神）、迦梨（Kali，印度神话的生命之神）等与丰饶或繁衍相关的神祇往往也身着黑色服装。直到基督教占统治地位的中世纪中期，黑色象征丰饶肥沃的这一意义依然没有消失，因为在四大元素中，红色代表火；绿色代表水；白色代表空气，而黑色则代表土地。四大元素与色彩的这种相契性，是亚里士多德在公元前4世纪首先提出的，并且在13世纪英国修士巴特勒密（Barthélemy）等人编纂的百科全书[4]中、16世纪末期出版的纹章学书籍和圣像学论文中都收录了这一内容。[5] 代表土地的黑色自然也象征繁衍，并且经常与红色联系在一起。那时红色象征的并不是毁灭，而是生命力，无论它代表的是火焰还是鲜血。总之，这两种颜色都是生命的源泉，而二者契合在一起则效果又倍增。

> 古希腊黑色人像花瓶 ……

在古希腊花瓶上，黑色人像经常出现在白、红或黄底色之上，而且比古典风格的红色人像出现的年代更早。绘画黑色人像使用的颜料就是简单的炭黑；其质量则取决于陶坯、焙烧各阶段的火候控制以及绘画者的技巧。

《女巫瑟西》黑色人像细颈瓶，约公元前490年。雅典，国立考古博物馆。

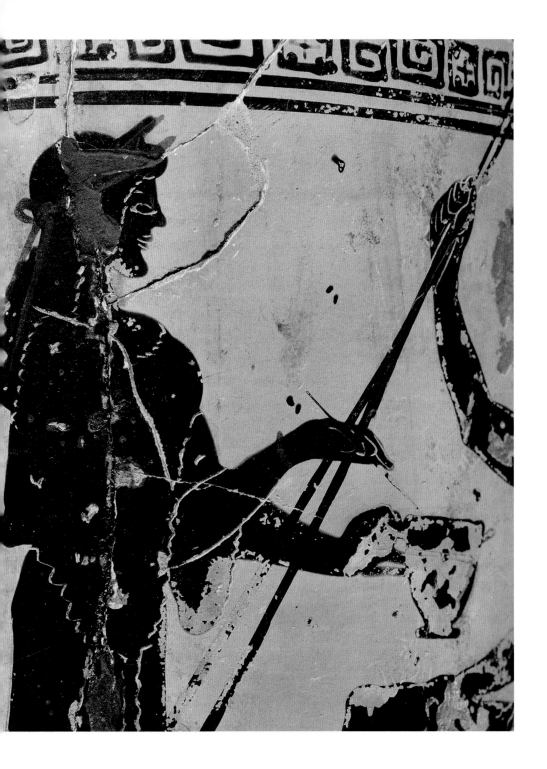

黑色在古代的象征意义，在后世对社会三阶层的划分中也能找到残留的痕迹：在古典时期和中世纪，白色通常代表祭司或教士阶层；红色代表武士阶层；而黑色则是属于生产劳动阶层的颜色。在古罗马，这三种色彩与三个社会阶层的联系是非常恰如其分的。[6] 而我们在不少希腊学者描述的理想城邦中也能看到这种联系；[7] 在更晚一些的中世纪封建时代，无论是编年史还是文学作品甚至图画中，都能看到身着白衣的祈祷者（拉丁文：oratores）、身着红衣的作战者（拉丁文：bellatores）以及身着黑衣的劳作者（拉丁文：laboratores）。[8] 尽管没有系统的规定，但他们的服饰、肤色、纹章、徽记都表现出社会阶层与色彩的这种联系。[9] 某些学者认为，这三种色彩的社会功能沿袭了印欧社会的传统；[10] 这种观点似乎是有根据的，但就黑色这一种颜色而言，它与生产和繁衍的联系或许可以追溯得更远一些。

远古时代的黑色也象征孕育万物的子宫，在很长时间里它具化为山洞的形象以及溶洞、岩穴、石窟、地下走廊等等自然界中一切通往大地深处的空间。这些洞穴中尽管没有光线，却生机勃勃，生存着各种动植物，聚集了生命的能量，因此，这些洞穴或许是人类最早进行祭祀的地方，成为先民的圣地。[11] 从旧石器时代到古典时代，几乎所有巫术仪式和宗教仪式都在洞穴内举行。因此，在早期的大多数传说中，洞穴都是神灵和英雄的诞生之地。这里也是避难或变身之地：许多故事的主角都曾在洞穴中藏身、在这里获得力量、在这里完成脱胎换骨的仪式。后来，可能是受到北欧神话的影响，森林代替了洞穴的地位，但作为圣地而言森林同样是阴暗无光的地方。

尽管如此，如同在所有的神话或宗教中一样，洞穴的象征意义是双重的，

并且带有强烈的负面色彩，因为苦难与不幸也经常发生在阴暗的空间里：妖怪居住在这里；囚徒圈禁在这里；洞穴中隐藏着各种各样的危险，再加上阴森黑暗，就更加显得可怕。西方文明最伟大的奠基著作之一——柏拉图的《理想国》——中最著名的一段，描绘了这样一个洞穴：那是神用来囚禁和束缚人类的灵魂，并给他们痛苦和惩罚的所在。那些囚徒在墙上看到不断变化的投影，这些投影象征着世界表象对人类感知的欺骗；而这些囚徒只有打破屏障，走出洞穴，才能看到真实的世界，看到理想之国度。然而他们却做不到这一点。[12] 在这个故事里，黑暗的洞穴远非生命或能量之源泉，而是一个囚室，是施加刑罚和惩处的地方，是一座坟墓，一座真正的地狱，在那里黑色象征着死亡。

从黑暗到色彩

人类从来都不是一种夜行动物。尽管用了数百年时间,或多或少征服了夜晚和黑暗,但人类始终是以白昼活动为主。人类喜爱光线、明亮和鲜艳的色彩,并且对黑色一直感到恐惧。[13]诚然,从古代的俄耳甫斯(Orphée)开始,就有诗人将夜晚歌颂为"神祇与人类之母,千百亿造物之源",但大多数古代人仍然害怕夜晚,害怕黑暗中存在的危险,害怕夜色中逡巡的猛兽,害怕皮毛或羽毛为黑色的动物,害怕夜晚的噩梦与沉沦。不需要多少考证我们就能理解,这些恐惧来自久远的过去,来自人类还未掌握火与光明的时代。我从不认为色彩的象征意义是一成不变,独立于时间与空间,适用于各种不同文明的。相反,我一直强调:一切有关色彩的课题与挑战都与文化密切相关,历史学家绝不能轻视时代和地域因素的影响。然而我也必须承认,有少数色彩符号的指涉物几乎在各个不同时代和地域的社会中都大同小异。这种现象并不多见,只有红色指涉血与火、绿色指涉植物、白色指涉光明、黑色指涉夜晚这几项而已。夜晚的意义是模糊的,能令人想到许多东西,但这些东西大多是令人不安的、带有破坏性的。

距今大约五十万年前人类掌握了火,这毫无疑问是人类历史上最重大的转折点。那时的直立人(Homo erectus)学会了取火与控制火的技能,这一事

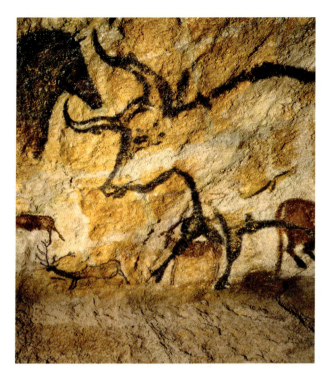

拉斯科洞窟的巨幅公牛画 ……

在旧石器时代的壁画中,黑色颜料是使用得最多的。

其中最古老的来自经过煅烧碳化的植物(炭黑)或动物(骨骼、象牙、鹿角),但在某些时代较晚的洞窟壁画中也能找到矿物颜料,例如拉斯科壁画中的氧化锰颜料。

《巨大的黑色公牛》拉斯科洞窟,约公元前 15000 年。

件决定性地把人类与其他动物区分开来。从此,被人类驯服的火焰不仅被用来取暖、加热食品以及制造原始的祭坛,也被用于照明,这甚至是当时火的最主要用途。令人恐惧的无边黑暗终于退却了,夜晚终于不再完全是黑色的。

后来,从旧石器时代早期开始,火的用途越来越广,甚至有人用火烧灼某些植物或矿物来制造颜料。在这些人工制造的颜料之中,最古老的或许就是炭黑颜料,这种颜料是用各种木材、树皮、树根、果壳或果核在隔绝空气的条件下,经过不完全燃烧而取得的。使用不同的原料,以不同的温度煅烧,最后得到的黑色颜料之间也有色调浓淡和光泽明暗的细微差异。这一类工艺方法使得旧石器时代的艺术家们拥有了更丰富的颜料用于调色,而在此之前他们只有那些直接从自然界中获取的颜料可供选择。从此这些画家懂得了如

何自己制作黑色系的颜料，并且能够区分它们的色调差异。后来，他们又逐渐学会了用类似的方法灼烧骨骼、象牙和鹿角来获得更加美丽的黑色颜料。然后他们开始使用矿物：将矿物刮擦、研碎、氧化、黏合之后，可以获得新的染色物质，有的更加牢固，有的更加耀眼。对于黑色而言，锰矿石的氧化物可以作为炭黑的替代品或补充品。这种颜料在拉斯科洞窟壁画（Lascaux，距今约一万五千年）中大量使用，用于描绘大规模的动物群，其中包括最著名的黑色公牛。但炭黑并没有从颜料中消失，在数千年后的尼沃洞窟（Niaux，法国阿列日省）中，深入洞窟内部七百米的"黑厅"里，壁画得到了完好的保存。"黑厅"的壁画表现了大量的黑色动物（野牛、马、羱羊、鹿，甚至还有鱼类），而其中使用的颜料几乎只有木炭而已。尼沃洞窟的壁画比拉斯科洞窟要晚一些，距今大约一万两千至一万三千年。[14]

在数千年的历史中，颜料的种类不断地丰富，调色的配方也越来越多。古埃及文明已经能够制造许多种类的颜料，其中包括不少新品种。但是在与黑色相关的方面，氧化锰和炭黑依然占据主要地位。这时的新发明是墨水，由炭黑或烟黑溶解在水中，再加入动物胶或阿拉伯树胶制成。灰色也是在埃及首次出现的，并且在埃及的墓穴壁画中占据了重要的地位。这时人们通过混合炭黑和铅白来获得灰色颜料。

在近东的某些地区，还有人使用沥青作为黑色颜料，这是一种非常稠厚的颜料，可以在富含石油的地下找到。在西方的古希腊和古罗马，画家大量地运用烟黑，并且从某些木炭中提取出非常美丽的黑色颜料。其中最受追捧的叫做"葡萄黑"，是用干燥的葡萄藤经煅烧制成，它的颜色深沉，并带有

微蓝的光泽，特别受到罗马人的欣赏。当然，象牙黑依然被认为是最美丽的黑色，但其价格过于昂贵，因此无法大范围运用。富含氧化锰的土壤会天然地呈黑色或棕色，它们是画家大部分矿物颜料的来源。这种颜料价格也相对昂贵，因为经常需要长途运输（例如从西班牙或高卢运到罗马），与炭黑或烟黑相比矿物颜料的色彩更加暗哑。

　　染料方面的技术则相对落后。尽管染料技术出现得相当早，但直到新石器时代才成为一项真正的社会生产活动。那时人类逐渐定居下来，织物生产才得到大规模的发展。染色需要一种相当专业的技术：从植物或动物身上得到的染色物质是不可能直接使用的，必须将它分离、去除杂质，使它发生化学反应，然后将染料渗入织物的纤维中并使它稳固下来。这些工作十分复杂，并且耗费大量时间。红色系的染色技术（茜草、虫胭脂、骨螺）是最先发展起来的，并且在数千年中一直处于领先地位。而黑色系的染色工艺一直有难度，至少在西方是如此。

　　作为染料的炭黑和烟黑最早用于对家禽染色以区分其归属，可是炭黑和烟黑却并不是适用于织物的染料。但这项技术始终没有被完全放弃，在中世纪末曾有人指控染色工人用烟黑替代另一种价格更贵而色牢度更高的染料——这种以富含鞣酸的树皮或树根（桤树、胡桃树、栗树及某些橡树）制成的染料到那时已经逐渐代替了烟黑和炭黑。但这些植物染料既不耐晒也不耐洗，时间长了会褪色。在某些地区，人们很早就学会了将植物染料与富含铁盐的泥浆或河沙配合使用，后者能够发挥媒染剂的作用。但这种做法并非在所有地区都行得通。在其他地方，有些染色工人会使用五倍子

染色，这是一种非常昂贵的染料，是从某些橡树的球形瘿瘤中提取出来的成分。有些昆虫会在这些树上产卵，然后树木会分泌出一种汁液慢慢把虫卵包裹起来，形成一个硬壳将幼虫包在里面，这就是五倍子。采集五倍子必须在夏天到来之前进行，这时幼虫还在壳里；然后需要将它慢慢风干。五倍子中富含鞣酸，是一种优质的黑色系染料，然而昂贵的价格限制了它的使用范围。

以上所述的这些困难解释了为什么在欧洲，从最久远的古代一直到中世纪末的漫长时间里，染色工人一直无法制造出漂亮而纯正的黑色。他们制造出来的往往不是黑色而是棕色、灰色或深蓝色，染在织物上深浅不一，色牢度也不高，从而使织物和服装看起来肮脏晦暗，令人不快。这些服装不受人们的喜爱，因此只有社会地位最低、干脏活累活的人，或者在葬礼和忏悔等特殊场合才穿这样的服装。只有黑色的裘皮是受人欣赏的，尤其是黑貂皮，那是从动物界里能够获取的最美丽的一种黑色。

从调色板到词汇学

与现代社会相比，古代文明对黑色系的色调差异更加敏感。在所有的领域，都存在着若干种而不是一种黑色。与黑暗的斗争、对黑夜的恐惧、对光明的追求，这一切逐渐引导史前和古代的先民把黑暗区分为不同的程度和不同的质感，并对黑色建立起一个相对宽阔的色阶体系。绘画首先体现了这一点：从旧石器时代开始，画家就曾使用数种不同的颜料来制造黑色，而在其后的数千年中这些颜料的种类又不断增加。结果到了罗马时代，黑色系中已经拥有了许多种变化多端的黑色：哑黑与亮黑、浅黑与深黑、刚硬的黑色与柔和的黑色，以及偏灰、偏棕甚至偏蓝的各种黑色。与染色工人相反，古代画家懂得根据不同的材质，运用不同的技巧，巧妙地使用这些黑色达到他们追求的不同效果。[15]

古代人使用的词汇从另一方面体现了他们对黑色系认知的多元性。这些词汇不仅用来表达艺术家使用的不同色调，更重要的是用来命名自然界中存在的各种不同质感的黑色。因此在古代语言中有关黑色的词汇经常比现代语言更多。然而，与其他颜色的情况相似——或许除了红色以外——这类词汇的含义是不固定、不精确、不容易理解的：它们的含义更多地与材质的特性、色彩带来的效果而不是与真正意义上的色彩本身相关。这些词强调的首先是色彩的质地、浓度、光泽或者亮度，其次才是色调。此外，同一个词汇可以用来命名数种不

同的颜色，例如希腊语中的"kuanos"和拉丁语中的"caeruleus"可以指蓝色也可以指黑色；拉丁语中的"viridis"可以指绿色也可以指黑色；反过来，又经常有好几个不同的词指的其实是同一种色调。[16] 这里就出现了一些无法解决的翻译问题，在翻译希伯来语《圣经》和古典希腊语文献[17]的时候遇到的此类例子数不胜数。

在色彩词汇方面，拉丁语与我们今天使用的概念更加接近一点。但拉丁语中依然存在大量的前缀和后缀，用于体现色彩的光泽（亮/暗、反光/亚光）、感（饱和/不饱和、平滑/粗糙）或面积（纯色/杂色）。对黑色而言，拉丁语并没有把黑色系与其他色系（棕、蓝、紫）的词汇完全分开，却把哑黑（ater）与亮黑（niger）区分得非常清楚。这就是黑白两色的重要特征，是它们与其他色彩的不同之处：红色系（ruber[18]）和绿色系（viridis）的词汇都是从一个基础词语派生出来的；蓝色系和黄色系甚至连这个基础词语都没有，只能用一些多变而含义不确定的词来指代——这是否说明古罗马人对这两种颜色缺乏兴趣？——而黑白这两种颜色之中的每一种都拥有两个常用的基础词，这两个基础词的义域足够丰富，足以覆盖这两个色系的全部色调差异和象征意义。黑色在拉丁语中为"ater"或"niger"；白色则为"albus"（苍白）或"candidus"（纯白、亮白）。

"Ater"这个词可能来自伊特鲁里亚语，在很长时间内是拉丁语中描写黑色最常用的词语。一开始这个词的含义相对中性，后来逐渐用来专指黯淡的、毛糙不反光的黑色，在公元前2世纪的时候成为一个贬义词：用于表达不好的、丑陋的、肮脏的、阴沉的甚至是"残酷的"黑色（"atroce"这个词如今在法语

中只保留了表达情感的引申义，而其拉丁语词源"atrox"表达色彩的意义已经消失）。与此相反，"niger"一词词源不详，在很长一段时间中都不如"ater"常用，最初的唯一含义为"亮黑色"；后来用于指一切具有褒义的黑色，尤其是自然界中存在的各种美丽的黑色。到了罗马帝国早期，"niger"已经比"ater"更加常用，并且派生出一系列的常用词语："perniger"（深黑）、"subniger"（灰黑、紫色）、"nigritia"（黑斑）、"denigrare"（抹黑、诋毁）等等。[19]

与黑色类似，古典拉丁语中也有两个描写白色的基础词："albus"和"candidus"。在很长时间里前者更加常用，后来这个词的含义逐渐缩小成了"苍白"或者"灰白"，而后者则相反，一开始只是用来指亮白色，后来词义逐渐扩展到一切富有光泽的白色，以及宗教、社会方面一切具有正面象征意义的白色。[20]

黑白两色的这种二元意义在古代日耳曼语言中也能见到，说明这两种色彩对于古日耳曼"蛮族"也具有重要意义。与罗马人一样，古日耳曼人也认为黑与白（还有红色）位居其他所有色彩之上。但在后来的数个世纪之中，日耳曼语族的词汇有所减少，其中的一个基础词消失了。如今在德语、英语、荷兰语和其他日耳曼语族的语言中，只剩下一个常用的表达"黑色"或者"白色"的基础词：在德语中是"schwarz"和"weiss"；英语中则是"black"和"white"，其他语言这里就不一一举例了。然而在原始日耳曼语中，以及后来的法兰克语、撒克逊语、古英语、中古英语、中古高地德语和中古荷兰语中却并非如此。直到中世纪中期，日耳曼语族的各种语言依然像拉丁语一样，描写黑色和白色时各使用两个常用词。以德语和英语为例：在古高地德语中有"swarz"（黯淡的黑色）和"blach"（有光泽的黑色），以及"wiz"（苍白）

和"blank"（亮白）；同样，在古英语和中古英语中有"swart"（黯淡的黑色）和"blaek"（有光泽的黑色）以及"wite"（苍白）和"blank"（亮白）。随着数个世纪的演变，词汇逐渐减少，如今在德语中只留下schwarz（黑色）和weiss（白色），而英语中则只有black（黑色）和white（白色）。词汇的演变是一个缓慢的过程，其进度在各种语言之间也是不同的。例如马丁·路德，他只会用一个词"schwarz"来指黑色，而莎士比亚虽然比他晚出生几十年，却懂得使用"black"和"swart"这两个词。到了18世纪，"swart"一词尽管已经显得过时，但在英格兰北部和西部的某些郡里仍然在使用。

对古代日耳曼语词汇的研究不仅告诉我们，表达"黑色"和"白色"的词语曾经各有两个，而且可以看出这四个词之中的两个——"blaek"（古英语中的亮黑色）和"blank"（古英语和古德语中的亮白色）具有相同的词源：这两个词都来源于原始日耳曼语的"*blik-an"（发光）。因此这两个词着重体现的都是"色彩发亮耀眼"这一层含义，无论指的是黑色还是白色。这再次证实了我们从其他古代语言中（希伯来语、希腊语以及拉丁语）得到的结论：对于命名颜色的词汇而言，亮度属性要比色彩属性更加重要。这些词汇首先追求的是体现颜色是亚光还是亮光，是明还是暗，是浓还是淡，然后才把它纳入白、黑、红、绿、黄、蓝等色系。这是一个非常重要的语言现象，也是一个非常重要的认知现象，当历史学家研究古代的文字资料、图片资料和艺术品时一定不要忘记这一点。在色彩这个领域，颜色与光线的关系比其他一切都重要。因此，虽然黑色是属于黑暗的颜色，但依然存在"亮黑色"，也就是在吸收光线之前，首先反射光线的黑色。

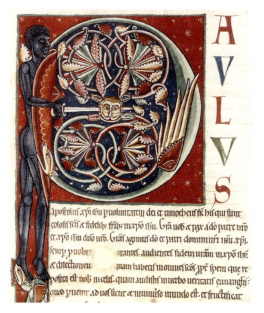

拉丁语中的两种黑色 ……

古典拉丁语中有两个表达黑色的常用词语："ater"（哑黑）和"niger"（亮黑）。在中古拉丁语中，前者逐渐消失了，而后者则包含了"黑色"一词的大多数意义。

来自科尔比修道院的一份手稿的卷首部分（Florus：《使徒保罗书信注》），1164 年。

巴黎，法国国立图书馆，拉丁文手稿 11576 号，67 页反面。

 尽管古代欧洲人特别重视颜色与光线的关系，但随着数个世纪的演变，这种关系逐渐弱化，而有关黑与白的词汇也日益贫乏。本来拥有两个表达颜色的基础词的语言最终只保留了其中的一个。[21] 例如古法语中已经不存在拉丁语词"ater"（但这个词在中古拉丁语中依然存在），只保留了一个常用的"neir"来表达黑色，而这个词则源于拉丁语的"niger"。结果这个词的内涵变得异常丰富，包含了黑色的所有象征意义（阴郁、不祥、丑陋、残酷、邪恶、魔鬼等等）。但若要表达不同质感或者不同强度的黑色（亚光、亮光、浓度、饱和度等等）就必须借助比喻了：沥青黑、桑葚黑、乌鸦黑、墨黑等等。[22] 现代法语的做法是相同的，但这类比喻用得少一些，因为现代人并不那么重视各种黑色之间的细微差异。再加上从 15 或 16 世纪起，人们不再把黑色当作一种真正的色彩看待，就更少有人关注黑色的色调差别了。

死亡之色

黑色，是夜晚之色，阴暗之色，大地深处之色，也是死亡之色。从新石器时代起，黑色的石头便用于丧葬仪式，有时也和颜色晦暗的雕像以及其他器物一起使用。在古典时代的近东地区和法老时代的古埃及也有同样的现象。但那时象征冥世的黑色与魔鬼或邪恶还没有联系在一起。相反，它依然与丰饶的土地有关，这种黑色是吉祥的，象征着新生，引领死者抵达彼岸世界。所以在古埃及，与死亡有关的神祇几乎总被画成黑色，例如阿努比斯（Anubis），这个胡狼外形的神祇在坟墓里守护死者，他也是葬礼上的涂香者，而他的肤色则是黑色的。同样，法老的始祖，被奉为神灵的埃及君王，通常也被画成黑色皮肤。在埃及，与黑色相比，红色更加不受欢迎，令人生畏；这里指的并不是日出或日落的红色，而是象征暴力的红色，属于塞特（Seth）的红色。塞特是战争、暴力与毁灭之神，他杀死了自己的兄弟欧西里斯（Osiris，冥神）。[23]

在《圣经》中则并非如此。尽管黑色像《圣经》中的其他颜色一样，其象征意义是复杂而变化多端的，尽管《旧约·雅歌》里的新娘唱道："我虽然黑，却是秀美。"[24] 但《圣经》中的黑色——以及其他所有晦暗的颜色——仍然经常带有负面的含义：它是恶人与亵渎者之色，是以色列的敌人，受到神的

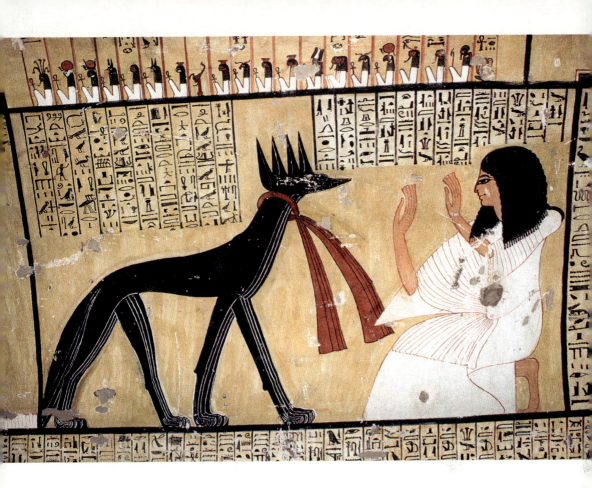

阿努比斯 ……

在法老时代的埃及,黑色代表丰饶肥沃的土地。

在葬礼上,黑色是吉祥的,象征着新生,引领死者抵达彼岸世界。大多数与死亡有关的神祇都被画成黑色,例如这里的阿努比斯,他是葬礼上的涂香者,并在坟墓里守护死者。

《阿努比斯》,因赫卡墓内部的绘画及象形文字。卢克索,公元前7世纪。

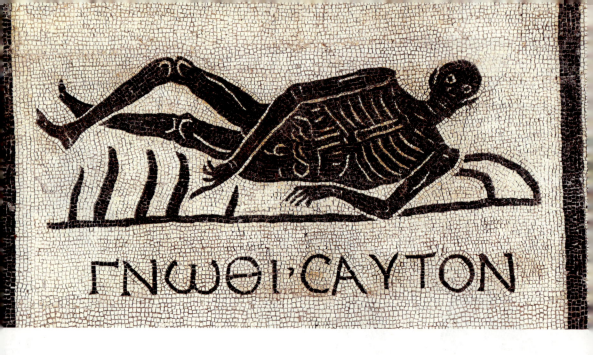

墓穴镶嵌画 ……

早在罗马帝国时代,黑色的颅骨或骸骨就已经用来象征死亡了,直至今日依然如此。

《认识你自己》,在亚壁古道(圣格雷戈里奥)发现的墓穴镶嵌画,3 世纪初。罗马,特尔梅国立博物馆。

诅咒。它也是混沌之色,象征着危险的夜晚、邪恶,尤其是死亡。只有光明才是生命之源,象征着上帝的存在。光明与黑暗是对立的——"黑暗"是《圣经》里使用频率最高的词语之一,永远与邪恶、亵渎、惩罚、过失或者苦难联系在一起。在《新约》中,光明与基督降临之间的联系无处不在:基督是世界的光,[25] 他从"黑暗之子"(魔鬼)手中拯救信徒,他将信徒带往天上的耶路撒冷,带到上帝的面前,永受光明的照耀。[26] 这样,白色就成为基督与光明之色,也成为光荣与救赎之色;反之,黑色则成为了撒旦之色、罪孽之色、死亡之

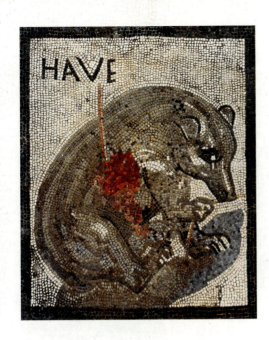

熊,野生动物……

古罗马人认为,熊是所有动物之中最强壮的,是野兽之中的王者。

深色的皮毛和似人的外表使它成为一种令人生畏的动物,人们喜欢捕猎它,并认为它作恶多端。普林尼在《博物志》中写道:"没有任何一种别的动物比熊更善于作恶了。"

镶嵌画《心房受伤的熊》,庞贝,公元1世纪。

色。诚然,这时地狱的景象依然是模糊不清的,但已经与《旧约》中的"黄泉"(shéol)有所不同:地狱是有罪者死后处身之所,在那里对他们处以酷刑,"在那里必要哀哭切齿"。[27] 地狱的形象则是炽热的熔炉或者火海,除了黑暗之外就只有永恒的红色火焰,这种火焰的作用则是焚烧而不是照明。从基督教始创的最初期开始,一直到后来的很长一段时间,红与黑就是属于地狱的色彩,属于魔鬼的色彩。

对于其他古代宗教或神话而言,地狱的色调则更加单一,更偏向黑色而不是红色。有些宗教的地狱中没有火焰,因为这些宗教认为火焰是神圣的,因此堕入地狱的恶人被剥夺使用火焰的权利,必须忍受无边的寒冷和黑暗。在那个地下世界里,一切都是黑色并且冰冷的。希腊神话的哈迪斯(Hadès,冥王)地狱或许是这类地狱的原型,尤其是在全世界文明都深受希腊影响的年代。在希腊神话里,地狱位于地下深处,与夜之国度相邻,其中包括若干

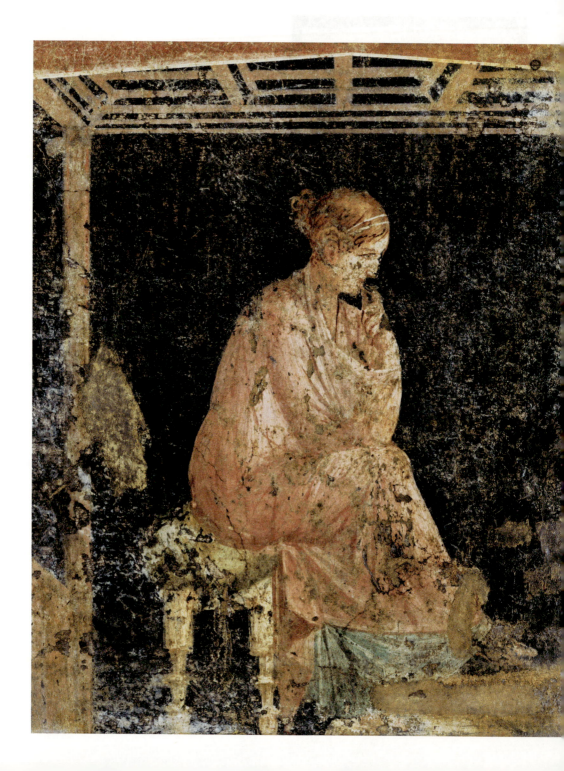

层空间，每个人死亡之后都魂归此处。有数条河流将地狱与阳世间分隔开来，其中最著名的就是流淌着黑色泥水的阿克隆（Achéron，冥河）。丑陋的老人卡戎（Charon）衣衫褴褛，戴着圆顶的帽子，以一个奥波尔（obole，古希腊钱币）为代价，用一条小船摆渡亡者的灵魂。在冥河的彼岸还站着刻耳柏洛斯（Cerbère），巨大的三头犬，全身的毛发是条条盘缠着的毒蛇。他是地狱的守卫者，外形凶恶可怕，毛色灰暗，牙齿锋利，唾液有毒。在巨大的地狱之门后方，有一个法庭对灵魂一一进行审判。根据在阳世间的所作所为，这些灵魂将有两条出路：得到救赎者向右边的光明世界走；而被神弃绝者则向左边的黑暗世界走，视他们所犯罪行的严重程度被处以不同刑罚。罪孽最深重者将被送往塔尔塔罗斯（Tartare），那是地狱最深最黑暗的所在，遍布盛满硫黄和沥青的池塘。那里囚禁着堕落的神祇——巨人和泰坦，以及被处以永恒监禁的罪犯：坦塔罗斯（Tantale）、西绪福斯（Sisyphe）和达那伊得斯姐妹（les Danaïdes）。冥王哈迪斯居住在地狱的中央，他的宫殿由三层堡垒保护，巨大的宝座由乌木制成。作为宙斯的兄弟，哈迪斯永远也不能离开地狱，他的化身是一条蛇，因此蛇也象征着地狱。哈迪斯的妻子名叫珀耳塞福涅（Perséphone），与哈迪斯不同，她每年只有一半时间住在地府，而另一半时间则留在人间或者天界。

< 庞贝的黑色

在罗马绘画中，黑色底色用于造成具有纵深感的效果，结合一些能够造成视错觉的建筑装饰，成为"魔幻风格"的特点。这种风格在公元前 1 世纪的庞贝曾经非常流行。

《女子坐像》壁画，庞贝，公元前 1 世纪。

黑色大理石像 ……

在古罗马，从公元前 1 世纪起开始流行黑色大理石制成的石柱和石像，这种大理石是从希俄斯（Chios）、米洛斯（Mélos）等希腊岛屿输入的。这种大理石的名字"lucullien"来自罗马执政官卢库鲁斯（Lucullus），因为他是第一个大规模使用这种大理石建造自己的住宅的人。

《眼部彩绘的达那伊得斯雕像》，那不勒斯，国立考古博物馆。

地狱在希腊神话中的这个形象也是逐渐建立起来的。最古老的传说描绘的画面并非如此。例如在荷马史诗中，地狱位于大地的边缘，大洋河（Océan）的彼岸，那里终年笼罩着夜幕和浓雾。赫西俄德（Hésiode）则认为地狱是天穹与塔尔塔罗斯之间的一个神秘所在，比终年不见日光的西米里人（Cimmériens）居住的地方还要遥远。还有人把地狱描写为一个阴森的地下世界，大地和海洋都根植于此；有三重围墙包围着这个黑暗的国度，厄瑞玻斯（Erebos）统治这里，他是卡厄斯的儿子，夜神的兄弟。无论如何对冥府进行描写，所有的作者都突出强调，这是一个黑色的世界。

罗马神话中的地狱与希腊神话几乎完全相同，对罗马人而言，黑色依然是死亡之色。在罗马共和国成立之初，黑色在丧葬仪式上以各种形式出现（器物、祭品、绘画），后来，从公元前 2 世纪开始，参加葬礼的罗马官员开始

身穿黑色服装：他们在葬礼上身穿一件颜色深暗的镶边托加长袍（拉丁语：praetextam portant pullam）。这是丧葬服装习俗在欧洲的起源，起初其适用范围很小，后来在社会方面和地域方面不断扩展，一直延续到近代。到了帝国时期，罗马的上流社会流行模仿官员的衣着和行为，在葬礼以及其后的一段时间内，死者的亲属也身着黑色服装。丧期结束时通常要举行一场宴会，参加宴会的人脱去黑衣穿上白袍，表示居丧的日子已经结束了。[28]

从严格意义上讲，古罗马人的丧服属于深暗色而不是黑色：在词汇学领域，用拉丁语形容词"pullus"来形容这种服装，"pullus"通常指深暗色的羊毛，颜色介于深灰和深棕之间。[29] 有些人认为"pullus"是"ater"的同义词，但葬礼上所穿的深色托加长袍（拉丁语：toga pulla）恐怕更近似于烟灰色，与真正的黑色还有距离。[30] 但黑色依然是与死亡联系最紧密的色彩，甚至有诗人在诗歌中将死亡比喻为"黑色时刻"（拉丁语：hora nigra）。[31]

在近东、中东、埃及乃至希腊，黑色曾经拥有过不少正面的象征含义（丰饶、繁衍、神圣），但到了罗马帝国时期，这些含义似乎已经全部消失了。到了这时，拉丁语中描写黑色的两个形容词"ater"和"niger"已经各自具有众多的负面含义：肮脏、阴郁、丧葬、恶意、背信、残酷、不祥、死亡。在此之前只有"ater"是贬义的，而自此之后"niger"也不得幸免。有些学者甚至认为"niger"与"nocere"（危害）属于同一词族，[32] 这一词族中还包括"nox"（夜晚）和"noxius"（有害的），到中世纪时有基督教学者曾以此为证据，来论证黑色乃是一种有罪的、邪恶的色彩。[33]

黑羽飞禽

　　与希腊—罗马神话相似，在古日耳曼和斯堪的纳维亚诸民族的众神故事中，也存在一个夜之神灵——诺特（Nott），她是巨人诺尔维（Norvi，时间）的女儿。在北欧和日耳曼神话中，夜神诺特身披黑衣，驾着黑色马车驰骋在天际，她的坐骑是一匹名叫赫利姆法克西（Hrimfaxi，霜之马）的黑色骏马，它速度飞快，但脾气暴躁。诺特与赫利姆法克西都不算是邪恶的神祇，真正邪恶可怖的是冥国女神赫尔（Hel），她是邪神洛基（Loki）之女，巨狼芬里厄（Fenrir）与巨蟒弥得加特（Midgardr）的妹妹。赫尔的形象是骇人的：她不仅相貌丑陋，头发蓬乱，而且肤色分为阴阳两边：一侧是黑色，另一侧呈"苍白色"（德语：blass）。[34] 这个阴阳脸的形象要比纯黑色的皮肤显得更加骇人可怖，并且拥有更加不祥的寓意：日耳曼人对苍白色十分畏惧，对他们而言，苍白色象征浓雾、鬼魂、邪恶的幽灵。赫尔的半张脸是黑暗的颜色，而另一半则是幽灵的颜色，这突出了她与死亡密不可分的联系。她的哥哥巨狼芬里厄在预言中将吞噬奥丁（Odin，北欧和日耳曼神话的主神），在诸神的黄昏中起到决定性的作用，但它看起来却不如赫尔吓人，因为通常认为它长着一身灰色的皮毛。

　　可见，在古代日耳曼人心目中，黑色并不是最邪恶可怖的色彩。此外，

正如上文曾经提到过的那样，古代日耳曼语言中有两个表示"黑色"的词语。其中的一个"swart"表示暗哑的黑色，这是可怕的、象征死亡的黑色；而另一个"black"则表示有光泽的黑色，象征在夜晚和黑暗中能看到的微弱光芒。这种"亮黑色"最终具化为一种羽毛为黑色并富有光泽的飞禽——乌鸦，古代日耳曼人认为，乌鸦是一种无所不知的鸟，它们是智慧的化身，能够洞悉这个世界的一切，并且了解人类未来的命运。

在古代，对于整个北半球的人类而言，乌鸦羽毛的颜色比自然界中能够见到的其他任何动物都要黑。如同黑色一样，乌鸦也具有众多正面或负面的象征意义。对日耳曼人而言，乌鸦的形象是完全正面的：这是一种神圣、尚武并且无所不知的飞禽。北欧神话中的主神奥丁是一个独眼的老人，他的双肩上栖息着两只乌鸦，一只叫福金（Huginn，思想），另一只叫雾尼（Muninn，记忆）。它们是奥丁的眼线，每天环绕世界飞行，然后把所见所闻向奥丁报告。正是借助这两只乌鸦，奥丁才变得无所不知，才能掌控未来，决定众生的命运。对于触怒他的人，奥丁也会把他们变成乌鸦，甚至他自己也会化身乌鸦，去惩罚或处决叛逆者。

奥丁不仅是智慧之神、魔法之神、生与死的主宰，也是战争之神。日耳曼战士纷纷在自己身上饰以奥丁化身的形象——黑乌鸦，以祈求在战斗中奥丁的保佑，因此乌鸦又有了庇护的作用。[35] 在他们的头盔、皮带扣、盾牌、战旗上都能看到乌鸦的形象，有时是一只，有时是一群。考古学在这方面发现了许多证据，而在故事传说中，古代斯堪的纳维亚战士会模仿乌鸦的鸣叫，作为冲锋的号令，这也可以作为他们信任乌鸦的旁证。海军战士把乌鸦的形

象画在船帆上，或者雕刻在船首；陆军战士则把乌鸦刻在矛柄的顶端，或者绣在一块布上随身携带。约公元1000年的一位佚名史官记载了在大约876—878年间发生在英格兰北部的一场战争。战争的一方是盎格鲁—撒克逊国王阿尔弗雷德（Alfred），另一方是丹麦入侵者。在这场战争里丹麦人拥有一面具有魔力的旗帜：和平时这面旗帜是纯白色的，而战斗时上面则会出现一只黑色的乌鸦，它挥舞双翅和双爪，用喙啄向敌人，并且发出可怕的叫声。[36]

　　对日耳曼人姓名起源的研究，也证明了他们对乌鸦的崇拜。[37]然而，曾经吓阻基督教传教士向撒克逊森林和图林吉森林迈出脚步的，并不是日耳曼人的姓名，而是这些异教战士特有的祭祀仪式[38]：使用动物作为祭品；对动物偶像的崇拜；习惯在坟墓内放入动物骸骨陪伴死者走完最后一程。尤其是战斗之前的仪式性宴会：在宴会上，出征的战士要喝下野生动物的鲜血，吃下它们的肉，以汲取这些动物的力量，并获得它们的庇护。这种仪式上最常见的动物就是熊和野猪，[39]但偶尔也会见到乌鸦——大乌鸦也是一种擅长战斗的动物，而这一点让传教士们困惑不已。根据《圣经》和教父们（译者注：这里的教父为早期基督教会历史上的宗教作家及宣教师的统称。拉丁语：Patres Ecclesiae；法语：les Pères de l'Église）的观念，乌鸦是一种不洁的鸟类，因为它们食腐并且习性凶残，再加上全身覆盖黑色的羽毛。因此传教士们认为乌鸦的肉不能食用，它的血更加不应该喝。但传教士们早就知道，不可能让刚刚皈依基督教的异教徒一下就改变他们全部的生活习惯。他们已经禁止教徒祭祀树木、祭祀泉水、祭祀石头，是否还要在饮食方面制订戒律呢？如果需要的话，那么又应该禁止哪些食物呢？在751年，美因兹（Mayence）

乌鸦，黑色的飞禽……

许多古代和中世纪的寓言中都提到，乌鸦的羽毛起初是白色的，后来才因为某种原因变成黑色。在不同的故事，这个变黑的原因都不一样，但多少都与赎罪有关：要么是由于多嘴多舌，要么是由于自我吹嘘。它身上的黑色是一种罪孽的标志。

摘自 15 世纪中叶一本奥地利寓言集的插图，维也纳，奥地利国立图书馆，编号 2572, 37 页反面。

大主教，史称"日耳曼使徒"的圣波尼法爵（saint Boniface）曾致信教宗匝加利亚（Zacharie），信中大主教向教宗呈交了一份野生动物的清单。这些野生动物是基督教徒不应该食用的，而日耳曼人则习惯在祭祀仪式完成之后吃掉它们的肉。这份清单很长，圣波尼法爵认为无法将其中的动物全部禁止，因此他向教宗征询，应该首先禁止食用其中的哪些动物。匝加利亚的回答是：第一批禁止食用的动物应该包括乌鸦、小嘴乌鸦、鹳、野马和野兔。乌鸦作为日耳曼人的圣禽，异教动物的代表，被列在这份清单的第一位，应当绝对禁止食用，而它的近亲——小嘴乌鸦则紧随其后。[40]

基督徒是不允许食用黑色动物的，但是，教父和福音传教士之所以把乌鸦归入属于魔鬼的动物，并不仅仅是因为它的羽毛带有死亡的色彩，也因为在《圣经》中，乌鸦这种鸟类几乎总是被归于邪恶一方。《创世记》是这样叙述大洪水的：方舟航行了四十天后，诺亚放出一只乌鸦，要它去看看洪水退

了没有。乌鸦飞出去看到洪水已经退却了，却不向诺亚回报，只在地上啄食尸体。[41]诺亚见不到乌鸦回来，便诅咒它，又放出去一只白鸽，白鸽飞回来两次，口中衔着一根橄榄枝，诺亚见到橄榄枝，便知道洪水已经退却了。[42]可见，从人类诞生之初开始，乌鸦——第一个出现在《圣经》中的鸟类，在所有动物之中也仅次于蛇——就被认为是一种不守职责的、食腐的动物，是上帝的敌人。在整部《旧约》中，乌鸦一直保持这样的形象：在废墟里生存，啄食尸体，挖出罪囚的眼珠。[43]而白鸽则与之相反，象征温顺与和平。此后，这两种飞禽在方舟故事里的象征意义又转移到了它们各自的颜色上：白色成为纯洁高尚的色彩，象征生命与希望；而黑色则成为肮脏腐朽的色彩，象征罪恶与死亡。无疑，方舟故事里黑白两色的对立，与创世故事里光明与黑暗的对立是遥相呼应的。而这种对立关系在《圣经》中始终没有改变，因此在基督教早期，人们一直认为白色是好的，黑色是不好的。

这种观点与其他古代文明对这两种色彩的看法有着很明显的区别。与我们的固有观念不同，在许多古代文明里黑色与白色并不总是处于对立关系，[44]而且正如上文所提到的，这两种色彩各自都具有正面和负面的象征含义。在古希腊和古罗马人眼中，乌鸦的象征意义具有复杂的两面性，而凯尔特人和日耳曼人则更多地把乌鸦视作神圣和正义的化身。在希腊神话中，乌鸦并不是天生黑色的，它曾经是阿波罗（Apollon，太阳神）的宠物，最初曾经和天鹅一样洁白，然而它由于多嘴多舌失去了主人的宠爱，阿波罗为了惩罚它，使它的羽毛变成了黑色。那时阿波罗爱上了一个凡人女子——美丽的克罗妮丝（Coronis），并和她生下了阿斯克勒庇俄斯（Aesculape）。有一天，阿波

罗需要前往德尔斐（Delphes），临走前他命令乌鸦在他离开的时候监视克罗妮丝。乌鸦看到了克罗妮丝在海滩与情人伊斯库斯（Ischys）幽会。尽管小嘴乌鸦明智地劝告它保持沉默，乌鸦还是立刻把这件事禀报给了阿波罗。愤怒的阿波罗派遣妹妹阿耳忒弥斯（Artemis）射死了克罗妮丝。然后他又后悔听从了乌鸦的告密，便诅咒乌鸦，将它驱逐出白色鸟类的行列：从此乌鸦的羽毛就永远变成了黑色。[45]

基督徒将乌鸦视为邪恶之鸟的另一个理由，是它在占卜预言中的重要地位。几乎所有的古代民族都曾经仔细观察鸦群的飞行，从它们的速度、方向、振翅频率、落地次数、鸣声大小中推测神祇的旨意。[46]诚然，其他的飞禽也曾发挥过类似的作用，但乌鸦却在占卜之中首当其冲，尤其是对古罗马人和日耳曼人而言，因为他们认为乌鸦是各种禽类之中最聪明的一种。普林尼（Pline）甚至认为，乌鸦是唯一拥有预感并且理解预兆的意义的动物。[47]而且，不仅是古希腊和古罗马的学者认为乌鸦是一种聪明的飞禽，现代科学研究也证实了这一点。近年来完成的许多实验表明，乌鸦（以及小嘴乌鸦）不仅是禽类之中智商最高的，甚至有可能是所有动物之中智商最高的。在许多方面，乌鸦的智力表现与猿类在同一水平上。[48]

那么，受到罗马人宠爱、日耳曼人崇拜的乌鸦，作为黑色的生命化身的乌鸦，是不是因为它提前洞察到了基督教在中世纪的前景，才受到了教会的排斥呢？

黑、白、红

早期基督教神学理论认为，白与黑是两种相反的色彩，分别象征着善与恶。这种观念的基础首先来自《创世记》里光明与黑暗的对立，但也来自对其他自然现象的认知，例如日与夜。教父及其继任者们将这一观念不断发扬光大，但在具体实践中也存在例外。这不是说二者的象征意义能够相互颠倒——基督教始终不认为白色具有负面意义，但如果孤立地看待黑色，那么在某些特定情况下它也能具有正面意义，并且象征某种美德。修士的服装就是一个例子，而且它由来已久：从加洛林王朝末期开始，根据圣本笃（saint Benoît）所制订戒律生活的修士便统一穿着黑色服装——尽管戒律中让他们不要过于介意服装的颜色。[49]这种黑色在后来的许多年中一直都是本笃会修士的特征，而并没有人认为它是卑贱或者邪恶的。相反，它象征着谦逊和节制，对于修士而言这是两种最重要的美德，我们在后面还将论述这一点。[50]

但在更多的场合下，黑色则象征痛苦和忏悔。例如在基督教发展初期的礼拜仪式中，主祭者主持礼拜时身着日常服装，多数由白色或者未染的原色织物制成，从某种意义上讲，这体现出当时基督教徒之间的平等关系。后来，白色逐渐成为复活节以及其他教历上最重大的节日才能使用的颜色。圣哲罗姆、教宗额我略一世以及其他教父一致同意，将白色定义为至高庄严

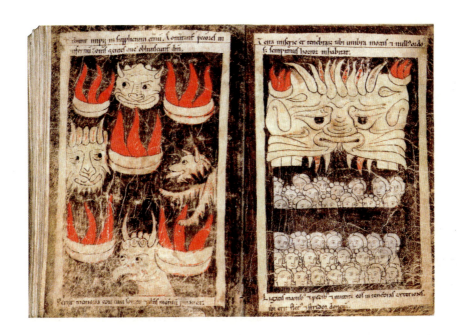

地狱 ……

地狱是一个黑暗的所在,那里的火焰永远不灭,却不能把地狱照亮。

黑与红是地狱的色彩;罪人与恶魔是地狱的居民。地狱里的生物长着钩形的喙、可怕的角,它们丑陋的外形让地狱显得更加阴森可怖。

大型插图版《圣经》中的一幅插图,于 1197 年在潘普洛纳(Pampelune)为纳瓦尔国王桑什七世制作。亚眠,市立图书馆,手稿 108 号,254 页反面。

神圣之色。大约公元 1000 年时，尽管在不同的教区还存在着或多或少的区别，但在整个罗马天主教世界范围内，已经建立起了一套共同的关于礼拜仪式的惯例，至少对于几个主要的重大节日达成了一致。这些惯例逐渐形成体系，到 11 和 12 世纪时有礼拜仪式的研究者将它们记录下来并加以注解。大约在 1195 年，未来的教宗，当时身为红衣主教的英诺森三世（Innocent III）将其整理成著名的论文《论弥撒的奥秘》。[51] 这个体系可以简述如下：象征纯洁的白色用于所有属于基督、天使、圣母的节日；红色象征基督的鲜血，用于属于使徒、殉教者、十字军以及圣灵的节日，尤其是圣灵降临节（la Pentecôte）；而黑色则用于等待期（将临期、封斋期）、忏悔弥撒、安魂弥撒，以及耶稣受难日。[52]

这三种色彩在礼拜仪式中的使用规则并不是随意确定的，也不仅仅适用于宗教方面。相反，这显示出直到中世纪早期，白、红、黑这三种色彩仍然具有比其他色彩更加重要的象征意义。这个现象从古典时期起便已存在，一直持续到中世纪中期。到那时，色彩的序列及其象征意义将发生天翻地覆的变化，蓝色的地位大大提升；然后，在大多数有关色彩的规则体系中，原本的"三基色"（白、红、黑）将扩充到"六基色"（白、红、黑、绿、黄、蓝）。[53] 但在此之前，从古代流传下来的三基色体系依然占据统治地位，不仅在礼拜仪式和宗教符号上，而且在世俗社会里也发挥作用。例如在地名学方面，可以说只有白、红、黑这三种颜色被用来创造新的地名。姓名方面也是如此，尽管与地名相比，人的姓名往往与所处的时代更加密切相关，而地名的起源往往非常古老。从墨洛温王朝到封建时代，无论在契约中、史书中还是文学

作品中；无论是真实的还是虚构的，都能见到许多人的姓名里带有白、红、黑这样的定语。在多数情况下，我们并不了解这些定语或别名从何而来：究竟是发色（白色可能指金发，黑色可能指棕发）、衣着习惯还是性格特点（白色可能指智慧或者美德，红色可能指愤怒，黑色可能指罪恶）。我们也不知道这些色彩定语是他们活着的时候就已经拥有的，还是去世之后才给他们加上的。但史料也给我们提供了一些有用的信息。例如我们知道德意志皇帝亨利三世（1039—1056年在位）又名"黑亨利"，他的这个别名是生前获得的，并不是由于肤色或者发色的原因，而是因为他对教会和教廷采取严酷镇压的政策。所以就他而言，黑色象征着"残暴"或"教会之敌"。还有著名的安茹伯爵富尔克三世（987—1040年在位），别名"黑富尔克"，他的这个绰号则源于其狡诈粗暴的性格。尽管后来他在忏悔中度过余生，尽管他数次前往耶路撒冷朝觐赎罪，这个青年时代获得的绰号还是伴随了他的一生。

在文学作品中，虽然用色彩给人起名的现象不多见，但白、红、黑三色依然是用得最多的。经常用这三种颜色来区分三个不同人物——例如三兄弟——而这时我们可以再次发现，上文曾经提及的色彩与社会三阶层的对应关系：白色代表祭司或教士阶层；红色代表武士阶层；而黑色代表生产劳动阶层。[54] 在故事寓言中，这个三色体系在色彩世界中占据主要地位，但它也与其他方面的观念有关。以《小红帽》为例：有证据显示这个故事最古老的版本来自6世纪的列日地区（Liège，比利时），但可能在此之前还曾经有过口口相传的历史。[55]

不止一个研究者提出了这个问题："为什么小红帽穿了一身红衣，而不

是其他颜色的衣服呢？"有的人满足于简单的答案：红色象征危险，并且暗示故事中的流血事件，而故事中出现的黑色恶狼则象征魔鬼——这个答案有些过于简短了。另一些研究者则从精神分析角度提出了解读：红色象征性，小红帽实际上非常渴望投入恶狼的怀抱（在最新的版本中小红帽则渴望跟恶狼上床）。这种解读很吸引眼球，然而过于现代了：在中世纪，色彩的象征意义之中，红色真的带有性的暗示吗？这种说法实在是太离谱了。从历史角度出发的解释则相对可靠一些，例如，用红色服装打扮儿童是一种古老的传统，尤其是在农村地区。这就是正确的解释答案吗？或许吧，除非这一天是个节日，而小女孩穿上了她最漂亮的衣服——在中世纪人们认为，染成红色的服装对女性而言是最美的。在故事最古老的版本中特意强调，小红帽是圣灵降临节那一天出生的，而红色是属于圣灵的色彩，那么是不是从她一生下来就许愿给了圣灵，寻求圣灵的庇护呢？最后这种解释很可能是正确的，但还不能让我们完全满意。那就只能从结构角度出发来解答了：这个答案则基于故事里三种色彩的分配：一个穿着红衣的小女孩，带着一个白色的物品（一罐奶油），遇到了一只黑色的恶狼。我们在这个故事里再次遇到了三色体系，正如许许多多其他故事和古老寓言一样。[56] 例如《乌鸦与狐狸》之中，黑色

> 下象棋的摩尔人 ……

国际象棋诞生于印度北部，大约在公元 1000 年，由西班牙和西西里的穆斯林引入欧洲。

起初，棋盘上的双方阵营由黑色与红色区分，而我们熟悉的黑白两色棋子直到 13 世纪才面世。此处我们看到的是黑白棋子最古老的画面之一。

卡斯蒂亚国王阿尔封斯十世《游戏之书》中的一幅插图（约 1282—1284 年）。马德里，埃斯库里亚尔图书馆。

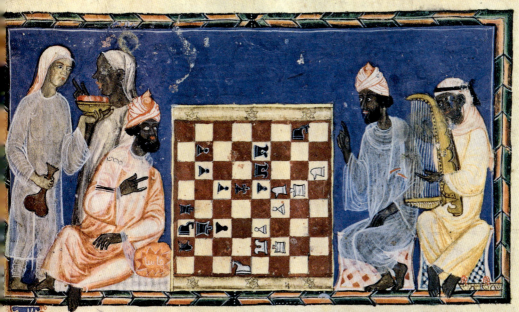

Este es otro juego departido en que auyene un trebeio que an a seer entablados assi como esta en la figura dell entablamiento. z an se de iogar desta guisa.

Los puetos iuegan primero. z dan mate al Rey blanco en siete uezes delos sos iuegos mismos en la quarta casa del alfil puetro que es entablado en casa blanca. ¶ El primero iuego es dar la xaque con el cauallo puetro en la segunda casa del cauallo blanco z tomar lo a el Rey blanco por fuerça con su toque blanco. ¶ El segundo iuego dar la xaque con el toque puetro que esta en la tercera casa del alferza blanca poniendol en la casa del alferza blanca. z tomar lo a el Rey puetro por fuerça. ¶ El tercero iuego dar la xaque con ell otro toque puetro en la casa del alfil blanco z entrara el Rey blanco en la segunda casa de su alferza. ¶ El quarto iuego dar la xaque con ell alfil puetro en la quarta casa del cauallo blanco. z entrara el Rey blanco en la tercera casa de su alferza. ¶ El quinto iuego dar la xaque con el toque con el toque puetro en la casa del alferza blanca. z entrara el Rey blanco en la quarta casa de su alfil. ca sisse encubriesse con su toque blanco; tomar gelo ya con esse mismo toque z dar le xaque z alongarsse y un iuego del mate. ¶ El seseno iuego dar la xaque con el alfil puetro en la tercera casa del toque puetro. z entrara el Rey blanco en la quarta casa del alfil puetro. ¶ El seteno iuego dar la xaque z mate con ell alferza puetro en la setena casa del cauallo puetro. En este iuego no ha otro departimiento sinon que se da el mate en casa señalada. z esta es la figura dell entablamiento.

的乌鸦松开了白色的奶酪，掉进了红色的狐狸口中。虽然分配不同，但在这个寓言中出场的仍然是白、红、黑这三种颜色。

在中世纪早期，同时存在着两个色彩体系，作为一切色彩象征意义的基础：一个是源自《圣经》和早期基督教的黑白对立体系，另一个则是源头更加久远的白、红、黑三色体系。这个三色体系本身又可以分解成三种对立关系：白/黑对立、白/红对立以及红/黑对立，这样分解之后可以更加容易地匹配到相应的事物或者领域上。国际象棋的历史就是一个很好的例子。

国际象棋大约在公元6世纪初诞生于印度北部，随后向着波斯和中国两个方向传播出去。在波斯，国际象棋的主要样式和规则逐渐发展成熟，并一直延续到今天。阿拉伯人在7世纪征服了伊朗，学会了这项游戏，他们对此非常喜爱并将它引进欧洲。在公元1000年前后，国际象棋沿着南北两条线路在欧洲各地传播：南线为西班牙和西西里；北线则是通过瓦良格商人（Varègues）的经商路线，在北海地区和北欧地区传播。但是国际象棋其实是经过了一些改良变化才得以传播到整个基督教世界的，其中的一项改良就是颜色，我们有必要在这一点上详述一下。

在国际象棋原始的印度版本和阿拉伯穆斯林版本中，棋盘上对战的双方阵营分别为红色和黑色——时至今日，东方象棋依然如此。在亚洲，红与黑一直作为两种相互对立的色彩存在，其源头已不可考。但与印度和伊斯兰世界不同，在欧洲基督教世界，这种红与黑的对立却没有任何意义，在色彩象征意义的体系中也完全不存在。结果，到11世纪时，棋盘上的双方棋子变成了红色与白色，这样双方色彩的对立就更加适合西方人的价值观。事实上，

在封建时代的世俗社会，白/红对立比白/黑对立更加深入人心，后者则主要在宗教领域发挥作用。这样，在两到三个世纪的时间里，白色和红色的棋子在欧洲人的棋盘上厮杀，而棋盘本身也是红白相间。到了13世纪中叶，一个新的变化发生了：首先是棋盘，然后是棋子，从白/红两色逐渐变成白/黑两色，并且一直延续至今。[57]

可见，在公元1000年前后的西方，黑色与白色并不见得总是以对立的面貌出现。除了在文化领域，白色可以与红色相互对立之外，自然界中的黑色与白色也很少相互联系或对立起来。只有少数动植物身上兼具黑白两色，例如喜鹊，它在动物界的形象是多嘴多舌、爱偷东西，象征谎言与虚伪。天鹅的形象与喜鹊差不多，因为人们认为天鹅白色的羽毛下面掩盖着黑色的身躯。[58]总之，在中世纪中期，身上带有黑白两色的动物都是不大受人喜爱的。

deceftui an pluuie
tres .iv.

ant
sept
fil u
estoi
liau
e esto

wolt urez. z mle b
ment il langignat
fires or fait home
dis. z delome fust

2...
在魔鬼的调色板上
10—13世纪

< 魔鬼的外形与颜色

中世纪文献中的魔鬼有着各种不同的外形和颜色,它们躯体的外形是把熊、山羊和蝙蝠的特征拼接在一起,后来又加入了猫、猴、狼、猪、狮鹫、龙等动物的特征元素。随着时间的推移,加入进去的动物越来越多。虽然也出现过绿色、蓝色或棕色的魔鬼,但黑与红始终是魔鬼身上的主要色彩。

《魔法师梅林传奇》中的插图,罗伯特·德·波隆著,约1270—1280年。巴黎,法国国立图书馆,法文手稿748号,11页正面。

在公元 1000 年之后的社会习俗中，黑色在日常生活中使用得越来越少，并且失去了很大一部分象征意义。在古罗马和中世纪早期，黑色的正面意义与负面意义是并存的：它一方面与谦逊、节制、权威和尊严联系在一起；另一方面又使人想到冥府与黑暗、痛苦与忏悔、罪孽与邪恶。但到了封建时代，黑色的正面意义几乎荡然无存，而负面意义则占据了它全部的象征义域。神学家与伦理学家的论著、礼拜和丧葬仪式的习俗、艺术与绘画的创作、骑士阶层的惯例以及纹章规则的萌芽，这一切都把黑色定义成不祥与死亡的色彩。在衣着方面，只有本笃会的修士依然钟爱古老的黑色服装，并坚持宣扬黑色所代表的美德，而其他所有人则纷纷鄙视它、唾弃它、谴责它，以至于黑色在此后的数个世纪中只能属于地狱和魔鬼。

魔鬼的形象

魔鬼并不是基督教所独创的，在犹太教的教义中几乎没有关于魔鬼的传说，作为基督教教义基础的《旧约》中也没有出现过魔鬼的形象。在《圣经》中，只有《福音书》提到了魔鬼的存在，而《启示录》则把魔鬼放到了重要的地位。此后，教父们将魔鬼描写为一股凶恶残暴的力量，并且胆敢与上帝分庭抗礼。这种善恶二元的世界观在《旧约》中完全不存在，而基督教的教义在这一点上特别模糊不清。当然，基督教并不像摩尼教一样主张善恶二元论，相反，在基督教神学理论中，相信两种神性的存在，将上帝与魔鬼相提并论，这绝对是一种异端邪说，或许是所有异端中最邪恶的思想。魔鬼与上帝绝不是平等的：它是一种堕落的生物，叛乱天使的首领；在地狱生物的品级制度里，魔鬼的地位与天界的天使长圣米迦勒（saint Michel）地位相当。《启示录》中称，只有临近末日时，魔鬼才会短暂地统治世界。但只有教会高层的神学家和哲学家才能真正地领会这一点，而普通百姓以及低层僧侣中流行的观点则认为，魔鬼无所不在，具有非凡的能力，几乎与上帝一样全能；同样，在涉及宗教信仰以及伦理道德的各方面，人们都认为善与恶是具有同等地位并相互对立的两个概念。到了最终的审判之日，行善者将被上帝选中带往天堂，而有罪者将被押送地狱。至于第三个收容死者灵魂的地点——炼狱，

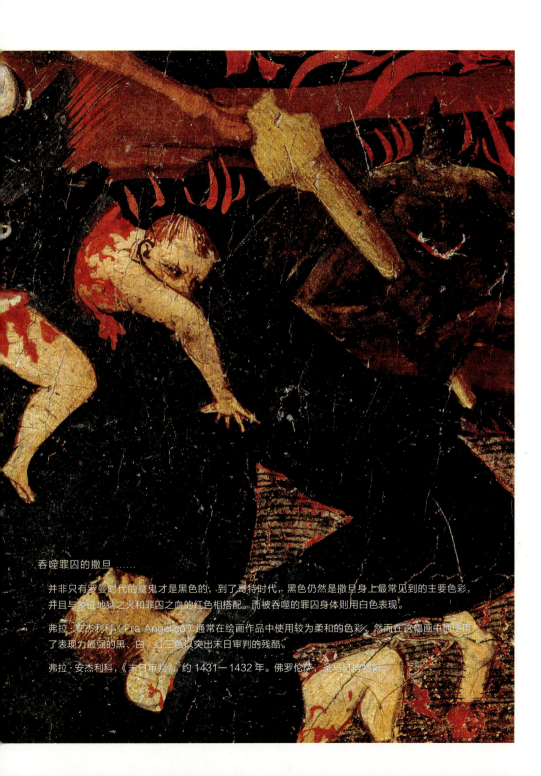

吞噬罪囚的撒旦

并非只有罗曼时代的魔鬼才是黑色的，到了哥特时代，黑色仍然是撒旦身上最常见到的主要色彩，并且与象征地狱之火和罪囚之血的红色相搭配。而被吞噬的罪囚身体则用白色表现。

弗拉·安杰利科（Fra Angelico）通常在绘画作品中使用较为柔和的色彩，然而在这幅画中他使用了表现力最强的黑、白、红三色以突出末日审判的残酷。

弗拉·安杰利科，《末日审判》，约 1431—1432 年。佛罗伦萨，圣马可博物馆。

它其实出现得相当晚，大约 12—13 世纪才逐渐有人提及，并且经过了不少变化才成为我们今日所知道的模样。[1]

总之，在中世纪的基督教理论中，上帝依然是至高全能的，但同时也存在一个邪恶的生物，尽管它的地位低于上帝，却享有相当大的自由，它就是撒旦。撒旦这个名字最早是在《圣经》中出现的，源于希伯来语，意为"敌手"，在《约伯记》中，撒旦是天使之一，奉主的旨意用各种方式考验约伯。[2] 后来，教父们用撒旦来命名叛乱天使的首领，并用这个名字来象征邪恶的力量。当时撒旦是一个学术词汇，并不常用，在封建时代的拉丁语文献和方言文献中，"魔鬼"（拉丁语：diabolus）这个词要常见得多。"Diabolus"则源于希腊语的"diabolos"，在很长一段时间里都只作形容词使用，后来才变成名词。在古希腊语中，这个词用于形容唤起仇恨、混乱、嫉妒的人，后来引申成为骗子或诽谤者。基督教的魔鬼最初还借用了希腊神话中的萨蒂尔（Satyre）的形象，萨蒂尔是一种山林间的妖怪，狄奥尼索斯（Dionysos，酒神）的从神之一，它长着毛茸茸的耳朵、山羊的犄角、蹄子和尾巴。后来魔鬼又被安上了双翼（既然是堕落的天使）并突出其外表的动物特征。

在 6 世纪之前的图片资料和艺术作品中，几乎没有出现过魔鬼的形象，直到加洛林王朝结束之前还很罕见。真正让魔鬼闪亮登场的则是罗曼艺术，在罗曼艺术作品中，魔鬼的形象几乎与基督一样常见。此外，魔鬼通常并不独自出现在画面里，它周围总是围绕着一群小恶魔、妖怪和怪兽，这些妖魔鬼怪都用阴暗的色彩绘制，看上去似乎来自地狱的深渊，要去折磨人类，或者引诱他们堕落。那时，在教堂内外，四处都雕刻着撒旦和他的追随者的塑像，

这是为了时刻提醒那些意志薄弱并负有原罪的人们，不要忘记永堕地狱的危险。《圣经》中多次提及的末日审判，也是在加洛林王朝时期开始出现在西方艺术作品里的。但又是罗曼雕塑艺术创作出了末日审判的经典场景，并将这一场景安放在大教堂的门楣中央：其中有担任审判者的基督，庄严地坐在宝座上；圣米迦勒协助他根据善行和恶行将选民和罪人区分开来。圣米迦勒使用一个天平来称量灵魂的重量，而一个小恶魔则偷偷地搞鬼，使天平偏向自己一方。在基督的右侧，选民们身着长袍，由天使引领前往天堂，在那里有亚伯拉罕、十二族长和手持巨大天国之钥的圣彼得迎接他们。而基督的左侧则是赤裸惊恐的罪人，被各种奇形怪状的恶魔驱赶到地狱的深渊。如今，这些大型群雕在欧坦（Autun）、孔克（Conques）、韦兹莱（Vézelay）、博略（Beaulieu）等地仍然可以见到，虽然上面的色彩已经不复存在了，但在当时，无论从构图角度还是从象征意义上看，色彩无疑曾发挥过非常重要的作用。其中，黑色的地位也是非常重要的，它是用来表现魔鬼及其追随者的色彩。

　　在雕塑和绘画中，地狱被描绘成恶魔的一张巨口，巨口中喷着火焰，火焰中有一口大锅；许多手持钢叉的小恶魔将罪人投入锅中，让他们承受酷刑的折磨。这个巨口的形象来自怪兽利维坦（Léviathan），在《约伯记》（XLI，11）中曾经提及这种怪兽；而地狱内部严刑拷打的景象则多数来自一些《伪福音书》的记载或历代教父的阐释。这些教父认为，地狱位于地下的深处，既是黑暗的深渊，又是火焰的海洋。地狱是天堂的对立面：地狱的形象是熔炉、酷刑与黑暗；而天堂则是清爽、快乐、光明的世界。地狱之火的特点是炽热却不明亮，它并不会将受刑者的身躯焚毁，相反，这种火焰能使躯体保

持完好，以便让他们承受永恒的痛苦。³

 神学家们不惮描绘地狱的各种恐怖细节，并不是为了让人绝望，而是把地狱当作一种警示，以促使人们忏悔自己的错误，回到基督的道路上，以免背负着罪孽死去。神学家们称，地狱中最可怕的刑罚名为"失苦"（le dam），即"失去享见天主万万美善之苦"；此外还有各种心理上的折磨，例如绝望、悔恨以及目睹选民登上天堂的强烈嫉妒。在肉体刑罚方面，神学家的描述相对含糊一些，无非就是火焰、寒冷、黑暗、噪声以及疼痛。真正发明了花样百出的地狱酷刑的，其实是罗曼时代的一些富有想象力的作家和艺术家，我们在许多教堂的壁画中、门楣上、柱头上、彩绘玻璃窗以及书籍插图中都能欣赏到他们的作品。随着创意不断地产生，艺术家们给每一种罪行都匹配了一种刑罚，以加强作品的道德教育作用。到13世纪初，以七宗罪为代表的罪行体系建立起来之后，又把罪行与特定的颜色匹配在一起：骄傲与色欲为红色，嫉妒为黄色，贪食为绿色，懒惰为白色，暴怒与贪婪为黑色。⁴

魔鬼的色彩

魔鬼的形象，是在6—11世纪逐渐形成的，并且在很长一段时期里是模糊而多变的。在公元1000年后，这个形象逐渐变得清晰而确定下来。魔鬼的面貌是丑陋的，带有许多野兽的特征，这一点得到了所有人的认可。通常认为撒旦的躯体是精瘦干瘪的，因为它来自冥府；它是赤裸的，身上覆盖着毛发和脓包；撒旦的皮肤颜色斑驳，主要由黑红两色组成；在撒旦的背部长着一条尾巴（类似猴尾或羊尾）和一对翅膀（类似蝠翼）；撒旦的足部类似羊蹄，分成双叉；而它的头部则巨大而颜色深暗，头上长着两只尖角，蓬乱的毛发令人想起地狱的火焰。撒旦的面部狰狞可怕，巨口一直开到耳朵下方，它的表情自然也是凶暴残忍的。罗曼艺术的特点是，在表现"恶"的方面比表现"善"要更有创意，在描绘撒旦方面，他们的想象力和表现力是无与伦比的。

举例来说，在11世纪上半叶，拉乌尔·格拉贝（Raoul Glaber）——一名担任史官的僧侣，曾经这样描写他在某天夜里的"晨经之前"，在勃艮第地区尚波镇的圣莱热修道院里见到的魔鬼："我看到在我的床脚方向，突然出现了一个外形恐怖的类人生物。它看起来似乎身材不高，脖子细长，面部干瘪，它长着黑色的眼珠，隆起的前额布满皱纹，口部长得像野猪，嘴唇很厚，下颔向后缩，还有一把山羊胡子；耳朵尖而多毛，头发蓬乱，牙齿长得

像狗的獠牙；它的头顶是尖形的，胸膛隆起，后背佝偻；它消瘦的身体上穿着肮脏褴褛的深暗色衣服。"⁵ 在他的描述中，关于服装的最后一点很值得注意，因为魔鬼通常被描绘为赤裸的。

为撒旦效命的各种小恶魔在绘画中通常是成群出现的，与撒旦类似，它们也被表现成黑色、赤裸、多毛、丑陋的形象；有时候在腹部或背部还长出第二张甚至第三张脸，样子与头部的面孔一样狰狞可怕。它们以折磨人类为乐，能够钻进人体并占据人的躯壳；它们能传播瘟疫和各种负面情感，并制造火灾和风暴。最可怕的是，它们总在一旁窥探生病和意志薄弱的人类，当他们死去，灵魂离体的一瞬间，小恶魔便出手攫取他们的灵魂。只有信仰基督、向基督祈祷才能战胜这些恶魔，教堂的烛光、钟声和圣水都能够保护人们不受恶魔的侵害。驱魔弥撒——由主教或其代表做些手势或念些咒语以使恶魔离去——也是一种赶走恶魔或者让恶魔附体的人恢复正常的办法。

无论是文字描写还是绘画作品，无论描绘的是撒旦本人还是它的恶魔随从，有一种色彩总是在这一类画面中占据主导地位，那就是黑色。从11世纪开始，黑色在西方就成为代表魔鬼的色彩，其真正的原因现在已经没有办法清楚地考证了。当然，由于地狱是黑暗的，那么来自地狱的所有生物自然也

> 蓝色魔鬼

在罗曼时代的图片资料中，魔鬼身上的颜色五花八门，但全部都属于深暗色系。魔鬼身上通常覆盖着浓密的毛发，背生双翼，头生双角。绘制在瑞士格劳宾登州齐利斯教堂的木质天顶上的魔鬼就是这个形象。它的身体呈深蓝近黑色，与基督的红白服装形成强烈的对比。

《在沙漠中引诱基督》，齐利斯教堂天顶画（瑞士），约1120—1125年。

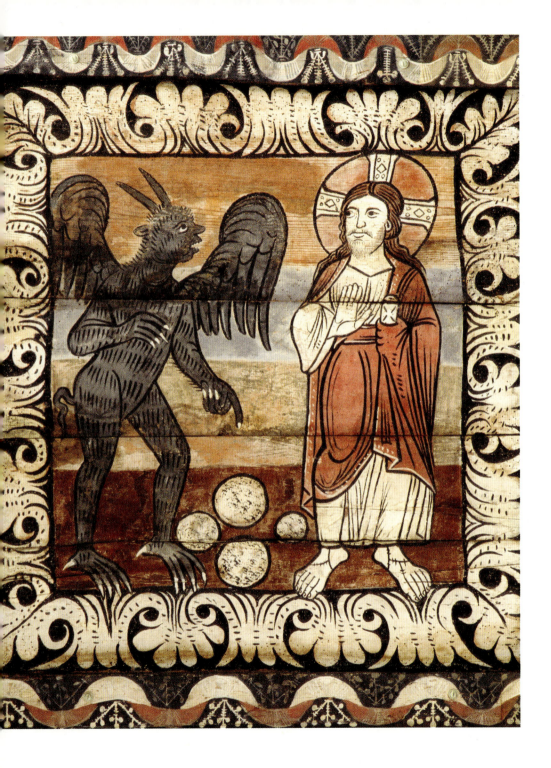

应该外观深暗。这种说法是合理的，但并不能解释一切。《圣经》中很少提及色彩，但经常提到黑暗，甚至多于提及光明，黑暗在《圣经》中意味着压抑和惩罚，但它并不总与黑色等同起来，《圣经》里也从未明确地把黑色定义为邪恶的色彩。[6] 逐渐将黑色与邪恶归入同类的，是那些基督教早期的教父，而这一做法或许更多地受到异教而不是严格意义上的《圣经》教义的影响。

无论起源如何，在公元1000年左右，以及随后的数个世纪里，黑色始终用来描绘魔鬼及其亲信和随从的躯体以及服装。起到这种作用的也不仅是黑色，还包括所有的深暗色彩：深棕、深灰、深紫甚至深蓝。蓝色的地位直到12世纪才有所提高，在12世纪之前，深蓝色在人们眼中与黑色差不多，算是一种"半黑"或者"亚黑"色，主要用于描绘地狱与恶魔。例如孔克修道院的门楣雕塑，上面保留了原始色彩的一些残片，可以证明蓝色在罗曼艺术中的这种地位。同样，在与孔克修道院同一时代（约1120年）的齐利斯（Zillis）教堂（今瑞士格劳宾登州）的木质彩绘天顶上，数次出现了蓝色的魔鬼形象。这并不是个例，类似的现象还有不少，它们都显示出在很长一段时期内蓝色曾是一种不受欢迎的、象征邪恶的颜色。[7]

比蓝色魔鬼更常见的，是黑色魔鬼和红色魔鬼，有时甚至能见到黑红相间的魔鬼：红头黑身、黑头红身或者身上红黑斑驳而头部是全黑的。这两种色彩直接来自地狱：它们象征着那里永恒的黑暗和地狱之火，用这两种色彩来表现魔鬼的形象也使它看起来更加地邪恶。诚然，在罗曼绘画的符号体系中，红色也可能具有正面的象征意义——耶稣为拯救世人所流的鲜血以及圣灵的涤罪与净化之火焰[8]——但此处与黑色搭配使用的红色则完全是属于魔

押上火刑架的扬·胡斯（Jan Hus）……

在中世纪末期，人们对罪囚和流放者处以侮辱性的惩罚，其中施加在异端身上的，多数是代表魔鬼形象的图案。撰写了许多神学论著的捷克宗教思想家扬·胡斯就被打成了异端。他于 1411 年被开除教籍，然后被康斯坦斯公会议（le concile de Constance）判处火刑：1415 年 7 月 6 日，他戴着画有魔鬼的纸质高帽被送上火刑架。

《押上火刑架的扬·胡斯》，《康斯坦斯公会议编年史》中的插图，乌尔里希·李琛达尔著，约 1460 年。康斯坦斯，罗斯加登博物馆，手稿 1 号，57 页反面。

鬼的。到了稍晚一些的 12 世纪中期，在书籍插图和壁画中，绿色的魔鬼开始出现并越来越多，渐渐与黑色和红色魔鬼比肩。绿色魔鬼在 13 世纪特别常见，尤其是教堂的彩窗绘画，并且使得绿色这种色彩的档次有所下降。绿色魔鬼的出现很可能源于基督教与穆斯林之间的敌对关系：绿色是属于穆罕默德和伊斯兰教的色彩，因此在十字军时代，基督教绘画非常喜欢用绿色来描绘魔鬼和恶魔。

除了色彩以外，罗曼艺术中的魔鬼形象在色层浓度方面也有重要的特点。我们可以清楚地在绘画中以及某些雕像上看到，撒旦几乎总是其中饱和度最

高、色彩浓度最高的画面元素。这是一种强调的手法，令人想到混沌和黑暗，并且与神圣光明的通透特征形成对比。圣伯纳德（saint Bernard）——我们在下文叙述12世纪上半叶黑白修士之争的时候还会提到他——曾说：色彩如同一个厚厚的外壳，隔绝了人们与神性的联系。他认为，黑色的外壳是最厚的，因此黑色代表地狱。[9]

然而，如同我们经常在中世纪看到的那样，惯例与规则总是自相矛盾的：与魔鬼相反，小恶魔的色彩通常是不饱和的，往往呈现出一种令人畏惧的苍白色。根据教父们的阐释，有些地狱生物甚至是无色无形的，因为看不见的东西往往比看得见的更加恐怖。那么这就给画家和雕塑的着色师带来了一个技术上的难题：如何用色彩把"无色"表现出来？他们考虑过若干种办法：在画布上留空；将色彩的饱和度大幅度降低；或者使用绿色系颜料，因为在古代人和中世纪人眼中，绿色是最不醒目的色彩。但他们绝不会用白色来表现"无色"，在中世纪，与黑色一样，白色是一种非常突出醒目的色彩，并且具有重要的象征意义。

令人生畏的黑色动物

并非只有魔鬼和恶魔的皮肤是黑色的，还有多种动物与它们相似，这些动物似乎都来自地狱的深渊，并将其中的黑暗带到人间。在基督教的记载中，有非常多的动物曾经作为撒旦的化身，或者为撒旦所驱使。其中有些是真实存在的动物，例如熊、山羊、野猪、狼、猫、乌鸦、猫头鹰、蝙蝠（中世纪动物学者认为蝙蝠既是老鼠又是鸟类）等等；另一些则是用现实中的动物拼凑虚构出来的怪兽，例如阿斯匹斯蛇、巴西利斯克翼蜥、龙、喀迈拉怪兽；还有一些则是似人非人的怪物，例如萨蒂尔、半人马、人鱼之类。在中世纪文化中，这些动物全都让人畏惧，或受到排斥和唾弃。我们可以观察到，在这些动物中，毛色深暗，或者昼伏夜出的动物占据了主要地位：无论属于前者还是后者，都与黑色存在着紧密的联系。只是因为毛色是黑的，或者生活在黑暗中，人们就认为它们属于魔鬼。在这些黑色动物之中，有几种特别值得关注：

我们在上一章中花了大量篇幅论述的乌鸦是其中最有代表性的。古代神话特别重视乌鸦，并赞美它的记忆、智力和占卜能力；但在《圣经》方舟故事的记述中乌鸦却以负面形象示人，基督教一直激烈地唾弃乌鸦，认为它是邪恶的食腐黑色鸟类。在北欧神话中，乌鸦是奥丁的化身、神的信使、所有

战士的保佑者，而教会则花费了大量时间与异教徒的乌鸦崇拜进行斗争。因此，教父们很早就将乌鸦列入属于魔鬼的动物一类，将为数众多的恶习恶行都嫁祸到乌鸦头上，并把乌鸦的黑色羽毛与黑暗、灾祸和死亡联系到了一起。[10]

熊的情况与乌鸦非常相似：直到12世纪，在欧洲的很多地区，人们都认为熊是百兽之王。猎人和战士崇拜熊的力量，他们以独自与熊搏斗为荣，并在出征之前喝下熊血，吃下熊肉。欧洲的王侯喜欢建造兽园来饲养熊，有些贵族甚至声称自己的祖先是"熊之子"，是妇女被熊掳掠强暴后生下的孩子。事实上，在所有深色皮毛的动物中，熊的地位是最高的，它被认为是人类的祖先或者近亲，对于女性而言甚至有一种野蛮的性感魅力。这样一种动物只会引起教会的恐惧，从加洛林王朝时代起，教会就对熊宣战：将熊驱赶出丛林；在整个基督教世界禁止对熊的崇拜；并且宣布熊是魔鬼的化身。教会将熊妖魔化，不仅基于《圣经》中熊的负面形象，[11] 而且圣奥古斯丁（saint Augustin）也曾说过："熊就是魔鬼。"[12] 所以基督教学者都把这种动物归入撒旦一方。熊的毛发浓密，颜色深暗，习性残酷暴躁，常在阴暗隐蔽之处出没，这些特点都与撒旦非常相似。此外，每年冬天，熊都在哪里冬眠？教会认为，它藏在一个黑暗的国度，也就是地狱。熊被赋予了无数的恶习恶行：粗野、邪恶、淫欲、肮脏、贪食、懒惰、暴躁。这样，曾经受到日耳曼人、凯尔特人和斯拉夫人极度崇拜的百兽之王，就慢慢地变成了地狱生物的首领。[13]

猫则相对不那么引人注目，在中世纪末期之前，猫还没有走进住宅，成为人们的宠物。猫是一种敏捷、狡猾、神秘的动物，其行为经常出乎人们的

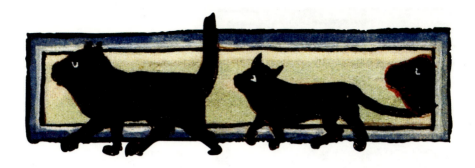

猫……

直到 14 世纪，人们都认为猫是一种狡猾而可怕的动物，尤其是黑猫，它在属于魔鬼的动物中有一席之地。后来，人们发现猫比黄鼠狼更擅长捉老鼠，才允许它进入家门，这样，猫才慢慢成为人类的宠物。

《排成一列的黑猫》，摘自 13 世纪中叶一本英国动物图册的插图。牛津，博德利图书馆，博德利手稿 533 号，13 页正面。

意料；它昼伏夜出，经常在房屋或修道院周围游荡；并且大多数长着黑色或深色的皮毛。那时的猫完全是野生的，而人们对猫感到畏惧，正如他们也畏惧狼、狐狸、猫头鹰等一切夜行动物。封建时代的人们如果需要抓老鼠，他们宁肯饲养黄鼠狼也不愿养猫，从古罗马时期就有人把黄鼠狼当作宠物来养，这种习俗一直持续到 14 世纪。[14]

但是，在所有的野兽之中，基督教反对最激烈的恐怕还是野猪。熊的皮毛只是棕色而已，而野猪则是全黑的。野猪也曾经受到罗马猎人、凯尔特祭司、日耳曼战士等人的崇拜，但从 5—6 世纪开始，教父们就把它定义成一种不洁的、丑陋的动物，是正义之敌、上帝的叛徒、罪孽深重者的化身。在《旧约·诗篇》中，有诗句为证："林中出来的野猪，糟蹋了主的葡萄树。"第一个将野猪妖魔化的，依然是圣奥古斯丁，[15] 而两个世纪后的圣依西多禄（Isidore de Séville）则花了大量精力训诂考据，为了证明"野猪"这个名字就来自"凶残"

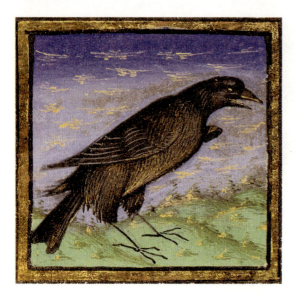

乌鸦……

与野猪的情况相似,乌鸦曾受到凯尔特人和日耳曼人的崇拜,但基督教则对它极尽贬损。乌鸦食腐的习性、它在《圣经》大洪水故事中自私的行为以及它黑色的羽毛都使它在基督徒眼中成为撒旦的使者。

《事物的本质》(拉丁语:*De proprietatibus rerum*)手稿中的插图,英国修士巴特勒密著,约 1445—1450 年。巴黎,法国国立图书馆,法文手稿 136 号,19 页正面。

一词。[16] 11—12 世纪的动物图集,以及 13 世纪的大型百科全书,都原封不动地引用了他的一些论点。[17] 在那个时代,包括布道、圣经故事集、有关善与恶的论述著作乃至狩猎指南图册中,野猪凶猛残暴这一观念随处可见。古罗马人曾经歌颂的野猪的勇敢天性,现在则变成了盲目的暴力与毁灭。因为野猪有昼伏夜出的习性、黑色的皮毛、闪闪发光的眼睛和獠牙;因为野猪外形丑陋、叫声难听、散发臭气、鬃毛刚硬、"口中生角",[18] 从各方面看,它都是最适合充当撒旦化身的动物。[19]

要成为属于魔鬼的动物,仅有深暗色的皮毛还不足够,必须还得具备一些其他的外形特点。上肢、下肢、面部要有符合魔鬼或恶魔形象的特征,此外多少还得有一点"与众不同"的特色之处。现实存在的动物与传说中虚构的动物之间、虚构的动物与妖魔鬼怪之间,这两条界线都不是划分得非常清晰。艺术家在表现这些动物时,对动物身体表面处理得特别细致。他们细心

野猪 ……

野猪同样受到凯尔特人和日耳曼人的崇拜，但在中世纪的基督教徒眼中则是属于魔鬼的动物。野猪的毛色深暗，鬃毛刚硬，性情暴躁，而且獠牙形似魔鬼的尖角，恰好完全符合地狱生物的形象。有的狩猎书籍列举了野猪的十项特征，并开玩笑地称其为"魔鬼的十诫"。

《野猪的十项魔鬼特征》，《莫度斯国王与拉齐奥王后之书》手稿中的插图，亨利·德·费里耶著，1379年。巴黎，法国国立图书馆，法文手稿12399号，45页反面。

熊 ……

中世纪的狩猎书籍把野兽分成红兽（鹿、麂、狍子）与黑兽（野猪、狼、熊、狐狸）。这种分类的依据并不完全是皮毛的颜色，相比之下，动物的习性更加重要：红兽都是食草动物，性情温顺，没有攻击性；而黑兽则都属于食肉动物，性情残暴，臭味浓烈，多与魔鬼相关。

《林中的熊》，《狩猎之书》手稿中的插图，加斯东·菲布斯著，15世纪初。巴黎，法国国立图书馆，法文手稿616号，27页反面。

地描绘或雕刻动物身上的皮肤、鬃毛、羽毛或者是鳞片，以便使近处观看的观众也能感受到这些动物的可怖，并联想到魔鬼及其随从。为了实现这一目标，艺术家使用了多种不同的上色手法：纯色、条纹、斑点、斑块、网格等等。

 纯色与平滑过渡的颜色是较为罕见的，条纹则经常使用，因为条纹经常暗示着混乱与危险。[20]与条纹类似的还有各种网格状结构（棋盘格、菱格、纺锤格、鳞片格之类）；网格结构能够制造出某种景深变化，并且与某些色彩搭配可以构造出一些不愉快的观感。这方面典型的例子，是对所谓"黏滑感"的表现，在对蛇类或龙族动物进行描写的时候，"黏滑"是一个使用频率很高的词语。在绘画中，"黏滑"则表现为波浪状的曲线，这些曲线相互聚合在一起，构成了蛇或龙身上的鳞片；此外还使用了各种绿色，尤其是不饱和的绿色，造成一种潮湿感。中世纪艺术家认为，对色彩进行不饱和处理，特别是绿色和黑色，是一种制造潮湿感的手法。使用斑块上色则是不同的：它表现的是混乱、不均匀、不纯净的感觉。在有关地狱世界的画作中，它主要用来表现魔鬼或动物身上的皮毛、脓包、癣疥、瘰疬。事实上，在中世纪社会里，皮肤病是最常见、最严重也是最令人恐惧的疾病。患有皮肤病的人会立刻丧失一切社会地位，被隔离，被流放，尸体被立刻焚烧。而绘画作品中的红色、棕色或黑色斑块则唤起了人们在这方面的深刻恐惧。

驱散黑暗

与属于地狱和魔鬼的黑暗相对立的，则是属于天国和上帝的光明。在中世纪神学理论中，光是世上唯一可见的无形之物，我们能看得见光，却无法用语言形容它，因此神学理论认为，光就是上帝的化身。那么由此引出了一些问题：色彩是否也是无形之物呢？不少古代和中世纪早期哲学家认为，色彩就是光，或者至少是光的一种表现形式，这是真的吗？[21] 抑或色彩是有形的，仅仅是包裹物体的一个外壳？在中世纪，人们关于色彩提出的所有神学、伦理学乃至社会学问题全都围绕着以上这些疑问展开。

对于教会而言，这是一个极为关键的问题，也是一项挑战。如果色彩是光的一部分，那么色彩就具有神性的本质，因为光就是上帝；那么在世间播散色彩，就等于播散光明，播散上帝的神性；追求色彩与追求光明也将变得密不可分。反之，如果色彩是一种有形的物质，仅仅是一层外壳而已，那么它就与神性毫无关联，是无用甚至有害的，因为它会阻碍人与上帝的沟通；那么就应该消灭它，将它驱逐出神殿和一切祭祀场所。

这些问题不仅仅是神学问题而已，它们对世俗文化和日常生活也有具体的意义和影响。这些问题的答案将决定色彩在环境中的地位，以及基督徒看待色彩的态度，决定基督徒去哪些场所、看哪些图画、穿哪些服装、用哪些

物品。还有更重要的,是这些问题将决定色彩在教堂中以及文化习俗中的位置和角色。面对这些问题,从古典时代晚期到中世纪末,不同的人给出了不同的答案,即使是神学家和教士,在这一点上也众说纷纭,各持己见。但到了公元1000年之后,尽管存在少数例外(例如圣伯纳德),但大多数的神学理论家都是认可色彩的光明属性的,其中最著名的是苏杰尔修道院长(l'abbé Suger, 1081—1151),他们对色彩的观念深刻地影响了整个罗曼时期。在1130—1140年前后,当苏杰尔主持重建圣德尼修道院时,他坚定地相信:上帝即是光,光即是色彩。他认为既然是为上帝服务,就要做到尽善尽美。因此在主持重建时,他使用了各种技术和各种材料——绘画、彩窗、珐琅、金银器皿、织物、石材——使得这所全新的修道院成为一座色彩的殿堂,用丰富的色彩来表达对上帝的崇敬和赞美。苏杰尔认为,色彩首先是光(因此他非常重视彩窗),其次才是物质。[22]

这一观点在苏杰尔的著述中多次提及,例如约1143—1144年完成的《论祝圣》,[23] 而且也得到了大多数神学家的认同,不仅仅是12世纪,从查理曼时代一直到圣路易时代的神学家大体上都赞成他的观点。例如1248年完工建成的巴黎圣礼拜堂(La Sainte-Chapelle de Paris),可以说继承了苏杰尔的理念和设计风格,同样以巧夺天工的彩窗拼图著称。纵观罗曼时代修建的基督教建筑,对色彩持反感敌视态度的始终是少数,但也并非不存在,例如熙笃会修道院(l'Abbaye de Cîteaux)。教堂和修道院之所以与色彩关系亲密,主要是因为色彩如同光明一样,具有驱散黑暗的作用,那么根据当时的理论,它就能够扩大播散神性的范围。

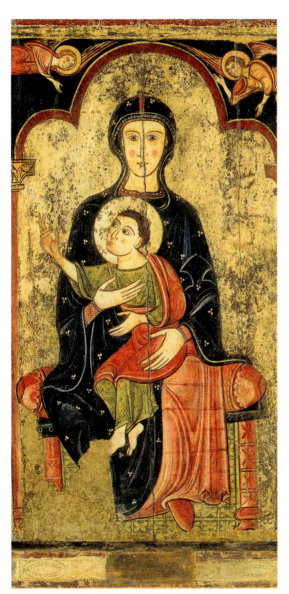

圣母的黑袍 ……

圣母马利亚并不是从一开始就身披蓝袍的。在图片资料中,直到 12 世纪,马利亚的服装颜色还不固定,但几乎总是黑、灰、棕、紫、蓝等深色,因为她为耶稣未来遭受的苦难感到哀伤。在西班牙绘画中,黑袍圣母占大多数,到了哥特时代,其他地区的圣母画像均变成蓝袍,而西班牙的黑袍圣母则延续了更长一段时间。

《抱子圣母》(祭坛背景画的中板),12 世纪末。巴塞罗那,加泰罗尼亚国立艺术博物馆,馆藏号 MNAC 15784。

这种观念就会导致人们思考黑色在色彩序列之中的地位。既然在中世纪中期，大多数教士和神学家都认为色彩与黑暗是对立的，那么黑暗的色彩即黑色，就不应该属于色彩的一种，它甚至应该是色彩的对立面。到了很久之后，在文艺复兴时期的意大利画家、16世纪的新教改革家和近现代的大多数科学家之中，产生了"黑色非色"这样一种观点，那么我们现在看到的，是否正是"黑色非色"这一观点的源头呢？无论如何，在公元1000年前后，这样的观点还算得上是新颖的。在古典时期以及中世纪早期关于色彩本质的理论研究中，从未有人提及色彩序列，到了大约11—12世纪才被提出来，并且发展成为一种有关光明的新的神学理论。几十年后，这种新的神学理论带来了哥特式大教堂的诞生，然后又催化了13世纪对于光的视觉本质和物理本质的一系列学术思辨。

对于当时的"黑色非色"这一假设，有两点问题特别值得注意。一方面，在这个新观念中，黑色是唯一特殊的颜色，唯一应当从色彩序列中排除的颜色。而白色的地位则与黑色不同，它并不会被排除，因此在这个问题上人们并不把黑色与白色视为对偶关系。另一方面，在新理论与新实践层出不穷的12世纪，敌视色彩的那些少数教士、神学家和伦理学家更不可能喜爱黑色。他们将色彩视为无用的粉饰和奢华，但绝不会因此而歌颂黑暗、倡导黑色。他们同样也是光明的信徒，只是信仰方式不同而已。其中最著名的例子就是圣伯纳德，以及笼统来说的整个熙笃修会。

圣伯纳德认为，色彩首先是有形的物质，其次才是光。他把色彩的浓度和通透度放在首位，而不重视到底是哪种具体的颜色（当圣伯纳德论述色彩

时，他极少提到红、黄、绿等表示具体颜色的词语）。他认为色彩不仅是过于奢华的、不纯净的、虚荣的（拉丁语：vanitas），更重要的是，色彩或多或少是浓厚的，因此它是阻碍光明的，带有黑暗的属性。在这方面，圣伯纳德所使用的词汇特别能体现出他的观点：在他留下的文章中，"color"（拉丁语：色彩）一词从不会与"光明"或者"光辉"相联系；相反,他经常用"turbidus"（拉丁语：混浊）、"spissus"（拉丁语：稠厚），以及"surdus"（拉丁语：暗沉）来形容色彩。[24] 由此可见他的态度：色彩并不能带来光明，相反却会阻碍光明驱散黑暗，因此色彩是邪恶的。在他看来，神之美、神之光、神之性这三者只有摆脱了色彩的阻碍，才能显现出来。

　　事实上，圣伯纳德对于使用多种色彩装饰宗教建筑表现得尤为反感。如果说熙笃修会对于同色系色彩的和谐搭配有时还能容忍的话，那么圣伯纳德则唾弃一切"缤纷色彩"（拉丁语：varietas colorum），例如教堂彩窗、书籍上的彩色插图、金银器皿以及各种彩色宝石。他不喜欢一切闪烁耀眼的事物，尤其对黄金极度厌憎。圣伯纳德认为，光明与闪烁耀眼的东西绝不能等同起来，这一观点与中世纪的大多数人都不一样。从这一观点出发，他对色彩的特性的理解与同时代的其他人相比，有非常大的不同；他还将光明与无色乃至透明联系起来，这一观念在当时是非常独特的，却在某些方面与现代人的观念比较接近。他认为，一切色彩都是厚重阴暗的，[25] 其中最为厚重阴暗的便是黑色，所以黑色是最恶劣的颜色。他公开表达了对黑色的憎恶，并与克吕尼修道院院长"可敬者彼得"（Pierre le Vénérable）就修士的黑白服装之争展开了长达数年的论战。

修士之争：白与黑

我们对修士僧侣服装历史的研究不多，更少有人关注这些服装的颜色，这是一件很遗憾的事情。[26] 从西方修道制度诞生之初开始，修士身着简朴的服装就成为一条很重要的规定：那时修士穿的衣服与农民相同，由未经染色的粗纺羊毛制成。这也是圣本笃于6世纪制订的修道戒律的内容："修士不必在意，所有这些东西的颜色或厚度。"[27]（"这些东西"指衣服鞋袜。）可见对于这位西方修道制度的奠基者而言，颜色完全是无所谓的东西。但随着时间的推移，服装在修士的生活中取得了越来越重要的地位：它既是修士修行状态的象征，也代表着修士所属的修行团体。因此修士的服装式样越来越相似，并且与世俗服装的分别也越来越大。从加洛林王朝时期起，修士服装的颜色也开始趋于一致，并不见得全部是黑色，但大致上都采用深暗色系。况且，直到14世纪，无论对修士还是世俗社会而言，为织物染上纯正而牢固的黑色仍然有很大的难度。[28]

无论如何，修士与黑色或深暗色系的联系日益紧密。从9世纪起，象征谦逊与忏悔的黑色就成为修士专属的色彩。虽然从严格意义上说他们穿的并不是真正的黑衣，而更接近蓝色、棕色或灰色，甚至还有所谓"自然染色"（拉丁文：color nativus；译者注：其实就是穿脏了长期不洗的颜色），但在文字

资料中,"黑衣修士"一词却越来越常见。[29] 到了10世纪和11世纪,随着克吕尼改革影响范围日益扩大,本笃会修士数量日益增多,修士身着黑衣这项惯例也正式地确立起来。然而到11世纪又兴起了另一股改革潮流,这股潮流反对克吕尼派的奢华作风,主张从服装开始追求基督教本源的简单与朴素。这一派修士身穿的服装由粗纺羊毛织物制成,有的完全未经过脱脂,也未经过染色(例如查尔特勒会修士),有的放在草地上用清晨的露水进行简单的漂白(例如卡玛笃会修士)。这种回归早期苦行隐修生活的意志也体现在他们对色彩的拒绝上,对他们而言色彩是无用的人为粉饰,而修士则应当远离。其实,在11世纪,更加惊世骇俗、游走在异端边缘的分裂潮流也为数众多,而且在中世纪时期,这些惊世骇俗的行为经常是体现在服装上的。不少修士以施洗者约翰(saint Jean-Baptiste)作为修行榜样,后者经常以野人形象示人,因此他的信徒仅仅身披一块羊毛与驼毛混纺的破布,聊以蔽体。

熙笃修会就诞生于这种反色彩的潮流之中。这个新兴的修会于11世纪末成立,随后迅速表示出与克吕尼派黑衣修士抗争的态度,并且以回归早期原初修道生活为目标。在服装颜色方面,熙笃会也主张回归到圣本笃戒律的基本原则:只穿粗制的廉价服装,这种服装应由修士自己在修道院内,用未染色的羊毛纺线织布制成。所谓未染色的羊毛,大约指的是一种偏灰的颜色。所以根据惯例,早期的熙笃会修士也被称为"灰衣修士"(拉丁语:monachi grisaei)。[30] 那么他们的服装是如何由灰变白,这种变化又发生在何时呢?在这个问题上史料存在空白,因而无法得到确切答案。有可能是圣雅伯里(saint Albéric)担任熙笃修道院院长时期(1099—1109),也有可能是德范·哈定

（Étienne Harding）时期（1109—1133），这种变化甚至有可能发源于明谷修道院（Clairvaux，1115 年成立），然后才传到熙笃。其动机何在？是为了将教团修士与杂役修士区分开来吗？为了诚实地对待科学，我们必须承认对此一无所知。[31] 但有一点是确信无疑的，持续了二十余年（1124—1146）的克吕尼派与熙笃会修士之间，就教堂的奢华装饰这一主题的激烈论战，在熙笃会最终变成"白衣修士"这件事情上，一定是造成了影响的。我们有必要详述一下这场论战的过程，因为它不仅是修道制度历史中的一个重要阶段，也是色彩历史上的一个转折点。

战端是由克吕尼修道院院长"可敬者彼得"于 1124 年首先开启的。在一封致明谷修道院院长圣伯纳德的著名信件中，他讽刺地称其为"白衣修士"（拉丁语：o albe monache...），并公开谴责后者身着白衣是一种过度的傲慢："白色是属于节日、光荣与救赎之色。"而本笃会修士的传统黑色则"代表谦逊与遁世"。[32] 当所有其他修士谦卑地身着黑衣时，熙笃会修士怎么能傲慢地以白色，甚至是"炫目的"白色（拉丁语：monachi candidi）来自我标榜呢？这是何等狂妄！这是何等失礼！这是对传统的何等藐视！圣伯纳德对他的回

< 本笃会修士

最早期的修士并不在意他们所穿服装的颜色。圣本笃在 6 世纪制订的修士戒律也是这样要求的。但从 9 世纪开始，在文字和图片资料中，修士越来越多地与黑色联系在了一起。后来，黑色成为本笃会专属的服装色彩，而一些新兴修会为了区别则选择了白色或者棕色。

摘自英文手稿《圣卡斯伯特的一生》中的插图，"可敬者比德"著（译者注：这个比德是英国人，与法国克吕尼修道院院长"可敬者彼得"不是同一人）。

伦敦，大英博物馆，耶茨·汤普森手稿 26 号，71 页反面。

修士的衣着 ……

黑、白、灰、棕是中世纪修士服装的四种主要颜色。这四种色彩分别具有艰苦、纯洁、谦逊和节制的象征意义,随后它们逐渐成为不同教派的符号标志。

《康斯坦斯公会议编年史》中的插图,乌尔里希·李琛达尔著,约 1460 年。康斯坦斯,罗斯加登博物馆,手稿 1 号,50 页正面。

复则同样激烈。他指出黑色是魔鬼与地狱之色，"死亡与罪孽之色"；而白色则是"纯净、贞洁与一切美德之色"。[33] 这场论战掀起了数次高潮，最终导致了黑衣修士与白衣修士在色彩与教义方面的彻底决裂，双方往还的每封信件都是一篇关于修道生活本质的经典论著。尽管多次有人试图调停，但论战一直延续到1145—1146年。[34]

　　这样，经过了二十多年的论战，正如克吕尼派长久以来以黑衣为特征一样，熙笃会也正式地以白衣为标志，并将这一标志传承给了后世。后来，又诞生了若干将这种白色神圣化的传说故事。其中流传最久的也仅在15世纪的文献中才有记载，那个故事称圣母在1100年对圣雅伯里显示了神迹，吩咐他身着白衣并以白色为修会的标志色彩，因为白衣象征贞洁和纯净。坦率地讲，如同黑色一样，在那个年代熙笃会所谓的白袍恐怕也仅是象征意义的白而已，与真正的纯白还有差距。直到很久以后的18世纪，将织物漂成纯白色依然不是那么容易。这是一项复杂的工作，而且对除了麻质以外的织物而言几乎是不可能的。对于羊毛，人们通常是把它铺在草地上，让含有微量过氧化氢水成分的晨露与阳光来对原色羊毛进行有限的漂白。这个过程是漫长的，需要很大的空间，并且在冬天也无法进行。此外，用这种方法得到的白色也不持久，过一段时间会变成灰色、黄色或者恢复羊毛的本色。所以，在完全不了解氯漂技术的中世纪，[35] 很少有人能穿上真正的白衣。[36] 再加上当时用来洗衣的往往是一些植物（肥皂草）、草木灰或者矿物（氧化镁、白垩、碳酸铅），洗过之后往往就变成了浅灰、浅绿、浅蓝，失去了白色的光泽。

　　但这些都不重要。在12世纪上半叶，"可敬者彼得"与圣伯纳德之间的

这场书信论战中最值得注意的，在于修士服装的颜色从此成为一种标志象征，与他所属的修会或者教派联系起来。从此每个修会都拥有了自己的颜色，并且成为这种颜色的捍卫者。克吕尼与熙笃两派之间的对立正是黑与白的对立，而在此之前这种对立还并不是非常显著——我们在上文中曾经提到，当时与白色相对立的是红色而不是黑色。但从此以后黑白对立逐渐变得显著起来。在此之前，服装的颜色几乎不具有符号象征的意义，但从此以后这种象征意义也逐渐变得重要了。纹章学的诞生已经不远了，它是在二十年后发展起来的，并且将导致整个色彩体系发生深刻的改变。

> 圣道明（saint Dominique）……

道明会修士身穿白袍，外罩黑色斗篷，与喜鹊的羽毛颜色相似，加上他们以布道为主要使命，经常喋喋不休，所以经常被比喻成喜鹊。然而在画家笔下，黑色斗篷往往并不是纯黑的，经常带有蓝色、棕色或紫色的光泽，以便区别于象征地狱与死亡的黑色。

弗拉·安杰利科，《耶稣降架半躺图》中的圣道明，壁画，约1437—1445年。佛罗伦萨，圣马可修道院，修士宿舍。

纹章：新的色彩序列

最早的纹章大约诞生于 12 世纪。它们首先出现在战场和骑士比武场上，并且与武器装备的发展密不可分。当时的头盔与铠甲覆盖了骑士的全身，使骑士的身份从外观上完全无法辨认，因此骑士中逐渐流行在盾牌的正面画上一些图形（动物、植物或几何图形），以便在多人混战时分辨敌友。但纹章的这个起源并不能解释一切。从深层次的原因来看，纹章的出现与当时新的社会秩序有关，而这种新社会秩序使旧的领主社会发生了一场变革。在那个时代，人们的姓氏和服装习俗发生了巨大的变化，而纹章则为一个正在重组的社会提供了一种新的身份符号。一开始纹章只被战士使用，并且只代表他个人，后来则扩大到整个家族范围，并且在贵族中代代相传。甚至妇女也开始使用纹章。后来，到了 13 世纪，纹章的使用扩展到了教士、资产阶级、手工艺人，甚至在某些地区连农民都拥有纹章。到了更晚一些的时候，每个城市、行业公会、修道院、教堂、法院等机构和团体都拥有了自己的纹章。

有一个流传很广的观点认为：纹章的使用源于对贵族行为的模仿。这个观点是错误的，没有任何史实作为依据，应当予以纠正。在任何时期，在任何国家，佩戴纹章都不曾是某个社会阶层的特权。无论在何处，每个人、每个家族、每个社团都一直充分享有自由选择纹章的权利，也有权任意使

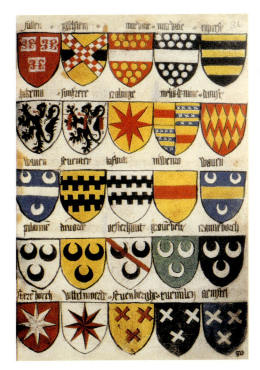

纹章的颜色 ……

中世纪的纹章只使用六种色彩：白、黄、红、黑、蓝、绿；它们后来成为西方文明中的"六基色"。在纹章上，这些色彩是纯粹的，其色调差异忽略不计，但色彩之间的组合搭配遵循一定的规则限制。黑色在纹章学术语中称为"sable"，既不是最常用的颜色（红色），也不是最早见的颜色（绿色）。大约百分之二十至二十五的欧洲纹章中出现了黑色。

《欧洲与金羊毛骑士团纹章图集》（荷兰纹章部分），约1434—1435 年。巴黎，兵工厂图书馆，手稿 4790 号，34 页正面。

用自己的纹章，只要不僭取他人的纹章即可。事实上，纹章既是身份的标志、所有权的标志，也是一种装饰图案，在无数的器物、建筑以及文件上都能见到。[37]

纹章由两个元素组成：图案与色彩，二者均以一个盾形外框为限。外框的形状源于中世纪的骑士盾牌，这种形状并不是规则规定的，只是约定俗成而已。在盾形外框之内，色彩与图案并不能以任意方式搭配组合，它们应服从若干构成规则，这些规则的数量并不多，但必须遵守，不可违背。这些构成规则是欧洲纹章的特色，也是与其他文明所使用的标志徽记之间的区别。在这些规则之中，最主要的就是色彩的使用规则。纹章图案的种类数量是没有上限的，与此相反，色彩的数量是有限的（中世纪常用的有六种），并且

在法语中每一种颜色都有专门的纹章学术语与之对应：or（金/黄）、argent（银/白）、gueules（红）、azur（蓝）、sable（黑）、sinople（绿）。由此可见，这些色彩从中世纪起，就成为西方文明的六种基础色彩。[38]

在纹章学中，这些色彩是纯粹的、抽象的、几乎可以说是非物质的，而色系中微小的色调差异是忽略不计的。例如红色，可以是浅红、深红、暗红、亮红、偏粉或者偏橙，这些红色都没有任何区别；唯一重要的是红色的概念而不是其现实中和视觉上的表现。对于蓝色、黑色和绿色而言也是如此，至于金和银，可以表现为金色和银色，甚至也可以用黄色和白色来代替（其实这才是最常见的情况）。例如法国王室的纹章，是在蓝色背景上缀以金色百合的图案，作为背景的蓝色可以是天蓝、宝石蓝或海蓝；百合花可以是柠檬黄、橙黄或金黄；这些都无所谓，也没有任何特殊含义。纹章的绘制者可以根据他手边的颜料、纹章的载体、使用的技术以及自己的美学偏好，自由选择任何一种蓝色和金色来绘制这个纹章。结果，随着时间的推移，同一个纹章绘制出来的色彩效果可能会有很大的不同。[39]

但这还不是全部。在纹章中，这六种色彩的使用也不是任意的。它们被分为两组：第一组是白色和黄色；第二组则是红色、黑色、蓝色和绿色。色

> **葬礼的戏剧性** ……

> 在中世纪末，法国国王在葬礼上身穿紫色服装，而王后则穿白色服装。但大约在15—16世纪，先后嫁给查理八世和路易十二两位国王的安娜·德·布列塔尼引进了一项新的习俗：从此逝世国王的遗孀开始身穿黑衣。

> 《南特加尔默教堂里的安娜·德·布列塔尼停灵房》，摘自一本关于安娜·德·布列塔尼葬礼的手稿中的插图，约1515年。巴黎，法国国立图书馆，法文手稿5094号，51页反面。

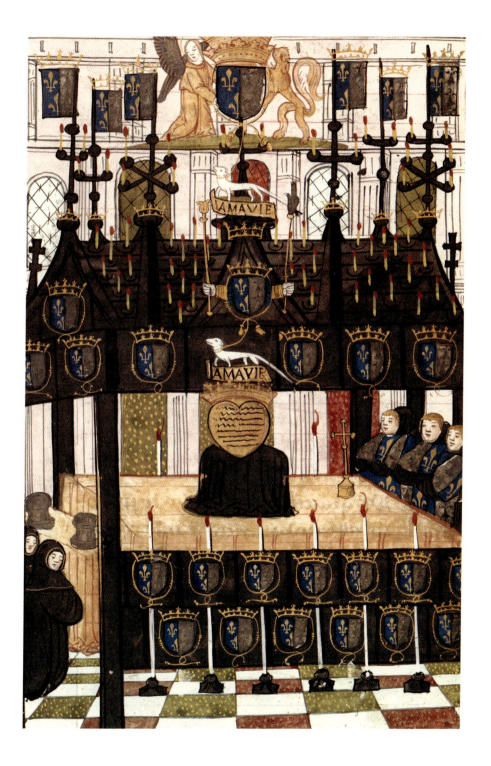

彩使用的基本规则是禁止将同一组的色彩并列或叠加使用（小细节例外）。以一个狮子图案的盾形纹章为例：如果这个纹章的底色是黑色（de sable），那么狮子可以是白色（d'argent）或黄色（d'or）；但不可以是蓝色（d'azur）、红色（de gueules）或绿色（de sinople），因为蓝色、红色、绿色和黑色属于同一组。相反，如果底色为白色，那么狮子就可以是黑色、蓝色、红色或绿色，但不能是黄色。这条基本规则从纹章诞生之初就存在了，并且在欧洲各地都一直被严格遵守（在已知的所有纹章中违反这条规则的不超过百分之一）。我们猜测这条规则源于古罗马的军旗，最初是为了让旗号易于辨认而设置的——古罗马军旗对早期的纹章有着巨大的影响。事实上，早期的纹章上一律只有两种色彩，正是为了能够从远处辨认而制作的标记。[40] 但这些视觉因素并不足以解释这条规则的深层次原因，很可能也与封建时代色彩不断变化、日益丰富的象征意义有关。在欧洲，从公元1000年起社会步入转型，新的社会阶层划分与新的色彩序列相互对应，古代和中世纪早期存在的白、红、黑"三基色"体系发生了变化。从此，在日常生活以及一切与色彩相关的社会习俗中，蓝色、绿色和黄色也进入了基础色彩的序列。

　　刚刚诞生的纹章正是这些习俗之一，可能是其中最特别的一个。纹章诞生于一个特殊的环境中——战争、比武和骑士制度，但它迅速地传播到了整个社会中，纹章所代表的价值观体系也影响了整个社会，尤其是在色彩的象征意义与等级制度方面。黑色或许是其中最典型的一个例子。

黑骑士是谁

事实上，在纹章学诞生之前的所有色彩体系之中，黑色的地位总是与众不同的：它曾经是所有色彩的核心之一，色彩序列的一个极点，与之类似的还有白色和红色，然而这一切在纹章中发生了改变。在纹章里，黑色只是一种普通的色彩，并不是最常用的，也不是最罕见的，在符号象征意义方面也不是最强烈的。但这样的中庸地位并不意味着黑色的地位下降了，相反，黑色在纹章学中是一种普通的色彩，这一事实弱化了其原本给人的负面感觉。在 13 世纪，纹章的使用范围迅速扩大，开始在社会文化的方方面面发挥作用，正是纹章的发展使黑色离开了禁锢它长达三个世纪之久的"魔鬼的调色板"。到了中世纪末期，黑色的地位和作用得以大大提升，其根源也在于此。

在纹章学方面，黑色的中庸地位首先体现在统计数据上。在 12 世纪和 13 世纪所有的欧洲纹章中，黑色的使用频率在百分之十五到二十之间：差不多五分之一的纹章中出现了黑色。这个频率数字比红色（百分之六十）、白色（百分之五十五）和黄色（百分之四十五）要低得多，但是比蓝色（百分之十到十五之间）和绿色（低于百分之五）要高一些。在地缘方面，黑色在北欧和神圣罗马帝国的纹章中出现得较多，在法国南部和意大利则较少。但在社会阶层方面则看不出任何差别：所有社会阶层、各种行业、人群都可能

使用黑色。事实上在纹章的流行图案和流行色方面，地缘因素总是比社会因素的影响更大。[41] 有些穷困的家族和小资产阶级会在纹章上使用黑色，但家世显赫的权贵也不排斥它。例如有财有势的弗兰德伯爵（comte de Flandre），他非常以他的金底黑狮子纹章为荣，比他地位更高的还有神圣罗马帝国的皇帝，从 12 世纪中叶开始使用金底黑鹰作为旗帜和纹章上的图案。起初这只黑鹰只有一个头，到了 15 世纪初才演变为著名的黑色双头鹰。[42] 毫无疑问，如果黑色在纹章学中带有任何负面象征意义，那么皇帝绝不会选择黑鹰作为纹章的图案。恰恰相反，黑鹰身上的黑色不仅与魔鬼和邪恶毫无联系，而且为雄鹰这种百鸟之王赋予了无与伦比的力量，并且能够给人特别深刻的印象，而这一特点无论是波兰国王的白鹰、勃兰登堡边伯与蒂罗尔伯爵的红鹰乃至拜占庭皇帝的金鹰都不具备。

我们曾强调过，在法语中表示色彩的纹章学术语与日常语言是不同的。这些术语起源于文学语言，后来慢慢变成了纹章学专用的固定词汇。从词源上论起，sable（黑色）来自斯拉夫语的"sobol"或"sabol"，意思是黑貂的皮毛，这是裘皮之中最美丽也最昂贵的一种，在中世纪是一种大宗交易的商品。[43] 黑貂皮呈一种纯净深沉的黑色，从俄罗斯和波兰进口到西欧，在 13 世纪的宫廷里成为在王室和亲王等大贵族中流行的服饰，它对黑色地位的提升也有所帮助，而黑色最终又借用了它的名字。从大约 1200 年起，黑色的纺织品开始被称为"貂黑"，但直到 13 世纪下半叶，"sable"一词才在纹章学中代替了"noir"（法语：黑色）。[44] 从此，纹章图册中的文字描述"un lion noir"（法语：黑狮子）一律变成了"un lion de sable"；而"une aigle noire"（法

语：黑鹰）则变成了"une aigle de sable"。⁴⁵ 到了14世纪，"sable"的用法已经完全固定下来。这一变化过程显示出，纹章学语言的影响力不断扩大，而黑色在各种符号、标志、服装方面的地位有所提升，其象征意义逐渐从负面转为正面。

对文学作品中纹章的描写进行研究，也能得到同样的结论。从很早开始，诗人和写骑士小说的作家就喜欢细致地描写作品中主人公的纹章。这些文学作品中虚构的纹章很适合用来研究图案和色彩在纹章学中的象征意义：在作品中，人物的角色和性格，以及与其他人物之间的亲属、朋友、君臣等关系，常常都在纹章上有所体现，作者有时还通过纹章的图案和色彩来暗示人物的命运或结局。应当承认，由于受到历史因素和家族谱系因素的影响，在真实历史中存在的纹章上，其主要象征意义往往被其他元素干扰或掩盖起来，并不是那么容易研究。

而在文学领域，在12—13世纪叙述亚瑟王事迹的众多作品中，无论是诗歌还是小说，都反复出现了一个在色彩的象征意义方面非常有代表性的人物，那是一位佩戴纯黑色无图案纹章（古法语：plaine）的无名骑士。⁴⁶ 在大多数作品中，这位骑士在一次骑士比武中登场，或者在主人公进军时拦在路中，对主人公进行挑战，并引领他前往新的冒险。对于作者而言，这是一种暗示的手法：作者通过纹章的颜色向读者暗示黑骑士的使命，并引导读者对后续情节做出猜想。在这些作品中，色彩符号反复多次出现，并且具有强烈的象征意义。黑骑士几乎总是亚瑟王故事中属于第一梯队的主要人物之一（例如崔斯坦、兰斯洛特、高文），但他又不愿意暴露自己的身份；他的动机

通常是好的，并且武艺高强，在比武中总能取得胜利。与之相反，红骑士则经常对主人公怀有敌意，通常是叛徒或者代表邪恶势力，有时候还被写成魔鬼的使者或者来自异界的神秘生物。[47]而白骑士则相对低调，通常属于正义一方，是一位年纪较大的人物，是主人公的朋友或保护者，会送给他一些明智的建议。[48]绿骑士与白骑士正好相反，他是刚刚获得骑士身份的青年人，他的举止往往大胆而傲慢，结果造成冲突。绿骑士可能属于正义一方，也可能属于邪恶一方。最后，黄骑士或者说金骑士在文学作品中很罕见，而蓝骑士则根本不存在。[49]

在文学作品中的这个色彩体系中，令人感到惊讶的现象，除了蓝色的完全缺失以外，[50]就是黑骑士的频繁出现，换言之，第一梯队的人物经常为了这样那样的理由，在或长或短的时间中隐藏起自己的身份。头盔遮住了他们的面部，而惯常使用的纹章盾牌换成了一块纯黑色的盾牌，以避免被人认出身份。他们不仅把盾牌换成黑色，而且常常将自己的旗帜也换成黑旗，战马也披上黑衣，这样，骑士从头到脚都装扮成了黑色。与更加古老的那些史诗不同，在骑士小说中，黑色象征的不是死亡、异教信仰或者地狱，而是秘密的身份。

从这里开始，黑色成为属于秘密的色彩。这种象征意义将长期存在下去：直到1819年，在所有骑士小说的顶峰，史上销量最大的书籍之一，沃尔特·司各特的《艾凡赫》(*Ivanhoé*)中，也登场了一位神秘的黑骑士，他在一次比武中帮助主人公的阵营取得了胜利。所有人都猜测他的身份，但他全黑的装束使人完全找不到线索。在小说的下文中，读者会看到黑骑士实际上就是狮

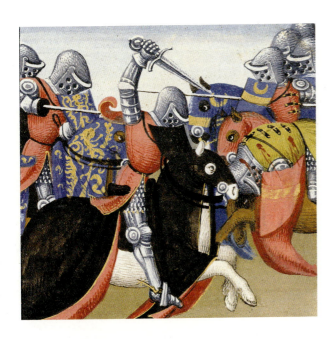

黑骑士……

在以圆桌骑士为主题的小说中,黑骑士指的是从纹章到武器装备,乃至战马的甲衣全都是黑色的一位神秘人物。黑骑士通常并不是坏人,他可能是故事的主角之一——例如兰斯洛特、崔斯坦、高文或者珀西瓦里,但在执行任务或参加比武时不想被人认出,于是就用黑色来隐藏自己的身份。

《崔斯坦大战匿名骑士》,《散文体崔斯坦传奇》中的插图,埃弗拉·戴斯潘克绘制,1463 年。巴黎,法国国立图书馆,法文手稿 99 号,641 页反面。

心王理查,他在十字军远征时被俘,离开英国近四年之后才回来。黑色成为他隐藏身份所需要的色彩,是狮心王理查从战俘状态(他刚从监狱出来,在奥地利和德国被囚禁了十五个月)到恢复自由,重新成为英国君主之间的一个必不可少的过渡阶段。这里的黑色是中性的,既不带有负面意义,也不带有正面意义。[51]

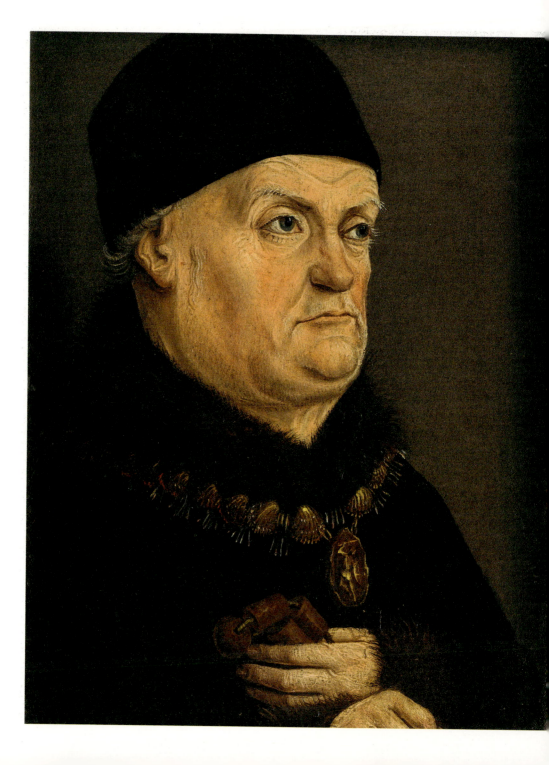

3...
时尚的色彩
14—16世纪

< 安茹公爵雷内 ……

作为诗人和大贵族,安茹公爵雷内开明地资助了许多艺术家。在他漫长的一生里(1409—1480),雷内公爵多次更换过勋带的颜色,但始终钟情于黑色,他使用过纯黑、黑白、黑灰以及黑白灰配色的勋带。

尼古拉·弗罗芒,《安茹公爵雷内肖像》,约 1475 年。巴黎,卢浮宫博物馆。

随着中世纪的结束，在社会文化的几乎所有方面，黑色的地位都得到了大幅度的提升。诚然，其魔鬼和死亡的象征意义并未完全消失——例如巫术仪式和葬礼习俗，但在许多领域中黑色不再受人嫌恶，档次有所提高，变成了一种可敬的、时尚的甚至是奢华的色彩。纹章学在这方面发挥了很大作用：正是在纹章学中，黑色得以进入色彩的序列，并且摆脱了与灾祸和不祥的负面联系。从13世纪末开始，黑色服装在城邦贵族和国家官员之中开始流行，他们赋予了黑色象征威严和正直的含义。到了14世纪，限奢法令和公民伦理又强化了黑色的道德价值。后来，黑色系的染色工艺取得了决定性的进步，尤其是在丝绸和羊毛织物的染色方面。从此各国王侯对黑色服饰表现出巨大的兴趣，而之前他们则对这种颜色不屑一顾。这样，黑色成为宫廷乃至王室偏爱的色彩，这种偏爱一直持续到近代，至少到17世纪中期都没有消失。

皮肤的颜色

如同大多数古代社会一样，中世纪的基督教世界对人体的颜色十分重视，而当时对肤色的重视程度要超过瞳色和发色。文字和图片资料提供了大量有用的信息，不同的时代、地域和人群对待肤色的态度也不一样。在中世纪中期，深色的皮肤几乎总是受到歧视，肤色较深的人被排斥在社会、道德和宗教秩序之外。他们被人与魔鬼和地狱联系在一起，理由是深色的皮肤是邪恶本质的外在表现，代表着叛逆的内心和异教信仰。深色皮肤还经常与其他的身体特征和服装习惯联系在一起，作为叛徒或者魔鬼的标志。

在这方面，犹大是一个特别典型的例子。在教会认可的《新约》中，甚至包括《伪福音书》中，都找不到任何描写犹大体貌特征的文字记载。因此，在早期基督教艺术以及加洛林时代艺术中，犹大的形象并没有什么异于常人之处。在表现"最后的晚餐"的早期绘画作品中，画家一般只能通过位置、身材和表情来设法突出犹大与其他使徒的不同。但在公元 1000 年之后，尤其是从 12 世纪开始，首先是绘画，接着是文字记载中出现了犹大符合叛徒身份的体貌特征：身材矮小、前额低凹、表情残忍扭曲、嘴唇厚而黑（因为他的吻出卖了耶稣）；犹大头上没有光环，即使有也是黑色的，[1] 他长着红棕色的头发和胡须，肤色非常深，身穿黄色长袍，举止无状，手里拿着偷来的鱼或

装着三十银币的钱袋，癞蛤蟆和黑色小恶魔从嘴里钻进他的身体。在每个时代，犹大身上都会出现一些新的叛徒特征，其中有两个特征与身体颜色有关，并且在文字和图片资料中反复多次出现：深色皮肤和红棕色头发。[2]

我们在一些史诗作品中也能找到这两个身体特征，它们属于与基督徒作战的萨拉逊人（Sarrasins）：红棕色的头发以及深棕色乃至全黑的皮肤，正是萨拉逊人典型的体貌特征，也是他们属于邪恶一方的不容置疑的证据。在文学作品中，人物的肤色越黑，这个人就越坏。[3]有些作家使用各种比喻来突出人物的特点：有"像乌鸦一样黑"，"像木炭一样黑"，"像融化的沥青一样黑"，甚至还有"像胡椒酱汁一样黑"这种比喻。[4]对肤色的描写在文学作品中极为常见，以至于描写深色皮肤的形容词"mor"和"maure"逐渐变成了表示种族的术语，专门用在萨拉逊人身上，结果萨拉逊人又被称为"摩尔人"（les Maures）。在古典拉丁语中将摩尔人称为"mauri"，这个词不仅用在北非阿拉伯人身上，还包括了从西班牙到中东的所有穆斯林在内。《征服奥兰治》（*La Prise d'Orange*）是一部篇幅较短的战争史诗，其作者不详，大约作于12世纪末。在这部史诗中，主人公纪尧姆与他的两个伙伴将面孔和身体用木炭涂黑，冒充摩尔人，偷偷地潜入了奥兰治城。纪尧姆爱上了奥兰治城的萨拉逊王后奥拉布，但他从未见过这位王后，只是听人称赞过她的美貌。结果他们的冒充花招迅速被拆穿，因为木炭涂黑的皮肤禁不起汗水和雨水的冲刷。[5]幸运的是，在奥拉布的帮助下，他们最终取得了胜利，而年轻的摩尔王后也皈依了基督，并改名换姓嫁给了纪尧姆。

在骑士小说中，肤色则并不体现基督徒与穆斯林的区别，而是体现贵族

基督之敌的臣民 ……

中世纪时很多人相信，有一些长相奇特丑怪的类人生物，它们居住在世界的边缘，环绕大地的海洋附近。在这些类人生物中，有些只长着一只眼睛，有些只长着一条腿，有些身体完全赤裸，崇拜巨大的公山羊，还有一些身体被烈日完全晒黑，它们都是基督之敌的仆从。

巴伐利亚手稿《东方奇观》中的插图，15世纪中期。柏林，国立图书馆，德文对开本733号，4页正面。

与庶民，或者高贵的骑士与低贱的农夫之间的区别。骑士之所以受到女性的青睐，不仅是因为他们武艺高强，更重要的是他们的服装精美考究，风度彬彬有礼，相貌高大英俊。骑士的相貌是否英俊，与他的体魄是否强健无关，而要看他的肤色是否白皙，头发是否为金色。骑士象征着光明，与之相反的则是黑肤黑发的农民。在克雷蒂安·德·特鲁瓦（Chrétien de Troyes）于1170年前后完成的作品《狮子骑士》（*Le Chevalier au lion*）中，骑士卡洛格雷南（Calogrenant）这样向亚瑟王描述他在旅途中遇到的牧牛人："那是一个全身黝黑的农夫，像摩尔人一样黑，他身材高大，面目丑怪，我都无法用

语言形容他长得有多丑。"⁶ 在数年后的另一部作品《圣杯的故事》(*Conte du Graal*)中，克雷蒂安·德·特鲁瓦又这样描写年轻的珀西瓦里（Perceval）遇到的骑士：骑士们精美的装备和服饰光芒夺目，以至于天真的珀西瓦里把他们当成降临凡间的天使。

> 他看到英勇的骑士走出树林，
> 他看到锁甲和柱盔闪闪发光，
> 还有从未见过的长矛和纹章，
> 在阳光下闪烁着红绿蓝白黄，
> 他觉得这一切多么高贵美好，
> 不禁赞叹道：
> "主啊，我看到了天使的模样。"⁷

作者描写这个场景时提到了纹章六色之中的五种（红绿蓝白黄），唯独黑色在其中缺失了。不仅黑色皮肤与贵族无缘，在骑士的服饰中黑色也受到歧视，从而失去了应有的位置，到了二三十年之后，情况才有所改观。

对于男性的外貌，肤色已然非常重要，而对女性而言，肤色就更加具有决定性。在骑士小说中，女性的美貌是通过白皙的皮肤、清新的气质、优雅的举止和金色的头发表现出来的。相反，深色皮肤和棕色头发则是相貌丑陋的标志。同样在《圣杯的故事》中，克雷蒂安·德·特鲁瓦这样描写一位前所未见的丑女：

她的脖颈和双手比木炭还黑；她的双眼只是两道细缝，像老鼠的眼睛一样小；她的鼻子又像猴子又像猫；她的耳朵又像驴子又像牛；她的牙齿呈蛋黄色，下巴上长着山羊一样的胡须；从前面看她长着鸡胸，从后面看又是个驼背。[8]

这段惨不忍睹的描写在很多方面都值得研究。作者将丑女的外貌比喻成很多动物，说明在中世纪，如果人体特征与动物长得相似，是极度受到嫌恶的。但在中世纪的价值体系中，美学是完全建立在光明基础上的，因此在提及动物特征之前，作者将黑色皮肤作为她最丑陋的一点首先提出来："她的脖颈和双手比木炭还黑……"

在图片资料中，对深色皮肤的嫌恶同样常见。从加洛林王朝到中世纪末，许多画作都以魔鬼、恶魔、萨拉逊人、异教徒和背叛者为主题（《圣经》里的叛徒包括犹大、该隐、大利拉；《罗兰之歌》里有叛徒加奈隆；亚瑟王传说里有叛徒莫德雷德），他们往往被画成黑色或棕色的皮肤。此外还有各种罪犯、通奸的妇女、忤逆的儿子、背誓的兄弟、篡位的叔父乃至操持贱业、在社会中处于底层和边缘的人物：刽子手（尤其是杀害基督和圣徒的刽子手）、娼妓、高利贷者、巫师、造假币者以及麻风病人、乞丐和残疾人。在绘画作品中，所有这些人都不能拥有浅色皮肤，因为白皙皮肤是虔诚的基督徒、正直的良民以及出身高贵者的专利。

黑色皮肤的皈依

大约在 13—14 世纪这段时间，发生了一个重要的变化，这一变化体现出一个全新的价值体系的萌芽，人们对待黑色的态度也与以往有所不同。当然，对深色皮肤持负面观感的依然是主流，但在书籍插图、教堂彩窗、壁画以及后来出现的壁毯和祭坛背景画上，我们可以看到，开始出现了一些拥有黑色皮肤的正面人物。

其中最古老的无疑是《旧约·雅歌》里的新娘，她的唱词是："我虽然黑，却是秀美。"（《雅歌》I，5）但她在中世纪的绘画作品中登场机会不多。更加常见的是示巴女王（la reine de Saba），她与所罗门王是同时代的人物，那时所罗门王如日中天，声名远播四海，而示巴女王由于仰慕所罗门的才华与智慧，不远万里前往以色列与他会面。从 13 世纪末开始，在图片资料中，尤其是航海图册上，经常见到深色皮肤的示巴女王，而在 12 世纪，类似的例子我们只找到一个。[9] 示巴女王的黑皮肤，与任何邪恶或魔鬼元素都不相干，体现的是一种异域的风情。她来自一个遥远的国度，从那里为所罗门带来了丰厚的礼物：黄金、香料、宝石（《列王纪上》X，1—3）。此外，据说示巴女王还宣告了耶稣降生时，将有东方三贤者（les Rois mages）前来朝瞻的事情，还有一些记载认为示巴女王正是东方三贤者的祖先。另一些研究者则认为《圣

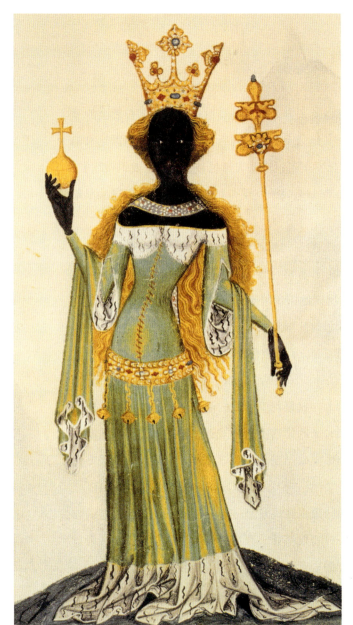

示巴女王 ……

根据《圣经》内容，示巴女王曾不远万里前往以色列与所罗门王会面，并为他带来丰厚的礼物。中世纪人认为，示巴女王居住在遥远的埃塞俄比亚一带，她统治着一个繁荣的国度。由于那里烈日曝晒，她和她的臣民都有着黑色的皮肤，但他们都是基督的信徒。如果能与她结成同盟，或者与神秘的祭司王约翰结成同盟，就能对穆斯林形成夹击。

《战争堡垒》手稿中的插图，孔拉德·基斯尔著，15世纪初。哥廷根，哥廷根国立大学图书馆，哲学手稿63号，112页正面。

经》里的示巴女王、所罗门王以及东方三贤者是尊奉救世主的基督教会的原型。还有一些人则认为示巴女王是个魔法师，甚至是个女巫。在中世纪末期和近代的一些绘画作品中，示巴女王不仅皮肤为黑色，身上的毛发也很浓密，并且如同贝多克女王（la reine Pédauque）一样脚上长着鹅蹼。[10] 但这一形象在17世纪以前还很少见到。

作为示巴女王的后代，著名的祭司王约翰（Prêtre Jean）在绘画作品中的形象与她有不少共同特点。在作于13世纪末期的航海图册中，祭司王约翰同样是一个黑人国王的形象，据说他住在印度，同时与穆斯林和蒙古人作战。祭司王约翰并不属于邪恶阵营，他的形象完全是正面的，他被认为是遥远国度的一位王者，在使徒多马（Thomas）的教化下皈依了基督教。从12世纪下半叶开始，教廷希望与祭司王约翰的国家结成同盟，对穆斯林形成前后夹击，为此许多航海家前仆后继地踏上寻找祭司王约翰的道路。他们的旅程从亚洲开始，后来寻找的范围扩大到非洲的埃塞俄比亚附近。在插图作品和航海图册上，这个神秘的祭司王约翰形象威严庄重，身上穿戴的象征权力的服饰与西方君主相同（权杖、金球十字架、王冠），只不过他的皮肤是黑色的。[11] 与示巴女王一样，祭司王约翰的黑皮肤也只是一项异域的特征，而与异端或异教信仰没有关系。这也是一种表现基督教普世价值的手法，基督教认为自己的使命是向"所有民族"传播福音，《使徒行传》的记载也是这样主张的。最后，这类绘画作品也说明欧洲人开始对远方的国家和人民产生兴趣，他们发现，以前并不了解的这些异族人民并不像罗曼时代百科全书上描写的那样邪恶残暴：异族人也可以拥有卓越的才能，也同样热情好客，有些人还愿意

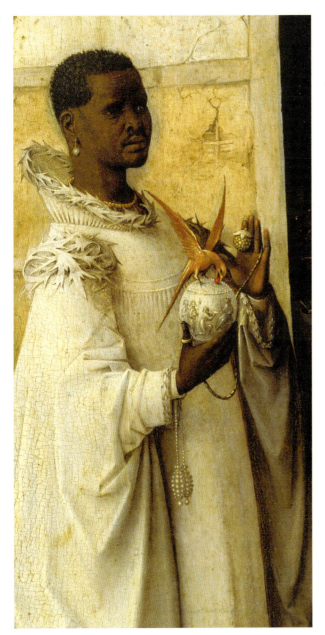

黑人贤者巴萨扎 ……

从加洛林王朝时代开始，在文字资料中就有记载，称东方三贤者之一的巴萨扎是个非洲人，而在图片资料中直到 14 世纪末才出现了黑人形象的巴萨扎，1430—1440 年起这类画作变得常见起来。这显示出人们开始以一种新视角看待非洲，看待黑色。

耶罗尼米斯·博斯，《东方三贤者的朝拜》（三联画的中板），约 1500 年。马德里，普拉多博物馆。

接受基督的教化。到了 13 世纪末，基督教不再排斥有色人种，有些黑人甚至已经皈依了基督教。

作为祭司王约翰的邻人，示巴女王的后代，在耶稣降生时从遥远的国度前来朝觐的东方三贤者也被纳入了这个新兴的价值体系，三贤者之中必须要有一个人以黑人的形象出现在画作之中。那么很自然地，代表非洲的贤者巴萨扎（Balthazar）从 14 世纪下半叶开始，就变成了黑人。有趣的是，在保留下来的资料佐证之中，最古老的一份并不是书籍插图，也不是彩窗、祭坛背景画或者挂毯，而是一份纹章学史料——《格尔热纹章图集》。这本图集编纂于 1370—1400 年，其中收集了在科隆地区和列日地区出现过的大量纹章。这本图集不仅内容包罗万象，其中的图片也绘制得非常精美，并且首次收集了为东方三贤者之中的每一个人设计的纹章图案：加斯帕（Gaspard）的纹章上是十字架和星星的图案；梅尔基奥尔（Melchior）的纹章上布满了金星；而巴萨扎的纹章上则是一个手持三角旗帜的黑人图案。在盾形纹章的上方，还有一个戴着头盔的黑人头部画像，清楚地告诉我们，从此以后三贤者之一将以非洲黑人的形象示人。[12] 在这方面，纹章学资料是遥遥领先于其他资料的，因为直到 1430—1440 年我们才能在书籍插图和祭坛背景画上见到黑人贤者。到了 15 世纪下半叶，三贤者之一必须画成黑人已经成为惯例。相关的文字资料称，巴萨扎是三贤者中最年轻的一个，他是诺亚次子含姆（Cham）的后裔，在他统治的国度，人民的皮肤都被炽烈的阳光晒得黝黑，就像《雅歌》里的新娘一样。

尽管巴萨扎的故事十分精彩，但这还不是历史最悠久、最有典型代表意

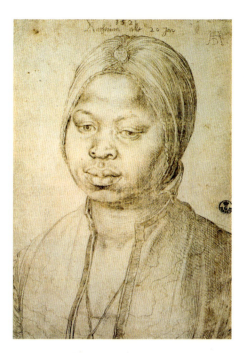

葡萄牙混血女人卡塔琳娜……

在 15—16 世纪的地中海沿岸城市，出现了越来越多的黑人或黑人与欧洲人的混血后代。这些人之中的绝大部分都是奴隶或仆佣。有时在北方城市的一些西班牙或葡萄牙富商家里也能见到混血女仆。

阿尔布雷希特·丢勒，《卡塔琳娜·布兰道》，银针笔素描，1521 年。佛罗伦萨，乌菲兹美术馆素描版画展厅。

义的黑人皈依基督的案例。排在他之前的不仅有示巴女王和祭司王约翰，还有一位在整个欧洲受到普遍敬仰的圣徒：圣莫里斯（saint Maurice）。大约在 13 世纪中期，圣莫里斯的形象变成了一位黑肤圣徒，并成为非裔基督徒的典型代表。

根据基督教传说，圣莫里斯的祖先是科普特人（Copte），他是罗马帝国在上埃及地区招募的一支军团的长官，在阿尔卑斯山一带作战。作为一名军人，圣莫里斯效忠于罗马帝国，与蛮族英勇战斗。但作为基督徒，圣莫里斯拒绝向异教神祇祭拜，大约在 3 世纪末，在马克西米利安皇帝的统治下，圣莫里斯以及他麾下的所有将士官兵在今瑞士瓦莱州（Valais）的阿果讷地区（Agaune）殉教。在整个中世纪，圣莫里斯都被视为最重要的圣徒之一，其影响不断扩大。在阿果讷，人们为他修建了一座宏伟的修道院，修道院中存

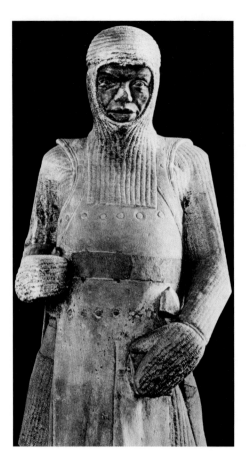

圣莫里斯

在中世纪,黑人圣徒并不多见,其中最负盛名的就是骑士的守护天使圣莫里斯。他被描绘成黑人的形象,因为在传说中他是上埃及科普特人的后代,而且他的名字"Mauritius"与拉丁语中的黑人"maurus"非常接近。在13世纪,对圣莫里斯的祭拜在日耳曼地区非常流行。

马格德堡大教堂(德国)祭坛南侧墙边的圣莫里斯雕像,约1240年。

放着他的遗骨,并成为整个西方基督教世界最重要的朝觐圣地之一。圣莫里斯因其英勇无畏的精神、对帝国的忠诚以及对基督的坚定信仰而受到敬佩,从12世纪起,人们认为他是骑士的守护天使之一,与他分享这一殊荣的还有圣米迦勒和圣乔治。随着时间的推移,圣莫里斯在雕像和图片资料中的形象在慢慢发生改变。早期的圣莫里斯是白种欧洲人的形象,与圣米迦勒和圣乔治差不多,但后来为了突出他的努比亚血统,艺术作品中的圣莫里斯越来越像非洲人。他的皮肤越来越黑,他的面部线条越来越圆润。但这种变化绝不

是为了丑化他，相反，黑人的特征和气质更加衬托出了他的英勇精神和高贵品质。我们在德国东部的马格德堡大教堂可以见到圣莫里斯的雕像，这座雕像用砂岩制成，放置在祭坛南侧的墙边。雕像表现的圣莫里斯全身披着骑士的锁甲，只露出面部：那是一张典型的非洲人面孔。这尊独特的雕像显示出圣莫里斯在德国人心目中的重要地位，此外还有一系列同时期的黑人骑士雕像，直到近代初期才逐渐绝迹。[13]

同样在 13 世纪中期，圣莫里斯还成为染色工人的守护天使，但其中的原因则让人难以理解。染色工人为拥有这样一位广受敬仰的守护天使而自豪，他们通过绘画、彩窗、戏剧表演和游行仪式来宣传圣莫里斯的故事。在许多城市，染色工人行业公会以圣莫里斯立像作为纹章上的图案，[14] 并且制订了行规："根据古老可敬的传统，所有染色工坊应该在圣莫里斯节日歇业一天。"[15] 在大多数欧洲城邦，圣莫里斯节定在 9 月 22 日，因为这是圣莫里斯和他的将士们殉教的日子。

从 13 世纪开始，染色工人将圣莫里斯奉为守护天使，或许也是因为他肤色的缘故——当时要把织物染成纯正而不容易消退的黑色，对工人们而言是个巨大的难题。此外，在故事传说和图片资料中，圣莫里斯之所以成为黑人形象，还不仅仅是因为他的非裔血统，恐怕也与他的名字有关：中世纪的人们惯于从字词中搜求事物的本质，他们必然会看到"Mauritius"（拉丁语：莫里斯）与"maurus"（拉丁语：黑人，摩尔人）之间的相似之处：一个名叫莫里斯的人不可能不是黑人。于是，理所当然地，埃及人莫里斯就变成了摩尔人。[16]

染坊里的耶稣

染色工人并非只有圣莫里斯这一位守护天使而已，基督本人也守护着染色业，这就更加难得了。在关于救世主的传说故事中，染色工人拥有一段特别令他们感到荣耀的片刻，那就是"主显圣容"（la Transfiguration）的故事：当基督对门徒彼得、雅各和约翰展现神迹时，"就在他们面前变了形象。脸面明亮如日头，衣裳洁白如光。忽然有摩西、以利亚向他们显现，同耶稣说话"。[17] 在染色工人看来，耶稣的"衣裳洁白如光"是他们的功劳，是他们为基督做出贡献的证据，因此他们将显出圣容的耶稣奉为自己的守护者。直到1457年，罗马教廷才将主显圣容节定为普天同庆的宗教节日之一，然而从13世纪中期开始，染色工人就乐于供奉主显圣容的画像、表演主显圣容的故事。在这类绘画作品中，耶稣身着白色长袍，面部则被画成黄色。[18]

但染色工人对基督的虔诚供奉还不仅体现在这个故事上，他们有时也表演少年耶稣的故事，因为在《伪福音书》中曾经提到，耶稣少年时曾经在提比里亚（Tibériade）的一家染坊里当过学徒。这个故事是不受到教会承认的，因此不符合基督教的教义，但似乎可以作为"主显圣容"故事的一个注解。如今，我们还能找到染坊学徒耶稣故事的几个不同版本，包括拉丁语版本、盎格鲁—诺曼底版本，以及从阿拉伯语、亚美尼亚语《福音书》中流传下来

的版本。从 12 世纪开始，出现了一些基于这个故事的艺术作品，以书籍插图为主，但也包括彩窗、祭坛背景画和瓷砖拼图。[19] 其文字记载是禁止公开发表的，诸多版本之间也有很大出入，但大致上还是能够让我们了解少年耶稣在染坊里打工这样一个故事的轮廓。[20] 这个故事可以简述如下：

耶稣七岁的时候，他的父母——若瑟和马利亚——希望他能够学一门手艺，于是就把耶稣送到提比里亚的一家染色作坊去。耶稣的师父（在有的版本里名叫以色列，有的版本里名叫撒冷）教导他如何使用染缸，告诉他每种染料的特点。然后这位师父将贵族送来的几块高级布料交给了耶稣，并且告诉他每种布料应该染成什么样的颜色。将这项工作交给耶稣之后，师父就出门去附近的村镇招揽生意了。可是耶稣忘记了师父的指示，又想念父母，于是他把所有的布料都丢进一口染缸里就回家了。那个染缸里盛放的是蓝色的染料（不同版本说法不一样，有说是黑色的，有说是黄色的）。当师父回来后，发现所有的布料全被染成了蓝色（黑色/黄色）。师父大怒，跑到若瑟和马利亚家里，把耶稣责骂一顿，埋怨耶稣把他的名声全毁了。耶稣却对他说："别担心，师父，我会让每块布料变成应有的颜色的。"于是他又把布料全部浸在染缸里，然后一块一块地取出来，这次，每块布料都神奇地染上了不同的颜色。

在某些版本里，耶稣并不需要再次把布料浸入染缸，就给它们重新染上了颜色。而在另一些版本里，耶稣当着全城的民众表演了让布料变色的奇迹，结果他们全都拜服上帝的神迹，并从此认定耶稣是上帝之子。还有一些版本，或许这才是故事的原始版本，并没有说耶稣是染坊的学徒，而只是溜进去捉

迷藏的顽童，他恶作剧地把店里所有的布料和衣服全都扔进了一个染缸里。但是后来他又展示神迹挽回了作坊的损失，并把每块布料都染成了人们从未见过的美丽颜色。在最后一个版本里，是马利亚带着耶稣去了染色作坊，也是马利亚要求耶稣想办法弥补他自己犯下的错误，因为马利亚早就知道耶稣拥有制造奇迹的能力。

无论我们相信其中的哪个版本，这个提比里亚染坊的小故事与少年耶稣在埃及或在拿撒勒展示的其他神迹并没有多大的不同。[21]《福音书》正经对耶稣的少年时代不置一词，但《伪福音书》中则用许许多多的神迹故事填补了这一空白。与枯燥的道德说教相比，趣闻逸事总是更加令人印象深刻，然而从这类故事里又得不到任何符合基督教理论的教育意义。或许这就是教父们对这些故事不屑一顾，并称其为伪经的缘故。对于发生在提比里亚的这个故事，可以用几种不同的方式来解读其中的含义。

中世纪的染色工人往往受到其他行业公会的鄙视，在民众中的名声也不大好，[22]对他们而言，救世主曾在染色作坊当过学徒这件事是极为重要的。他们根据这个故事认为自己是耶稣的徒子徒孙，并将其视为巨大的荣耀。但是针对我们现在研究的问题——中世纪末期黑色地位的提升，提比里亚染坊的这个故事可以用另一种方式来解读。

在中世纪初流行的最原始的故事版本中，耶稣将布料投入了蓝色的染缸，把它们全部染成了蓝色。在那个时代，正如古罗马时代一样，蓝色是不受人们喜爱的色彩，极少用于衣物和布料。后来到了封建时代，当蓝色逐渐受到欢迎，变成时尚的色彩乃至王室的色彩时，故事的内容就变成耶稣将布料染

成了黑色。我们之前曾经详细介绍过，封建时代的黑色是属于邪恶和魔鬼的色彩，是最令人厌憎的色彩。但到了14世纪，情况又发生了变化，黑色在社会文化中的地位得到了很大提高，几乎不再与负面象征意义联系在一起。在这样的背景下，耶稣将布料染成黑色又不能称为恶作剧了。所以在中世纪末期版本的染坊故事中，耶稣又将布料和衣物投入了黄色染缸，因为这时黄色是属于犹大和犹太教的色彩，用来象征谎言、背叛和灾祸。到了这个时代，黄色取代了黑色，成为最不受欢迎的色彩。[23]

染成黑色

事实上，一家染色作坊里是不会同时拥有黄色和黑色这两口染缸的。在中世纪的欧洲，只有纺织业算得上一门真正意义上的工业，而作为纺织业分支的染色业则是高度规范化和高度专业化的一个行业。从13世纪起，有大量的文字资料记述染色工坊应该如何选址、建造；染色工人应该如何学习专业技能，有哪些权利和义务；以及哪些是允许使用的染料、哪些是禁止使用的染料。[24] 无论在哪里，染坊的专业化都是一项基本的规则。一家染色工坊只能为特定材质的织物（羊毛、丝绸、亚麻和大麻，意大利的某些城市里或许还有棉布染坊）染色，并且只能染上属于某种或某些色系的颜色。事实上，行业公会的规定是每家染坊必须取得某个色系的执业许可，并且不允许将织物染成许可范围以外的颜色。例如对于羊毛而言，在13世纪，红色染坊就不许染蓝色，蓝色染坊也不许染红色。但是蓝色染坊允许将羊毛染成绿色和黑色，而红色染坊则能够染黄色，有些还能染白色。在德国和意大利的某些城市里（埃尔福特、威尼斯、卢卡），染色工坊的专业化程度更高：即使是同一色系之中，各家染坊有权使用的染料（菘蓝、茜草、虫胭脂等等）都不一样。在另一些城市（例如纽伦堡），则有普通染坊和高端染坊（德语：Schönfärber）的分别，后者使用更加昂贵的染色剂，并且拥有更先进的技术，

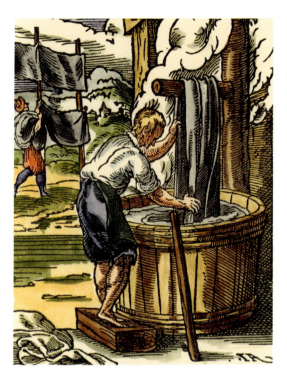

染成黑色

长期以来,黑色系的染色工艺一直是个难题。只有使用昂贵的五倍子作为染料,才能深入羊毛的纤维,染出均匀美丽的黑色。在 16 世纪,染色工艺取得了进步,而黑色织物则日益普及。

乔斯特·阿曼:《黑色染坊工人》,木版画,1568 年(后期上色)。摘自汉斯·萨克斯,《地球百科大全》,美因河畔法兰克福,1568 年。

能够使染色剂深入织物的纤维里。

然而对于黑色而言,染坊做得并不好。长期以来,黑色系的染色工艺一直是个难题,直到 14 世纪中期,大多数所谓黑色的织物和衣物上也不能算是真正的黑色。这些所谓的黑色往往偏灰或者偏蓝,有的也可能偏棕,并且缺少光泽,整块布料的颜色还经常不一致。在许多年前,染色工人就能制造出纯正并且富有光泽的红色,数十年前,蓝色系的染色工艺也发展到了同样的水平,然而对黑色系却始终做不到这一点。

黑色系的染料大多数来自桤树、胡桃树、栗树和橡树的树皮、树根或者果实。染色工人使用这些染料,加上富含氧化铁的媒染剂,将织物染成棕色或灰色,然后再经过多次浸染使得颜色越来越深。使用胡桃树的树皮或者树

105 时尚的色彩

根制作染料，获得的效果是最好的，最后得到的颜色也最接近黑色。但是使用胡桃树制成的染料时又遇到了不少障碍。在中世纪，人们认为胡桃树是一种不吉利的树，不仅普通百姓相信这一点，就连植物学家也这样认为。因为胡桃树的树根带有毒性，会使周围所有的植物遭殃，而且如果在牲畜棚附近栽种胡桃树的话，甚至会引起牲畜的死亡。人们认为，在胡桃树下睡觉会导致发烧和头痛，会受到恶灵的侵袭，甚至会招来魔鬼的眷顾。这类迷信的说法古已有之，直到近代和现代，在欧洲农村依然有人相信。因此，尽管胡桃木是一种优秀的木材，胡桃果实也很好吃，但是胡桃树一直不受人们喜爱，人们认为胡桃树的树皮和树根都能毒死人。圣依西多禄以及晚于他的一些学者认为，胡桃树的拉丁语名称"nox"与动词"nocere"（拉丁语：危害）有关，因此胡桃树是有害的。[25] 在中世纪，人们惯于从命名事物的词语中寻根溯源，来研究事物的本质。[26]

为了改善植物染料的染色效果，染色工人有时候会使用一种名叫"砂染"的办法，但这种技术是所有的行业规则中都禁止使用的。所谓"砂染"指的是在锻铁过程中，或者从某些工匠使用的砂轮上收集废弃的铁砂，并且用这种铁砂制作染料。这种染料能够在织物上染出非常纯正的黑色，但是并不持久，有时甚至有腐蚀性。为了消除这种腐蚀性，染色工人又只能将它与树皮、树根制成的棕色或灰色染料混合使用。将铁砂染料、植物染料和醋混合后，可以染出各种色调的黑色，将织物多次浸染并长时间晾在通风处会得到更好的效果。

另一种改善"树皮黑"染色效果的方法，是先将织物染蓝，然后再染黑。

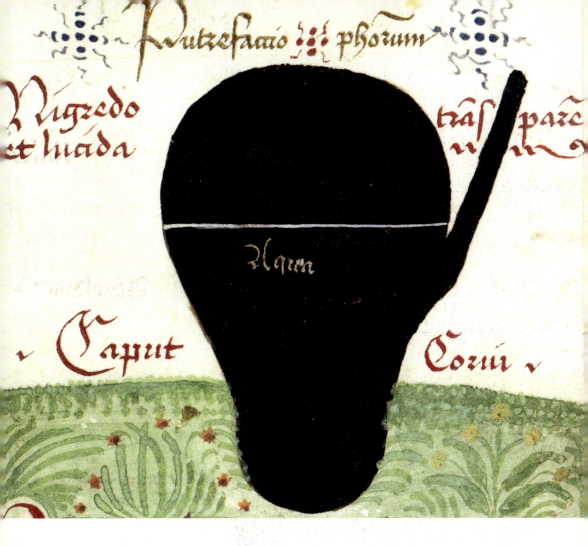

炼金之黑色 ……

在中世纪的炼金理论中,炼金材料的颜色代表其转化的各个阶段,并且具有重要的象征意义,而其中绿、红、白、黑这几种颜色又比其他颜色更加重要。在炼金过程中,黑色有时代表成功,有时代表失败。

阿尔诺·德·维尔诺所著的一份炼金手稿中的插图,14 世纪中期。伦敦,大英图书馆,斯隆手稿 2560 号,8 页正面。

在使用胡桃树、桤树或栗树染料之前，染色工人先将织物浸入菘蓝染缸。菘蓝是最常用的植物染料之一，能将织物染成蓝色。这样可以让织物获得一种牢固的底色，然后再设法让颜色变得更深。尽管行业规则禁止将不同性质的染料混合使用，但这种染色方法还是得到了允许，因为人们认为这不是颜料的混合，而是一种重叠。显然，只有在蓝色染坊才能使用这种办法，因为蓝色染坊通常也拥有黑色的执业许可。从技术上看，红色染坊也能够将织物先用茜草染红，然后再染黑，但这是行规所严禁的，因为根据规则，红色染坊是不允许将织物染成黑色的。在 15 世纪，有的染坊会违反这条规则，而这样染出来的织物其实比先染蓝再染黑的效果更好，色牢度也更高。

有些不太守规矩的染坊觉得砂染法或者菘蓝染法太麻烦，他们干脆使用烟黑或者炭黑来染布料。这样的黑色与其说是染出来的，还不如说是涂上去的，尽管颜色纯正漂亮，但是效果并不稳定，并且极其不耐久。这种骗人的手法很快就被揭穿了，有很多纠纷和诉讼都与此有关，对历史学家而言可以从中获得大量的资料。从 13 世纪到 17 世纪，因织物褪色太快而状告染色工坊的记录，在司法档案中屡见不鲜，并且在整个欧洲都有分布。此外，这类骗局涉及的不仅有呢绒和丝织品，还包括裘皮在内：只要将狐皮或兔皮用烟熏黑，就能冒充貂皮，从而卖出高昂的价格。

其实，若要获得纯正并且牢固的黑色，中世纪的染色工人只掌握了一种可靠的技术：从五倍子（拉丁语：granum quercicum）中提取染料。五倍子是橡树上长出来的一种瘿瘤，有些昆虫会在这些树上产卵，然后树木会分泌出一种汁液慢慢把虫卵包裹起来，形成一个硬壳将幼虫包在里面，这就是五

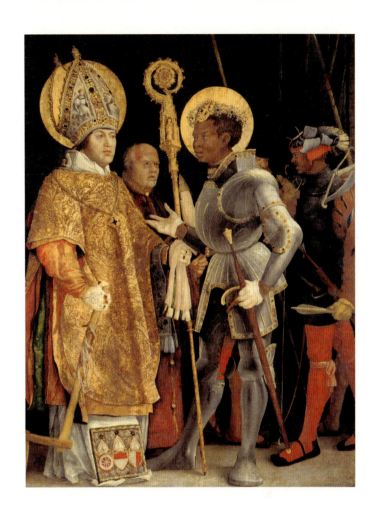

圣伊拉斯谟与圣莫里斯……

圣莫里斯不仅是骑士的守护天使,他也守护着染色工人,并且被人称为"有色使徒"。在祭祀圣莫里斯的礼拜堂里,染色工人捐赠了诸多彩窗和绘画作品,描绘他的生平和殉教故事。

马蒂亚斯·格吕内瓦尔德:《圣伊拉斯谟与圣莫里斯之相会》,1521—1522年。慕尼黑,慕尼黑美术馆旧馆,馆藏号1044。

倍子。采集五倍子必须在夏天到来之前进行，这时幼虫还在壳里；然后需要将它慢慢风干。五倍子中富含鞣酸，是一种优秀的黑色系染料，与树皮或树根制成的染料类似，需要用铁盐作为媒染剂来染色。但这种染料非常昂贵：首先，在大量的五倍子中只能提取出少量的染料；其次，西欧的橡树上不生长这种东西，需要从东欧或者北非进口。在中世纪末，黑色成为王公贵族中流行的色彩，这时大城市里的染坊大量地采购五倍子，造成其价格飞涨。

 作为历史研究者，我们有理由思考这样一个问题：中世纪末黑色服饰的大流行，究竟是因为传统染色工艺的进步，还是因为发现了一种新的染色剂呢？在染料配方中我们找不到任何证据来支撑后一项假设，但我们发现在中世纪末，从波兰和东欧出口到西欧的五倍子数量与日俱增。显然，西欧的染色工坊进口大量的五倍子，只可能是因为黑色日益受到贵族阶层的喜爱，从而扩大了对高质量的黑色服饰的需求。如上文所述，为了染出纯正耐久的黑色以满足贵族的需求，染色工人寻找了各种办法以改良染色的工艺，并且大量购买五倍子。使用五倍子染料能够制造出纯正美丽、富有光泽并且牢固持久的黑色织物。他们提高了黑色织物的价格，赚进大笔利润，但其实并没有在技术上真正地创新。从14世纪中期开始，风靡整个欧洲贵族阶层的黑色时尚浪潮并不是由染色工艺的进步引发的，相反，是社会对黑色的需求，以及思想观念中黑色地位的提升才推动了相关行业的原料和技术上的进步。如同我们在历史中经常见到的那样，意识形态的变革引起了化学反应。

色彩的伦理

历史学家自然会提出这样一个问题：中世纪末开始的这次黑色流行浪潮究竟是从何时开始的？其发展的每一阶段又具体在什么时候？1346—1350年欧洲爆发了大规模流行的鼠疫，导致超过三分之一的欧洲人死亡，那么它与黑色的流行是否有关？黑色的流行始于这场鼠疫之前还是之后？这场鼠疫大流行是欧洲历史上最大悲剧之一，被当时的人们认为是上帝对人类所犯罪孽的惩罚。我们倾向于认为，黑色的流行正是开始于鼠疫结束之后。身着黑色服饰，既是对这场灾难的哀悼，也可视为一种集体的忏悔。这里的黑色具有伦理的意义，代表罪恶的救赎，与忏悔弥撒、安魂弥撒以及将临期、封斋期人们在教堂里做礼拜时所穿的颜色一样。的确，在14世纪末，黑色的伦理意义在各方面都非常明显，在限奢法令、文学和艺术作品、修会和社会团体的规章制度中都有所体现。但如果我们更进一步研究的话，会发现早在鼠疫流行之前，从13世纪末开始到14世纪初这几十年里，在某些社会阶层中，黑色流行的现象就已萌生。

事实上，首先为黑色赋予一种新含义的，是最高法院的法官们：在法国大约是从法王腓力四世时代（1285—1314）开始的，在英国是英王爱德华一世（1285—1314）统治末期，而在意大利城邦则大约是1300—1320年。与

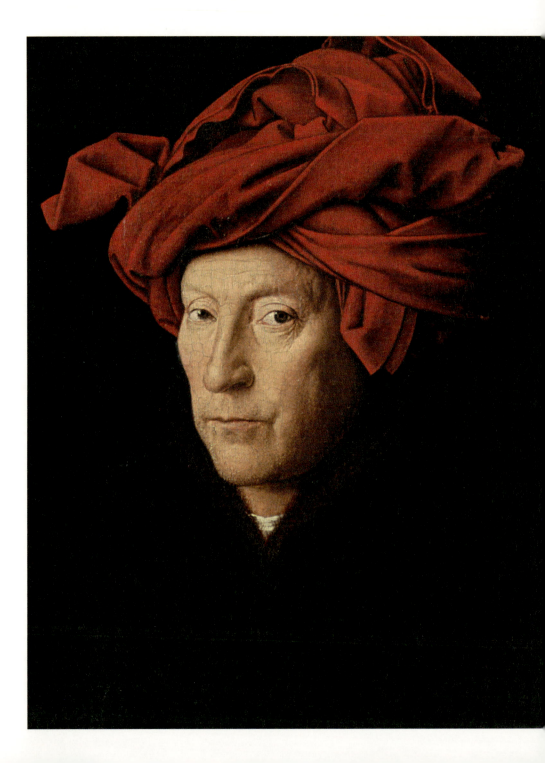

大多数修士和教士一样，法官们并不认为黑色是邪恶之色或者地狱之色，在他们眼中黑色象征着严肃和正直。因此他们选择黑色来代表公权力，代表法律以及国家行政部门。因此，从那时起，所有在国家机关担任公职的官员都穿着黑色服装，这是一种对神职人员的模仿，而且当时官员的工作也需要与神职人员紧密合作。后来大学教授中也开始流行黑色，并且逐渐扩展到整个受过教育的人群。大约在14世纪中期，这几个不同的社会阶层和职业群体开始被统称为"穿长袍者"，因为他们依然钟爱古典款式的长袍服装，而这时的王公贵族早已不穿长袍，而流行短衫打扮。当然，这种黑色长袍并不是制服，它在任何场合都可以穿，但这种长袍慢慢变成了一种身份识别的标志，并且带有一种公民伦理的象征意义。[27]

在14世纪晚期，在商人、银行家以及所有从事金融业的人士中也开始流行黑色服装。这时，黑色的流行可能已经与鼠疫有关了，它反映出人们真诚地希望回归虔诚朴素的生活，以救赎自己的罪孽，抚平上帝的怒火。富人应该在这方面做出榜样，而服装则是其中最明显的一个信号。更加重要的原因则是限奢法令，这一法令将社会的不同阶层严格地区分开来，法令中列举了当时被认为是最高贵的若干种色彩，以及价格最昂贵的若干种染料，并规

< 戴红头巾的男人

这幅肖像是史上最美丽的绘画作品之一，但其中的奥秘至今尚未揭开：画中戴红头巾的男人到底是谁？关于这个问题有好几种不同的说法，有人说他是来自卢卡、定居布鲁日的富商吉奥瓦尼·阿尔诺费尼；另一些人认为这是画家本人扬·范·艾克的自画像；还有一些人则认为画中是一个陌生人。

扬·范·艾克，《戴红头巾的男人》，1433年。伦敦，国立美术馆。

定除贵族以外的任何人都不得使用。限奢法令是逆潮流而行的，与社会经济的发展方向背道而驰。在这一背景下，城市资产阶级选择黑色服装可以视为对限奢令的一种抵制。在此之前，黑色服装不受欢迎主要是因为染色工艺水平不高，以致染出来的服装光泽暗淡，颜色发灰。而这些资产阶级多数以经商致富，与官员和学者相比，他们更有动力，也更有实力去推动染色工人在黑色的染色工艺上不断进步。他们要求染色工人为羊毛和丝绸染上纯正牢固、富有光泽的黑色，能够与王公贵族专属的黑色裘皮媲美。正是在这些富有的顾客的要求下，经过了二三十年的钻研，工人们在黑色的染色工艺上终于取得了进步，这一进步最早发源于意大利，然后传播到德国，最终影响了整个欧洲。在1360—1380年，流行黑色的时代终于到来了，并且一直持续到17世纪中期。

限奢法令以及与其相关的着装规定在客观上对黑色的流行起到了促进作用。限奢法令早在1300年之前就已出现，到鼠疫大流行结束后已经遍布整个基督教世界。[28] 颁布这项法令的动机应该有三条：首先是出于经济方面的紧迫性，在经济萧条的背景下，必须限制社会各阶层对衣着服饰的消费，因为这些消费是不能带来收益的。在14世纪下半叶，贵族和资产阶级中的一些人曾在服饰方面挥霍无度，有的消费堪称疯狂。[29] 针对这种过度消费，以及随之而来的虚荣风气和巨额债务，限奢法令旨在起到一种刹车的作用。同时也是为了防止物价过度上涨，对经济进行调控，刺激本地制造业，限制外国奢侈品，尤其是远东奢侈品的进口。其次是伦理方面的考虑，旨在弃绝对浮华表象的过度追求，保持基督教节制朴素的传统。在这个意义上，限奢法令以

及与其相关的各种规定也是中世纪道学传统的一个组成部分，道学传统贯穿了整个中世纪，但到了此时已经逐渐衰落，后来又被新教改革所继承。因此，限奢法令中的大多数措施与历史潮流背道而驰，限奢法令敌视变革与创新，因为变革与创新会扰乱既定的秩序，违背传统习俗；限奢法令中针对青年和妇女的限制特别严格，因为这两个人群是追新求异的主力军。最后，也是最主要的，是意识形态方面的理由：限奢法令的目标是通过服装将社会不同阶级区分开，根据性别、年龄、身份、爵位为每个人指定允许穿着的衣服。在法令的制定者看来，应该通过着装制度建立起坚实的藩篱，以阻挡社会各阶级之间的人员流动，服装应该成为社会阶级归属的显著标志。打破这层藩篱，就等于打破现有的社会制度，这个制度不仅是政府当局所希望维护的，而且根据道学家的说法，更是上帝为人世间所建立的。

　　在衣着服饰方面，限奢法令根据每个人的出身、财产、年龄和职业制定了详细的着装规定：包括衣服的类型和尺寸、由几个部件组成、使用哪种布料、染成哪种颜色、是否允许穿戴裘皮和首饰，以及与服装相关的一切配件等，都得按照规定来执行。诚然，除了衣着以外，限奢法令也涉及其他方面（餐具、银器、食品、家具、房屋、车马、仆从乃至宠物）。但衣着服饰方面的规定才是其中最核心的部分，因为在一个正处于大变革的社会中，衣着是变革信号最直接的载体，在意识形态的体现上发挥着越来越重要的作用。如今，限奢法令成为研究中世纪末期服装制度的最重要的资料，尽管人们往往把它当成一纸空文。正因为民众经常违反其规定，政府当局才不得不反复重申强调，以致这方面的史料文献特别地详尽丰富，其数据的详尽程度在有些

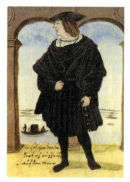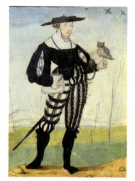

案例中甚至显得荒唐可笑。[30] 遗憾的是，这些文献中有不少已经散佚，但在我们能接触到的部分中，有许多内容都与色彩有关。

有些色彩之所以被法令限制，并不是因为过于醒目或不够庄重，而是因为这些色彩必须使用昂贵的染料才能获得，而这些染料则仅限出身高贵的阶层才允许使用。例如意大利著名的"威尼斯红"，是用昂贵的虫胭脂染色的一种呢绒面料，只有王公显贵才有资格穿着这种面料制成的衣服。无论在哪个地区，那些应当保持外表端庄稳重的人们都不能穿着颜色鲜艳醒目的服装：首先当然是教士，但也包括孀妇、法官以及所有的"穿长袍者"。通常情况下，过于丰富的色彩、对比强烈的色彩、条纹服装、棋盘格服装、斑点服装都在禁止之列，[31] 因为它们与虔诚的基督徒是不相称的。

在限奢法令以及相关的衣着规范中，不仅详细规定了哪些颜色的服装不能穿，也详细规定了哪些颜色的服装必须穿。这一类规定通常与染料关系不大，主要还是针对色彩本身，在这类规定中色彩被视为抽象的，而不考虑其色调、质感和光泽的差异。为某个人群规定必须穿着的服装颜色，是为了给这个人群打上一个标签，因此这类颜色通常相对醒目，体现的则是社会对这个人群的排斥或是谴责。为了维护既定的社会秩序，维护良好的传统习俗，

 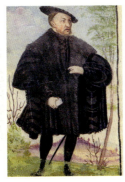 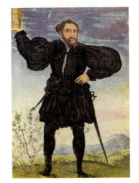

马特乌斯·施瓦尔茨 ……

马特乌斯·施瓦尔茨（1497—1576）是奥格斯堡的一位富有的银行家，他留下了一本如同自传的画集，收录了他在不同年龄阶段，身着不同服装的肖像画。这本画集中共有一百三十七幅肖像，其中二十三幅是身穿黑衣的肖像。黑色是施瓦尔茨的标志色彩，因为他的姓"Schwarz"在德语中就是黑色的意思。

《马特乌斯·施瓦尔茨肖像集》，奥格斯堡，1520—1560年。巴黎，法国国立图书馆，德文手稿211号。

必须通过服装的颜色在社会中划出界限，将良民与那些边缘人群乃至下等贱民区分开来。

被指定服装颜色的人群非常多，首先是从事危险职业、不体面或不受欢迎职业的人：内外科医生、刽子手、娼妓、高利贷者、卖艺者、乐手、乞丐和流浪汉。其次是因某种罪名被判处刑罚的人，例如阻碍交通的醉酒者、伪证犯、背誓者、窃贼和渎神者。再次则是各种残疾人，在中世纪，无论是生理还是精神上的残疾都被视为罪孽的报应：瘸子、瘫子、驼子、麻风病人以及智力残障者。最后是异教徒，主要是犹太人和穆斯林，这些人在南欧的某些城市和地区为数众多。[32] 在1215年的第四次拉特朗公会议上（le IV^e concile de Latran），首次对异教徒的服装颜色做出了特别的规定。该规定是为了更加明显地标记出异教徒的身份，并且禁止异教徒与基督徒结婚。[33]

但不容否认的是，在整个基督教世界里，并没有为所有这些受到歧视的人群建立起统一的服装颜色体系。相反，在不同地区、不同城市乃至同一地区的不同时代，关于服装颜色的规定习惯都不一样。例如在米兰和纽伦堡，15世纪时这两个城市拥有数量最多也最苛刻的着装规范，但针对娼妓、麻风病人和犹太的规定差不多每十年就要更改一次。尽管如此，我们还是可以从中找到一些规律，因此有必要在这一点上展开一下。

这些带有歧视性的色彩一共只有五种：白色、黑色、红色、绿色和黄色，蓝色则从未被列在其中。[34] 而为边缘人群指定的服装上，有可能只使用其中的一种颜色，也可能使用其中的数种进行搭配组合，最常见的是两种颜色的搭配。各种色彩组合都曾出现过，但常见的则是红白、红黄、黑白、黄绿这样的组合。如同纹章一样，这些色彩可以构成左右对分、上下对分、纵横四等分、横条、纵条等各种几何图案。如果我们要将这些色彩与受歧视的人群匹配起来，简单地说，白色与黑色主要用于贫苦者和残疾人（尤其是麻风病人）；[35] 红色用于刽子手和娼妓；黄色用于伪证者、异端和犹太人；绿色有时单独使用，有时与黄色搭配，用于乐手、卖艺者和小丑。但其中的反例也不在少数。

王公的奢侈品

让我们回到黑色为什么突然流行起来这个问题上。黑色的流行始于14世纪中期,很可能是受到限奢法令以及衣着规范的直接影响。这一现象发源于意大利的市民阶层,有些商人虽然已经非常富有,但尚未迈进贵族的门槛,[36]因而无权使用贵族专属的鲜红色和亮蓝色(例如威尼斯红和佛罗伦萨孔雀蓝)。[37] 因此他们选择了穿着黑色服装,以这种方式表达对限奢法令的嘲讽或者说挑战。黑色并不在法令禁止之列,但直至此时仍被人们认为是丑陋而且不上档次的。而这些商人又很有钱,于是他们向染坊要求制造出更加纯正、牢固、富有光泽的黑色布料。受到这种需求的刺激,染坊在1360年前后终于取得了技术上的进步,实现了这一目标。这项新技术让富商们也能穿上漂亮的衣服,而不用担心违反法令和规定。同时,高档的黑色衣物在外观上与黑貂皮非常相似,而黑貂皮作为裘皮中最昂贵的一种,在大多数城市里也禁止商人穿着。最后,黑色服装使人看起来外表端庄朴素,也符合政府当局的要求和中世纪道学传统的标准。

关于这一点,让·古图瓦(Jean Courtois,笔名西西里传令官)于1430年前后在一篇有关色彩的论著中写道:

虽然黑色显得阴郁，但它也是一种高尚庄重的色彩。所以那些富有的商人和资产阶级，无论男女，都纷纷穿上黑色衣服，戴上黑色首饰……与其他颜色相比，黑色并不见得更加低贱，如今已经不再受到鄙视。有些黑色织物的价格甚至已经与上等的红色织物相等了……就连王公和贵妇也开始穿着黑色服饰，尽管只是在葬礼上，但也足以说明黑色已经成为体面的色彩之一。[38]

事实上，黑色并不仅仅是在商人、资产阶级以及"穿长袍者"之中流行，其他人也开始模仿他们的衣着，首先是从下级贵族中开始的，然后慢慢影响到大贵族。从 14 世纪末开始，像米兰公爵、萨瓦伯爵[39]、曼托瓦领主、费拉雷领主、里米尼领主、乌尔比诺领主这样的大人物的衣橱里，都能见到黑色服装。到了 15 世纪初，黑色的流行范围扩展到了意大利以外，整个欧洲的王公贵族都以身穿黑色为时尚。例如法国的宫廷，是在法王查理六世（Charles VI）患精神病期间，从 1392 年之后开始流行黑色的。首先引领这一潮流的是国王的弟弟奥尔良公爵路易（Louis d'Orléans），或许是受到其妻子——米

> **勃艮第公爵菲利普三世** ……

菲利普三世于 1419—1467 年担任勃艮第公爵，在他继位之前，勃艮第宫廷里就已开始使用黑色了。但作为当时欧洲最有权势的领主，菲利普三世对于推动黑色的大流行起到了决定性的作用，勃艮第宫廷成为带领这一潮流的先锋。随后西班牙宫廷里也开始流行黑色服装，然后引起整个欧洲的效仿，这一潮流直到 17 世纪中期才逐渐消退。

罗希尔·范德魏登，《勃艮第公爵菲利普三世像》，约 1445 年。本书插图为 15 世纪末的摹本。因斯布鲁克，阿姆布拉斯宫。

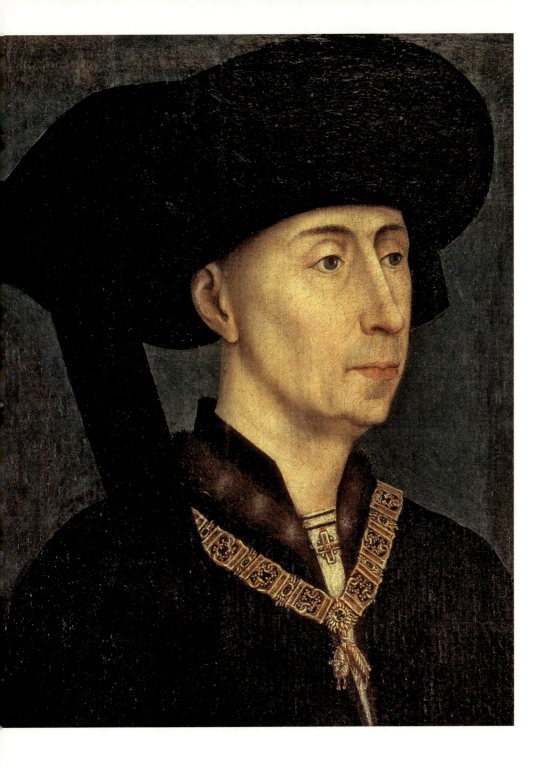

兰公主瓦朗蒂娜·维斯孔蒂（Valentine Visconti）——的影响。在英国，同样的现象发生在英王理查二世（Richard II，1377—1399）执政末期，理查二世是查理六世的女婿，在他的宫廷里，几乎人人都穿戴黑色服饰。黑色在贵族中的流行始于意大利北部，从这里蔓延到英国和法国，随后又遍及整个欧洲，从神圣罗马帝国到斯堪的纳维亚，从伊比利亚半岛到匈牙利和波兰。

但决定性的转折点发生在数年后。1419—1420年，一位青年变成了全欧洲最有权势的人，他就是勃艮第公爵菲利普三世（Philippe le Bon，1396—1467），他一生都对黑色情有独钟。[40] 同时代的每一位史官都着重描写了菲利普三世对黑色是如何地偏爱，他们解释称，这是菲利普三世对其父亲"无畏的约翰"（Jean sans Peur）表达的哀悼，这位约翰公爵于1419年在蒙特罗桥上被阿马尼亚克派成员刺杀。[41] 这种解释并不是错误的，但我们还可以补充一点："无畏的约翰"本人也是黑色的爱好者，大约是从他率领十字军在尼科波利斯战役（Nicopolis）中败于土耳其人之后开始的。[42] 对于菲利普三世而言，黑色既是家族传统，也是流行时尚，并且具有政治和历史方面的特殊意义，因此菲利普三世对黑色的偏爱举世闻名，以至于在整个欧洲提升了黑色在人们心目中的地位。

于是，15世纪成为黑色在宫廷中大流行的时代。到了1480年，在每位王侯显贵的衣橱里，都能见到大量各种材质的黑色服装，包括呢绒、裘皮和丝绸。有些衣服是纯黑色的，另一些则是黑色与其他颜色搭配的：常与黑色搭配的颜色有白色、灰色和紫色。从"无畏的约翰"到菲利普三世，再到他的儿子"勇士查理"，瓦卢瓦家族的三代勃艮第公爵将对黑色的偏爱作为传

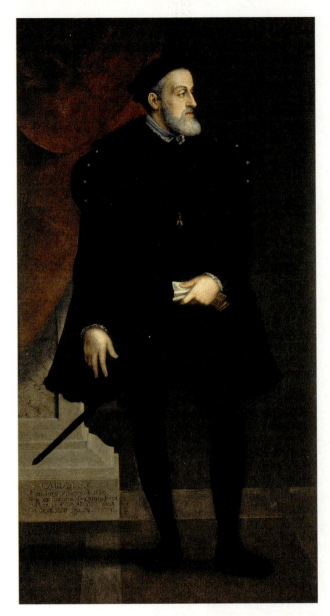

查理五世……

弗朗西斯科·特雷齐奥,《查理五世五十岁肖像》,1550 年。维也纳,艺术史博物馆。

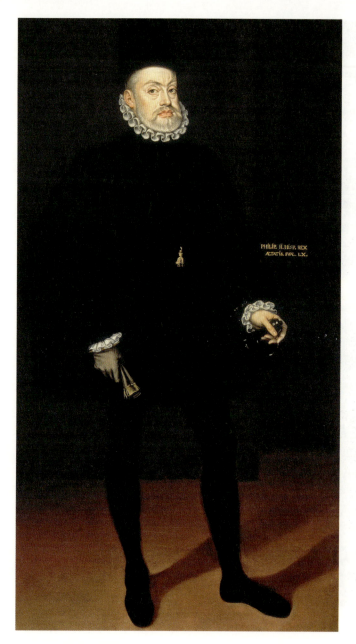

腓力二世

阿隆索·桑切斯·科埃略,《戴手套的腓力二世像》,1587 年。佛罗伦萨,皮蒂宫,帕拉提那美术馆。

佛罗伦萨的黑色时尚……

道明会修士萨佛纳罗拉（Savonarole）于 1494—1498 年对佛罗伦萨进行了四年政教合一的专制统治。他为重建社会道德而制定了严厉的政策，在服装方面的规定尤其严格。在萨佛纳罗拉倒台后，黑色服装继续流行了多年。然而原本代表朴实谦逊的道明会黑色长袍逐渐演变成奢华的黑色服装，只有富人才有权享用。

《安东尼奥·迪朱塞佩·里纳代奇案件》，佛罗伦萨绘画，作者不详，约 1500—1501 年。佛罗伦萨，斯蒂贝博物馆。

统继承下来，而当"勇士查理"于 1477 年阵亡，瓦卢瓦家族绝嗣时，黑色的流行浪潮并未就此告终。这股浪潮一直延续到下一个世纪，并且更加势不可当：不仅在王公贵族中黑色一直流行到近代中期，而且在宗教界、官员和学术界人士中，黑色的地位也越来越稳固。在新教改革家眼中，黑色是最端庄严肃的色彩，我们在下一章中将会详述这一点。

在贵族中，黑色的流行始于 14 世纪末，直到 16 世纪乃至 17 世纪初也没有消失。到了这时，奥地利和西班牙的王室，哈布斯堡家族继承了勃艮第公爵的爵位和领地，也继承了他们对黑色服装的热爱。"勇士查理"的独女名叫勃艮第的玛丽（Marie de Bourgogne，1457—1482），她嫁给了哈布斯堡家族的马克西米利安一世（Maximilien de Habsbourg，1459—1519），将无与伦比的巨大政治权力，以及属于勃艮第公国的自法国南部至荷兰、比利时的领地全部带给了她的丈夫。不仅如此，她也将黑色作为勃艮第的宫廷标志和流行时尚带到了哈布斯堡家族，并且在西班牙宫廷里风行了数十年。从 1520 年

开始直到17世纪中期，海上强国西班牙成为全欧洲最强大的国家，于是整个欧洲都在追随西班牙的时尚脚步。黑色则是西班牙时尚的一个重要部分，正如它在15世纪曾是勃艮第时尚的重要部分一样。玛丽与马克西米利安的孙子名叫查理五世（Charles Quint，1500—1558，在神圣罗马帝国称查理五世，在西班牙称卡洛斯一世），他成为西班牙国王、奥地利大公兼神圣罗马帝国皇帝。他也热爱黑色，而且并不仅限于服装方面。查理五世认为黑色是庄严神圣的色彩，与他本人的地位和权力正好相配；而作为虔诚的基督徒，他又从黑色中看到了谦逊和节制的美德。与他的远祖菲利普三世一样，查理五世一生都对黑色情有独钟，无论是史书、同时代人的记述还是他留下的诸多肖像都能证明这一点。他的儿子，西班牙国王腓力二世（Philippe II，1527—1598）开创了西班牙历史的巅峰时代。与他的父亲相比，腓力二世对黑色的喜爱不减反增。他对基督教的信仰堪称狂热，自诩为所罗门的继承者，基督教信仰的捍卫者，他认为黑色象征着基督教的一切美德。西班牙的"黄金时代"正是一个属于黑色的时代。

> 优雅的青年男子

在16世纪初的意大利，每一位出身高贵的青年人都要留下一幅身穿黑衣的肖像，因为黑色是时尚的潮流。这幅画的作者是洛伦佐·洛托，但我们不知道画中的男子为何人。必须承认，这名青年男子的黑衣为他带来了一种庄重、神秘甚至是浪漫的气质。

洛伦佐·洛托，《白色帷幕前的青年男子像》，1508年。维也纳，艺术史博物馆。

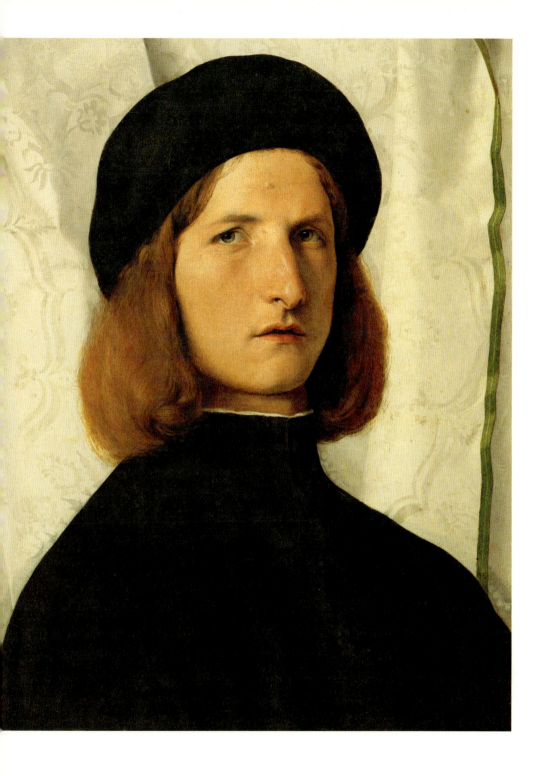

希望之灰色

从中世纪末到近代之初，黑色的大流行也推动了另外两种色彩的流行，这两种色彩无论在染色工艺方面还是在象征含义方面都与黑色较为接近。直到这时，棕色依然与贵族和上流社会无缘，只有卑微的农民和工匠才穿棕色的衣服；然而灰色和紫色却逐渐被贵族所接受。在15世纪之前，紫色很少在欧洲人的服装上出现，它曾被视为黑色的替代品，仅限居丧期间和忏悔时使用。在拉丁语中，紫色一词为"subniger"，清楚地显示出这是一种"亚黑色"，那时人们不像现在这样，将蓝色与红色混合来得到紫色，而是将蓝色与黑色混合，或者把织物先染成蓝色然后再染黑。但到了1400年前后，紫色的染色工艺发生了改变，对紫色的传统概念也随之变化。从这时开始，诞生了一种新的紫色，或者更确切地说，一个紫色系，与以往相比，这种紫色更加偏红，

> 房间墙上的图画……

在中世纪末诞生了灰色浮雕画的绘画技巧，利用这种技巧可以在绘画作品中表现另一幅画的内容，而不会将两个不同的区域混淆起来。这幅画的作者使用灰色浮雕画的绘画技巧描绘了这样一个场景：在一个曾经囚禁过兰斯洛特的房间中，亚瑟王发现了兰斯洛特画在墙上的一些图画，这些图画暴露了兰斯洛特与桂妮薇儿王后的私情。

《兰斯洛特战记》中的插图，埃弗拉·戴斯潘克绘制，约1470年。巴黎，法国国立图书馆，法文手稿116号，688页反面。

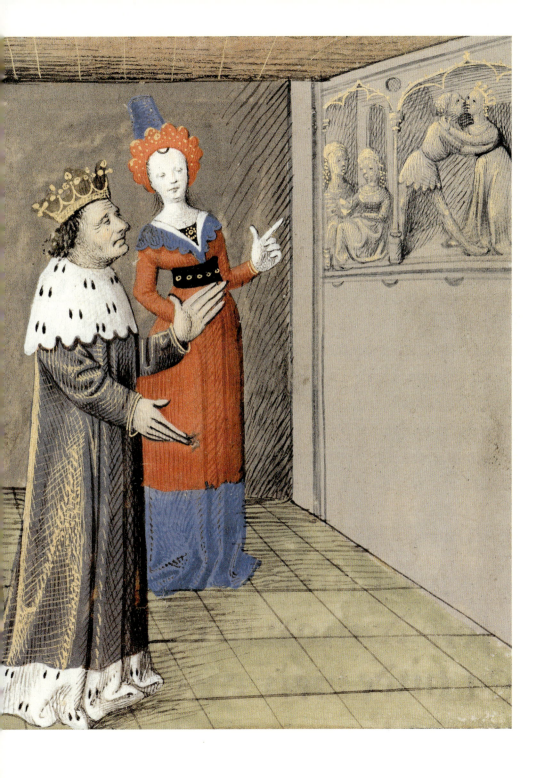

其中较浅并富有光泽的紫色，是从一种来自锡兰、爪哇和印度洋热带岛屿的新染料中提取的。这种染料是巴西苏木（拉丁语：brasileum），从巴西苏木中不仅能提取紫色，还能提取美丽的粉色甚至橙色染料。[43] 较深并且更加牢固的紫色则不是从巴西苏木中得到的，而是将织物先用菘蓝染成蓝色，再用茜草染红。这种工艺是与染色工人遵守了数个世纪的行业规则相违背的，他们只能在作坊里藏起菘蓝染缸，偷偷地将织物染上一层蓝色。然后他们可以将染蓝的织物投入黄色染缸（木犀草、金雀花），这样就能得到牢固的绿色，或者投入红色染缸（茜草、石蕊），这样就能得到深紫色。贵族对这种更加偏红的紫色很感兴趣，这种色彩使他们联想到古代的绛红，并且不再与传统上属于紫色的那些负面含义相联系：阴郁、弃世、凶兆甚至是背叛（因为在文学作品中紫色曾属于加奈隆，他是《罗兰之歌》中的叛徒）。这个新出现的紫—绛红色系在宫廷中一度颇为流行，直到17世纪上半叶。

我们还是回到15世纪。与紫色相比，在这场黑色流行的浪潮中，灰色的获益其实更大。在此之前，灰色只能出现在工作服上、地位最卑贱的人身上或者方济各会修士的长袍上——方济各会修士认为他们的长袍是无色的，然而世俗社会则称他们为"灰衣修士"。从15世纪起，灰色也开始吸引贵族和

> **青年女子** ……

在15世纪，流行灰色的新时尚不仅限于男装而已，时髦的女性也爱穿灰色，并且像男性一样将灰色与黑色和白色搭配。这种搭配既美观也符合当时的社会伦理，因为从这时起黑白灰三色就开始被认为是所有色彩中最有道德价值的。

罗希尔·范德魏登，《青年女子像》，约1445年。柏林，柏林美术馆。

诗人的注意。经过两代人的努力，染色工人终于成功地制造出纯正、均匀、光泽鲜明的灰色织物，而他们在此前数个世纪乃至数千年都未曾实现这个目标。为了获得这种新的灰色，他们从桤树以及桦树皮中提取染料，并且加入硫化铁作为媒染剂，有时还加入少量五倍子。这样染出来的灰色色调较深，但更加均匀，富有光泽，并且色牢度更高。从1420—1430年起，在贵族的需求不断增长的推动下，有些制造呢绒的城市（例如鲁昂和卢维埃）成为专业的灰色呢绒产地。这在一百年前则是很难想象的事情。在法国，灰色是如此地广受欢迎，以至于有不少王室成员将灰色作为自己佩戴的勋带的颜色之一，例如贝里公爵约翰（Jean de Berry）的红灰勋带、勃艮第公爵菲利普三世晚年使用的灰黑勋带、法王查理八世（Charles VIII）的灰白勋带以及安茹公爵雷内（René d'Anjou）的黑白灰勋带。[44] 这时，黑白灰是最受喜爱的勋带配色，至少15世纪的一本有关色彩的论著是这样认为的。这本著作完成于1480—1490年，署名让·古图瓦，但这个人于1435年便已逝世，因此该书的最后一部分作者不详。在论及勋带以及"色彩搭配之美感"时，作者写道：

> 蓝绿以及红绿是常见的勋带配色，但并不怎么美观，即使将这三种色彩配在一起，效果也一般。但黑白搭配的勋带就很好看了，黑灰则更美，而将这三种色彩放在一起是最美的，并且象征着热切的希望。[45]

在那个时代，有不少学者认为灰色是与黑色对立的色彩。既然黑色代表

灰与黑的对立 ……

在 15 世纪,灰色的地位一再提升。它不仅在王公贵族的衣橱里占有一席之地,而且成为象征希望的色彩。因为当时的人们将灰色视为黑色的对立面,因此灰色就具有了与黑色相反的象征意义。既然黑色象征痛苦和绝望,那么灰色就象征着欢乐与希望。有许多诗人,例如《灰与黑的对话》的佚名作者,都对灰色尽情歌颂,而此处还将这两种色彩模拟成两个正在闲谈的人物。

摘自《灰与黑的对话》中的插图,作者不详,约 1440 年。巴黎,法国国立图书馆,法文手稿 25421 号,8 页反面、12 页正面。

痛苦和绝望，那么灰色就成为希望与欢乐的象征。身为诗人的奥尔良公爵查理一世（Charles d'Orléans）于 1415 年在阿金库尔战役中被俘，[46] 然后在英国度过了二十五年的人质生涯，对于回到"温暖的法兰西家乡"他已感到绝望，但穿上灰色的衣服又让他重拾希望，他在诗中写道：

> 他一旦穿上灰衣，
> 就看到温暖希望。
> 尽管离开法兰西，
> 身处遥远的他方。
> 他一旦穿上灰衣，
> 就不再孤单彷徨。
> 要翻越山峰瑟尼，
> 回到思念的故乡。[47]

查理一世在法国的亲人以为他早已死去，在另一首诗中，查理一世要求他的亲人不要为他穿黑服丧，而要他们穿上象征生命和希望的灰色：

> 谁都别为我穿黑衣，
> 灰色呢绒更加便宜。
> 而且要让众人皆知，
> 如今我还苟活在世。[48]

在 15 世纪的法语抒情诗中，与象征希望的灰色相对立的，除了黑色以外还有一种"红橡色"（介于棕色与红棕色之间的一种颜色，当时的人们认为它特别难看）以及暗绿色，这三种都是属于悲伤、忧郁和死亡的色彩。让我们最后一次引用查理一世的诗篇：

> 把黑色棕色给我，
> 我不要再穿灰色。
> 因为我不能负荷，
> 痛苦却无法诉说。[49]

灰色的这些正面象征含义还不仅限于服装方面，也包括用于室内装饰的纺织品以及某些日用器物。例如锡制餐具，在此之前一直不怎么受到欢迎，但在 15 世纪成为上流社会的标志，并且价格也大幅度上涨。灰白色的锡器与银器有些相似之处，使得锡也成为一种贵金属。到了大约 1440 年时，灰鬃骏马成为骑士比武中最珍稀难得的坐骑，而在此之前，灰鬃马以及身上带有灰斑或灰点的马匹都被认为血统不够高贵。[50] 在各领域，灰色都成为一种"上档次"的色彩，经常与黑色、白色、红色乃至金色同时使用。

但是，灰色的流行仅仅持续了几十年，大约在 15 世纪末就逐渐衰退，到 1530 年左右就荡然无存了。在随后的几个世纪里，灰色又恢复成了一种低调、伤感、苍老的色彩。一直要等到浪漫主义时期，灰色才又在社会文化和象征意义方面重新受到重视。

Q dura premit miseros condicio vite. Nec mors humano subiacet arbitrio
Vado mori: mortem non hoc non impedit illud, Quomecuq3 ferat sors data: vado mori.
Vado mori presens transact[...] equiparando. Si non transi[...] transeo vado mori.

Le mort
Vous faitez lesbay se semble
Cardinal: sus legierement
Suiuons les autres tous emseble
Rien ny vault ebaissement.
Vous auez vescu haultement:
Et en honneur a grant deuis:
Prenez en gre lesbatement.
En grant honneur se pert laduis.

Le cardinal
Jay bien cause de mesbair
Quant ie me voy de cy pres pris.
La mort mest venue assaillir:
Plus ne vestiray vert, ne gris.

Le mort
Venes noble roy couronne
Renomme de force et de proesse
Jadis fustez enuironne
De grant pompez de grant noblesse:
Mais maintenãt toute hautesse
Lesseres; vous neste pas seul.
Peu ares de vostre richesse.
Le plus riche na qun linceul.

Le roy
Je nay point apris a danser
A danse et note si sauaige:
Las on peut veoir et penser
Que vault orgueil, force, linaige.

4...
黑白世界的诞生
16—18世纪

< 死神之舞 ……

在中世纪末的图片和文字资料中,死亡是一个普遍存在的主题。这个时期,整个社会都弥漫着一种强烈的悲观主义思潮。无论是男人还是女人,都木然地等待着世界末日和神罚的来临。而新教改革则是对这一思潮的继承。这一时期的许多壁画和木版画都以死神之舞作为主题,突出了社会各阶层的空虚与迷惘,体现出无论贵贱,人人都将走向死亡的悲观思想。

《国王和主教与死神共舞》,一本无标题文集中的木版插图,巴黎,吉佑·马尚印刷工坊出品,1486年。巴黎,法国国立图书馆,珍本书籍馆 YE-189。

从 15 世纪末开始，黑色的历史迈入了一个新的阶段。从此黑色与白色将密不可分，而黑白两色在色彩序列中的地位将变得越来越特殊，以至于它们逐渐脱离了色彩世界，不再被当作色彩来看待。到了 16 世纪和 17 世纪，一个黑白两色构成的世界渐渐成形，一开始处于色彩世界的边缘，后来则脱离了色彩世界而成为其对立面。这一变化是漫长的，持续了两个多世纪，自 1450 年代印刷术的发明开始，到 1665—1666 年光谱的发现为止。光谱的发现应归功于艾萨克·牛顿的棱镜实验，它带来了一种全新的色彩序列。诚然，并不是每个人、每个领域都能立刻接受光谱，接受这个新的色彩序列，但自那时至今，光谱始终是对色彩进行分类、测量、研究和查验的科学基础。然而在光谱中，并没有黑色和白色的位置。

这些深刻变化的原因是众多的。中世纪后期的宗教道德和社会伦理首先发挥了启动的作用，而新教改革又在其中推波助澜。文艺复兴时代的艺术家在这条路上继续前行，他们追求的是"用黑白表现色彩"；然后轮到科学家们做出贡献，他们不断进行铺垫准备，直到牛顿做出了决定性的发现。然而最关键的转折点并不在这里，而是在 15 世纪中期，印刷术首次在欧洲出现之时。与道学家的忧虑、艺术家的创作、科学家的研究相比，印刷书籍以及雕版图画的广泛传播才是这些变化的最主要原因，并且最终导致了黑白两色被排斥在色彩世界以外。而与书籍相比，雕版图画发挥的作用或许更加关键，因为几乎所有的雕版图画都是用黑色墨水印刷在白色纸张上的。从中世纪到近代，绝大多数书籍之中，或书籍之外广为传播的印刷图画，都是仅由黑白两色构成的。由此产生了一场文化方面的变革，其规模是巨大的，不仅涉及科学文化层面，而且对于人们对色彩的认知也产生了深远的影响。

墨与纸

无论在古法语还是在中古法语中，用来表现黑色的各种不同色调的比喻都相当多："像乌鸦一样黑"、"像沥青一样黑"、"像煤一样黑"、"像桑葚一样黑"，还有"像墨一样黑"。[1] 随着印刷术的兴起，"像墨一样黑"这个比喻带上了更加强烈的象征意义，也成为使用频率最高的一个比喻，这说明墨成为最能代表黑色的一种物品。这里所说的墨，并不是以往用于手写的那种墨水，那种墨水颜色浓淡不均，在羊皮纸上书写极为费力，并且随着时间的推移会慢慢变成棕色或浅褐色。用于印刷的墨是油性厚重的，颜色很深，在机械印刷机的作用下，这种油墨能深入纸张的纤维之中，并且历经岁月变迁也不会消退。只要是翻开过 15 世纪印刷书籍的读者，都会感到惊讶：经过了五个多世纪的时间，这些书籍依然是白纸黑字，清晰可读。

如果没有这种厚重可靠、速干而耐久的油墨，印刷术就不会那么迅速地取得成功。诚然，并不是只有油墨对印刷术的成功做出了贡献，还有铅锡锑合金活字母、机械印刷机（可能是受到莱茵河流域使用的葡萄酒压榨机的启发），以及正反两面都能印字的纸张的普及，这些因素都对印刷术的兴起发挥了决定性的作用，并且与传统的手写书籍和雕版印刷书籍相比具有巨大的优势。[2] 但是，能够发明出一种专用于印刷的黑色油墨，还是在其中发挥了极为

印刷书籍 ……

印刷书籍的出现与传播，在"黑白世界"的诞生中发挥了重要作用。中世纪手稿所使用的羊皮纸并非纯白，而是浅褐色的；墨水也是棕色而不是黑色的；这些手稿中的插图几乎全部是彩色的。在印刷术发明之后，书籍的颜色发生了根本上的变化。

拉伯雷《巨人传》第一版之中的一页，1532年印于里昂。巴黎，法国国立图书馆，珍本书籍馆 Y2-2146。

重要的作用，并且从此将印刷与黑色紧密地联系在一起。这种联系是材料上的、技术上的，也是符号象征意义上的。从诞生之初一直到之后的很长时间里，印刷工坊都与地狱的深渊有许多相似之处：在每个角落都飘着油墨的难闻味道，而且印刷工坊里的每件东西上面都沾满了油墨。这里的一切都是黑色、阴暗、油腻并且黏滑的，只有纸张例外，在印刷之前，纸张必须保持毫无瑕疵的白色，并且要小心处理以免弄脏（但不小心溅上油墨，糟蹋纸张的事情也时有发生）。渐渐地，书籍自己形成了一方天地，在书籍的世界里只有黑白两色，它们和谐地共存，并且组成了这方天地里的一切。所以在晚些时候，虽然出现了使用彩色墨水或者彩色纸张印刷的书籍，但总是不受欢迎，人们认为那不是真正的书籍。在一本真正的书里，一切都应该是"白纸黑字"的。

发明油墨的是印刷术的先驱们，可能就是古登堡（Gutenberg）本人于1440

年代在斯特拉斯堡发明的，也可能是他的合伙人彼得·肖佛（Peter Schoeffer）发明的（肖佛后来与古登堡决裂，并建立了自己的印刷工坊），无论如何，这一定是一个反复试验、缓慢摸索的过程。在1455年，古登堡在美因兹印刷《圣经》时，就已开始使用这种油墨。这本著名的古登堡《圣经》共有约一千页，每页四十二行。其中有四十八本至今尚存，在其中的每一本中，油墨的效果都是无可指摘的。可见当时油墨的配方已经调整得很完美了，并且能够很好地附着在金属活字母上（我们在古登堡《圣经》中一共找到了二百九十个不同的活字母）。直到19世纪初，这种油墨的成分几乎一直都没有改变过。然而对其配方组成我们知之甚少，因为每个印刷工坊都对其视若珍宝，藏在秘密车间的深处。化学分析显示，这种油墨中的某些成分与中世纪手稿上的墨水是相当近似的：从碳化有机物中获得黑色颜料（将葡萄藤和象牙煅烧，得到的黑色最为美丽），溶解于某种液体之中（水或者酒），然后加入黏合剂（阿拉伯树胶、鸡蛋清、蜂蜜、酪蛋白、食用油），其中各种成分分别是用来稳定溶液的性质，让它附着于纸张，以及更快地晾干。然而，中世纪用于手写的墨水仍然是一种悬浊液，与水彩颜料差不多，它对纸张纤维的渗入很有限，并且无法与纸张进行任何化学反应。这种墨水不仅日久褪色，有时候轻轻刮一下颜色就消失了，尤其是对于契约而言，这样的缺陷是致命的。[3] 而用于印刷的油墨则从一开始就截然不同：油墨将亚麻籽油作为载色剂，这样制造出来的液体是油性并且黏稠的，与墨水相比，能够更好地附着于纸张；此外还加入了硫酸铁或硫酸铜以加强油墨的光泽，还有一些金属盐以加速油墨的干燥。这种油墨能够与纸张发生一种不可逆的化学反应，从而能够经受住时间的考验，再也没有褪色之虞。

在 15 世纪中期，画家就已大量使用亚麻籽油作为颜料的载色剂，在油墨的发明中，这是最重要的一项进步。亚麻籽油使得油墨具有特别强大的附着能力，结果印刷工人全都满身黑色，酷似魔鬼的仆从。印刷工人给人的印象是黑色、肮脏、散发恶臭，他们总是行色匆匆，躁动不安，经常做出一些叛逆的举动。人们认为他们来自地狱的深渊，就像染坊工人和煤矿工人一样。在印刷业发达的城市里，人们畏惧印刷工人，躲避他们，并将印刷工坊驱逐到远离市中心和富人区的地方。此外，与其他行业的工人相比，印刷工人更有文化，也更爱批评政府，因此在政府当局眼中，这是一个特别危险的群体。

然而在印刷工坊里，并非一切都是黑色的。这里的纸张是雪白的，并且与油墨一起构成了书籍的黑白世界。纸张是在中国发明的，大约出现于公元1世纪，或许还要更早一些，后来被阿拉伯人传入西方。在西班牙，11世纪出现了纸张，而在西西里则是12世纪初。过了两个世纪，纸张在意大利已经被频繁地使用，主要用于公证书和私人信件，然后才传入法国、英国和德国。到了15世纪中期，纸张已经普及整个欧洲，并且在抄写手稿方面对羊皮纸造成了竞争威胁。这时已经诞生了不少造纸工坊，主要分布在一些商业城市。渐渐地，欧洲从纸张的进口市场变成了出口产地。制造纸张的主要原料是碎布，大麻或亚麻的织物也都可以。这种织物的主要用途是制造衬衣，衬衣是中世纪人身上唯一的"内衣"，从13世纪开始普及。当时发达的纺织工业制造了大量的衬衣，而这种衬衣穿旧扔掉的时候就为造纸业提供了原料。但是直到18世纪，纸张一直是一种相对昂贵的商品。造纸工坊的老板都赚了很多钱，而往往正是他们，为发明印刷术的先驱提供了必要的研究资金。从一开始，

古登堡《圣经》……

古登堡《圣经》是欧洲第一本使用活字印刷的书籍,每页共有四十二行文字,其中有四十八本至今尚存。书中使用了优美的花体字母,与现代的手写体比较相似。事实上,直到 16 世纪的头几十年,在印刷书籍中还经常出现彩色元素(标题、符号、插图、纹章、页边装饰等等),但后来则变得越来越少了。

古登堡四十二行《圣经》,序言中的一页,美因兹,1455 年。巴黎,法国国立图书馆,珍本书籍馆。

印刷书籍就成为一件十分消耗金钱的事情。[4]

 在欧洲出现的第一批纸张,被用于记载档案,用于书信往来,用于大学授课,后来还被用于雕版图画的印刷。但这些纸张并不是真正的白色,它们有的偏黄,有的偏褐色,而且随着时间的推移有颜色越来越深的趋势。而当印刷术诞生之后,对纸张的需求越来越大,纸张也慢慢变得更薄、更细腻、更挺括、更耐久。尽管我们还不了解其中的原因和工艺变化,但我们看到生产出来的纸张迅速从黄褐色变成了米白色,又从米白色变成了真正的纯白色。在中世纪的手抄书籍里,墨水从来都不是纯黑色的,羊皮纸也从来都不是纯白的。直到印刷书籍诞生,读者眼中看到的才是真正的白纸黑字。这一变化将带来深刻的影响,大大改变人们对色彩的认知。而这一变化涉及的并不只有印刷的书籍而已,更重要的则是印刷出来的图画。

用黑白表现色彩

雕版印刷图画的传播，在西方文化史上的重要性，再怎么强调都不过分。在色彩这个领域，这是一个非常关键的转折点：从15世纪中到16世纪初的几十年里，无论在书籍中还是书籍外，绝大多数图画都变成了黑白图画。在中世纪，几乎所有的图画都是彩色的；但到了近代却变成了黑白的。这当然是一个重大的变化，会慢慢地改变人们对色彩的认知，并且引导人们对大多数有关色彩的科学理论进行重新思考。事实上，在中世纪人眼中，黑与白这两种色彩与其他色彩并没有本质区别。但从15世纪末至16世纪中开始，情况就发生了变化，黑与白被视为两种与众不同的色彩，后来甚至被排斥在色彩世界之外。到了17世纪下半叶，牛顿又从"科学上"证明了黑白两色的与众不同。[5]我们来详细了解一下雕版印刷图画带来的这些问题，因为最重要的变化都是由此产生的。

在图片资料方面我们看到，从彩色到黑白的变化并不是一夜之间发生的，也不是随着14世纪下半叶雕版印刷术的发明而发生的，甚至与1460年代首次出现在印刷书籍里的雕版插图也没有多大关系。[6]在很长时间里，人们不辞辛苦地为雕版图画着色，以使这些图画看起来与手抄书籍里的插图更加相似，这种做法至少持续到1520—1530年。关于雕版图画中的色彩，还有许

Finito che la nympha cum comitate blandiſſima hebbe il ſuo beni
gno ſuaſo & multo acceptiſſima recordatiōe, che la mia acrocoma Polia
pro pera & māſuetiſſima leuatoſe cum gli ſui feſteuoli, & facetiſſimi ſimu
lachri, ouero ſembianti, & cum punicante gene & rubēte buccule da ho
neſto & ueneratē rubore ſuffuſe aptauaſe di uolere per omni uia ſatiſfare

《寻爱绮梦》……

在很久以前，意大利与德国的木版雕刻师就达到了很高的技术水平。《寻爱绮梦》（意大利语：*Hypnerotomachia Poliphili*）是1499年印刷于威尼斯的一本寓言小说，作者据说是弗朗切斯科·科隆纳（Francesco Colonna）。其第一版由阿尔杜斯·马努提乌斯承印，书中有一百七十二幅精美的木版插图，这些插图的作者不详，但被认为是印刷史上的最高成就之一。这本书中的木版插图与中世纪手稿中的插图完全不同，是作为不需要着色的黑白图画设计的。

弗朗切斯科·科隆纳，《寻爱绮梦》第一版中的木版插图。威尼斯，阿尔杜斯·马努提乌斯印刷工坊，1499年。私人藏品。

多问题有待研究。着色这一步骤是何时在何处进行的？在印刷车间之内还是之外？是图画一印好就着色还是等到数周乃至数年之后才着上色彩？是书籍的购买者要求着色的吗？还是书商自己觉得需要着色？一开始设计插图时，是否考虑过着色的需要？如果是的话，那么设计者又是谁？在印刷工坊里，是否有一位工匠负责挑选颜料、设计色彩，并且决定色彩在图画中如何布局？在着色方面是否存在一份通用的行业规范？抑或是每家工坊按照习惯自行其是？从未有人针对这些问题进行真正的研究。

每一本书、每张图片的情况都不一样：在有些图片上，色彩似乎是随意涂抹上去的，经常晕染到边界之外，在这种图画或者地图上，色彩对于图案或地域的辨识几乎没有任何帮助。也有少数雕版图画是精心着色的，而且使

用的色彩似乎也隐含着某些特别的象征意义。例如我们发现，某些色彩与某些图案总是匹配在一起出现，这种现象不仅在同一本书中能够见到，而且在同一家印刷工坊制作的所有书籍中都能观察到。[7]但遗憾的是，几乎在所有的案例中，我们如今都无法确认，雕版图画中的色彩到底是印刷的同时就着上去的，还是后期添加的——除非在实验室中对墨水和颜料进行分析。在已知的一些案例中，有些图画中的色彩甚至是19世纪或20世纪才添加上去的。事实上，在很长一段时间中，经过着色的雕版图画都比未经着色的在价格上要高不少。所以就出现了许多后期着色的雕版图画，以及不少用后期着色冒充原始色彩的案例，最终导致这两种图画的市场价格倒挂过来。如今，未经着色的黑白雕版图画更受到收藏者的欢迎，而其中装饰画和地图又比书籍插图更受欢迎。

对于色彩历史的研究者而言，未经着色的雕版图画也有着更大的价值，这里所说的价值指的并不是售价，而是作为文献资料方面的价值。事实上，色彩这个概念所包含的，并不仅仅是颜色本身而已，还包括光线、亮度、浓淡、纹理、对比和景深变化，而这一切其实用黑与白就能够完美地表现出来。从雕版图画诞生之初，版画的雕刻师们就企图用黑与白将色彩的感觉表现出来，而他们或多或少地实现了这一目标。他们的做法不仅体现在墨与纸的质地上，更加重要的是对直线、曲线和轮廓的运用，使用各种不同方式的排线可以产生色彩效果，并且能够表现出色彩的明暗变化以及浓淡饱和。例如用来勾勒轮廓的黑色线条，可以有粗细的变化，也可以有平滑或曲折的变化，还可以有实线或虚线，以及单线、双线、三线的变化；这些线条可以紧密地聚合在

用黑白表现色彩 ……

色彩大师鲁本斯曾将他的油画作品交付给几位不同的雕刻师制成版画，并要求他们"准确重现原作的色彩"。事实上，正是通过版画的印刷，他的画作才得以传播到欧洲各地。他自己也制作了一些版画，想方设法地使用刻刀，通过黑白来表现油画中各种丰富而鲜艳的色彩。

彼得·保罗·鲁本斯，《牧人之朝拜》，版画，约 1625 年。里尔美术馆。

一起，也可以相互分隔一段距离。线条的方向可以有水平、竖直和倾斜的变化；不同的线条之间可以是相互平行的，也可以是相互垂直的；可以以各种角度相交、相切、相互重叠，也可以用线条构成各种网格或者线簇。线条还可以与点和面相结合，用来划分不同的区域、突出画面的元素，以及造成各种光影、明暗、远近、动静的效果。而点和面本身又可以有大小、厚薄、远近、形状规则或不规则、分布均匀或不均匀之类的变化。这一切在传统上都是通过色彩来表现的，而自此之后只用黑与白就能够完美地表现出来。在随后的几十年中，版画的雕刻师们发展出了更多的技巧，对点线面的运用愈发熟练，

到了15世纪末16世纪初的时候,他们创作出来的黑白木版画和铜版画的表现力,已经不逊色于任何着色作品。这时已发展出铜版画的高级技法——干刻法,利用这种技法能够勾画出更加精细的点和线,从而制造出更加细腻而富有变化的"色彩"效果。

这些问题并没有得到雕刻艺术史研究者的关注,[8]但16世纪和17世纪的画家却对此十分重视。当雕刻师将画家的画作制成铜版时,尽管手中只有刻刀和凿子这样的工具,但画家依然要求他们"准确重现原作的色彩"。例如色彩大师鲁本斯(Rubens)就多次对他手下的雕刻师做出这样的指示,而正是通过这些雕刻师之手,鲁本斯的绘画作品才得以享誉整个欧洲。在他与雕刻师卢卡斯·沃斯特曼(Lucas Vorsterman,1595—1675)的往来书信中,很大一部分内容都是在讨论黑白版画对原作色彩的还原是否忠实,是否逼真。[9]在这个问题上,二人经常发生分歧、争执。虽然沃斯特曼已经是同时代最优秀的雕刻师之一,但鲁本斯还是经常批评他对色彩的还原表现不够准确。而沃斯特曼也对自己的专业水平极度自信,每次都与鲁本斯据理力争。最终,有时他会坚持己见,有时也会根据鲁本斯的意愿修改自己的作品,或者干脆推倒重来。[10]到了17世纪初,在整个荷兰,尤其是安特卫普(译者注:当时比利时尚未独立,因此安特卫普属荷兰),将绘画作品制成铜版的技术已经非常发达,用黑与白就能完美地表现出各种色彩。

点线图纹

然而，无论雕刻师的技艺多么精湛，黑白画面还是无法承担色彩的全部功能。在地图、植物学、动物学以及纹章学等领域，彩色图片依然是不可取代的。在这些领域中，图片起到记录、分类与教学的作用，而这种图片里的色彩则发挥着传达信息和区分种类的功能。那么在这些地方，又是如何用黑白来表现色彩的呢？

我们以纹章学为例，因为在纹章学中，色彩的地位是最关键的。事实上，纹章首先就是一种使用色彩的规则，它是绝对离不开色彩的，如果纹章里的图案去掉了色彩，其中包含的信息就会变得残缺不全，导致对纹章的解读出现错误，或者将不同的纹章混淆起来。从15世纪末到17世纪初，为了解决这一问题，雕刻师和印刷工坊做出了各种尝试，想办法使用各种字母、符号和微型图案来代表纹章中的各种色彩。其中有些办法来自中世纪的手抄书籍，例如在纹章上带有色彩的区域标注相应色彩的缩写字母。[11] 但是到了发明印刷术的时代，拉丁语已经不再通用，因此各国雕刻师都使用自己的语言进行标注，而因此产生的混淆错误不计其数。在不同语言中，同一个字母有可能代表两三种不同的纹章色彩：例如 g，在德语国家通常指金色（gold），在法国和英国则指红色（gueules），而瑞士的某些地区则用 g 来代表绿色（grün）。

为了避免产生混淆，有些印刷工坊使用大小写字母来进一步区分色彩，或者将色彩单词缩写成两个字母而不仅仅是首字母，但这样做也并不能完全避免歧义的产生。在德语国家，有人想出了用微型图案代替字母来表示色彩的办法：用星星、圆点、百合花、玫瑰花、冬青叶等图案代表不同的色彩；或者用代表不同天体的符号来代表色彩，因为在纹章学理论中，通常认为纹章的色彩与天体之间存在某种联系。[12]这些办法在16世纪被很多人使用，但是其效果并不见得比缩写字母强多少。使用缩写字母代表色彩，尽管存在很多缺陷，但一直到16世纪末依然是最常用的解决办法。

从16世纪末开始，在以纹章学为主题的书籍以及大量出现纹章图案的书籍中（例如家族谱系历史书），印刷工坊开始使用点和线构成的各种图纹来代表纹章中的各种色彩。这种办法一开始只在小范围内使用，但到了17世纪初期便逐渐传播开来，并发展成为一个体系。与缩写字母相比，使用点线图纹的好处是不会超出纹章图案的边界。有的纹章中图案的构成比较复杂，每种色彩占据的面积很小，这时点线图纹的优势就很明显了。使用点线图纹代表色彩的办法最早是在印制地图时使用的，因为地图上遍布着各种图案、符号和文字，如果再加上代表色彩的字母缩写就很难辨认清楚。最早的例证是16世纪末印制于安特卫普的地图，[13]在这些地图上遍布着大量的纹章，代表着统治某个地区的家族，这些纹章上的色彩均用点线图纹来表示，而地图上的其他地理元素——例如疆界的划分——却没有采取这种方法。[14]

到了17世纪初，在书籍和雕版图画上的纹章中，人们也习惯用点线图纹来代表色彩了。但这时还没有形成一个统一的体系，规定何种图纹应该代表

何种色彩。每家印刷工坊都有自己的习惯做法，谁也无法将自己的做法推广到别处，有时甚至在同一本书中代表色彩的图纹都不统一。[15] 最终，在1630年代，一位意大利纹章学家、耶稣会神父西尔维斯特·彼得拉·桑塔（Silvestro Pietra Santa）发表的图纹体系终于得到了其他学者以及雕刻师和印刷工坊的认可，得以通行于整个欧洲。彼得拉·桑塔神父于1638年在罗马出版了关于纹章学的长篇巨著《家族标志》（拉丁语：*Tesserae gentilitiae*），[16] 在这本书中，他自称创造出了一整套巧妙地代表色彩的图纹体系：平行的竖直线代表红色（gueules）；横直线代表蓝色（azur）；从左上到右下的斜线代表绿色（sinople）；竖线与横线相交的网格代表黑色（sable）；[17] 布满小圆点的区域代表黄色（or）；而完全空白的区域自然就是白色（argent）。虽然不见得美观，但这个代表各种色彩的图纹体系是简单、直观并且有效的。它真的是彼得拉·桑塔神父原创的吗？恐怕事实并非如此。在1595—1625年，安特卫普一些印刷工坊出品的地图和书籍中，就能找到相同的做法。[18] 这种做法应该是于1600年前后，由荷兰的雕刻师发明的，彼得拉·桑塔神父最多只是收集整理而已。

在国家层面上，法国是全欧洲第一个采用这套图纹体系的国家，王家印刷工坊大约是在1650—1660年开始使用的。[19] 而英国和荷兰则要等到17世纪末，德国、意大利和西班牙则到18世纪初才通行这套做法。从18世纪开始，在纹章学书籍中，这套代表色彩的图纹体系已经成为不可更改的规范。在18世纪，它的用途甚至扩展到雕塑和金银制品领域。这就显得有点荒唐了，因为这套图纹体系本来是用于印刷的，因为当时的技术还无法印刷出彩色图画，因此只能用点线图纹来代替，而在雕塑中则完全不存在这个问题。[20]

向色彩宣战

从 15 世纪末到 17 世纪中期，黑白两色的地位变得越来越特殊，最终从色彩序列中分离出来，"黑白"成为"彩色"的反义词。导致这一结果最主要的原因，无疑是印刷书籍和雕版图画的传播范围不断扩大，但这并不是唯一的原因。社会伦理和宗教道德在其中也发挥了重要作用，尤其是新教改革，对于有关色彩的问题，新教特别地重视。新教诞生于 16 世纪，正值"黑白文化"随着印刷书籍和雕版图画四处传播之时。在对待色彩的态度上，新教一方面继承了中世纪末的传统观念，另一方面也结合了同时代的价值观：在宗教和社会生活的各方面（祭祀、服饰、艺术、居所等等），新教徒主要使用的色彩无非就是黑白灰这三种。新教要向一切鲜艳的或者过于醒目的色彩宣战。[21]

首当其冲的就是教堂。新教改革的先驱们认为，教堂里的色彩过于丰富了，应当减少色彩的种类，或者干脆将色彩驱逐出教堂。与 12 世纪的圣伯纳德一样，慈运理（Zwingli）、加尔文（Calvin）、墨兰顿（Melanchton）以及马丁·路德都十分厌恶那些装饰过度奢华的中世纪教堂。[22] 在布道中，他们引用了《圣经》中先知耶利米斥责犹大王约雅敬的话："难道你热心于香柏木之建筑、漆上丹红的颜色，就可以显王者的派头吗？"[23] 在《圣经》和中世纪神学理论中，红色是最鲜艳的色彩，而新教改革家则认为，红色在所有

色彩中是最能代表奢华、罪孽和癫狂的。[24] 路德认为，红色是罗马教廷的标志色彩，是一种可耻的粉饰，正如巴比伦大淫妇身穿红衣一样。

其他新教改革家也普遍支持这一观点。至于新教是在什么时间、什么地点、如何一步步地将色彩驱逐出教堂的，我们已经很难去研究其中的细节了。新教徒是经历了怎样的战斗，才得以拆毁教堂里的装饰、剥去立柱上的金漆、用黑幔和白石灰盖住墙上的壁画的，现在已经无从得知了。他们追求的是将一切还原成本色，还是在某些时间、某些地点、某些场合下允许色彩的存在（例如17世纪的某些路德派教徒）？在他们心目中，所谓的本色又是哪种色彩？是白色、灰色还是黑色？抑或是材质原本的颜色？[25] 在新教徒拆毁装饰的行动中，我们也很难区分他们的目的到底是毁坏色彩还是毁坏偶像。例如圣徒的彩色雕像，在改革派眼中无疑属于偶像崇拜，必须被摧毁，但改革派摧毁的远不止这些雕像。在欧洲各地，教堂彩窗都受到了严重的毁坏，那么在毁坏彩窗时，新教徒究竟针对哪一点呢？是色彩？是画面？还是其主题（神与天使的形象、圣母和圣子的生活、圣徒的传说故事）？对于这些问题，我们也无法给出准确的答案。

改革派在礼拜仪式的色彩问题上，立场更加极端。在弥撒仪式中，色彩发挥着极为重要的作用：用于祭祀的器物和服装不仅受到教历规定的限制，而且还要与教堂的照明、建筑与装饰的色彩相联系，追求最大程度地重现圣典中描绘的场景。在弥撒中，色彩与教义中规定的动作和音响效果一样，都是保证仪式顺利进行的重要元素。墨兰顿认为，弥撒对重现圣典场景的追求是"将教士变成戏子"，因此改革派强烈反对弥撒，同样也反对在弥撒中大

加尔文派教堂 ……

17 世纪的荷兰绘画中经常以新教教堂为主题。这些教堂里完全没有色彩的装饰,正如加尔文所要求的那样:"对教堂最好的装饰就是上帝的箴言。"

德·维特,《教堂内景》,约 1600 年。私人藏品。

解剖课

伦勃朗的这幅著名作品是阿姆斯特丹外科医生行业公会订制的一幅油画。在画面中,一群外科医生身穿标志性的黑色长袍,围在一起对当天(1632年1月16日)处决的一名罪犯进行解剖。

伦勃朗,《杜尔博士的解剖课》,1632年。海牙,莫瑞泰斯皇家美术馆。

量使用的鲜艳色彩。他们既反对用色彩装饰教堂的内部,也反对在礼拜仪式中赋予色彩重要的地位。慈运理认为,礼拜仪式华丽的外表会歪曲其朴实的内涵。[26] 路德认为,教堂应该摒弃一切人为的虚荣。迦勒斯大(Carlstadt)称,教堂应该"像犹太会堂一样纯净简朴"。[27] 加尔文则认为,对教堂最好的装

饰就是上帝的箴言。所有的改革先驱都一致同意，教堂应该是信徒与上帝进行沟通的场所，教堂应该是简朴和谐的，不需要混杂其他的东西，教堂的外观纯净了，里面的灵魂才能纯净。因此，与罗曼时代的教会截然相反，在新教的教堂和礼拜仪式中，色彩失去了一切地位。

同样，在这个时期的艺术创作，尤其是绘画作品中，画家也尽量避免使用鲜艳的色彩。与天主教画家相比，信仰新教的画家惯于使用的色彩有很大的不同，这一点是不可否认的。在16世纪和17世纪，新教绘画艺术的创作及其审美观念，在很大程度上是跟随新教改革家脚步的，尽管这些改革家自己也经常犹豫而摇摆不定。[28] 例如在苏黎世，慈运理（1484—1531）在他的晚年似乎对色彩之美显得较为宽容，不像1523—1525年那么严厉地唾弃。与绘画相比，慈运理更加关注宗教音乐方面的改革，在这一点上他与路德十分相近。[29] 加尔文或许是对美术和色彩发表论述最多的改革家，这些论述分布在他的许多著作之中。我们可以将他的观点总结如下：

加尔文并不反对造型艺术，但造型艺术只能以尘世为题，不允许描绘天堂或地狱；艺术作品必须用来赞美上帝，彰显上帝的荣光，促进人与上帝的沟通。艺术作品绝不能表现上帝的形象，只能用来表现上帝的造物。艺术作品中不应出现人为编造的主题或者无动机的主题，也不应出现任何戏剧或色情元素。加尔文认为，艺术本身是没有价值的，艺术来源于上帝，其唯一价值是帮助人们更好地理解上帝。因此，画家的创作应该有所节制，应该追求线条与色调的和谐，画家应该在尘世间寻找灵感，并且如实地表现他所见到的事物。加尔文认为，美学的几大构成元素是光明、秩序与完善；他认为源

于自然的色彩是最美丽的,因此他偏爱蓝色系和绿色系,认为它们是"圣宠之色"。[30]

在加尔文的艺术理论中,有关艺术主题的内容在艺术作品中得到了很好的体现,我们看到,16世纪和17世纪加尔文派画家大多数都以人像、风景、动物和静物作为绘画主题;然而在色彩方面,要将他的理论与实际联系起来就不是那么容易了。加尔文派画家在运用色彩方面是否存在共同的规范?或者更宽泛地说,所有的新教画家是否拥有一套运用色彩的规范?我个人认为这套规范是存在的。在新教画家的作品中,我们看到有几项特征是占据了主导地位的:他们的画作普遍色调暗沉,黑色在画面中占据了重要地位;他们大量使用灰色来产生光影效果;他们绝不使用花哨刺眼的颜色,在色彩的使用上十分节制。我们甚至可以将某些加尔文派画家称为色彩的清教徒,因为在他们的画作中几乎完全摒弃了鲜明的色彩。例如伦勃朗(Rembrandt),他的作品通常在整体上色调深暗,运用的色彩种类很少(以至于有时被批评为"单色画"),但他对光影变化的描绘却细致入微。他使用的色彩搭配和谐悦目,并且能够给人一种心灵上的冲击。[31]

并非只有新教画家才践行这种朴素的画风,有些天主教画家也受到这一潮流的影响,主要是17世纪属于冉森教派的一些画家。例如菲利普·德·尚帕涅(Philippe de Champaigne),他于1646年开始接触到皇港修道院(Port-Royal),随后皈依了冉森教派,从此他的绘画风格发生了变化:色彩使用得更少,色调变得更深,整体风格变得更加朴素。[32] 在很长的一个时期里,欧洲陆续出现了若干不同的关于色彩的艺术伦理观念。从12世纪的熙笃会艺

到 17 世纪的加尔文派绘画和冉森派绘画，中间还经过了 14 世纪和 15 世纪的灰色浮雕画风以及新教改革初期的色彩破坏浪潮。这些流派之间并不是相互割裂的，相反，有一种观念是贯穿始终的，那就是色彩代表着奢华、幻象和人为的粉饰。

其实，新教对色彩的唾弃并非新鲜事物，甚至可以说是一种倒退的保守倾向。但在欧洲人对色彩感知的发展历程中，新教改革这一阶段具有很重要的地位。一方面，在新教改革的影响下，黑白与彩色之间的对立更加明显；另一方面，在新教改革的刺激下，天主教会对鲜明的色彩更加偏爱，从而间接地促进了巴洛克艺术的诞生。作为新教改革的反对者，天主教会认为，教堂应该是天堂在人间的投影，是天界耶路撒冷的一部分，因此教会使用圣体存在的教义来证明教堂内部的奢华装饰都是合理的。因为教堂是上帝的居所，所以必须做到尽善尽美：天主教堂里使用大理石、黄金、昂贵的织物和金属、彩绘玻璃窗以及色彩鲜明的雕像和绘画作品进行装点，而这一切都是新教教堂以及新教仪式中所摒弃的。随着巴洛克艺术的兴起，教堂又恢复了罗曼时代的克吕尼风格，再次成为色彩的殿堂。

新教服装

与绘画相比，新教改革对雕刻和版画艺术的改变更大，并且对近代艺术的变迁造成了重要的影响。新教改革在很大程度上是以书籍为载体进行传播的，在改革派出版的书籍中，出现了许多雕版插图，这对黑白版画的大量传播起到了促进作用。于是，在黑白两色脱离色彩世界的重大变化过程中，新教改革也发挥了促进作用，而且比牛顿发现光谱还要早很多年。这一变化不仅涉及艺术和图画领域，也与社会生活息息相关。

事实上，新教改革对色彩的摒弃，在服装习俗领域造成的影响才是最为深远的。几乎所有的改革先驱都曾做出有关服装的训诫。对于艺术、图画、教堂和礼拜仪式，他们的意见在大体上是一致的，但在许多细节上总有这样那样的分歧。但在服装方面，他们几乎是众口一词，而且他们自己身穿的衣服也都大同小异，最多就是在色调和深浅上略有不同而已，就像每个教派里

> 萨佛纳罗拉 ……

道明会修士萨佛纳罗拉（1452—1498）是一位主张严守戒律的传教士，他建立了佛罗伦萨宗教共和国，从1494年到1498年对佛罗伦萨进行了政教合一的独裁统治。他宣扬道德重建，谴责奢侈、饮宴和赌博；焚烧书籍和艺术品；要求所有人穿着深色朴素的服装。在这一点上，后来的新教改革者与他的做法很相似。

莫雷托·达·布雷西亚，《萨佛纳罗拉像》，1524年。维罗纳，古堡博物馆。

马丁·路德……

新教改革先驱们都对鲜艳的颜色和花里胡哨的衣服非常反感,他们认为这种衣服与虔诚的基督徒和高尚的公民的身份是不相符的。

老卢卡斯·克拉纳赫,《马丁·路德像》,约 1530 年。佛罗伦萨,乌菲兹美术馆。

都有激进分子与温和派一样。

在改革派看来,服装始终是羞耻和原罪的标志,是人类堕落的产物,[33] 服装的主要作用之一就是唤醒人们的悔过之心。因此服装应该是谦逊和忏悔的标志,应该简单、朴素、低调、适合劳作。所有的新教先驱都对奢侈的服装、美容化妆品、珠宝首饰、奇装异服以及不断变化的时尚潮流无比反感。慈运理和加尔文认为,打扮自己是信仰不纯的表现,而化妆则代表着淫荡堕落。[34] 墨兰顿则认为,过度重视相貌和服装的人还不如动物来得高尚。他们都认为奢华就等于腐化,而人应该超越外在的表象,唯一值得美化的就是自己的灵魂。

在这样的训诫之下,新教徒的服装都极为朴素:款式简单,颜色庄重,并且没有任何多余的装饰品。在日常生活中,新教改革的先驱们也以身作则,我们从他们留下的肖像中就能明显地看到这一点。在画像中,他们每个人都穿着朴素的深暗色衣服,甚至显得有些阴郁。他们对简单朴素生活的追求体

卡塔琳娜·冯·博拉 ……

对于新教而言,一切服装都是原罪的产物:亚当和夏娃在伊甸园生活时是赤裸的,当他们被驱逐出伊甸园时才穿上衣服,因此服装意味着羞耻和惩罚。所以,无论男女,人们身上所穿的衣服必须是朴素、低调、庄重的,黑色是最合适的颜色。

约尔格·席勒,《服丧的路德之妻卡塔琳娜·冯·博拉像》,着色木版画,1546 年。哥达,铜版雕刻艺术博物馆。

现在服装的色彩上,他们认为一切鲜艳的色彩都是不道德的,首当其冲的是红色和黄色,然后是粉色、橙色、大部分绿色,甚至包括紫色在内。而他们经常穿着的则是深色服装,主要是黑色、灰色和棕色。白色作为纯洁的色彩,一般只允许儿童穿着,有时妇女也可以穿。而蓝色系中只有低调的深蓝色才可以被容忍。所有花哨的衣服,所有"把人打扮成孔雀"的色彩——这是墨兰顿于 1527 年在一次著名的布道中使用的词语[35]——都是受到严厉禁止的。

如同在教堂的装饰和礼拜仪式中一样，新教改革在服装方面也表现出了对缤纷色彩的强烈厌恶。

与流行于前几个世纪的中世纪服装观念相比，新教改革并没有带来太大的变化。但对新教而言，有罪的是色彩本身，与染色所使用的染料无关。有些色彩是被禁止的，而有些则是被允许穿着的。在这方面，无论是16世纪的苏黎世和日内瓦，还是17世纪的伦敦和18世纪的宾夕法尼亚，新教当局颁布的着装规范都规定得十分明确。出于对虚荣的厌恶，有些清教主义和虔敬主义派别甚至要求信徒穿着统一的服装——早在1535年，明斯特的再洗礼派（les anabaptistes）就提出过统一服装的主张。尽管再洗礼派后来逐渐衰落，但统一服装的主张对其他新教教派一直都有很大的吸引力。[36] 从整体上看，新教服装的形象不仅是简朴庄重的，同时也是复古保守的，它代表了新教对时尚、变化和新鲜事物的敌视态度。

无须举例就能看出，新教改革面对服装和色彩的态度，使得自15世纪起就流行于欧洲的黑色时尚潮流又延长了数百年时间。从15世纪一直到19世纪，在新教和天主教的共同作用下，黑色成为欧洲男性服装中最常见的色彩，而无论是在古代还是在中世纪的大部分时间里，黑色都远远没有这么高的地位。那时，男性可以穿着红色、绿色、黄色以及一切鲜艳和明亮的色彩。而从此以后就不可能了，除非是仪式或节日等少数例外情况。作为虔诚的基督徒、品行端正的公民，无论是新教徒还是天主教徒，都必须在公共场合穿着黑色、灰色、棕色等深色服装，后来海蓝色也加入了这个行列。其中黑色占据了最主要的地位，但这里存在着两种不同的黑色：第一种是属于王侯贵族

的奢华黑色,诞生于菲利普三世时代的勃艮第宫廷,后来通过继承了勃艮第传统的西班牙王室传播到欧洲各地;另一种则是属于僧侣和教士的黑色,代表谦逊和节制,同时也象征着各种宗教运动所宣扬主张的,回归基督教原初的单纯和简朴。威克里夫(Wyclif)崇尚这种黑色,萨佛纳罗拉(Savonarole)崇尚这种黑色,新教改革崇尚这种黑色,而新教改革的反对者天主教会也崇尚这种黑色。

在色彩方面,天主教会对待教堂和祭祀仪式的态度,与对待普通信徒的态度截然不同:前者应极度富丽堂皇,而后者则应朴素低调。虽然天主教将弥撒仪式装点成色彩的舞台,但一位虔诚的天主教徒则不应身穿鲜艳的服装,即使是王侯也不例外。查理五世几乎终其一生都身穿黑衣,但黑色衣服对他的意义不止一种。黑色既象征着他的君王身份和勃艮第血统,又代表谦逊和节制,符合他的基督徒身份以及一切中世纪的色彩伦理。这种谦逊和节制的黑色与路德的主张非常接近,这显示出在这一点上,天主教与新教的观念其实是一致的。无论属于哪个教派,所有的基督徒都身处同一套色彩价值体系的框架之内。在16世纪中期,黑色位于这套色彩价值体系的最高处,而且其地位在随后的数十年中一直岿然不动。

黑暗的世纪

无论是从社会层面、宗教层面、伦理层面还是符号象征层面上看，17世纪都是属于黑色的时代。欧洲各民族或许从未经历过如此之多的天灾人祸。如今，面对苦难、罪行或野蛮蒙昧的陋习时，有句俗话叫做"恍若回到了中世纪"。历史学家都知道，这句俗话其实不那么正确，还不如说"恍若回到了17世纪"更加符合事实。17世纪，是伟大的路易十四和辉煌的凡尔赛宫的时代，是艺术和文学成就举世瞩目的时代，但也是遍布黑暗和死亡的时代。尽管宫廷聚会穷奢极欲，尽管文艺创作欣欣向荣，尽管科学研究硕果累累，但这个时代依然遍布着各种陈规陋习和专横暴虐的统治，而苦难与不幸则达到了极致。民众所承受的不仅仅是战争、宗教冲突和沉重的赋税，还要加上气候失常、经济危机和人口危机。鼠疫尚未完全消退，其他传染疾病又接踵而来。恐惧和饥饿在全欧洲四处蔓延，每天都有很多人死去。自中世纪开始之后，欧洲人的平均寿命从未如此之短，欧洲人乃至动物的身材从未如此之矮小，犯罪率从未如此之高。在法国历史上，17世纪被称为"大时代"，然而这个大时代的背面却是无比地黑暗。[37]从各方面看，这个时代都是属于黑色的。

首先是宗教领域。在这个既辉煌又恐怖的时代，宗教一直扮演着非常活跃的角色。在欧洲的新教阵营，朴素依然是使用色彩的第一法则，或许程度

还要超过16世纪。在斯堪的纳维亚与荷兰，黑色几乎成为所有人，至少是男性的统一制服，我们在这一时期的绘画作品中可以找到诸多例证。在17世纪中期，克伦威尔和圆颅党专制统治下的英格兰（1649—1660），情况则更加糟糕：清教主义渗透了政治、宗教和社会的所有方面，一切都变成了黑色、灰色或棕色。但天主教阵营也相差无几：尽管天主教的教堂尽善尽美，尽管巴洛克艺术金碧辉煌，但普通民众的生活空间则绝非如此。与新教徒一样，虔诚的天主教徒也只能身穿黑色服装，无论是外出还是在家里，都不应穿着鲜艳的色彩，不应化妆，也不应佩戴首饰。根据从遗产清单中得到的统计数据，从16世纪末到18世纪的前几十年，深色的织物和服装占据了人们衣橱的绝大部分。例如1700年前后的巴黎，在贵族服装中——包括男装和女装在内，黑色占百分之三十三，灰色占百分之二十七，棕色占百分之五。对官员而言，深色服装的比例更大：黑色占百分之四十四，灰色占百分之十三，棕色占百分之十；而这个比例在宫廷侍从的服装中则是最大的：黑色占百分之二十九，棕色占百分之二十三，灰色占百分之二十。[38]

此外，无论是在公众还是私人场合，教士越来越好管闲事，到处吹毛求疵，稍有不当的行为在他们眼中都是罪孽。人们只能穿上黑衣，以表明自己在修行和忏悔。从耶稣会到冉森派，基督教各派别尽管在教义和戒律方面存在诸多分歧，但至少在服装颜色这个问题上是众口一词的。1660年代初，拉辛（Racine）曾幽默地叙述他是如何在短暂的世俗生活中，让"皇港的先生们"感到丢脸的（译者注：拉辛是法国剧作家，孤儿，在皇港修道院的冉森派教会学校长大。）：拉辛只不过穿了一件深绿色的衣服而已，但在这些道学先生

眼中，只有黑色衣服才是得体的。[39] 此外，17 世纪的新兴修会也都推崇深色服装，他们不约而同地选择了黑袍、灰袍或棕袍作为修会的制服，只有某些修女还坚持穿白袍。

　　颜色深暗的并不是只有服装而已，在人们的居住环境里，深色也占据了主要的位置，尤其是在 17 世纪上半叶。在富人家里，窗户的玻璃越来越厚，上面还画满了各种装饰花纹，这样一来就没有多少光线能透进屋里。在新建的房屋里，房间越来越小，暗室和密室越来越多，人们惯于隐藏在黑暗中窥探或策划阴谋。同时，庞大笨重的家具开始流行，这种家具多数是胡桃木制成的，这种木材典雅美观但色泽很深，因此这些家具占据了很大空间，并使家里的环境变得更暗。在穷人家中则到处都是污垢（在伦敦，1660 年的洗衣费用是 1550 年的两倍[40]），而照明对穷人而言是一种奢侈，因此夜晚完全是一片黑暗。在某些城市，除了传统的城市污染之外，工业污染也开始出现。市民的生活环境是灰暗、阴郁、肮脏的，这一时期的版画给我们留下了无数例证，并通过越来越杂乱、越来越密集的线条表现出环境的惨不忍睹。

　　在 17 世纪，由于战争、冲突、饥荒、传染病等原因，人们的寿命普遍不长，丧事随处可见。在这一时期，关于丧葬的着装规范逐渐普及。诚然，这种规范古已有之，但此前只有上流社会才对丧服有所讲究，而且主要通行于欧洲南部。在 17 世纪之前，黑色也不是布置灵堂以及葬礼服装的唯一色彩，灰色、深蓝色和紫色经常在葬礼上代替黑色，有时也与黑色同时出现。有些国家的君主甚至在葬礼上身穿鲜艳的服装：法国国王曾长期在葬礼上穿红色衣服，后来改穿深红或紫色，而王后则穿白衣。法国的一些邻国也有同样的

习俗。从 17 世纪开始，一切都改变了：黑色最终成为葬礼上使用的唯一色彩。这一习俗起初流行于西班牙、法国和意大利，随后向北扩散到整个欧洲，不仅影响到大贵族，也影响到下级贵族和一部分资产阶级。[41] 后来，有关葬礼的习俗逐渐形成体系：包括服装的样式、灵堂的布置、墙上和家具上的帷幔、居丧的期限等等。随着丧期逐渐过去，死者家属所穿的衣服和房屋的布置从黑色变成紫色（标志丧期过半），然后再变成浅灰色（标志丧期过了四分之三）。然而这套颜色变化的系统直到 19 世纪才成为通行的惯例，在 17 世纪，有些关于丧葬的论著中曾经提到，但真正使用的人还很少。[42] 这时，黑色依然是唯一能代表死亡的色彩。

魔鬼卷土重来

在其他领域，黑色也发挥着各种作用。例如在宗教信仰或迷信行为中，销声匿迹了数十年的魔鬼及其追随者，到了17世纪下半叶又卷土重来了。1550—1660年，巫术愈发兴旺发达，而基督教与异端之间的斗争也愈发激烈。许多人认为，教会审判并处决巫师的事件只发生在"蒙昧的中世纪"，他们又错了。这类事件在中世纪末才开始出现，而发生于16世纪和17世纪的远比其他时期要多。新教改革带来了一种悲观厌世的思想，从客观上促使民众相信超自然的力量，相信人能与鬼魂沟通，以获取某种超自然的能力（预知、诅咒）；相信精通巫术者能够施加咒语、制作迷魂药；能使庄稼减产、牲畜大量死亡；能使房屋自焚、让敌人死于非命。从1550年开始，印刷术又在这方面起到了推动作用，有关魔鬼、魔咒和魔药配方的印刷书籍大量传播，很

> 女巫……

在销声匿迹了几个世纪之后，巫术在中世纪末又重出江湖，到了近代之初则逐渐活跃起来，表现出一定的侵略性。巫术和迷信的四处传播与版画和印刷书籍的传播有着很大关系。与中世纪的书籍插图相比，版画在表现巫术世界和"妖魔夜宴"等场景上具有很大优势，因为这些画面都以黑色作为主要色调。

汉斯·巴尔东·格里恩，《女巫》，镂刻版画，约1525年。巴黎，卢浮宫博物馆，罗斯柴尔德家族捐赠藏品。

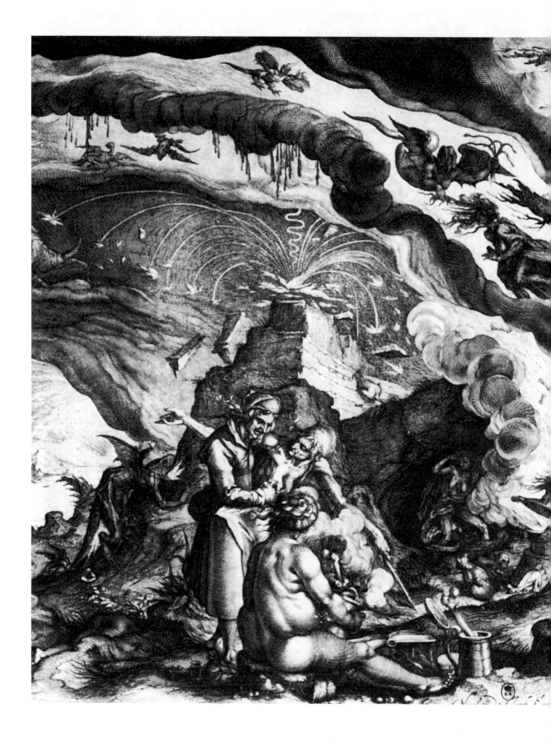

受市场的欢迎。这种书籍往往是有识之士撰写的，例如法国哲学家、法学家让·博丹（Jean Bodin，1529—1596），他曾撰写过许多有关法律、经济、政治的著作，其思想十分先进。但在1580年，他出版了一本名为《魔鬼附体的巫师》的书籍，在这本书中他详细地描写了男巫和女巫，认为他们与魔鬼订立了契约以获得邪恶的力量。他列举了巫师的十五条罪行（其中包括献祭孩童、吃人肉以及与魔鬼交媾），并号召人们对巫师处以酷刑，或将他们烧死以根除祸患。[43] 这本书非常受欢迎，再版了多次，到了17世纪有许多模仿其内容的书籍纷纷涌现。在欧洲各地，对巫师的审判越来越多，尤其是女巫，经常被指控与撒旦或地狱生物交合。在这个时期，巫师在人们心目中的形象逐渐变成女性，而对女巫的追杀达到了史无前例的程度，尤其是在德国、法国和英国。与天主教相比，新教对巫术的态度更加激进和残酷。[44]

追杀女巫的行为总与黑色息息相关。在对女巫的审判记录中，在对巫术仪式的详细描写中，在有关魔鬼的论著和驱邪的指南中，黑色总是占有重要的位置。我们以"妖魔夜宴"为例，据说这是一个属于巫师的节日，在1600年前后，整个欧洲都为此惶恐不安。根据流传很广的说法，"妖魔夜宴"在黑暗的夜间举行，地点是荒芜的废墟或密林深处，有时也在地下墓穴举行。

< 女巫的厨房

"妖魔夜宴"完全是以黑色为标志进行的。这个著名的巫术仪式在黑暗的夜间举行，地点是荒芜的废墟或密林深处，有时也在地下墓穴举行。在奔赴这场黑弥撒仪式之前，女巫们会制造出一种具有魔力的药膏，使用这种魔药后她们就能骑在扫帚上飞行。

雅克·德·盖耶，《女巫的厨房》，约1600—1605年，镂刻版画。巴黎，法国国立图书馆，版画馆，编号 77 in-fol。

参加者都身穿黑衣，身上沾满煤灰，因为根据传统，巫师都以壁炉作为交通工具。在仪式上，魔鬼会以黑色巨兽的形象出现，它长着巨大的尖角和长长的利爪，身上覆盖着浓密的毛发。大多数情况下魔鬼的化身是一只山羊，但有时也可能是一只巨犬、巨狼、公鹿或公鸡。它率领一大群黑色皮毛的动物：黑猫、黑狗、乌鸦、猫头鹰、蝙蝠、翼蜥、蝎子、毒蛇、龙以及各种妖怪；有时队伍中还有黑马、黑驴、黑猪、狐狸、老鼠以及各种虫豸。无论从象征意义上还是从实际情况上看，这都是一场名副其实的"黑弥撒"，在仪式上，巫师们使用的各种器物也都以黑色为主。他们分食的"圣餐"是黑色的甘蓝，他们献祭孩童，将孩童的鲜血用秘方变成黑色，然后再分而饮之。在仪式和狂欢之后，魔鬼和妖怪会展示他们的黑魔法，将诅咒的能力赐予参加仪式的巫师，让他们去残害无辜的世人。[45]

在欧洲的乡村，人们长期以来对黑色的动物十分恐惧和厌恶，其根源或许就在这里。人们恐惧的不仅是乌鸦、秃鹫、野猪和熊这样的野生动物，也包括黑狗、黑猫，乃至黑牛、黑羊、黑色的公鸡母鸡等家禽家畜。人们认为，只要在路上遇到黑色动物，或者不小心看到它们，都会给人带来噩运。清早遇到黑猫是非常不好的征兆，碰到这种情况最好掉头回家睡觉。在天上见到乌鸦打架，这会带来巨大的不幸，如果听到黑色公鸡打鸣，那么结果也一样。据说黑色母鸡下的蛋能毒死人，这种鸡蛋应该马上毁掉，黑色的小鸡一孵出来就应该杀死。[46]当然，这些迷信思想和行为在中世纪，甚至更久远的过去就已存在，但到了近代之初，不安全感四处蔓延，这样的土壤更加有利于迷信的滋生。许多与黑色动物有关的格言俗谚都源自这个时期，这充分显示出

在近代欧洲，迷信思想和行为已经广泛传播，而在迷信思想中黑色占据了最为重要的位置，大多数民众都认为它是可怕的、不祥的、邪恶的。[47]

此外，黑色不仅是巫术、阴暗和夜晚的象征，它也象征着司法，象征着监狱、牢房、审判、刑罚和宗教裁判所：司法机关喜爱黑色，认为黑色能够体现法律的庄严肃穆，因此他们总是使用黑色来宣布判决并处以刑罚。在审判巫师的法庭上，一切都是黑色的，法官和刽子手通常穿红袍，但这种场合下会换上黑袍。法庭上唯一的一点鲜艳的红色，就是火刑架上燃烧的火焰。有些法庭特意选择了未晾干的木头作为燃料，这种湿柴烧起来很慢，是为了让受刑者承受更长的痛苦。而有些较为仁慈的法官则相信白色象征着救赎，他们允许女巫穿着白袍登上火刑架。

新的思辨，新的理论

在17世纪，一方面宗教冲突进一步加剧，魔鬼信仰四处传播，但另一方面，在17世纪也产生了许多伟大的科学发现和进步。在很多领域，人们的科学知识不断积累，量变引起了质变，由此诞生了一些新的概念、新的理论和新的科学体系。例如物理学，尤其是光学领域，从13世纪到17世纪之前，在光学领域几乎没有取得任何进展。而自1580年起，物理学家在光学领域的思辨不断深入，涉及色彩的性质、色彩的品级以及人对色彩的视觉感知。17世纪的画家凭他们的经验，发明了一种新的色彩分类方法，在数十年后发展成为原色（蓝、黄、红）与补色（绿、紫、橙）的理论体系；与此同时，科学家也提出了新的假设，他们尝试对色彩进行分解，为牛顿发现光谱奠定了基础。[48]

关于色彩的性质和视觉感知的问题，中世纪和文艺复兴时期的科学界几乎没有取得任何进展，还停留在古代柏拉图和亚里士多德的理论上。尤其是在色彩的视觉感知方面，当时的观念极为原始粗糙。[49] 有的人采取公元前6世纪毕达哥拉斯的观点，认为人眼会放出一种射线，当这种射线接触物体时，物体的属性就被眼睛感知，在眼睛能够感知到的属性之中就包括颜色在内。柏拉图的观点流传更广，他认为从眼睛发射出的"焰光"遇到从物体表面蜕

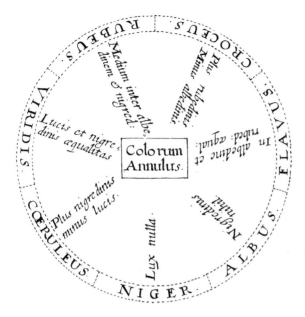

第一个环形色彩序列 ……

在 1631 年,英国医生罗伯特·弗拉德(1574—1637)在著作中提出"色环"的概念。诚然,在这个色环上色彩排列的顺序与传统的亚里士多德序列是相同的,但这是第一次有学者将这些色彩排列在一个圆环上。在这个色环上,原本处于两极的色彩——黑与白——则出现在相邻的位置上。

罗伯特·弗拉德,《通用医学》第二卷,伦敦,1631 年,第 123 页。

出的粒子时(也有些学者认为"焰光"仅作用于眼睛内部),会被粒子振荡,从而促成视觉;而焰光粒子与物体释放粒子之间的大小对比则决定了眼睛能够感受到什么样的颜色。尽管亚里士多德也对这种理论做出了补充(加入了环境光线、物体材质和观察者身份的影响),后人又根据人眼的解剖结构知识做出了修正,解释了巩膜、角膜、虹膜、视网膜以及视神经的性质和作用(主要是盖伦的贡献),但一直到中世纪末和 16 世纪中期,这套古典的视觉理论依然占据着权威地位。[50] 但也有人对这套理论逐渐产生怀疑,其中贡献最大的是开普勒(Kepler),他认为视觉的形成并不在物体表面,也不在光线之中,而是在眼睛内部,眼睛里的每一部分都对视觉发挥特定作用,其中最重要的是视网膜(在他之前,人们一直认为晶状体是最重要的)。[51]

关于色彩本身的性质,许多学者仍然沿袭亚里士多德的观点,认为色彩即是光,光在穿过各种物体或介质时会产生衰减。根据介质的不同,光的衰

减在数量、强度和纯度上有所不同,这样就形成了各种不同的色彩。因此,亚里士多德将所有的色彩排列在一条轴线上,黑色与白色分别位居这条轴线的两端。在他的理论中,黑白两色与其他色彩并没有本质区别。但是,在这条轴线上,其他色彩的排列顺序与光谱完全不同。这个色彩序列存在几个不同的版本,但在整个中世纪以及16世纪初流传最广的还是亚里士多德发明的色彩序列:白—黄—红—绿—蓝—黑。无论在哪个领域,这六种色彩都是色彩世界的基础。如果还要增加第七种的话,可以将紫色放在蓝与黑之间,紫色在象征意义方面发挥的作用更大。

结果到了1600年前后,这条轴线形的色彩序列就此固定下来:白—黄—红—绿—蓝—紫—黑。在这个色彩序列中,白与黑分别处于轴线的两端;绿色并不位于黄蓝之间,也不是红色的补色;紫色则被认为是蓝色与黑色的混合,而不像现代人熟知的那样是红色与蓝色的混合。光谱似乎还很遥远,但画家已经首先对这个传承了两千年的轴形序列提出质疑,他们发现了黑白两色是与众不同的,并凭借经验知道,仅用红黄蓝三种"纯色"的混合就能得到几乎所有的色彩。

在随后的二三十年中,科学家不断进行实验和思考。有些学者在色彩的性质、分类乃至视觉感知等方面都采纳了画家的观点。例如法国医生兼物理学家路易·萨沃(Louis Savot),他访谈了许多画家、染色工人和玻璃工人,并在他们经验知识的基础上提出了自己的科学假设。[52] 还有荷兰博物学家昂赛默·德·布德(Anselme De Boodt),他专门研究灰色,并证明了并不需要像染色工人那样将所有的色彩混合来得到灰色,只需将黑白混合即可,事实

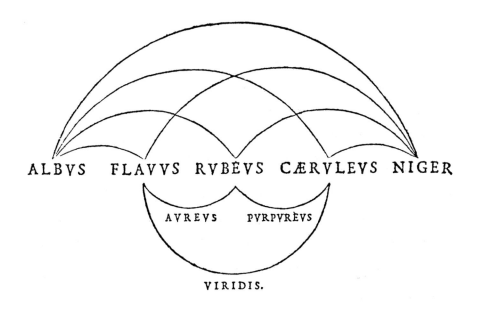

色彩的谱系 ……

在 17 世纪上半叶，许多学者都提出了各种示意图，并借助这些示意图来对色彩分类，并且显示它们之间相互转化的关系。其中思想比较前卫的是耶稣会教士弗朗索瓦·达吉龙，他是鲁本斯的好友，与许多画家都关系密切。

弗朗索瓦·达吉龙，《光学六书》，安特卫普，1613 年，第 8 页。

上，数百年来画家一直是这样做的。[53] 更加突出的是耶稣会教士、物理学家弗朗索瓦·达吉龙（François d'Aguilon），他是画家鲁本斯的朋友，他建立了一套更加清晰易懂的理论，在 17 世纪中期的学者中造成了最大的影响。他把色彩分为"极端的"（白与黑）、"中间的"（红、蓝、黄）和"混合的"（绿、紫、橙）这三类。他使用一张非常简单的示意图，论证了各种色彩是如何相互融合并产生新的色彩的。在他的理论中，黑与白属于"极端的"色彩，其地位已经与众不同，但还没有被排除在色彩序列之外。此外，他认为将黑色或白色与"中

间的"色彩混合,并不会生成新的色彩,只会改变色彩的深浅。[54]

　　与此同时,其他学者在亚里士多德的理论上取得了进展,认为色彩是一种波动:色彩像光一样波动,并使其触及的一切发生波动。所以,对色彩的视觉是这种波动对眼睛的作用,由三个因素共同产生:一是光线;二是被光线照射的物体;三是人的视线,眼睛既是视线的发射者也是接收者。与亚里士多德相比,这种观念与我们今天的知识更加接近。亚里士多德则用他经典的四元素理论来解释视觉:眼中射出的"焰光"属火;投射到的物体属土;眼睛本身属水(因为眼睛里充满房水);而空气则是光线和"焰光"传播的介质。开普勒等17世纪的学者在这条道路上走得更远,[55] 提出了一种新的观点,认为没有人看到的色彩即是不存在的。这是一个非常新颖的观点,到了18世纪又被歌德发扬光大。

　　在色彩分类方面,支持波动理论的一些学者将色彩序列建立在一个圆环,而不是一条轴线上。例如英国医生罗伯特·弗拉德(Robert Fludd,1574—1637),他既是物理学家,也是一位哲学家,是玫瑰十字会的成员(译者注:玫瑰十字会是中世纪末期的一个欧洲秘传教团,奉行神秘主义)。在1631年发表的一本充满唯灵论思想的著作《通用医学》(拉丁语:*Medicina catholica*)中,他提出"色环"(拉丁语:colorum annulus)的概念,这或许是环形色彩序列首次出现在学术著作里。与亚里士多德的轴形序列相比,色环上的色彩依然是七种:白、黄、橙、红、绿、蓝、黑。在六基色以外,新增加的不是紫色而是橙色。但与轴形序列及其衍生的整个体系最大的不同,是这个序列的两端接合在了一起,黑色与白色变成了相邻的色彩。要想理解这个环形序

列，必须假设在黑色与白色之间有一层厚厚的屏障，而其他色彩之间的界限则相对模糊。这当然还不是牛顿发现的光谱连续统，但已经算得上是它的一个雏形。与古典理论一样，弗拉德仍然认为，色环上的每一种色彩都是光明与黑暗在不同程度上的混合。与亚里士多德一样，弗拉德也将红色与绿色放在相邻的位置，并认为在红色和绿色中，光与暗是相等的；在黄色和橙色之中，光大于暗；而蓝色则相反。[56]

这个环形序列在传统的基础上有所创新，黑色和白色在其中依然拥有一席之地，而其他色彩则是黑与白以不同比例混合的结果。在17世纪上半叶，其他学者提出的色彩理论大多数都与弗拉德大同小异。其中思想较为前卫的是著名耶稣会教士阿塔纳斯·珂雪（Athanase Kircher，1601—1680），他是一位涉猎甚广的学者，对包括色彩在内的各门科学都有兴趣，他于1646年在罗马出版了关于光学的著作《伟大的光影艺术》（拉丁语：*Ars magna lucis et umbrae*），在这本书里也出现了一张色彩序列的示意图，或许并非由珂雪原创，但这张示意图很好地体现出，这个时代的学者已经在极力摆脱亚里士多德的影响，在简单的轴形直线色彩序列之外寻找办法，来表现各种色彩之间的复杂关系。这张示意图看起来很像一个家族谱系，由七个大小不同、相互交错嵌套的半圆形组成。示意图的结构以及使用的术语都与三十年前的弗朗索瓦·达吉龙比较相似。其中的"中间色"（黄、红、蓝）由"极端色"（白、黑）合并产生，而"混合色"（粉、橙、紫、绿、灰、棕）则由"中间色"相互合并，或者"中间色"与"极端色"合并产生。[57]这张图里甚至还有两种不常出现的"边缘"色彩：一种是亚白色（拉丁语：subalbum），另一种是深蓝色（拉

丁语：subcaerulus），前者由白色与黄色混合产生，后者则由蓝色与黑色混合得到。[58] 与达吉龙以及同时代的许多画家相同，在珂雪的这张示意图里，绿色不再是一种主要的基础色彩，而是表现为黄色与蓝色的合并结果。这与绿色在社会文化和象征意义上自古以来的重要地位是不相称的，相对于古典理论而言，他们在这一点上做出了重要的创新，并且距离完善的原色和补色理论又更近了一步。

新的色彩序列

虽然这些新的示意图十分富有创意，虽然画家在颜料混合方面做出了新的发现，虽然医生在视觉感知方面提出了新的理论，但牛顿其实并不是沿着这条道路发现光谱的。事实上，光谱的发现源于对彩虹的思辨。

在17世纪，彩虹吸引了许多伟大学者的关注（伽利略、开普勒、笛卡儿、惠更斯），甚至包括一些神学家都对彩虹产生了兴趣。他们钻研了亚里士多德的《天象论》、海什木等阿拉伯学者的光学理论以及13世纪一些基督教学者的研究成果。在13世纪的神学家中，有不少都针对彩虹发表过论著，例如罗伯特·格罗斯泰斯特（Robert Grosseteste）[59]、约翰·佩克哈姆（John Peckham）[60]、罗吉尔·培根（Roger Bacon）[61]、提耶里·德·弗雷伯格（Thierry de Freiberg）[62]、维提罗（Witelo）[63]等等。从1580年起，越来越多的学者投身到彩虹的研究中，与三个世纪之前的论著不同，他们摆脱了诗歌、符号学和玄学的影响，专注于从气象学、物理学和光学的角度研究彩虹现象及其产生原理：日光、云、雨滴、彩虹的弧度以及光线的反射和折射现象。[64]棱镜是阿拉伯人发明的，而吉安巴蒂斯塔·德拉·波尔塔（Giambattista della Porta，1535—1615）或许是第一个用棱镜进行科学实验的学者，他提出了一些新的假

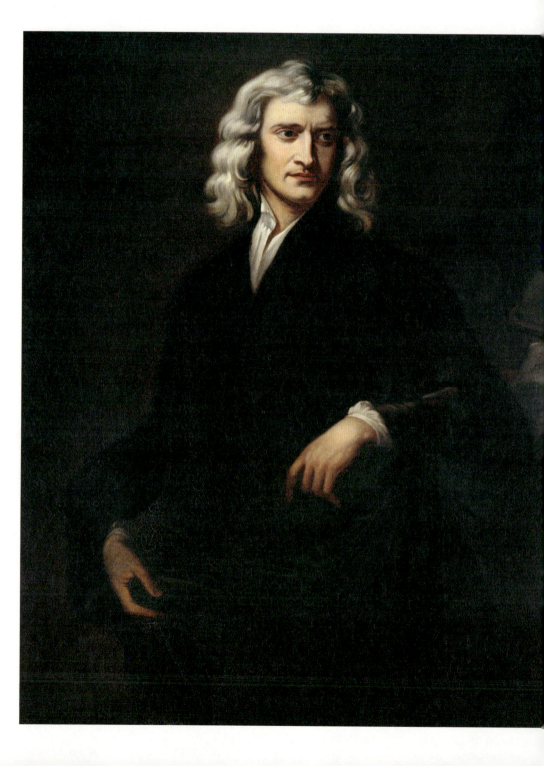

设，用来解释为什么日光穿过玻璃制成的棱镜时能够"产生"色彩。⁶⁵其他学者对他的实验也做出了回应，有的给出了自己的解释，有的提出了新的实验方法。⁶⁶他们之间的分歧很大，但每个人都希望理解彩虹现象、证明自己的理论、做出自己的贡献，这种愿望是非常强烈的。他们尤其希望能够分辨清楚彩虹中可见色彩的数量，并确定这些色彩的次序。像古代与中世纪一样，意见并不统一，有人认为有四种色彩，有人认为是五种，还有人认为是六种；⁶⁷但无论根据哪种意见，其中都不包括黑色。这些学者都认为，因为雨后潮湿的空气比平时密度更大，所以日光在穿越介质时发生了衰减，由此产生了彩虹。他们之间的分歧主要在于：潮湿空气对日光的作用到底是折射还是吸收；如何测量日光射入的角度；以及彩虹中各种色彩的次序是如何构成的。

这时艾萨克·牛顿（Isaac Newton，1642—1727）做出了决定性的贡献，他或许是史上最伟大的科学家。在1665—1666学年，由于鼠疫爆发，牛顿被迫离开剑桥大学，回到林肯郡伍尔索普村的母亲家里。在这段仅有数月的假期里，牛顿做出了两项重大的发现：一是白光的色散与光谱；二是地心引力和万有引力。牛顿认为，色彩是一种"客观"现象，应该将人眼对色彩的视觉感知（牛顿认为视觉是有"欺骗性"的）和人脑对色彩的文化认知放在一

< 艾萨克·牛顿

艾萨克·牛顿（1642—1727）是史上最伟大的科学家之一，他发现了光谱这个新的色彩序列，并对科学和社会产生了深远影响，而黑色和白色都被排除在这个新的色彩序列之外。

《艾萨克·牛顿》，英国油画，作者不详，作于18世纪中期。巴黎，法兰西学院。

彩虹……

直到17世纪，彩虹在文字资料和图片资料中的形象与我们今天所了解的概念都是不一样的。那时有人认为彩虹里有三种色彩，有人认为是四种，还有少数人认为是五种，这些色彩排列的次序也与光谱不完全一致。

约翰·康斯太勃尔，《两道彩虹》，约1881—1882年。伦敦，维多利亚和阿尔伯特博物馆。

边，专注于研究物理领域的色彩问题。他所做的，是按照自己的需要切割玻璃，并按照自己的想法重新进行古老的棱镜实验。他以笛卡儿等前辈的假设作为出发点[68]：光在介质中传播时，以及遇到物体时会发生各种物理变化，这就是色彩的唯一成因。对牛顿而言，了解光的本质并不重要——光到底是波动的还是粒子的？与他同时代的所有物理学家都为这个问题困扰不已。[69]牛顿认为，最重要的是观察光的物理变化，对这种变化进行描述，并且尽可能地测量这种变化。在做了大量棱镜实验后，他发现日光通过棱镜后既不会衰减，也不会变暗，而是形成一块面积更大的光斑，在这块光斑中，白色的日光分散成为几束单色光，其颜色和宽度各不相同。这些单色光相互之间排列的次序总是相同的，牛顿将这个色彩序列称为光谱。在实验中，不仅可以将白色的日光分解为单色光，也可以将分解后的单色光重新聚合成白光。通过这个实验，牛顿证明了日光的色散变化并不是一种衰减，而是日光本身就是由各种不同颜色的光线聚合而成的。这是一个意义重大的发现。从此以后，人们终于可以对日光及其包含的各种色彩进行识别、复制、掌控并且测量了。[70]

这一重大发现不仅是色彩历史上的关键转折点，也是整个科学史上的重要转折点，对黑色而言尤其重要，因为这一新的色彩体系完全将黑色排除在外。然而这一发现当时却并不为人所知，主要是因为牛顿在做出发现后的数年中一直秘而不宣，直到 1672 年才开始逐步公开其中的一部分内容。直到 1704 年，牛顿发表了英文著作《光学》(*Optics*)[71]，其中总结了他在这一领域的全部研究成果，这样，他在光与色彩方面的科学理论才终于被科学界所了解。在《光学》一书里，牛顿阐述了白光是由各种单色光聚合而成

歌德与色彩 ……

作为启蒙思想家,歌德不仅擅长文学和诗歌,也对科学有浓厚的兴趣。在光学领域,他的观点与牛顿分歧很大,不承认色彩的产生源于白光的色散效应。

歌德,《色彩学》第二版,图宾根,1827 年,图 16、图 17、图 18。巴黎,法国国立图书馆,珍本书籍馆 Z-35726。

的,当白光穿过棱镜时就会发散成为各种单色光,在此过程中光线并没有损失;他认为光是由无数微粒构成的,这些微粒的速度极快,并且会受到物体的吸引和反射。在牛顿发表他的理论之前,以克里斯蒂安·惠更斯(Christian Huyghens,1629—1695)为代表的其他研究者也在光学的研究上取得了进展,这一派学者认为,光的本质更近似于波动而不是粒子。[72] 但牛顿的著作还是获得了辉煌的成功,《光学》很快就被翻译成拉丁语,并传播到欧洲各地。[73] 作为一位伟大的学者,牛顿坦承自己无法给出所有问题的答案,并且留下了

三十个问题有待后人解答。

在《光学》一书中，牛顿使用了一些绘画领域的术语，但他赋予了这些术语新的含义，这一点妨碍了其他人对其理论的理解，并且在随后的几十年中造成了不少误解和争议。例如，牛顿使用了"原色"一词，对17世纪下半叶的大多数画家而言，"原色"仅指红、蓝、黄三色，但在牛顿的著作中却并非如此。由此产生了许多词义上的混淆和误解，与此有关的争论延续到18世纪也没有结束，甚至到了一百多年后，歌德在《色彩学》一书中还在质疑牛顿的原色概念。同样，对于白光通过棱镜后能分解为多少种单色光的问题，牛顿也显得有些犹豫，在这一点上也有人对他提出了批评。这些中伤牛顿的人往往动机叵测，[74] 但牛顿本人的确也没有在这个问题上明确发表自己的观点。在1665年，他倾向于认为光谱中共有五种色彩：红、黄、绿、蓝、紫。后来到了1671—1672年，他又在光谱中增加了橙色和靛青这两种色彩，总数达到七种，这样做或许是为了与传统色彩序列的数目保持一致，以使自己的理论更容易被人接受。此外，他经常用光谱中包含的七种色彩与音乐中一个音程所包含的七个音符进行类比。这一点也受到了质疑，牛顿本人也承认，光谱其实是一个色彩的连续统，将其人为地分为七色是没有意义的，人们完全可以用其他方式来分解光谱，可以从中得到无穷多种不同色彩。这一观点是正确的，但发表得太晚了，在人们的观念里，光谱和彩虹中共有七种色彩已经成为不可更改的事实。

然而对色彩的研究者而言，这一点并不是最关键的。关键在于牛顿所提出的这个新的色彩序列，这个色彩序列与之前的其他序列没有任何继承关系，

其次序与其他序列都不一样，直到今天，光学和色彩学仍然以这个序列为基础：紫、青、蓝、绿、黄、橙、红。传统的色彩序列完全被打破了，红色不再处于序列的中间而在边缘；绿色位于黄蓝之间，这一点验证了画家和染色工人数十年来在实践中的发现：可以将黄色与蓝色混合，来获得绿色颜料或染料。但最重要的是，在这个新的色彩序列中，完全没有黑色和白色的位置。这是一项巨大的变化：黑色与白色不再属于色彩了。而对黑色而言，情况比白色更糟。事实上，白色与光谱多少还有点间接的关系，因为白色之中包含着光谱中的各种色彩，而黑色却与光谱扯不上半点关系，于是它从此被排斥在一切色彩体系与色彩世界之外。

5...
千姿百态的黑色
18—21世纪

< 色彩之缄默

威尔汉姆·哈莫修依（Vilhelm Hammershoi，1864—1916）是一位专门描绘静谧氛围的画家，他的作品通常以空旷的房间和迷失在幻想中的女性作为主题。他使用的色彩非常节制，以灰棕色调为主，他对光线细微变化的表现非常擅长，在整个绘画史中都罕有人能与之相提并论。

威尔汉姆·哈莫修依，《坐着的女性背影》，1905年。巴黎，奥赛博物馆。

尽管牛顿发现光谱一事对普通民众的日常生活并没有产生直接影响，但这一发现在科学史上是一个极为重要的转折点；在色彩的历史上，这或许是新石器时代人们学会使用颜料和染料以来，最为重大的事件。牛顿证明了色彩的产生源于光的传播与色散现象，如同光一样，色彩也是可以量化的，这一发现揭开了色彩的一部分谜团。从此人们可以利用光学和物理学来制造色彩、重现色彩、掌控色彩和测量色彩；色彩世界似乎已经被人类征服了。所以，人与色彩的关系也在逐渐发生变化——不仅是科学家和艺术家，也包括哲学家、神学家乃至工匠和所有普通民众在内。人们的立场在改变；人们的理念在改变。有些争论了数个世纪的问题——例如色彩的符号象征意义——从此变得不那么尖锐了。而一些新的焦点、新的风尚相继登场，例如自 1700 年开始深刻影响艺术和科学领域的色度学（译者注：色度学 [la colorimétrie] 又名比色法，是量化并从物理上描述人们颜色知觉的科学和技术）。在许多领域，都出现了各式各样的色卡、分色图、色阶表，用各种方法来体现色彩世界所遵循的规律。[1] 色彩世界从此变成了一个有序的、可控的世界。

就这样，在 17 世纪末，色彩的历史翻开了一个新的篇章，其影响力在不同的领域，以不同的方式，一直延续到今时今日我们的身边。

色彩的凯旋

随着新的色彩序列诞生，关于色彩产生了诸多新的观念和新的认知，于是有一个由来已久的课题终于水落石出，得出了结论。这个课题本来是属于绘画领域的：在造型艺术之中，形状与色彩谁更重要？素描画与着色画哪一个更能体现事物的本质？关于这个问题的论战历史非常悠久，已经传承了数代人，而且涉及的不仅仅是画家。

事实上，其最早的源头可以追溯到14世纪，在那时的手抄古籍中首次出现了灰色浮雕感的插图。这种插图是不着色的，只用黑白灰来表现事物。这时有人发现，对于表现某些主题的绘画作品而言，仅用黑白灰三色就已足够，甚至能够比着色画更好地体现作品的主题。此外，在那个时代，人们认为黑白灰显得更加庄重，更加具有伦理价值。例如在一些宗教题材的古籍中（日课经、祈祷书、弥撒经），几乎所有关于圣母和基督受难场景的插图都使用灰色浮雕画来表现，但"圣母领报"（l'Annonciation）和"十字架上的耶稣"（la Crucifixion）这两个最重要的场景还是用色彩来表现。在另一些书籍里，灰色浮雕插图的出现并不是出于宗教或者伦理方面的原因，而是插图作者希望通过这种新的绘画形式来展现自己的功力。很快，这种绘画技巧推广到油画和壁画，尤其是教堂里的祭坛背景画，在每年的将临期和封斋期这两段时

灰色浮雕插图 ……

大约在 1325—1330 年，灰色浮雕技术也开始用于书籍插图上，随后这项技术风靡一时，尤其是在法国和荷兰出版的图书中。这种插图能够流行起来，最早是出于伦理原因，后来逐渐加入了技术和审美因素。

《得到圣母援救的圣米歇尔山朝圣者》，《圣母显灵集》中的插图，约 1460—1465 年。巴黎，法国国立图书馆，法文手稿 9199 号，37 页反面。

灰色浮雕彩窗 ……

在艺术创作方面,灰色浮雕技术是伴随着贯穿整个中世纪后期的道学主义思潮出现的。从 1300 年代开始,灰色浮雕出现在教堂彩窗上,后来又被运用到绘画和书籍插图之中。

《东方三贤者与大希律王》彩窗,约 1420—1425 年。巴黎,国立中世纪博物馆,馆藏号 23532。

间里,教堂不适合用过于丰富的色彩来装饰,与着色画相比,灰色浮雕背景画在礼拜仪式中显得更加庄严肃穆。此外,到了中世纪末,许多画家都认为,灰色浮雕画是练习绘画水平、展现绘画功力的一种很好的手段。[2]

后来,到了文艺复兴时期的意大利,一些研究绘画理论的学者提出了一个问题:色彩在绘画中究竟占据什么样的地位?然后又由这个问题衍生出了另一个问题:素描画与着色画哪一个更能体现事物的本质?在佛罗伦萨,画家经常兼任建筑师的工作,而几乎所有领域的艺术创作都信奉新柏拉图学派的艺术理论,因此佛罗伦萨的画家都认为素描是更加准确、更加精密、更加"真实"的。威尼斯的画家却与他们意见相左,一场论战就此爆发。[3] 这场论战持续了大约两个世纪,参与者主要是艺术家和哲学家,波及的范围首先是意大利,到了 17 世纪末期,论战的阵地转移到法国王家绘画与雕塑学院(Académie royale de peinture et de sculpture)。[4]

反对色彩、拥护素描的阵营,手中掌握的论据并不少。他们认为素描高

于色彩，是因为素描是经过头脑的一种创作，而着色画只不过是对现实的简单复制而已。素描是思想的延伸，必须依靠人的心智来领会理解；而色彩则只作用于感官，它不能使人领悟作品的主题，反而会造成迷惑，因为色彩有时会干扰人的视线，影响到人们对轮廓和图形的辨认。总之，色彩是无用的粉饰、骗人的假象、对真与善的背叛。早在12世纪，圣伯纳德就曾总结过这一套观点，后来又为新教改革先驱们所继承；从1550年到1700年，这套观点又频繁被人提起，用来证明素描高于色彩。除了这些由来已久的观点外，还有一种新观点认为色彩是危险的，因为它不可控制：色调的变化过于微妙，无法用语言准确描述；无法对色彩进行分析，因此就无法精确地将它复制重现。这种观点认为，色彩是无序的、不可掌控的，所以应该尽可能地避免使用它。[5]

与之相反，拥护色彩的一方阵营则指出，如果将色彩剥离，仅用素描手法的话，有许多内容是无法表现出来的：素描不仅无法表现画作中的情感倾向，而且无法区分远景和近景，无法区分图形之间的层次，无法使用反光与呼应的技巧。色彩不仅能在感官上带来和谐的感受，而且能够起到为事物分类的作用，这一点在动物学、植物学、地理学和医学等领域是不可或缺的。无论如何，对于大多数画家而言，在人物画方面色彩是优于素描的，只有色

> 素描的流行

在中世纪末，素描已经不仅仅作为油画的草稿而存在了，它逐渐拥有了自己的艺术价值。不久之后就产生了素描画与着色画孰优孰劣的问题，画家和艺术理论家围绕这个问题争论了近两个世纪之久。

马蒂亚斯·格吕内瓦尔德：《祈祷中的圣安东尼》，素描白粉画，约1500年。柏林，铜版画陈列馆。

彩才能为人物带来生气：无色彩，不生动；无生命，非绘画——这一观念贯穿了整个启蒙时代，并且在黑格尔（Hegel）的美学思想中还被多次重申。[6] 画家的楷模应该是达·芬奇、米开朗琪罗以及以提香为代表的威尼斯派画家，因为他们在表现人物的肌理和肤色方面做到了极致。[7]

在 18 世纪初，这是艺术界的主流观念，而这时随着科学的进步，人们终于可以测量、掌控，并且重现色彩，不会再有人认为它是危险的。牛顿的色彩理论也为一系列新发现开辟了道路。例如在书籍和版画的印刷领域，一位法裔德国籍、定居在伦敦的版画家雅可布·克里斯多夫·勒博龙（Jakob Christoffel Le Blon，1667—1741）于 1720—1725 年发明了一种精巧的彩色印刷法：他使用红、黄、蓝三种颜色的雕版重叠印刷，用这三种色彩再加上黑色，就足以在白纸上印出所有其他的色彩。[8] 这项新技术具有非常重要的意义：一方面版画从此具备了以往没有的艺术价值和教学价值；另一方面，这一发明验证了画家数十年来凭借经验获得的发现：用红黄蓝三色就能调配出所有其他色彩，为原色和补色的理论奠定了基础。这时，还没有人正式提出原色和补色的理论，[9] 但从此红黄蓝三色的地位就要高于其他色彩了。

从 1720 年代开始，在牛顿发现光谱、勒博龙发明三色印刷法后，色彩世界发生了天翻地覆的变化：自中世纪以来一直存在的六基色缩减成了三基色。不仅是黑色和白色被排除在色彩序列之外，当人们了解到绿色其实是由黄蓝合并而产生之后（古代和中世纪人并不知道这一点），绿色在色彩品级之中也下降了一个台阶。这是一项重大的革新，在社会、艺术和学术等领域都造成了深远的影响。

夏尔丹,偏爱灰色的画家 ……

有些画家偏爱使用灰色调作画,另一些则不然。欧仁·德拉克罗瓦(Eugène Delacroix)曾经说过:"灰色是一切绘画之敌。"而保罗·克利(Paul Klee)则反驳道:"对画家而言,灰色是内涵最丰富的色彩,它能使其他一切色彩生动起来。"夏尔丹或许会很赞同这句话。

让—巴蒂斯·夏尔丹,《鸭子与静物》,1764 年。巴黎,卢浮宫博物馆。

启蒙时代

17世纪与19世纪是两个特别黑暗的时代，而两者之间的18世纪，则如同色彩沙漠里的一片绿洲。18世纪不仅是思想领域的启蒙时代，也可以说是日常生活的启蒙时代。17世纪曾在服装和室内装潢中流行的棕色、紫色、绛红等浓重色彩以及强烈的反差对比，到了18世纪逐渐消退了。取而代之的则是各种明亮的浅色，欢快的"蜡笔"色，主要包括蓝色系、粉色系、黄色系和灰色系。诚然，对于不同职业、不同社会地位的人群而言，这种变化的程度是不均衡的，流行色彩的变化波及的主要是城市居民，尤其是社会的上层。但是大体上看，1720—1780年，社会的整体氛围发生了改变，至少在法国、英国和德国是这样的。西班牙、意大利更加忠实于以往的暗色传统，北欧国家也是如此，因为北欧盛行的新教禁止人们使用过分鲜艳或轻浮的色彩。在西班牙宫廷，尽管王朝更迭，波旁家族于18世纪初登上西班牙王位，但作为主流色系的黑色并没有就此失去地位。在奥地利的哈布斯堡王朝，黑色的主流地位也一直延续到19世纪初，[10]而在威尼斯，黑色无处不在，甚至在嘉年华期间也是满眼黑色，这一点往往令外来的游客感到震惊。[11]

除了以上几处之外，在其他地区，黑色逐渐让位于其他色彩。在17世纪非常不引人注目的蓝色，到了18世纪则声势盛大地流行起来。从美洲大量输

入的靛蓝染料，使得南特和波尔多这样的港口迅速繁荣起来，却使图卢兹、亚眠、埃尔福特等菘蓝产地或贸易城市衰败下去。蓝色在社会生活中的用途越来越多，与此同时其色调也越来越浅：染色工人在蓝色系的染色技术上取得了新的进步，能够制造出更加明快并富有光泽的蓝色织物。[12] 白色也很流行，尤其是在女式服装中，在男式服装上也出现了白色的花边。在室内装潢方面，白色很少独自使用，但经常用来与其他的浅色调搭配：首先是粉色和黄色，到18世纪后期也常见白色与蓝色、绿色或灰色的搭配。灰色自中世纪末以来就一直低调，到1730年又开始在上流社会重新流行起来，并且一直流行了很长时间。这里所说的灰色，指的并不是官员和学者身穿的那种质朴的深灰色长袍，更不是工匠身穿的那种肮脏褪色的工作服，而是富有光泽的灰色棉布，以及闪闪发亮的灰色丝绸。同样，黄色也真正成为一个独立的色系，而不再像之前的两个世纪那样，是金色的附庸和模仿。现在黄色与金色已经相去甚远，色调显得更冷、更轻盈，与任何其他色彩都能很好地搭配在一起。至于绿色，18世纪的画家和染坊已经不再忌讳用黄色和蓝色混合获得绿色了，这一禁忌终于消亡是绿色从此流行起来的原因。此外，从美洲进口的靛蓝染料越来越多，加上柏林的药学家狄拜尔（Dippel）于1709年无意中发现了普鲁士蓝这种颜料，[13] 使得绿色系和蓝色系都受益匪浅。与蓝色一样，在18世纪中，绿色系也变得越来越明快，其中的色调也越来越多。从1750年起，开始有人将卧房贴上绿色的墙纸，到了18世纪末这种做法蔚然成风。歌德在《色彩学》中曾对这种风气表示赞赏，他认为绿色是最平衡的一种色彩，最适合让人的身心平静放松。[14]

在18世纪的法国，无论是家具还是服饰，黑色的地位在各个方面都有

所下降。[15]甚至像官员、学者、长袍贵族这种具有黑色服装传统并且传承了数代的人群，也逐渐抛弃了黑色。当然，他们仍然穿着深色服装，但是与黑色相比似乎人们更喜欢灰色、棕色、蓝色或深绿色的衣服。学者做出的科学发现能够迅速在染色作坊得到应用，每十年都会产生一批新的色彩和新的色调。[16]有些新色彩能够流行数年，有些只能流行几个月而已。例如一种被称为"海豚屎"的棕黄色，在1751年底曾流行过几个星期，首先是在宫廷，然后传播到法国各地。这是为了庆祝法王路易十五的第一个孙子的出生，因为在法语中王太子（dauphin）与海豚恰好是同一个词。不幸的是，这位王太子兼勃艮第公爵在1761年就去世了。"海豚屎"这个词如今已经不使用了，大约类似于我们今天所说的"芥黄色"或者"鹅屎黄"，事实上自从中世纪以来，人们一直认为它是最难看的一种颜色。[17]只有在创造性空前并且社会上弥漫着轻浮气息的启蒙时代，"海豚屎"这样的颜色才能流行几个星期。

那时，来到法国的游客都为缤纷的色彩以及迅速变化的时尚潮流而感到眼花缭乱。[18]当然，同样的现象在欧洲其他国家——例如德国宫廷里——也能见到，但是程度没有法国这么深。有那么几十年，法国在全欧洲引领了鲜艳明快色彩的潮流，而巴黎则成为时尚与优雅之都。这样的状况一直持续到

> 18世纪的鼠疫

"黑死病"（la Peste noire）这个词通常指的是1346—1350年期间在欧洲大规模流行的鼠疫，差不多三分之一的欧洲人在这场瘟疫中死去了。但其他几次鼠疫流行也与黑色脱不开关系，例如1720年马赛爆发的鼠疫危机。

《蒙彼利埃大学医学系主任西高诺医生，1720年被派遣到马赛从事鼠疫防控工作》，着色版画，作者不详，约1725年。

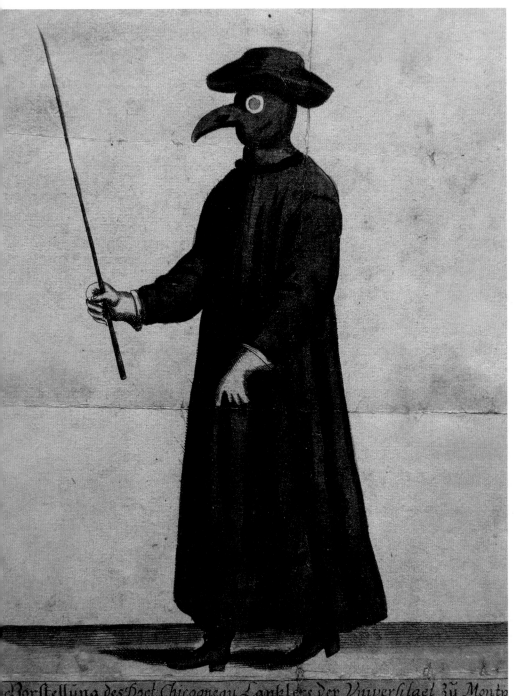

Vorstellung des Doct. Chicogneau Cantzlers der Universitaet zu Montp

大革命之前不久，然后到了1785—1788年又发生了一个转折，以黑色为代表的深暗色调在大革命的风暴中又卷土重来了。

但那都是18世纪末的事情了。尽管绘画并不总是忠实于现实，但在18世纪的绘画作品中我们还是能看到一种轻盈缤纷的氛围，这也是启蒙时代理念的一种体现。卡拉瓦乔（Caravage）、拉·图尔（La Tour）、伦勃朗这些画家的风格似乎已经非常过时了：18世纪的画家不再重视明暗对比的技巧，很少使用深暗的色调，尤其避免使用大面积的黑色和棕色。巴洛克和洛可可风格成为艺术界的主流。就连威尼斯画派的瓜尔迪（Guardi）和卡纳莱托（Canaletto）都改变了他们的用色风格，开始使用明亮的色彩。在所有画家的作品中，黑色的使用都有所减少，似乎当黑色在光谱中失去地位之后，在日常生活和艺术创作中也失去了原有的地位。在戏剧作品中也是如此，黑色从舞台上消失了，演员不愿意穿着黑色服装。而在17世纪的时候，演员最不愿意穿的是绿色服装。18世纪，在戏剧中象征不幸的是黑色而不是绿色——等到浪漫主义时期，这两者的地位又将再次对调过来。在学术界，科学家认为黑色并不是一种真正的色彩；而在其他诸多领域，人们似乎也尽量避免使用黑色。甚至在影响到所有社会阶层的丧葬习俗中，黑色的使用也不如从前那么普遍，逐渐被紫色等其他深暗色彩所代替。[19] 就连农场和庄园里，欧洲人养了几千年的黑猪，皮毛也开始变成粉红色，这是与亚洲品种杂交的结果：杂交后不仅皮毛的颜色变浅，肉也变得更肥。猪的皮毛由黑变粉的过程似乎是18世纪色彩变革的一个缩影。

然而，黑色并没有退却多久，就迅速卷土重来。到了18世纪末，时尚

黑奴贸易 ……

到了 18 世纪中叶,已经持续了数个世纪的黑奴贸易达到了顶峰:欧洲人将纺织品、武器和酒运到非洲,他们离开时带着大量的黑奴前往美洲,在美洲将熬过艰苦旅途而存活下来的黑奴换成棉花、蔗糖和咖啡。

《运送黑奴驶向美洲的轮船》,英国版画,作者不详,1826 年。伦敦,大英图书馆。

的天平又重新倒向深暗色一方。在法国，流行了近四个世纪的黑色曾经一度被人们远远抛开。例如在纹章学中——在这个领域，色彩历史的研究者可以进行最准确的统计，获得有代表性的证据，在中世纪末，有百分之二十七的法国纹章上出现了黑色（纹章学称为"sable"）；这一比例在17世纪末还保留了大约百分之二十（根据1696年出版的巨著《法国纹章总览》[*Armorial général de France*]）；但仅仅过了两代，到18世纪中叶，这一比例就迅速跌落到了百分之十四。新晋贵族、暴发户、资产阶级以及富裕工匠这些刚刚拥有纹章的人，在他们的纹章上完全摒弃了黑色，他们更喜欢使用的是蓝色，结果蓝色在纹章上的出镜率在这个时代创下了纪录。[20]

在18世纪中叶，黑色已经非常不受人们的欢迎了。但在1760年之后，黑色在艺术和文学领域又悄然复苏，描绘异域风情的绘画和文学作品、海洋贸易带来的外国艺术品吸引了欧洲人的兴趣，也悄然改变着他们的审美眼光。很多人对非洲黑人开始产生关注，有人关注黑人是出于商业贸易上的原因——欧—非—美三块大陆之间的贩奴贸易获取了大量的利润，也有学者从人种学和哲学的角度思考问题：为什么生在不同纬度地区的人类，会拥有不同颜色的皮肤呢？这个问题在中世纪很少有人提出，对它的回答也是五花八门，但大多数人都把其中的原因归于气候和阳光。对于非洲黑人的称谓，此前使用的是与北非阿拉伯人相同的"摩尔人"（les Maures），或者广义上的"埃塞俄比亚人"（les Éthiopiens），但在18世纪则多数使用"黑人"（les Noirs）或者"黑鬼"（les Nègres），这体现出人们对肤色越来越关注。但"有色人种"这个词在这时还未出现，[21]这个词是在18世纪末，废奴运动刚刚兴起时，

在 1794 年的法国国民公会上发明的。在这个词语里,"有色"其实等同于"黑",这似乎预示着在不久的未来黑色将回到色彩序列之中,而且比白色要早得多。

在 1760 年前后,已经持续了数个世纪的黑奴贸易达到了顶峰:欧洲人将纺织品、武器和酒运到非洲,他们离开时带着大量的黑奴前往美洲,在美洲将熬过艰苦旅途而存活下来的黑奴换成棉花、蔗糖和咖啡再带回欧洲,这就是著名的三角贸易路线。在 18 世纪,有七百万到九百万非洲人,包括男性和女性,从非洲被贩卖到美洲。[22] 要求废止这项贸易,乃至将贩奴治罪的呼吁是存在的,但是这样的呼声还很小。也有人关注生活在西欧各国的数十万黑人,以及他们的公民身份和社会地位。[23] 在过往的几十年中,黑人在欧洲的数量越来越多,那么他们应该在社会中居于什么样的地位?在法国,大部分黑人从事仆佣的工作,少数担任工匠(木匠、厨师、理发师、裁缝等等);能够成功融入主流社会的黑人非常罕见,圣乔治骑士(chevalier de Saint-Georges,1745—1799)是其中的一个代表,他出身于瓜德罗普(Guadeloupe)的一个黑奴家庭,但后来成为著名的音乐家和击剑手。

与此同时,1760—1780 年起,黑人也开始在艺术和文学作品中登场。画家和雕塑家很喜欢以富有异国情调的黑人作为艺术创作的题材,而许多文学家都将浪漫故事的舞台放在非洲海岸或者非洲岛屿上,贝尔纳丹·德·圣皮埃尔(Bernardin de Saint-Pierre)于 1787 年发表的小说《离恨天》(*Paul et Virginie*)是其中的典型代表。[24] 在此类小说中,黑人的登场机会还不算多,而白人对殖民地的家族统治通常显得较为温和。至于白人对黑人的残酷剥削和压迫,则极少在文学作品中提起。

诗歌中的忧郁风

欧洲人对于殖民地和非洲黑人新产生的关注，始终是有限的，而且不足以使黑色恢复到之前几个世纪那样的高贵地位。黑色时尚的卷土重来还要再等上几年，当浪漫主义狂潮开始席卷欧洲的艺术界和文学界，忧郁、阴暗、不现实的幻想盛行于艺术和文学作品中时，黑色才渐渐恢复其原本的艺术价值。这一过程并非一蹴而就，而是分为若干阶段进行的。

第一代浪漫主义艺术家并不喜欢以夜晚和死亡为作品主题，他们更加偏爱的是自然和梦境。因此，在色彩方面，他们偏爱的首先是绿色和蓝色，其次才是黑色。到了18世纪下半叶，欧洲人开始使用植物来代表自然，这是一个重大的新变化，因为自亚里士多德时代起，自然的概念一直是与地、水、火、风四大元素联系在一起的。从此以后，自然在艺术作品之中就变成了草原、森林、树叶和树枝的形象。人们认为自然是一个适合休养身心的场所，甚至有人为自

> 忧郁的画家 ……

在19世纪，有两项特征经常伴随着画家和浪漫主义诗人的形象出现：黑色的衣服和"忧郁的姿势"。在画像中，忧郁的姿势表现为身体前倾，肘关节弯曲，一只手撑在发髻、面颊或前额处。这是痛苦纠结者的标准姿势，早在古代和中世纪的绘画作品中就已出现。

《画室内的画家肖像》，法国油画，作者不详，19世纪中期。巴黎，卢浮宫博物馆。

优雅的黑色 ……

在 19 世纪下半叶,黑色不仅在服装设计中无所不在,在艺术创作中同样如此。拉斐尔前派画家对黑色持一种崇拜的态度,他们大量使用黑色来表现传说中的人物,或者用来制造一种怪异恐怖的气氛。

爱德华·伯恩—琼斯,《斯朵尼亚》,水彩水粉画,1860 年。伦敦,泰特美术馆。

然赋予了形而上的价值,他们认为在乡村更容易感受到造物主的存在,而且在乡村能感受到主的气息而更加平和安详。诚然,这些都不是什么新观念,但在 1760—1780 年,这些观念特别盛行,并改变了人们对色彩的认知。在此之前,绿色一直不受诗人的喜爱,很少在诗歌中出现,但从这时起,凡是钟爱自然的人也都会钟爱绿色,例如让—雅克·卢梭(Jean-Jacques Rousseau),他将像自

己一样的人命名为"孤独的散步者"。²⁵ 这些散步者所钟爱的不仅是绿色,还包括蓝色,因为蓝色是象征梦幻的色彩,而浪漫主义者往往迷失在自己的梦境之中,并且渴望到达无法前往的彼岸世界。诺瓦利斯(Novalis,1772—1801)在他未完成的小说《海因里希·冯·奥弗特丁根》(*Heinrich von Ofterdingen*)中塑造了一朵神秘的"蓝色花朵",这或许是浪漫主义绝望追求的完美写照。²⁶ 但这已经是蓝色浪潮的终点,而不是其起点。浪漫主义的蓝色浪潮始于二十多年前,其开端应该是歌德的书信体小说《少年维特之烦恼》,歌德让书中的主人公维特穿上了蓝色的外衣和黄色的裤子。这本作品取得了巨大的成功,成为史上最畅销的书籍之一,而"维特热"传播到了整个欧洲乃至美洲:不仅艺术家热衷于以维特作为绘画或雕塑主题,而且至少在二十年里,在青年人中一直流行"维特装",也就是著名的蓝色外衣。²⁷

而这时黑色还潜伏在阴影之中,等待着属于它的时代到来。事实上,到了19世纪初,绿色和蓝色的时代几乎已经告终,黑色开始席卷一切。在美丽的自然、无穷的梦境之后,浪漫主义的主题转向阴暗的夜晚和死亡,这一类主题占据了浪漫主义的艺术舞台,并且持续了大约三代人的时间。早期浪漫主义的特点是抛却理性的思考,让情感主宰人物的行为,此外再加上自怜自伤和大量飘泪。然而现在这一切还不足够,浪漫主义作品的主人公变成了一个焦虑的、性格摇摆不定的人物,他不仅追求"不可言喻的忧伤之幸福"(维克多·雨果),而且相信自己的存在会招来厄运,从而有着自毁的倾向。早在1760年代,英国的哥特小说就非常流行以黑暗与死亡作为题材,哥特小说的鼻祖是霍勒斯·渥波尔(Horace Walpole)于1764年出版的小说《奥特

兰托堡》(*The Castle of Otranto*)。到了 18 世纪末 19 世纪初，这股风潮愈演愈烈，其代表作有安·莱德克利夫（Ann Radcliffe）的《奥多弗之谜》(*The Mysteries of Udolfo*，1794)、马修·G·刘易斯（Matthew G. Lewis）的《修道士》(*The Monk*，1995)。在哥特小说中，黑夜与死亡、巫术与坟墓、怪诞与奇幻的元素无处不在；随着哥特小说的流行风潮，黑色也在文学界强势回归。撒旦也回归了，并且作为许多诗歌和故事的主人公出现，德国作家霍夫曼（Hoffmann）、法国作家查尔斯·诺迪埃（Charles Nodier）、泰奥菲尔·戈蒂耶（Théophile Gautier）、维利耶·德·利尔—阿达姆（Villiers de L'Isle-Adam）都曾以撒旦作为故事的主角。在这方面，歌德的《浮士德》(*Faust*)具有重大的影响，尤其是 1808 年出版的该剧第一部分。《浮士德》的主人公是一个在历史上存在过的人物，一位 16 世纪学识渊博的占星师，但他去世后则迅速成为一个传说中的人物。在歌德的作品里，浮士德与梅菲斯托费勒斯（Méphistophélès，魔鬼的名字之一，意为"不喜光明者"）订立了契约：浮士德付出灵魂为代价，魔鬼则承诺让他重返青春，并遍历世上的一切欢愉以填补他空虚的心境。这个故事一直在黑暗压抑的氛围中展开。故事发生在哈茨山（Harz）的布罗肯峰（Blocksberg）上，在那里各种黑暗元素轮番登场：黑夜、监牢、墓穴、城堡的废墟、森林、岩穴、女巫以及她们的沃普尔吉斯之夜（Walpurgis）。维特的时代似乎已经远去了，继维特的蓝色外衣之后，歌德笔下的色调变得更加深暗。

在浪漫主义潮流中，黑夜被赋予了特定的双重意义：在诗歌中，黑夜既是温柔的，又是残酷的；既是庇护之所，又是噩梦之地；既是奇幻之源泉，

又是惊悚之旅途。以黑夜为主题的作品有爱德华·杨格（Edward Young）的《夜思录》（*Night Thoughts*，1742—1745）、诺瓦利斯的《夜之赞歌》（*Hymnen an die Nacht*，1800）以及缪塞（Musset）的《四夜组诗》（*les Nuits*，1835—1837）。在《夜思录》中，死亡的意念总是居于主导地位，这部作品被翻译成各种语言在欧洲传播，并且由威廉·布莱克（William Blake）在1797年配以魔幻风格的版画插图。在《十二月之夜》中，缪塞被一个神秘人物纠缠烦扰，这个神秘人物的外貌不断变换（穷孩子、孤儿、陌生人），但他总是"身披黑衣"，并且给诗人一种"兄弟般的熟悉感"。通过音乐，肖邦在《夜曲》（1827—1846）中也演绎了黑夜的双重意义这一主题。忧郁的情感是19世纪的"世纪病"，在文艺作品中随处可见，占据主流；对19世纪的诗人而言，不忧郁则不成诗，忧郁几乎成为诗人的一种长处——而在中世纪，人们认为忧郁是一种真正的疾病，是由于黑胆汁分泌过剩而导致的。这个时代的诗人必然是忧郁的，往往英年早逝（诺瓦利斯、济慈、雪莱、拜伦），或者将自己封闭在无可救药的哀伤之中。热拉尔·德·内瓦尔（Gérard de Nerval）是其中的代表人物，他的十四行诗《不幸者》（*El Desdichado*，1853）之中的前四句或许是法语文学史上最著名的诗篇：

我是丧偶之人，我的命运不祥，
我是残败高塔上的阿基坦王。
我唯一的星辰已然坠毁，
鲁特琴上的繁星变成了忧郁的黑色太阳。[28]

黑色的现代感 ……

在"一战"结束后,画家、图形设计师、时装设计师等人重新将黑色纳入色彩世界之内,并且使黑色成为现代感的标志之一。在装饰风艺术中,黑色占有非常重要的地位,而表现主义往往将黑色与白色和红色搭配使用,这又回归到了古老原始的黑白红三色体系。

塔玛拉·德·蓝碧嘉,《拉萨尔公爵夫人肖像》,1925 年。帆布油画。W·乔普藏品。

黑色太阳在内瓦尔的诗篇中出现了不止一次，其出处或许是14世纪的一幅插画，[29]在内瓦尔的作品中，黑色太阳的地位相当于诺瓦利斯的蓝色花朵。这个黑色太阳成为整整一代人的精神象征，这一代人沉浸在病态的忧郁中不可自拔，以至于波德莱尔在数年后写下这样惊世骇俗的诗句："哦，撒旦，请怜悯我的苦痛。"[30]浮士德与魔鬼的契约似乎已经成真，与以往任何时候相比都更有现实意义。

此外，一股"魔幻风"也吹遍了几乎整个19世纪。尽管在法语中，"魔幻"（fantastique）这个词从1821年开始才作为名词使用，[31]但这个词的意指在此之前就已经存在了。这里所说的魔幻绝不是早期浪漫主义时期那种美好的仙境故事，而是比那阴暗得多，包含许多怪诞、神秘、疯癫乃至魔鬼的元素。神秘主义与通灵术风靡一时，某些诗人在墓地集会，另一些试图施展黑魔法，还有一些则加入了秘密社团，在"死亡宴会"上用骷髅做杯饮酒。19世纪末，乔里—卡尔·于斯曼（Joris-Karl Huysmans，1848—1907）在小说《逆天》（À rebours，1884）的开头描写了"死亡宴会"的场景："宴会在一间装点成黑色的餐厅里举行，一支隐在幕后的乐队演奏着葬礼进行曲，侍者是一群赤裸的黑人女仆。"在这场宴会上只提供黑色、棕色或紫色的食物以及饮料：

> 我们在镶黑边的碟子里喝乌龟汤，吃的是俄国黑麦面包、土耳其熟橄榄、腌鲻鱼子酱、法兰克福熏血肠、松露酱、琥珀色的巧克力奶油、布丁、油桃、葡萄、桑葚和黑樱桃；用深色玻璃杯喝产自利马涅、鲁西永、特内多斯、伯纳斯谷和波尔图的葡萄酒；喝完咖啡和核桃酒之后再慢

慢享用格瓦斯和黑啤酒。32

从1820年开始，在戏剧作品中丧葬与死亡的元素也出现得越来越多，剧作家对于在舞台上表现暴力和犯罪不再有任何的顾虑。到了18世纪末莎士比亚又重新流行起来，浪漫主义剧作家经常引用莎士比亚作品中的人物，在同样的人物设定之下衍生创作自己的作品。例如哈姆雷特就经常成为浪漫主义戏剧的主人公，他标志性的黑衣恰好契合了这个时代的潮流，而相比之下，维特的蓝色外衣因为显得过于理智而不再流行了。33

不仅在艺术作品中，黑色也在日常生活中成为男性衣着的主要颜色，而且这种现象持续了很长一段时间。这一趋势是从18世纪末开始的，到法国大革命时得到加强——在大革命时期，一个正直的公民形象总是身着黑色呢绒服装的——然后到浪漫主义时期达到了顶峰，贯穿了整个19世纪，直到1920年代才逐渐消退。在英国，布鲁梅尔（Brummel）于1810年前后在纨绔子弟和上流社会中引领起黑色服装的潮流；在收入较低的男性之中，黑色也很流行：穷人买得起的衣服有限，他们认为在污染不断加剧的环境中，黑色比其他的颜色更加耐脏，然而这种想法或许是有些天真了。34

煤炭与工厂的时代

事实上，到了19世纪中期的时候，黑色并不仅仅是纨绔子弟身上的衣服，也不仅仅代表诗人阴郁的心情。从这时起，它与每一个人的生活息息相关，无处不在：19世纪中期正是第二次工业革命的起点，在欧洲和美洲，工业革命带来的污染一点一点地染黑了城市的各个角落和乡村的一部分地区，直到20世纪中期才有所改观。这是煤炭与焦油的时代，这是铁路与沥青的时代，后来又变成钢铁与石油的时代。无论在何处，人们视野中所见的只有黑色、灰色和棕色。煤炭是工业与交通的主要能源，它也是这个新时代的象征。在1858年，全球煤炭产量仅为1.72亿吨，到了1905年则增长为9.28亿吨：在不到半个世纪的时间里，全球煤炭产量就增加了超过百分之五百。[35] 此时的黑色已经与忧郁的诗歌无关了，煤炭带来了黑烟、黑垢、黑色的矿渣和污染。城市里的景色经历了巨大的改观，工厂和作坊遍布四周，马路的外观也不同了，富人区与穷人区之间的差异越来越大：一边是白砖绿树的和谐景象，另一边则是灰暗肮脏的悲惨世界。不仅如此，人类从此时起得以迈向地下深处，并在那里生产劳作：黑暗的地下矿井是工业革命的标志性象征，而受尽瓦斯和粉尘折磨，被称为"黑面孔"的矿工则是社会变革的一支重要力量；[36] 此外还有地下隧道、地下管道和地下工厂；甚至还出现了最早的地铁：伦敦地

铁于1863年建成通车，而巴黎地铁则于1900年建成通车。从这时起，人们在地下交通往来；在工厂里生产劳作；在封闭的房屋里生活起居；人们使用煤气，后来又用电照明；光线的来源发生了变化，而人的目光以及视觉认知也随之改变。对于一部分城市居民而言，阳光和新鲜空气已经成为一种奢侈品，与此同时，某些新的价值体系也正在形成。人们对风吹日晒的古铜色肌肤的观念正在转变，这是一个不同寻常的例证，我们有必要在这个问题上展开详述。通过这个例证我们可以看到，在19世纪末，受到普遍蔑视并且成为社会不安定因素的，已经不再是农民阶层，而变成了手脚污秽、面色苍白的工人阶层。

事实上，从很多方面看，人们对古铜色肌肤的观念的变化历程在色彩的历史中都具有代表性的意义。这个变化历程具有一定的周期性，人们的观念来回摇摆，与服装潮流的变化有相似之处：在一个长周期中存在着若干短周期，在不同的社会阶层中又有不同的表现。在近代的欧洲，古铜色的历史可以分为三个阶段。从旧制度到19世纪的上半叶，贵族以及所谓"上流社会"的成员应当拥有尽可能白皙、均匀的肤色，以此将自身与农民区分开来。而农民在户外的阳光下劳作，他们的面色红润，手脚呈赤褐色，有时还带有深色的斑块，在贵族眼中，这是非常丑陋的。在文学作品中，农民通常是个红脸角色，而当过农民的土豪也往往通过肤色暴露出自己卑微的出身。出身高贵的人被称为"蓝血贵族"，他们的肤色白皙透明，以至于能看到皮肤下面蓝色的静脉血管。但到了19世纪下半叶，一切都改变了：贵族追求的不再是区分于农民，而是区分于工人。这个时代的工人都在工厂的车间内或矿井的

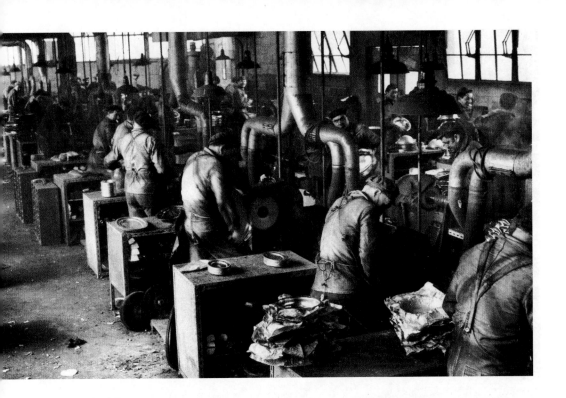

工厂……

与矿井一样,在很长一段时间内工厂一直是一个由灰黑色统治的世界。直到不久前,鲜艳的色彩才得以在工厂里出现。

《一家生产不锈钢圆盘的工厂》,诺曼底,1965 年。

地下深处劳作,他们几乎永远接触不到阳光,因此他们的肤色是灰白而不健康的。而这时的"上流社会"则开始追求阳光和新鲜空气,他们争先恐后地前往海滨,后来又涌向高山,拥有古铜色的光滑皮肤成为高雅的时尚。随着时间的推移,这种新的价值观被越来越多的人认可,并且逐渐影响到富裕的中产阶级:一定、一定不要被当成工人!这一潮流持续了数十年。但是,到了"二战"之后,海滨度假和滑雪运动日益普及,到了 20 世纪 60 年代,即

法庭上的黑色 ……

从中世纪起,红与黑就是象征司法的两种色彩:红色属于法官和刽子手,黑色属于检察官、律师和书记员。这种黑色看起来似乎是不祥的征兆,但其实它原本象征的是学识、公正和廉洁。

奥诺雷·杜米埃,《精明的辩护律师》,钢笔素描,使用水粉和粉笔着色,约 1855—1860 年。私人藏品。

身穿条纹囚服的囚犯……

在很长一段时间里,条纹服装一直都是一种侮辱性、排斥性、惩罚性的标志,经常作为奴隶或者仆佣的制服。对于囚服而言,条纹服装也有特别的价值:当犯人逃跑时,条纹衣服比纯色衣服看起来更加醒目,有利于追捕。

《身穿条纹囚服的囚犯》,照片,作者不详,美国,约1930年。沃康达(伊利诺伊州),莱克县博物馆。

使是不太富裕的家庭也有外出度假的能力,而这时的"上流社会"又开始瞧不起古铜色的皮肤,因为几乎所有人都有能力获得。他们又重新开始追求白皙皮肤,尤其是从海滨或山区回来时如能保持白皙,则更加为人称道。只有暴发户和做明星梦的女孩子才去刻意地将自己晒黑,而在"上流社会"眼中,这两种人都是他们瞧不起的。如今,即使是普通人,也开始注意防晒了,因为过度曝晒造成的皮肤癌症和其他疾病正在大量增加。在自然阳光下获得古铜皮肤会有得病的风险,而用人工手段让自己变黑又显得荒谬可笑。[37]

我们还是回到19世纪下半叶,那时欧洲各地都不断兴建工厂,而许多地区的外貌完全改观,遍地都是矿井、煤炭、钢铁和高炉。黑色无所不在,即使是大城市的中心也是如此,例如伦敦,在查尔斯·狄更斯(Charles Dickens)笔下,1860年的伦敦拥有"世上从未见过如此阴暗肮脏的马路","煤灰和煤烟为这个城市披上了丧服"。[38] 但伦敦并不是唯一一个被肮脏和黑暗包围的城市。在所有的工业城市里,黑烟都笼罩着建筑、车辆和每一个人,并在他们的身上留下一层厚厚的烟尘,人们几乎没有办法将它驱散。因此这

个时代的男性一直身穿深色衣服，在办公室和商务场合，黑色几乎成为一种制服，而对于工人而言黑色过于昂贵，[39]他们只能穿着蓝色或灰色的工作服。

数十年来，一直延续到"一战"甚至"一战"之后，在政界、商界、银行金融界的确以黑色为美，其中有一部分原因，是在工作场所穿着黑衣显得庄重朴素。人们认为鲜艳或者过度醒目的色彩是不得体的，只有黑色才是严肃和权威的象征。因此，所有掌握权力和知识的阶层都喜爱穿着黑衣：法官、政府官员、律师、教师、医生、公证员等等。此外，在整个欧洲，那些需要穿着制服的职业——警察、宪兵、消防员、海关官员、邮递员、水手等等——也都身穿黑色制服，直到20世纪初，海蓝色制服才取代了黑色制服，因为与黑色相比，蓝色显得没有那么严厉，而且更加耐脏。

在此之前，五六代人的时间里，职场上唯一得体的就是黑色衣服。黑色似乎消除了，至少是缩小了社会阶层之间的差距，从小资阶层到上流社会，从庆典礼服到日常家居，黑色适用于所有人和所有场合。黑色无处不在，以至于有些追求新鲜事物、追求自由的人终于无法忍受了。这些人认为，黑色是可憎的，是艺术之敌。例如缪塞曾在1836年写道："男人穿着的黑衣，是我们这个时代的一个丑陋的标志。古人身穿的甲胄已经一片片碎落，刺绣的花朵也一片片凋零，如今都变成了单调的黑衣，仿佛一场永无尽头的葬礼……"[40]奥斯卡·王尔德（Oscar Wilde）特别偏爱鲜艳的色彩，尤其是红色和紫色，他于1891年在《每日电讯报》上写道："我们这个时代人人身穿的黑色制服……枯燥乏味，死气沉沉，令人沮丧……没有任何美感可言。"[41]又过了几十年，到了1933年，让·季罗杜（Jean Giraudoux）用讽刺的口吻

亨利·福特 ……

亨利·福特是同名汽车公司的创始人,从各方面看,他都是一个严格的清教徒。在很长一段时间里他一直只肯生产黑色汽车,尽管消费者要求彩色汽车的呼声很高,竞争对手也推出了各种颜色的汽车,但福特始终固执己见。

《亨利·福特驾驶著名的福特 T 型车》,照片,作者不详,约 1910 年。

描写小学生的第一堂课:"你们有黑墨水、黑板和黑色的校服。在我们这个美丽的国家,黑色是属于年轻人的色彩。"[42]

由此可见这些诗人的立场。在商界,黑色成为着装的规范,甚至是一种伦理规范,部分地继承了新教改革敌视色彩的那种价值观。我们曾经讲过,从16世纪起,新教就对色彩宣战,尤其是红、黄和绿色,新教改革家认为这三种色彩是不道德、不体面的;他们建议所有虔诚的基督徒,乃至所有品行端正的公民,都只穿黑—白—灰色系,因为这三种是端庄正直的色彩。[43] 新教改革的这种价值观到了19世纪下半叶依然很有市场,这时欧洲和美洲的工业已经开始大规模地生产日常生活的消费品。这些商品之中的大多数都摒弃了鲜艳的色彩,占据主导地位的则是黑色、灰色和棕色。这并不是一个偶然现象,也不是染色技术的原因导致的,这正是新教伦理产生的深远影响。哲学家、社会学家马克斯·韦伯(Max Weber,1864—1920)很早就论述了新教改革如何对资本主义和经济发展造成决定性的影响。[44]

事实上,在19世纪下半叶乃至20世纪的若干年里,无论是欧洲还是美洲,资本主义工业和金融业都掌握在若干个信仰新教的家族手中,而他们则通过工业产品将自己的价值观和道德信念施加给每一个人。在数十年里,标准化生产的日常生活用品携带着特定的社会伦理和道德观念进入千家万户,而这种现象发生在英国、德国、美国以及其他很多国家。正是新教的这种色彩伦理,导致第一批生产出来的日常消费品在色彩方面十分贫乏。此时的化学工业早已有能力制造出几乎所有色彩的染料,但令人惊讶的是,从1860年到1920年制造出来的第一批家用电器、第一批打字机和通信器材、第一批电话、第

一批照相机、第一批钢笔、第一批汽车（先不说服装和纺织品）全部可以归于黑、白、灰、棕这几个色系之内。由于化学的进步，制造任何鲜艳色彩的染料都已不是问题，但这些鲜艳的色彩似乎都被新教伦理顽固地拒绝了。[45] 在这方面最著名的例子是固执的亨利·福特（Henry Ford，1863—1947），他是福特汽车公司的创始人，并且从各方面看，他都是一个严格的清教徒。无论消费者的呼声有多高，无论竞争对手如何推出双色或三色车型，亨利·福特始终只生产黑色或者以黑色为主的汽车，直到他最终去世，而这时色彩在人们日常生活中的地位已经越来越高了。[46] 著名的福特T型车是福特公司的明星产品，产于1908—1927年，它正是亨利·福特拒绝色彩的一个象征符号。

关于图像

在无处不在、无孔不入的黑色浪潮中，首先奋起反抗的是一批画家。从浪漫主义时代起，许多画家都致力于使用明亮的色调来模拟自然界中的丰富色彩：绿、黄、橙又回到了绘画作品中，而深暗色调的比例则有所减退。印象派画家将这一风格继续发扬光大，他们的大量作品以风景为主题，在这类作品中明亮的色彩占据统治地位，并没有给真正的黑色留下多少位置。艺术家也越来越多地受到科学实验和科学发现的影响，科学证实了他们的直觉，并且为他们的艺术激情赋予了学术的地位。在绘画这个领域，化学家欧仁·谢弗勒尔（Eugène Chevreul）的色彩理论对画家如何使用色彩造成了非常大的影响，并且持续了近一个世纪之久。当然，这也是因为谢弗勒尔寿命很长（1786—1889）的缘故。在1839年，他发表了一篇篇幅很长的论文，题为《色彩的和谐与对比原理》，[47] 在这篇论文中他论证了每一个具有颜色的物体位于其他不同颜色物体附近时，对人眼造成不同感受的现象。这个现象遵循两条主要的规律：首先，每种色彩都会让邻近的物体看起来似乎带上它的补色；其次，当两个物体上都带有同一种色彩时，如果将这两个物体放在一起，那么这种共同的色彩看起来最不醒目。根据这项理论，画家可以摆脱一些传统绘画观念的束缚，尤其是摆脱素描的主导地位、摆脱几何透视以及画室内光

光暗对比

作为擅长使用黑色的重要画家,马奈受到了委拉斯开兹(Velázquez)和伦勃朗的很大影响。马奈的《布洛尼港的月夜》这幅作品,是向伟大的荷兰画家伦勃朗的致敬,在这幅作品中他运用了许多伦勃朗的光暗对比手法:夜幕笼罩下,在黯淡的月光中,一些身穿黑衣的妇女等待返回的船舶。

爱德华·马奈,《布洛尼港的月夜》,1869年。巴黎,奥赛博物馆。

线条件的影响，他们从此可以利用色彩的变化与对比来表现形体。

在印象派以及后印象派画家之中，并非每个人都严格遵循谢弗勒尔的理论，但是，在19世纪下半叶，大多数画家都直接或者间接地受到了他的影响：许多画家惯用的色彩由深变浅，有些画家在色彩分布上遵守对比原则，另一些只在露天自然环境中作画，追求运动变化之物，尤其是将水和光线表现在画作之中。谢弗勒尔于1864年又出版了一本新的著作《色彩及色环在工业艺术中的应用》，作为对上一部的补充。[48] 从此，原色与补色之间的区分得到了广泛的认可，白光根据光谱规律的色散理论也运用到了实践之中，而黑色则始终被排除在色彩的世界之外。列奥纳多·达·芬奇早在三个半世纪之前便已宣称"黑色非色"，[49] 而19世纪的画家似乎非常赞同这种观念。绘画首先是色彩的集合，既然黑色不属于色彩，那么在绘画中自然就没有了黑色的位置。保罗·高更（Paul Gauguin）正是这样说的："丢掉黑色吧，也丢掉黑白混合的所谓灰色。世上并没有什么黑色或灰色的东西。"[50] 事实上，有一部分画家已经不再使用黑色系的传统颜料（炭黑、烟黑、骨黑和象牙黑），甚至连新出现的合成颜料（苯胺黑）也不使用，他们更偏爱将蓝色系颜料（人造青金石、普鲁士蓝）、红色系颜料（茜草漆、胭脂红）与绿色系颜料（祖母绿、孔雀绿）混合，得到若干富有变化的、近似于黑色的色调。高更本人在寄居

< 巴黎的路石 ……

在欧洲的大都市之中，巴黎远非最黑暗的一个。但在布拉塞（Brassaï）的夜景照片中，雨点和月光下的巴黎表现出了某种黑暗的美感。

布拉塞，《路石》，摄影作品，1932年。巴黎，国立现代艺术博物馆。

普罗旺斯和波利尼西亚期间，开创了这一做法的先河。

与此同时，摄影技术的发明以及在艺术领域的传播，将画家从绘制肖像的传统工作中解放出来，并且使得画家将他们的目光更多地投向形状与色彩。摄影技术能够很容易地将立体的物品投射到一个平面上，它使画家认识到一些新的视觉效果，另外，也进一步加强了黑白世界与色彩世界之间的对立。当然，黑白与色彩的对立由来已久，可以追溯到三个世纪以前版画大量传播的时代；但随着摄影技术的发明，以及化学和物理学在色彩方面的研究发现，到19世纪时这种对立达到了顶峰。到了1900年前后，尽管这时的照片中黑色并不是完全的黑，白色也不是真正的白，尽管灰色和棕色也在照片中拥有一席之地，但人们依然称之为"黑白照片"，从此之后，成千上万的这种照片在欧洲各地乃至世界各地传播。真正的彩色摄影技术此时距离人们还相当遥远——在1902年，吕米埃兄弟（les frères Lumière）发明了彩色照片，但彩色照片的传播范围在很长一段时间里都非常有限。

在一个多世纪的时间里，摄影的世界是一个黑白的世界，用照片记录下来的新闻事件和日常生活似乎只剩下这两种色彩。造成的结果是在这段时间里人们的思想和认知似乎也被局限在黑白世界里，并且难以摆脱这种束缚。尤其是在新闻出版以及信息资料领域，尽管自1950年起彩色摄影技术获得了长足进步，但人们仍然认为黑白照片能够更加精确地还原人物与事件的真实面貌，而彩色照片则是肤浅的、有色差的、不可靠的。这种观念直到今日仍然还很有市场，例如在许多国家，在正式文件以及身份证件上的照片都必须是黑白而不是彩色的。在我的少年时代，大约是1960年代初，法国人办理身

份证和护照时还严禁使用彩色照片。尽管这时自动照相亭已经遍布街头巷尾，要拍摄彩色照片已经毫无难度可言，但政府部门始终认为它是"不规范的"。或许他们一直对色彩怀有一种不信任感，认为它是虚假的、易变的、具有欺骗性的。

在历史学界同样如此，在很长时间里黑白照片一直在历史文献中占据统治地位。从15世纪末16世纪初开始，黑白版画就随着印刷书籍一起大范围传播，而从某种意义上说，黑白照片在文献资料领域中继承了版画的地位，它延续并且加强了三个世纪以来图片资料在文献中占据的重要性。对于历史学家而言，在这么长的一段时间里，色彩似乎根本是不存在的，而这种状况还要持续八十到一百年之久。这就解释了为什么一些特别需要针对色彩展开研究的历史学领域——美术史、服装史、人们日常生活的历史——研究工作直到20世纪末才真正开始。即使是在绘画史的研究中，色彩也在很长一段时间中是缺失的。从1850年到20世纪70年代，许多绘画史的专家——有些甚至是著名学者——都曾出版过大部头的学术著作，这些著作论述的或许是一位画家的生平，或许是一股绘画潮流，然而在厚厚的一本书中，作者却可以完全不提及任何色彩方面的内容！

具有现代感的色彩

从 1900 年代起，黑与白不仅仅统治了摄影领域，在电影方面，这两种色彩的统治性更强，也更加持久。1895 年 12 月 28 日，在巴黎卡普辛大道的大咖啡馆，吕米埃兄弟举行了史上首次公开售票的电影放映。从 1896 年起，一直到三十年之后，许多人都在奋力钻研让活动影像带上色彩的办法。其中有些实验是卓有成效的，但对商业化运作的电影效果甚微，结果在很长一段时间里，公众能够在电影院看到的影片依然是黑白的。诚然，对于制作彩色影片而言，当时遇到的困难是巨大的。起初有人尝试使用镂花模板对正片进行着色，这项工作是用毛笔手工进行的，需要极度仔细，耗时也非常长，对于稍长一点的电影胶片而言就是一项不可能完成的任务。此外，如果要用这种办法着色，那么在拍摄时所用的布景、服装和化妆就需要以灰色系为主。随后有人尝试将胶片浸入染料溶液中染色，这样可以制造出影片需要的气氛，因为人们对同一类场景染色时总是选择同样的色调：夜晚是蓝色，户外是绿色，危险是红色，欢乐是黄色；但这并不是真正意义上的彩色电影。再后来，有人使用了一种彩色滤镜，起初是用在放映时，后来又在拍摄时使用。最后，与版画印刷和摄影的发展历程类似，人们研究出了使用三原色胶片叠加获得各种色彩的技术。1932 年，第一部彩色动画片由沃尔特·迪士尼（Walt Disney）

死神的面容 ……

英格玛·伯格曼（Ingmar Bergman）执导的电影《第七封印》中，真正的主人公其实是死神。在14世纪的瑞典，黑死病肆虐，死神前来寻找一位参加了十字军东征后归来的骑士。为了延缓死神吞噬生命的速度，骑士提出要和死神下一盘国际象棋。

英格玛·伯格曼，《第七封印》，1957年（本特·埃切罗特饰死神）。

表现主义电影……

在费德里希·W·穆尔瑙（Friedrich W. Murnau）执导的默片《不死僵尸——恐栗交响曲》中，导演使用了阴影技巧和特效来制造一种恐怖的气氛。他还使用了蓝光滤镜，以区分夜间和日间场景的不同。

费德里希·W·穆尔瑙，《不死僵尸——恐栗交响曲》，1922年。

公司制作出品，这是著名的《糊涂交响曲》（Silly Symphony）系列短片之中的一部。但要想看到真正的彩色影片，还需要等上三年：1935年，鲁宾·马莫利安（Rouben Mamoulian）导演并制作的《浮华世界》（Becky Sharp）才是第一部真正意义上的、由真人出演的彩色影片。[51]

其实，制作彩色影片的早期技术"特艺七彩法"（Technicolor）早在1915年就已被发明出来。随后人们不断对其进行改良，直到1930年代中期才投入使用，利用这项技术，在"二战"之前拍摄出了多部杰出的电影作品，例如《侠

公民凯恩 ……

电影与新闻业的碰撞使得《公民凯恩》获得了巨大成功,这部电影在许多方面做出了革命性贡献,成为黑白影片的一面旗帜。

奥森·威尔斯,《公民凯恩》,1941 年。

盗罗宾汉》(1938)和《飘》(1939)。从技术上讲,"特艺七彩法"在1915年就能制作出彩色电影,但过了这么多年才投入商业运作,为公众所熟知,显然是出于经济方面的原因,但很有可能其中也包含伦理因素在内。我们之前曾经讲过,在1915—1920年前后,清教徒资本家控制着欧美的制造业;同样,他们也控制着出版业的一部分。在这些清教徒眼中,制作活动影像娱乐大众已经是不务正业的无聊行为,如果更进一步,制作彩色动画或者彩色电影,那真的就属于邪恶下流了。就因为这个原因,从新技术的发明到首次搬上银幕,足足花了二十年时间。

在"二战"之后,彩色影片在更大范围内传播开来,但直到1960年代末,彩色影片的数量才终于超过了黑白影片。那时人们努力让电影画面不要变得"像明信片一样",但这种努力并没有取得成功。许多电影创作者和唯美主义者都反对电影中出现日益丰富的色彩,他们认为这些色彩是失真的、违背现实的。的确,在电影中,色彩往往受到过度强化,受到扭曲,与日常生活中我们见到的自然色彩并不一致,在这一点上电视和报刊也是如此。但公众并不这么认为,他们反对电影重回黑白世界(有些电影爱好者曾经这样呼吁过)。近年来有人将从前的黑白老电影也想办法着色,这种做法正好体现出公众对色彩的偏爱,尤其是在美国,电视观众非常不愿意观看黑白老电影,或许不久的将来欧洲观众也会变得和他们一样。所以要在电视上播放这些老电影,就必须先给它们"着色"。1980—1990年开始就有人从事这项工作,并且引发了一场论战,从法律方面、伦理方面和艺术方面都有人提出质疑。如今,使用卤化银胶片拍摄一部黑白影片,费用比拍摄彩色影片还要高(在摄影领

皮埃尔·苏拉日 ……

在皮埃尔·苏拉日的作品,尤其是"超黑色"时期的作品中,主要的绘画手法就是用刮铲涂抹的黑色块以及刻刀勾勒的黑色线条。在进行这种创作时,画家的手法非常重要,因为它决定了涂抹在画布上的颜料如何成为形体。

皮埃尔·苏拉日,《1963 年 6 月 19 日画作》。巴黎,国立现代艺术博物馆。

纸上水墨 ……

在艺术创作中，墨一直占有重要的位置，不仅在东方，西方同样如此。中国的水墨画能够制造出明暗和浓淡的效果，而印刷使用的油墨却做不到这一点。在19世纪和20世纪，有些画家从中国画中吸取了一些巧妙的技法，例如既是作家又是画家的亨利·米肖（Henri Michaux），他使用中国水墨技法创作了这样一幅特别的作品。

亨利·米肖，中国水墨画，无题，年代不详。巴黎，国立现代艺术博物馆。

域也一样)。正因为这样,有些电影创作者和少数附庸风雅的电影爱好者又重新焕发对黑白影片的热情,他们认为黑白影片具有特殊的魅力,能够创造出专属于电影的独特氛围。这种观念是对是错并不好说,但我们必须承认,从历史起源上讲,电影与黑白世界的联系是极为紧密的。即使把所有的老电影都着上色彩,也改变不了这一事实。

让我们还是回到几十年前,尽管照相和电影的技术不断进步,尽管各种各样的照片和影片在整个20世纪传播到地球的每一个角落,但使得黑色在色彩世界重新获得一席之地的,并不是这两项新生事物。这一次,扮演重要角色的依然是画家。接近19世纪末的时候,越来越多的画家被黑色所吸引,其中起到带头作用的有马奈(Manet)、雷诺阿(Renoir)以及比他们更早一代的数名画家。在这一批画家的许多作品中,黑色都占据了统治地位。到了"一战"之后,黑色的回归扩展到更大的范围,并且在抽象主义浪潮中发挥了卓有成效的作用。尤其是俄国的至上主义(le suprématisme)绘画,这一抽象流派对黑色的偏爱往往不为人知,因为马列维奇(Malevitch)的作品《白底上的白方块》(1918)实在是太有名了。当然,这幅画是抽象主义手法运用到极致的一幅作品,但它并没有让白色回归到色彩世界之中;相反,它掩盖了构成主义画家和风格派运动围绕黑白所进行的各种探索。[52] 到了1920—1930年前后,黑色成为一种具有充分的"现代感"的色彩,同样被认为具有现代性的还包括红黄蓝这三种原色。而白色和绿色却一直没有取得这样的地位,对于有些抽象派画家(例如蒙德里安[Mondrian]和米罗[Miró])而言,绿色非常地次要,甚至连一种真正的色彩都算不上。这是一种新的观念,与

数个世纪乃至数千年以来的有关绿色的社会文化习俗产生了冲突。

在黑色这一方面，还要再等上几十年，才终于出现了一位将自己几乎所有作品都奉献给黑色的画家：他就是皮埃尔·苏拉日（Pierre Soulages，1929—　）。从 1950 年代起，他主要的绘画手法就是用刮铲涂抹的黑色块以及刻刀勾勒的黑色线条。在进行这种创作时，画家的手法非常重要，因为它决定了涂抹在画布上的颜料如何成为形体。在五六十年代，皮埃尔·苏拉日的作品中，黑色无疑是具有统治地位的，但有时黑色也与其他的一种或数种色彩相结合。1975—1980 年开始，皮埃尔·苏拉日从黑色过渡到"超黑色"阶段，"超黑色"（l'outrenoir）是他自创的一个词，用以表达"比黑色更加深沉的色彩"。从这时起，他的大部分作品完全被单一的象牙黑色所覆盖，他用毛笔和刮铲将黑色颜料涂抹在画布之上，使其具有某种纹理，在不同的照明环境下，能够产生许多富有变化的光泽效果和色调差异。这与单色画又有非常大的不同，虽然他只使用了一种颜料，但其运用手法极度细腻，通过反光来产生无穷无尽的画面效果，并且使得观众与画作之间产生一种互动。这在整个绘画史上是一个独一无二的案例，是一个极端的案例，也是一个美妙的案例，[53]与极简主义画家阿德·莱因哈特（Ad Reinhardt，1913—1967）的《黑色方块》（Black Squares）完全不一样。后者只是一些形状单一的黑色方块而已，完

< 索尼亚·里基尔的黑色长裙……

索尼亚·里基尔（Sonia Rykiel）是擅长使用黑色的服装设计师，被称为"针织女王"，她以特立独行、言辞犀利大胆著称。她有一句名言传遍全球："黑色穿好了最性感。"

索尼亚·里基尔，2007 年春夏系列。

全没有任何纹理,也没有任何美学方面的创新。

在将现代性赋予黑色这方面,虽然画家开了先河,在"一战"之前就走上了这条道路,并且贯穿了整个20世纪;但将这种观念引入社会文化和日常生活中的,则是室内设计师、时装设计师以及服装生产商。在20世纪的设计领域,黑色既不像中世纪那样属于王侯的奢华,也不像工业时代那样代表肮脏和贫苦;20世纪的黑色是朴素而精致、优雅而实用、闪亮而令人愉悦的,总之,这是一种现代感十足的黑色。尽管在历史上,设计与色彩之间的联系总是十分显著而紧密的(例如1950年代的粉彩设计和1970年代流行的大量艳俗色彩设计),[54]但黑色设计依然受到广泛欢迎。随着时代的推移,对于许多设计师和大多数民众而言,黑色甚至变成了设计与现代感的标志色彩。

时尚圈也是如此,在这里黑色的地位甚至还要更高。20世纪初,一些爱好艺术、追求创新的高级定制设计师(例如雅克·杜塞[Jacques Doucet]和保罗·波烈[Paul Poiret])逐渐将黑色运用到服装设计中,从这时起,在服装和纺织品领域,黑色终于回归到色彩世界,被认为是一种真正的色彩了。1913年,马塞尔·普鲁斯特(Marcel Proust)在《追忆似水年华》中见证了这股新的流行浪潮,他这样描写书中的人物奥黛特·德·克雷西:"她总是穿着黑色的衣服,因为她觉得女人穿黑衣服好看,而且更加高雅。"[55]在普鲁斯特的笔下,奥黛特是一位优雅时尚的女性,尽管她只是被人包养的情妇而已。到了"一战"之后的1920年代,黑色的现代感更加强烈了。此时它已经吸引了大多数的服装设计师,并且不仅仅局限于高级定制服装范围。可可·香

奈儿（Coco Chanel）1926年设计了经典的"小黑裙"，这一款式在数十年中长盛不衰，[56]成为20世纪时装界的一面旗帜，而且它并不是一个孤立的个例。从1930年代起，所有的知名时装品牌都推出了黑色套裙，这一款式是低调优雅的象征，并且适用于各种场合。[57]黑色裙装的潮流一直持续到1960年代，甚至还要更久。在很长一段时期里，黑色一直是时装设计师乃至整个时尚界的宠儿。直到今天，在时装秀、发布会、研讨会等设计师和时尚人士云集的场合——我也曾经出席过其中的数次——旁观者往往会惊叹于黑色的无所不在：每一位女士身上都能找到黑色的服饰，而只有少数男士偶尔敢于穿着鲜艳色彩的衣服。在其他的创意行业也能观察到同样的现象（例如建筑师），类似的还有掌握财富的银行界和掌握权力的司法界。创意、严肃、权威，这就是黑色给人的现代感。

危险的色彩？

在某些情形下，黑色也可以给人以叛逆或激进的印象。在20世纪下半叶，"黑夹克"、"摇滚青年"、"黑豹党"以及其他一些社会团体或运动以身穿黑色服装的方式，来表示他们对主流社会的叛逆与反抗。这种做法并不新奇，其源头也不止一个，其中有些可以追溯到相当久远的过去。例如海盗，从14世纪起，在地中海就出现了黑旗海盗的先辈，他们是巴巴利人，使用扎着白色发箍的黑色摩尔人头像作为旗帜。[58] 在近代初期，在航海地图上，这个摩尔人头像图案总是用来代表海盗猖獗的区域，然后摩尔人头像慢慢变成了骷髅图案，而颜色也与原本的旗帜反转过来：底色变成了黑色，而骷髅图案则变成了白色。到了18世纪末前后，旗帜上的骷髅图案变得越来越少见，最后逐渐消失了，而海盗的旗帜则变成了纯黑色。从此这面黑旗成为所有海盗的标志象征，不仅出现在地中海，而且也活跃在全球的大部分海洋中。后来，

> 黑旗 ……

红旗诞生于法国大革命期间，在整个19世纪，红旗成为各种人民起义和工人暴动的旗帜。从1880—1900年开始，红旗逐渐为黑旗所取代，与红旗相比，黑旗的左倾性更强，它是无政府主义运动的标志，也是绝望的象征。

《夏莱蒂体育场的集会》，巴黎，1968年5月27日。

黑夹克 ……

从 1950 年代起，美国的摩托车手和摇滚青年中开始流行黑色皮夹克，到了 1960 年代，这样的装扮在欧洲青年中也风靡一时。黑夹克象征叛逆、暴力和自由主义，在人们心目中的形象往往与青少年犯罪和帮派团伙联系在一起。

《穿黑皮夹克的摩托车手》，伦敦，1960 年。

这面黑旗又登上了陆地，有数次无政府主义运动和虚无主义运动都以黑旗作为标志。黑旗在 19 世纪倒不大常见——例如在 1848—1849 年的欧洲革命期间，四处飘扬的是象征革命力量的红旗；但到了 20 世纪，黑旗又重新回到社会运动的舞台，与红旗相比，黑旗的左倾性更强，例如在法国，1968 年 5 月的大规模学潮就打出了黑色的旗帜。[59]

在政治领域，我们不应该把这种代表叛逆与无政府的黑色与其他两种黑色混淆起来。从一方面讲，黑色是非常保守的，因此天主教政党往往推崇黑色，这种黑色是从神父和教士的黑色长袍继承而来的。这些天主教政党在 19 世纪的欧洲曾经非常活跃，影响力很大，但到了 20 世纪则逐渐销声匿迹。在另一方面，意大利法西斯党的军队和警察也以黑色作为制服的颜色，成立于 1919 年的"黑衫党"（camicie nere）是贝尼托·墨索里尼（Benito Mussolini）夺取权力最有力的支持者。更加恐怖的纳粹党卫队（Schutzstaffel）和武装党卫队

（Waffen-SS）也被称为"黑衫军",与1934年被清洗的"褐衫军"(即纳粹冲锋队,Sturmabteilung）相比,黑衫军在极右的道路上走得更远。无政府主义、虚无主义、法西斯、纳粹……如果不考虑"左"倾还是"右"倾,这些以黑色为旗帜的政治运动都有着极端化的特点。西方符号体系的一个显著的特点和永恒的命题,就是在各个不同方向上的极端,最后往往能神奇地相互接近甚至交融到一起（译者注:不仅是西方,中国的太极阴阳图也是一个典型的例证）。那么在意识形态和政治领域,是否也是如此呢?

如今,黑色的叛逆与激进意义已经大幅度弱化了,仅仅是穿一身黑衣,并不足以表明自己对权威的蔑视,对传统的反抗。只有少数躁动不满的青少年才会穿着黑皮夹克,在身体的各个部位穿孔,然后用怪异挑衅的行为举止来寻找自己的存在感。但是他们已经无法引起任何人的关注,即使是社会学家也没什么兴趣研究这个群体。希望自己显得叛逆的青年人还不如穿一身睡袍或者一身礼服,这样还能显得更加与众不同一些。黑色服装与激进或是禁忌之间的联系已经完全断离了。在一个世纪之前,我们祖父或者曾祖父的时代,贴身穿着黑色织物,使用黑色毛巾、黑色床单以及给小孩子穿黑衣服都是无法想象的事情;如今我们则对这种事情熟视无睹,黑色以及深暗色系不再属于禁忌的色彩。在这方面,女式内衣的变迁历史特别有代表性,有助于我们理解色彩价值观体系的颠覆性变化。

在数百年的时间里,人们一直认为贴身穿着的衣物和布料必须是白色或者未经染色的。这种观念与卫生习惯和材质因素有关:当时人们将内衣放在水里煮开消毒,这样无论什么颜色的内衣都很容易褪色;此外也有伦理因素

在里面：我们曾经反复讲过，在很长一段时期里，鲜艳的色彩都被认为是不纯洁、不道德的。后来，到了19世纪末与20世纪中叶，内衣、贴身衣物、床单、毛巾、泳装等等，逐渐开始带上了色彩，有些染上了粉彩颜色，有些印上了条纹图案。[60] 妇女们身穿蓝色衬裙、绿色衬衣、粉色内衣、用红毛巾擦汗、睡在条纹床单上，在1850年，这还是不可想象的事情，到了五六十年之后便已蔚然成风。在内衣方面，新的颜色越来越多，并且逐渐承载了社会与伦理的内涵。有些色彩被认为是更加女性化的，另一些是更加庄重的，还有一些则被认为是色情的。从1960年开始，出现了这样一句广告词："告诉我你裙子下面内裤的颜色，我就能说出你是什么样的女人。"这句话说明此时内衣的色彩已经形成了一整套体系。与代表庄重和卫生的白色内衣相反，黑色内衣在很长时间里都被看作是不正派、不体面的，只有放荡的女子乃至妓女才这样穿。到了今天，情况已经完全不同了。黑色内衣与放荡或卖淫行为不再有任何暗示性的联系，而且在近二十年中，黑色已经取代了白色，成为西欧妇女最经常选择的内衣颜色。许多穿着黑色裙装、裤装和衬衫的女性都会选择黑色内衣而不是白色，因为这样不容易透出内衣的颜色。另一些人则认为黑色更加适合她们的肤色。还有一些人则发现，对于现代的合成织物而言，黑色才是最牢固的色彩，经过多次洗涤也能历久如新。如今黑色内衣已经司空见惯了，而取代它的地位、带有色情意味的则是其他几种色彩。并不是红色——尽管红色也曾经被认为是挑逗或者堕落的，而是淡紫色、肉色甚至是白色。与以往相比，现在白色也不是那么单纯了。对男性的调查显示，身穿白衣的美丽女子更加容易引起男人的欲望。

裁判……

在很长一段时间里,足球场上的裁判都是"黑衣人",黑色象征着他们的权威。如今的裁判并非一定要全身黑衣,他们经常穿着其他颜色的运动服出现在足球场上,但他们也丧失了一部分黑色带来的权威性。

斯蒂芬·莱克斯,《欧洲联盟杯:裁判》,2004年6月。

如今,依然认为黑色带有危险激进意义的,只剩下两个领域:俚语和迷信。这两个领域承载了一些非常久远的价值体系和认知观念,经历了社会变迁、技术进步等等诸多变化也没有完全消失。在欧洲各国的语言中,都存在着许多常用的俚语,能体现出黑色曾有神秘、禁忌、危险或不祥的一面。在法语中我们能举出的例子有:"黑市"、"打黑工"、"黑绵羊"(引申义为害群之马)、"黑色怪兽"(引申义为眼中钉)、"黑皮书"(指披露秘闻或揭发罪行

的书）、"黑洞"、"黑丛书"（原指悬疑侦探小说系列，引申义为接连发生的一系列事故或惨案）、"黑弥撒"（巫师举行的邪恶魔法仪式）、"黑主意"（害人的、违背道德的主意）、"咀嚼黑色"（指沮丧气馁）、"列入黑名单"等等。类似的俚语在欧洲的所有语言中都能找到不少，并且几乎都带有负面含义。但有时同一个短语在不同的语言中会变成另一种颜色：例如醉酒的人，法语中说他"喝黑了"，而德语中则说"喝蓝了"；类似的例子还有法语中称侦探小说为"黑小说"，而意大利语则称为"黄小说"，因为在意大利出版的侦探小说通常使用黄色封面。词语中的色彩在不同语言中变换的这种例子并不是很多，但对于文化史研究而言是一些重要的资料。

除了谚语和俚语之外，还有一部分流传至今的迷信观念和迷信行为也与黑色有关。它们显示出迷信具有的超强生命力，有些历史非常久远的迷信行为至今仍然能找到遗迹。例如出门遇到黑色动物被认为是不吉利的，包括黑猫、黑狗、黑母鸡、黑绵羊，特别是黑乌鸦："早上遇黑猫，晚上听噩耗"，"看见乌鸦，命不久矣"；甚至遇到穿黑衣服的人也会带来不幸："看见黑斗篷，换条路前行。"如果还是不可避免地遇到了黑色的人或动物，也有一些驱魔辟邪的办法：画十字、交叉手指、把手指顶在头上装成牛角、在身上带一颗黑石子或者黑色护身符等等。事实上，有一种古老的观念，认为黑色会远离黑色，尽管魔鬼自己是黑色的，但就连它也畏惧黑色。[61]

在欧洲的乡村，这些迷信思想到了1950年代还很强大，如今则几乎消失了。在各领域，黑色的象征意义都不如过去那么强烈。甚至死亡和丧葬习俗与黑色的联系都变得越来越弱，逐渐为灰色或紫色所取代。[62] 不仅是黑色的

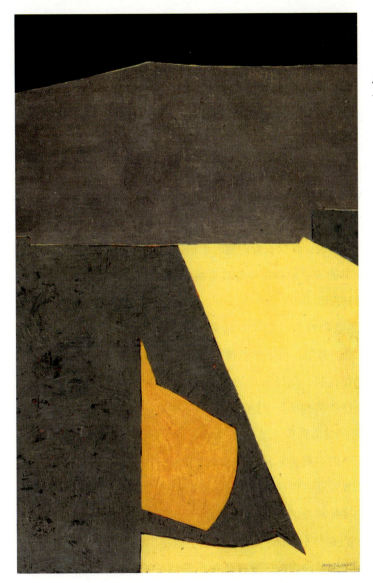

从黑色、灰色到黄色的过渡

正如在日常生活中一样,绘画中的黑色和灰色也很少单独使用。只有当它们与一种或若干其他色彩搭配或对比时,黑色和灰色才能拥有意义和力量。

谢尔盖·波利雅科夫,《灰色与黑色的构图》,1950 年。巴黎,国立现代艺术博物馆。

负面意义减弱了，黑色在传统上具有的正面意义也越来越弱。过去，黑色燕尾服、黑色长裙或套裙被认为是高雅上档次的服装，而如今无论男装还是女装，黑色无处不在，也就失去了原本的高贵地位。黑色象征权威的意义也几乎不复存在，法庭上的法官和运动场上的裁判并不像以往那样必须身着黑衣。警察和宪兵的制服变成了蓝色，法官通常穿着日常服装出庭，而裁判则换上了各种鲜艳色彩的运动服。可以说，改变衣着的同时他们也丧失了部分权威，面对一身黑衣的裁判，运动员的潜意识会促使他接受裁判的判罚，但面对身穿粉衣、黄衣或橙衣的裁判就未必了……

自14世纪末开始，黑色就带有奢华的象征意义，这种意义在四五十年前还一直存在，但如今也几乎消失了，可能黑色鱼子酱还算是一种奢侈品吧，还有些首饰和香水会选择黑色包装，此外就真的找不到黑色与奢华之间的任何联系了。在体育领域，黑色在某些场合是地位最高的：柔道的"黑带"代表最高水平，滑雪将最高难度的滑道称为"黑道"。而在除此以外的所有地方，黑色似乎已经变成了平庸无奇的一种色彩，针对民众最喜爱的色彩进行的调查也显示出这一点。在"二战"结束以后，在欧洲和美国，这项调查得到的结果几乎总是相同的，无论接受调查的人群是男是女、属于哪个年龄段和哪个社会阶层。按照受欢迎的程度排列顺序，分别是蓝色、绿色、红色、黑色、白色和黄色。其中黑色既不是排名最高的，也不是最低的，在整个色彩的历史上，黑色第一次出现在一个色彩序列的中间位置。[63]这是否意味着，它终将变成一种普通的、中庸的、平凡无奇的色彩呢？

第1章 注释

1. 《创世记》I，1—5。
2. 我在这里使用的"暗物质"一词用得不太精确，并不是天体物理学中暗物质的准确含义。
3. 这是根据俄耳甫斯神谱的说法。赫西俄德（Hésiode）的说法略有不同，认为尼克斯是乌拉诺斯的祖母。参阅 P. Grimal, *Dictionnaire de la mythologie grecque et romaine*, 11e éd., Paris, 1991, p. 320 et 334。
4. M. Salvat, « Le traité des couleurs de Barthélemy l'Anglais (XIIIe siècle) », dans *Senefiance* (Aix-en-Provence), t. 24, 1988, p. 359-385.
5. 从中世纪末开始，蓝色逐渐取代白色，作为代表空气的色彩，这一观念到近代已经深入人心。
6. G. Dumézil, *Rituels indo-européens à Rome*, Paris, 1954, p. 45-61. 对于古罗马社会三阶层的分类方法来自6世纪历史学家让·勒立迪安（Jean Le Lydien）。
7. 柏拉图在《理想国》中曾强调，城邦的稳定取决于社会三阶层（首领、士兵、工匠）分布得是否合理。
8. G. Duby, *Les Trois Ordres ou l'Imaginaire du féodalisme*, Paris, 1978.
9. J. Grisward, *Archéologie de l'épopée médiévale*, Paris, 1981, p. 53-55 et 253-264.
10. G. Dumézil, 同注释6。
11. M. Eliade, *Le Symbolisme des ténèbres dans les religions archaïques. Polarité du symbole*, 2e éd., Bruxelles, 1958.
12. 柏拉图:《理想国》，VII，514 a-b。
13. 参阅 G. Bachelard, *La Flamme d'une chandelle*, 4e éd., Paris, 1961。
14. 关于尼沃洞窟，参阅 J. Clottes, *Les Cavernes de Niaux*, Paris, 1995。
15. 关于罗马绘画以及黑色在其中的作用，参阅 A. Barbet, *La Peinture romaine. Les styles décoratifs pompéiens*, Paris, 1985 ; A. Rouveret, *Histoire et imaginaire de la peinture ancienne*, Paris et Rome, 1989 ; R. Ling, *Roman Painting*, Cambridge, 1991; L. Villard, éd., *Couleur et vision dans l'Antiquité classique*, Rouen, 2002; A. Rouveret, S. Dubel, V. Naas, éds., *Couleurs et matières dans l'Antiquité. Textes, techniques et pratiques*, Paris, 2006。

16. J. André, *Étude sur les termes de couleur dans la langue latine*, Paris, 1949.
17. E. Irwin, *Colour Terms in Greek Poetry*, Toronto, 1974; P. G. Maxwell- Stuart, *Studies in Greek Colour Terminology*, t. I, Leyden, 1981.
18. "Rubeus"只是"ruber"的一种变形而已，与"ruber"的含义没有任何区别。
19. 拉丁语中也存在其他与黑色相关的词语，但很少使用："fuscus"指深暗但不完全黑的颜色；"furvus"更接近棕色而不是黑色；"piceus"和"coracinus"分别指"沥青黑"和"乌鸦黑"；"pullus"、"ravus"、"canus"和"cinereus"则通常归入灰色系之中。关于拉丁语中与黑色相关的词汇，参阅 J. André, op. cit., p. 43-63。
20. 同上书，p. 25-38。
21. 关于罗曼语族，参阅 A. M. Kristol, *Color. Les langues romanes devant le phénomène de la couleur*, Berne, 1978。
22. A. Ott, *Étude sur les couleurs en vieux français*, Paris, 1900；B. Schäfer, *Die Semantik der Farbadjektive im Altfranzösischen*, Tübingen, 1987.
23. H. Kees, *Farbensymbolik in ägyptischen religiösen Texten*, Göttingen, 1943；P. Reuterswärd, *Studien zur Polychromie der Plastik : Aegypten*, Uppsala, 1958；G. Posener, S. Sauneron et J. Yoyotte, *Dictionnaire de la civilisation égyptienne*, Paris, 1959, p. 70-72 et 215- 215；I. Franco, *Nouveau dictionnaire de mythologie égyptienne*, Paris, 1999, p. 60-61.
24. 《旧约·雅歌》I，5。
25. 《约翰福音》VIII，12；XII，46；《马太福音》XVII，2；《哥林多后书》IV，6。
26. 《马太福音》XIII，43；《使徒行传》XXI，23；XXII，4。
27. 《马太福音》VIII，12；XXII，13；《路加福音》XIII，28。
28. L. Luzzatto et R. Pompas, *Il significato dei colori nelle civiltà antiche*, Milan, 1988, p. 63-66.
29. J. André, op.cit.(note 16), p. 71-72.
30. 在古典拉丁语中，形容词"cinereus"（烟灰色）仅用于植物和矿物。
31. 在维吉尔（Virgile）、贺拉斯（Horace）和提布鲁斯（Tibulle）的诗篇中可以找到很多例子。
32. Aulu-Gelle, *Noctes Atticae*, éd. C. Hosius, Leipzig, 1903, XIX, 7, 6.
33. 基督教关于罪孽、魔鬼和地狱的观念参阅本书第2章。
34. 关于北欧神话中的冥国女神，洛基之女赫尔，参阅 G. Dumezil, *Loki*, Paris, 1948, p. 51-54；R. Boyer, *La Mort chez les anciens Scandinaves*, Paris, 1994；P. Guerra, *Dieux et mythes nordiques*, Lille, 1998。
35. 奥丁经常被称为"Rabengott"（德语：鸦神）。

36. *Gesta regis Canutonis*, éd. dans *Monumenta Germaniae Historica, series Scriptores rerum Germanicarum*, t. XVIII, Leipzig, 1865, p. 123 et suiv.

37. G. Scheibelreiter, *Tiernamen und Wappenwesen*, Vienne, 1976, p. 41-44, 66-67, 101-102。古代日耳曼男性的名字与乌鸦有关的非常多（乌鸦在原始日耳曼语中为"*hrabna"；古高地德语中为"hraban"）：Berthram、Chramsind、Frambert、Guntrham、Hraban、Ingraban、Wolfram，等等。在查理曼时代前往日耳曼地区，以及两个世纪后前往斯堪的纳维亚半岛传播福音的传教士们反对使用这些名字，因为它们显得太"凶狠"。传教士们热衷于给日耳曼人起教名，以便给他们冠上使徒或者圣徒的名字。但是许多与乌鸦有关的日耳曼人名还是流传下来，经过拉丁化之后一直存在到中世纪中期。其中有少数甚至到今天还有人使用，并且传播到了其他地区。例如法国人使用的名字"Bertrand"，就源于古日耳曼的"Berthram"，意思是：像乌鸦一样强壮、灵活（或杰出）。

38. 同上书，p. 29-40。也可参阅 G. Müller, « Germanische Tiersymbolik und Namengebung », dans H. Steger, dir., *Probleme der Namenforschung*, Berlin, 1977, p. 425-448。

39. B. Laurioux, « Manger l'impur. Animaux et interdits alimentaires durant le haut Moyen Âge », dans *Homme, animal et société*, Toulouse, 1989, t. III, p. 73-87 ; M. Pastoureau, *L'Ours. Histoire d'un roi déchu*, Paris, 2007, p. 65-66.

40. M. A. Wagner, *Le Cheval dans les croyances germaniques. Paganisme, christianisme et traditions*, Paris, 2005, p. 467-469.

41. 至少教父和中世纪神学家是这样解读的。

42. 《创世记》VIII，6—14。

43. 在《圣经》中，或许只有一只乌鸦的形象是正面的：它在上帝的命令下，给藏在沙漠里的先知以利亚带去食物（《列王记上》，XVII，1—7），在中世纪的圣徒传记中也有类似的记载。

44. 光明与黑暗的对立是从自然中得到的，但白与黑的对立则完全是文化赋予的。而且光明与白色、黑暗与黑色并不是完全等同的。

45. 克罗妮丝的故事传播最广的一个版本是奥维德的《变形记》，II，v. 542-632。参阅 J. Pollard, *Birds in Greek Life and Myth*, New York, 1977, p. 123 et suiv. ; P. Grimal, 同注释 3, p. 100-101。

46. 关于乌鸦在古希腊和古罗马卜中的地位参阅 A. Bouché-Leclercq, *Histoire de la divination dans l'Antiquité*, Paris, 1879-1882, 4 vol. ; R. Bloch, *La Divination dans l'Antiquité*, 4e éd., Paris, 1984; J. Prieur, *Les Animaux sacrés dans l'Antiquité*, Rennes, 1988。

47. Pline, *Histoire naturelle*, livre X, chap. 15, 6 33 (éd. J. André, Paris, 1961, p. 39).

48. 近年来英国和美国的科学期刊上发表了大量文章，确认了乌鸦和小嘴乌鸦都是高智商的动物。T.

Bugnyar et B. Heinrich, «Ravens (Corvus corax) », dans *Proceedings of the Royal Society* (Londres), vol. 272, 2005, p. 1641-1646, 对该领域研究结果进行了综述。

49. 《圣本笃戒律》(拉丁语：*Regula sancti Benedicti*) 第十五章《修士兄弟的衣服与鞋袜》(拉丁语：*De vestiario vel calciario fratrum*) 第七条："修士不必在意，所有这些东西的颜色或厚度……"（拉丁语：De quarum rerum omnium colore aut grossitudine non causentur monachi...)

50. 参阅本书第 2 章。

51. 拉丁语：De sacrosancti altaris mysterio。参阅 J.-P. Migne, *Patrologia latina*, t. 217, col. 774-916 (couleurs = col. 799-802)。

52. 在日常生活中，有时三基色中可以增加一个绿色，成为"四基色"，当时的人们认为绿色是白/红/黑之间的过渡色。

53. M. Pastoureau, Bleu. *Histoire d'une couleur*, Paris, 2000, p. 49-65.

54. 关于史诗中的这方面内容，参阅 J. Grisward, *Archéologie de l'épopée médiévale*, 同注释 9。

55. J. Berlioz, « La petite robe rouge », dans J. Berlioz, C. Brémond et C. Velay-Vallantin, éds., *Formes médiévales du conte merveilleux*, Paris, 1989, p. 133-139.

56. 例如《白雪公主》中，黑衣女巫将红苹果送给白雪公主。

57. 关于国际象棋引进欧洲、棋子和棋盘颜色变化的历史，参阅 M. Pastoureau, *Une histoire symbolique du Moyen Âge occidental*, Paris, 2004, p. 269-291。

58. X. R. Marino Ferro, *Symboles animaux. Un dictionnaire des représentations et des croyances en Occident*, Paris, 2004, p. 118-121 et 324.

第2章 注释

1. J. Le Goff, *La Naissance du Purgatoire*, Paris, 1991.
2. 《约伯记》I, 6—12 和 II, 1—7。
3. 关于地狱在中世纪的符号象征,参阅 J. Baschet, *Les Justices de l'au-delà. Les représentations de l'enfer en France et en Italie, XIIe- XVe siècle*, Rome, 1993。
4. 到中世纪末时也有人用黄色象征贪婪。
5. Raoul Glaber, *Histoires*, éd. M. Prou, Paris, 1886, p. 123 ; E. Pognon, *L'An mille*, Paris, 1947, p. 45-144.
6. R. Gradwohl, « Die Farben im Alten Testament. Eine terminologische Studie », dans *Beihefte zur Zeitschrift für die alttestamentliche Wissenschaft*, t. 83, 1963, p. 1-123 ; H. F. Janssen, « Les couleurs dans la Bible hébraïque », dans *Annuaire de l'Institut de philologie et d'histoire orientale*, t. 14, 1954-1957, p. 145-171.
7. M. Pastoureau, *Bleu. Histoire d'une couleur*, Paris, 2000, p. 22-47.
8. M. Pastoureau, « Ceci est mon sang. Le christianisme médiéval et la couleur rouge », dans D. Alexandre-Bidon, éd., *Le Pressoir mystique. Actes du colloque de Recloses*, Paris, 1990, p. 43-56.
9. M. Pastoureau, « Les cisterciens et la couleur au XIIe siècle », dans *L'Ordre cistercien et le Berry (colloque, Bourges, 1998), Cahiers d'archéologie et d'histoire du Berry*, vol. 136, 1998, p. 21-30.
10. 凯尔特人和日耳曼人对乌鸦的崇拜,对中世纪的欧洲依然有着某些残留的影响:首先是在姓名方面乌鸦占有重要的位置;其次在圣徒传记中,多次出现乌鸦为圣徒提供食物、成为圣徒伙伴的记载(例如先知以利亚);最后是在符号象征方面,乌鸦作为蛮族图腾的意义直至进入中世纪许多年后依然没有消失。在 12 世纪纹章学最早期的动物图案中,日耳曼人的乌鸦与罗马人的雄鹰融合成了一个身体为正面,头部为侧面的飞禽图案。
11. 《撒母耳记上》XVII, 34 ;《列王纪下》II, 24 ;《所罗门智训》XXVIII, 15 ;《但以理书》VII, 5 ;《何西阿书》XIII, 8 ;《阿摩司书》V, 19 等等。

12. "熊就是魔鬼"（拉丁语：Ursus est diabolus）出自《道德论集》XVII, 34, 对大卫王与熊和狮子搏斗的评论。
13. M. Pastoureau, *L'Ours. Histoire d'un roi déchu*, Paris, 2007, p. 123-210.
14. L. Bobis, *Le Chat. Histoire et légendes*, Paris, 2000, p. 189-240.
15. Augustin, *Ennaratio in Psalmum* 79, *Patrologia latina*, t. 36, col. 1025.
16. "野猪（拉丁语：aper）的名字来自'凶残'（拉丁语：a feritate）一词, 只是把P换成了F而已。"Isidore de Séville, *Etymologiae*, éd. J. André, Paris, 1986, p. 37 (= chap. I, § 27). 这项词源研究只是移花接木的文字游戏而已, 但得到了帕皮亚（Papias）以及直到13世纪的所有学者的认可。
17. Thomas de Cantimpré, *Liber de natura rerum*, éd. H. Böse, Berlin, 1973, p. 109.
18. 这个美丽的比喻是弗朗索瓦·波普林（François Poplin）发明的。
19. M. Pastoureau, « Chasser le sanglier : du gibier royal à la bête impure. Histoire d'une dévalorisation », dans *Une histoire symbolique du Moyen Âge occidental*, Paris, 2004, p. 65-77.
20. M. Pastoureau, *L'Étoffe du Diable. Une histoire des rayures et des tissus rayés*, Paris, 1991, p. 37-47.
21. 这一观念由亚里士多德与泰奥弗拉斯托斯（Théophraste）首先提出, 流行于整个中世纪, 一些穆斯林学者获得的科学发现也强化了其理论依据。然而认为色彩是有形之物, 是包裹物体的外壳这一观点也并未完全消失。例如在13世纪, 牛津学派的方济各会修士学者对色彩进行了大量的思辨并发表了诸多论著, 他们之中的大多数人认为色彩既是有形物质, 又是光的一种表现形式。关于色彩性质理论的发展历史, 参阅 J. Gage, *Color and Culture*, Londres, 1989（非常重要的参考文献）。关于亚里士多德学派的理论, 参阅 M. Hudeczek, *De lumine et coloribus* (selon Albert le Grand), dans *Angelicum*, t. 21, 1944, p. 112-138 ; P. Kucharski, *Sur la théorie des couleurs et des saveurs dans le «De sensu» aristotélicien*, dans *Revue des études grecques*, t. 67, 1954, p. 355-390 ; B. S. Eastwood, *Robert Grossetete's theory on the rainbow*, dans *Archives internationales d'histoire des sciences*, t. 19, 1966, p. 313-332。
22. 关于苏杰尔对艺术、色彩与光的态度, 参阅 P. Verdier, « Réflexions sur l'esthétique de Suger », dans *Mélanges E.-R. Labande*, Paris, 1975, p. 699-709 ; E. Panofsky, *Abbot Suger on the Abbey Church of St. Denis and its Art Treasure*, 2e éd., Princeton, 1979 ; L. Grodecki, *Les Vitraux de Saint-Denis : histoire et restitution*, Paris, 1976 ; S. M. Crosby et al., *The Royal Abbey of Saint-Denis in the time of abbot Suger (1122-1151)*, New York, 1981。
23. F. Gasparri 编译：Suger, *Œuvres I*, Paris, 1996, p. 1-53。
24. 根据 Mabillon 和 Leclerc-Talbot-Rochais 所作的《拉丁教父全集》182卷和183卷词汇列表与词

频统计研究。遗憾的是该研究并未覆盖《拉丁教父全集》的全部分卷。也可参阅 C. Mohrmann, « Observations sur la langue et le style de saint Bernard », dans *Sancti Bernardi opera* (éd. Leclerc-Talbot-Rochais), vol. 11, Rome, 1958, p. 9-33。

25. 关于圣伯纳德对色彩的立场参阅 M. Pastoureau, « Les cisterciens et la couleur au XIIe siècle », 同注释 9。

26. 对服装历史的研究通常很少涉及修士与教士的衣着。唯一一本该方面的论著是 18 世纪完成的，多少还有一些参考价值：P. Helyot, *Histoire complète et costume des ordres monastiques, religieux et militaires*, Paris, 1714-1721, 8 vol.。

27. 《圣本笃戒律》（拉丁语：*Regula sancti Benedicti*）第十五章《修士兄弟的衣服与鞋袜》（拉丁语：*De vestiario vel calciario fratrum*）第七条："修士不必担心，所有这些东西的颜色或质地……"（拉丁语：De quarum rerum omnium colore aut grossitudine non causentur monachi...）

28. M. Pastoureau, *Jésus chez le teinturier. Couleur et teinture dans l'Occident médiéval*, Paris, 1998, p. 121-126。

29. 圣本笃的修道制度改革以及 817 年的本笃会修士大会并未对服装颜色做出任何规定。因此"黑衣修士"完全是约定俗成，这个词并未在任何教规或戒律中出现过。

30. 例如奥德里克·维塔利斯在他编著的编年史中多次用到这个词，而作为熙笃会基本章程的《仁爱宪章》（拉丁语：Carta Caritatis, 1114）则禁止修士穿着染色衣物和奇装异服（拉丁语：panni tincti et curiosi ab ordine nostro penitus excluduntur）。

31. 参阅 J.-O. Ducourneau, « Les origines cisterciennes (VI) », dans *Revue Mabillon*, t. 23, 1933, p. 103-110。

32. 这封信的原文可参阅 G. Constable, *The Letters of Peter the Venerable*, Cambridge (Mass.), 1967, t. 1, p. 55-58 (lettre n° 28)。也可参阅他在 1144 年写的和解信（n° 171），p. 285-290。

33. 这一论点在 1124—1125 年的多封信件中反复强调，有关白色与黑色象征意义的辩论也可参阅一位英国佚名本笃会修士写于 1127—1128 年的、致威廉·圣蒂埃里的信件，参阅 *Revue bénédictine*, 1934, p. 296-344。

34. 有关熙笃会和克吕尼派论战的参考文献非常多。就本书的内容而言，主要参阅 M. D. Knowles, *Cistercians and Cluniacs, the Controversery between St. Bernard and Peter the Venerable*, Oxford, 1955；A. H. Bredero, *Cluny et Cîteaux au douzième siècle : l'histoire d'une controverse monastique*, Amsterdam, 1986。

35. 在 18 世纪之前，使用氯和氯化物进行漂白的技术还没有发明出来，氯元素是 1774 年才被发现的。用硫化物漂白的技术尽管早已出现，但对羊毛和丝绸有较大伤害。这种漂白方法需要将织物在

亚硫酸溶液中浸泡一整天，如果溶液太稀则漂白效果不佳；如果溶液太浓则织物会被毁掉。

36. 不要把真正经过漂白的呢绒织物与商人所称的"白色"织物相混淆。商人所谓的"白色"呢绒指的实际上是未经染色的织物，从产地经过遥远的路程出口到另一国家，这些织物到了目的地后会在当地被染成各种颜色出售。参阅 H. Laurent, *Un grand commerce d'exportation au Moyen Âge. La draperie des Pays-Bas en France et dans les pays méditerranéens (XIIe- XVe s.)*, Paris, 1935, p. 210-211. 在这方面，商人将"白色"当作"未染色"同义词的用法是特别值得关注的，对近代人有关"白色"与"无色"认知观念的形成或许有所关联。

37. 关于早期纹章的起因、诞生与传播，参阅 M. Pastoureau, *Traité d'héraldique*, 2e éd., Paris, 1993, p. 20-58 et 298-309.

38. 金、银、红、蓝、黑五色在各个时代、各个地区的纹章中都能见到，并且出现频率都不低。绿色则相对罕见，而其中的原因至今不详。还存在更加罕见的第七种色彩——紫色，这种色彩在纹章中应用极少，因此不能算是一种真正的纹章色彩。

39. 纹章色彩的纯粹性与抽象性和现代的国旗非常相似。例如，法国的任何一部宪法中都没有规定，国旗中的蓝色和红色到底是哪种蓝和哪种红。国旗的色彩是作为象征符号的纯粹色彩，在现实中可以表现为该色系的任何一种色调，即使日久褪色，也毫不影响国旗的象征意义。

40. 关于纹章色彩相关问题，参阅 M. Pastoureau, *Traité d'héraldique*, 同注释 37, p. 100-121.

41. 关于所有这些数据，同上书, p. 115-121.

42. H. E. Korn, *Adler und Doppeladler. Ein Zeichen im Wandel der Geschichte*, Marburg, 1976.

43. R. Delort, *Le Commerce des fourrures en Occident à la fin du Moyen Âge, vers 1300-vers 1450*, Rome, 1978.

44. A. Ott, *Étude sur les couleurs en vieux français*, Paris et Zurich, 1900, p. 31-32.

45. G. J. Brault, *Early Blazon. Heraldic Terminology in the XIIth and XIIIth Centuries, with Special Reference to Arthurian Literature*, Oxford, 1972, p. 271；M. Pastoureau, *Traité d'héraldique*（同注释 37）, p. 101-105. "aigle"（法语：鹰）一词在纹章学中是阴性名词。

46. 在这些小说中，不仅骑士的盾牌是纯黑的，他的旗帜、锁甲、剑鞘以及马衣全都是相同的颜色，从很远的地方就能辨认出来。因此书中将他们称为"黑骑士"，类似的还有红骑士、白骑士等等。

47. 对红骑士使用的色彩词汇往往与他的身份相联系："vermeil"（宝石红）暗示他身份高贵（但依然可能是坏人）；"affocatus"（拉丁语：火红）暗示他脾气暴躁易怒；"roux"（橙红）则暗示一个虚伪的叛徒。

48. 相反，到了 14 世纪，白骑士可能是坏人，并且与死亡或者彼岸世界存在着某种说不清的联系。但在 1320—1340 年之前则不会出现这种情况（可能北欧文学除外）。

49. 有关亚瑟王文学中各色骑士的完整统计数据，参阅 G. J. Brault, Early Blazon（同注释 45），p. 31-35 ; M. de Combarieu, « Les couleurs dans le cycle du Lancelot-Graal », dans *Senefiance*, n° 24, 1988, p. 451-588。

50. 在这方面，可以说蓝色的象征意义太弱，并不足以在文学作品中表现人物特点。故事中蓝骑士的乱入并不能带给读者或听众强烈的冲击和联想。当时，蓝色的地位在社会习俗和符号体系中的提高还未成熟，而文学作品中骑士的服色则与这个体系密切相关。参阅 M. Pastoureau, *Bleu. Histoire d'une couleur*, Paris, 2000, p. 59-60。

51. W. Scott, *Ivanhoé*, chap. XII. 参阅 M. Pastoureau, « Le Moyen Âge d'Ivanhoé. Un best-seller à l'époque romantique », dans *Une histoire symbolique du Moyen Âge occidental*, Paris, 2004, p. 327-338。

第3章 注释

1. 例如在帕多瓦的斯科洛文尼教堂，乔托于1303—1305年创作的著名壁画。
2. 在一些绘画史著作中可以找到这方面的研究资料：L. Réau, *Iconographie de l'art chrétien*, t. II/2, Paris, 1957, p. 406-410 ; G. Schiller, *Iconography of Christian Art*, t. II, Londres, 1972, p. 29-30, 164-180, 494-501 et passim ; E. Kirschbaum, éd., *Lexikon der christlichen Ikonographie*, t. II, Freiburg, 1970, col. 444-448 ; M. Pastoureau, *Une histoire symbolique du Moyen Âge occidental*, Paris, 2004, p. 197-209。
3. S. Kantor, « Blanc et noir dans l'épique française et espagnole : dénotation et connotation », dans *Studi medievali*, t. XXV, 1984, p. 145-199.
4. P. Bancourt, *Les Musulmans dans les chansons de geste du cycle du roi*, Aix-en-Provence, 1882, t. I, p. 67-68.
5. *La Prise d'Orange*, éd. C. Regnier, Paris, 1966, vers 376-380 et 776-779.
6. Chrétien de Troyes, *Le Chevalier au lion*, éd. et trad. D. F. Hult, Paris, 1994, vers 1673-1675.
7. Chrétien de Troyes, *Le Conte du Graal*, éd. et trad. C. Mela, Paris, 1990, p. 34-35, vers 123-131.
8. Chrétien de Troyes, *Le Conte du Graal*, éd. F. Lecoy, Paris, 1975, t. I, vers 4596-4608.
9. 奥地利克洛斯特新堡的著名珐琅画，由尼古拉·德·凡尔登于1180—1181年创作。
10. L. Réau, *Iconographie de l'art chrétien*, t. II, Paris, 1956, p. 296-297.
11. J. Pirenne, *La Légende du Prêtre Jean*, Strasbourg, 1992.
12. *Armorial du héraut Gelre*, éd. P. Adam-Even, Neuchâtel, 1971, p. 17, n° 56, 57, 58.
13. 参阅 G. Suckale-Redlefsen, *Mauritius der heilige Mohr. The Black Saint Maurice*, Houston et Zurich, 1987。
14. 在17世纪的巴黎，染色工人行会将红底银色圣莫里斯骑马像作为纹章图案。但更多的城市（纽伦堡、布鲁塞尔、米兰）采用圣莫里斯的立像，手持红底金色宝石图案的盾牌。
15. 巴黎，法国国家档案馆，Y 6/5, fol. 98。
16. 关于圣莫里斯的人物传说，参阅 J. Devisse et M. Mollat, *L'Image du noir dans l'art occidental*.

	Des premiers siècles chrétiens aux grandes découvertes, Fribourg, 1979, t. I, p. 149-204；G. Suckale-Redlefsen, *Mauritius. Der heilige Mohr*, 同注释 13。
17.	《马太福音》XVII，1—13；《马可福音》IX，1—12；《路加福音》IX，28—36。
18.	E. Mâle, *L'Art religieux du XIIe siècle en France*, Paris, 1922, p. 93-96；L. Réau, *Iconographie de l'art chrétien*, Paris, 1956, t. II/2, p. 574-578.
19.	注释 18 中的 L. Réau 在 *Iconographie de l'art chrétien* 第 288 页犯了一个错误，称只有一幅绘画作品中描绘了耶稣在染色作坊展示神迹的故事。其实这方面的绘画作品很多，只是近年来这方面的研究工作做得较少。参阅 E. Kirschbaum, dir., *Lexikon der christlichen Ikonographie*, t. III, Freiburg im Brisgau, 1971, col. 39-85 (Leben Jesu)。
20.	关于这个故事，请允许我引用我本人早年的研究：*Jésus chez le teinturier. Couleurs et teintures dans l'Occident médiéval*, Paris, 1998。
21.	在 13 世纪和 14 世纪的一些手稿中，发生在提比里亚染坊的故事是耶稣从埃及返回后第一次展现神迹。这说明这个故事在那个时代是受到重视的。
22.	民众对染色工人有着种种不满，有些是有道理的，有些则是无端的：染色作坊往往阴暗神秘，如同地狱的深渊；染色作坊会污染河水和空气；染色工人内部经常争斗不休，对待他人也不友善。总之，染色工人在中世纪的形象与魔鬼的仆人没什么两样。
23.	关于不同故事版本中颜色的变化，以及各版本故事的全貌，参阅 M. Pastoureau, *Jésus chez le teinturier. Couleurs et teintures dans l'Occident médiéval*, Paris, 1998。
24.	最早确立染色业行规的是威尼斯染色行业公会的章程。这份章程制定于 1243 年，但或许从 12 世纪末起威尼斯染色工人就成立了一个类似行业公会的组织。参阅 F. Brunello, *L'arte della tintura nella storia dell'umanità*, Vincenza, 1968, p. 140-141。在 G. Monticolo 的巨著中（*I capitolari delle arti veneziane...*, Rome, 1896-1914, 4 vol.），可以找到大量有关 13—18 世纪威尼斯染色业的信息。在中世纪，与佛罗伦萨、卢卡等其他意大利城市相比，威尼斯的染色工人似乎享有更大的自由。在卢卡，如今保留下来的染色行业公会章程几乎与威尼斯的同样古老（1255）。参阅 P. Guerra, *Statuto dell'arte dei tintori di Lucca del 1255*, Lucca, 1864。
25.	Isidore de Séville, *Etymologiae*, livre XVII, chap. 7, § 21 (éd. J. André, Paris, 1986, p. 101)。
26.	关于胡桃树不祥的各种传说，参阅 J. Brosse, *Les Arbres de France. Histoire et légende*, Paris, 1987, p. 137-138；M. Pastoureau, *Une histoire symbolique du Moyen Âge occidental*, Paris, 2004, p. 96-97。
27.	在图片资料中我们看到，很长一个时期内，法官、医生和大学教授在出庭、行医和授课时也曾身穿红色长袍。

28. 在这方面，目前仅有针对某些城市限奢法令的一些专著论文，而对于整个欧洲的限奢法令，还有待历史学家的研究。在前人进行的研究成果中，主要可参阅 F. E. Baldwin, *Sumptuary Legislation and Personal Relation in England*, Baltimore,1926；L.C.Eisenbart, *Kleiderordnungen der deutschen Städte zwischen 1350-1700*, Göttingen, 1962（这大约是迄今为止对限奢法令最好的研究著作）；V. Baur, *Kleiderordnungen in Bayern vom 14. Bis 19. Jahrhundert*, Munich, 1975；D. O. Hugues, « Sumptuary Laws and Social Relations in Renaissance Italy », dans J. Bossy, éd., *Disputes and Settlements : Law and Human Relations in the West*, Cambridge (G.-B.), 1983, p. 69-99; id., « La moda proibita », dans *Memoria. Rivista di storia delle donne*, 1986, p. 82-105。

29. 坦率地讲，在服装上挥霍金钱的现象由来已久。早在古希腊和古罗马时代，就有人花费大量金钱购买服装，或者给服装染色。那时就曾数次颁布限奢法令以遏制这一现象，但没有起到什么效果（关于古罗马这方面的情况可参阅 D. Miles, *Forbidden Pleasures : Sumptuary Laws and the Ideology of Moral Decline in the Ancient Rome*, Londres, 1987）。奥维德在《爱的艺术》(III, 171—172) 中曾用反语讽刺罗马官员和贵族的妻子身穿的衣服过于昂贵："我们看到了那么多不值钱的服装/将全部财产穿上身是多么地疯狂！"（拉丁语：Cum tot prodierunt pretio levore colores / Quis furor est census corpore ferre suos !）

30. 关于这方面的数据参阅 M. A. Crepari Ridolfi et P. Turrini, op. cit., p. 31- 75；J. Chiffoleau, *La Comptabilité de l'au-delà : les hommes, la mort et la religion dans la région d'Avignon à la fin du Moyen Âge (vers 1320-vers 1480)*, Rome, 1981。

31. M. Pastoureau, *L'Étoffe du Diable. Une histoire des rayures et des tissus rayés*, Paris, 1991, p. 17-37。

32. 关于这一类歧视性和侮辱性的身份标记还有待研究。在得到系统性的研究结果之前，我们只有唯一的一份资料可供参考：Ulysse Robert, « Les signes d'infamie au Moyen Âge : juifs, sarrasins, hérétiques, lépreux, cagots et filles publiques », dans *Mémoires de la Société nationale des Antiquaires de France*, t. 49, 1888, p. 57-172。除此之外，还有一些信息分散在各种有关受歧视人群的中世纪历史研究成果中。

33. S. Grayzel, *The Church and the Jews in the XIIIth Century*, 2e éd., New York, 1966, p. 60-70 et 308-309。值得注意的是，同样在第四次拉特朗公会议上，要求妓女也佩戴身份标志，或穿着能够表明身份的指定服装。

34. 到了中世纪末，蓝色的地位是否已经太高，以至于不能用于作为歧视性的标记呢？抑或是这时穿着蓝色服装的人太多，以至于蓝色服装无法将特定人群与大众区分开来？还有一种我更愿意

相信的可能性，但还有待研究确认：这一类歧视性的身份标记是否始于蓝色的社会地位提升之前，始于第四次拉特朗公会议（1215）之前，而那时蓝色还未受到人们的重视，还未具有足够的象征意义？参阅 M. Pastoureau, *Bleu. Histoire d'une couleur*, 2e éd., Paris, 2006, p. 73-85。

35. 在苏格兰，一项制定于1457年的着装规定要求农民日常穿着灰色服装，只有节日才允许穿着蓝色、红色和绿色。*Acts of Parliament of Scotland*, Londres, 1966, t. II, p. 49, § 13. 参阅 A. Hunt, *Governance of the Consuming Passions. A History of Sumptuary Law*, Londres et New York, 1996, p. 129。

36. 我在这里使用"patricien"一词表示贵族，可能会受到某些历史学家的批判，他们会拒绝，或者尽量避免使用这个词。但是"patricien"这个词特别适合用来指涉中世纪意大利、德意志与荷兰这些地区的城邦贵族。关于"patricien"这个词的争议可以参阅 P. Monnet, « Doit-on encore parler de patriciat dans les villes allemandes à la fin du Moyen Âge ? », dans *Mission historique française en Allemagne*. Bulletin, n° 32, juin 1996, p. 54-66。

37. 关于不同颜色的呢绒之间的价格差异，参阅 A. Doren, *Studien aus der Florentiner Wirtschaftsgeschichte. I : Die Florentiner Wollentuchindustrie*, Stuttgart, 1901, p. 506-517。关于威尼斯的相关资料，参阅 B. Cechetti, *La vita dei Veneziani nel 1300. Le veste*, Venise, 1886。

38. 非常感谢克莱尔·布德罗将她整理的让·古图瓦论著与我分享。此处引用的文字节选于第5章，我将其翻译成了现代法语。

39. 萨瓦宫廷在14—15世纪的流行时尚已经得到了数位学者的研究，关于这方面的档案资料也十分丰富并且详尽。参阅 L. Costa de Beauregard, « Souvenirs du règne d'Amédée VIII...: trousseau de Marie de Savoie », dans *Mémoires de l'Académie impériale de Savoie*, 2e série, t. IV, 1861, p. 169-203 ; M. Bruchet, *Le Château de Ripaille*, Paris, 1907, p. 361-362 ; N. Pollini, *La Mort du prince. Les rituels funèbres de la Maison de Savoie (1343-1451)*, Lausanne, 1993, p. 40-43 ; A. Page, *Vêtir le prince. Tissus et couleurs à la cour de Savoie (1427-1457)*, Lausanne, 1993, p. 59-104 et passim。

40. 关于菲利普三世与黑色的故事，参阅 E. L. Lory, « Les obsèques de Philippe le Bon... », dans *Mémoires de la Commission des Antiquités du département de la Côte-d'Or*, t. 7, 1865-1869, p. 215-246 ; O. Cartellieri, *La Cour des ducs de Bourgogne*, Paris, 1946, p. 71-99 ; M. Beaulieu et J. Baylé, *Le Costume en Bourgogne de Philippe le Hardi à Charles le Téméraire*, Paris, 1956, p. 23-26 et 119-121 ; A. Grunzweig, « Le grand duc du Ponant », dans *Moyen Âge*, t. 62, 1956, p. 119-265 ; R. Vaughan, *Philip the Good : the Apogee of Burgundy*, Londres, 1970。

41. 例如可参阅 Georges Chastellain 在他撰写的编年史中对蒙特罗刺杀案的详细记载，以及对菲利

普三世钟爱黑色做出的解释。G. Chastellain, *Œuvres*, éd. E. Kervyn de Lettenhove, t. 3, Bruxelles, 1865, p. 213-236。

42. R. Vaughan, *John the Fearless : the Growth of Burgundian Power*, Londres, 1966.
43. 在几十年后，欧洲人在南美洲找到几种热带树木，也能提取到巴西苏木中的染料，效果甚至比巴西苏木更好。因此他们将这块乐土命名为"巴西"。
44. L. Hablot, *La Devise, mise en signe du prince, mise en scène du pouvoir*, thèse Poitiers, 2001, Devisier, t. II, p. 460, 480 et passim.
45. Sicile (attribué au héraut), *Le Blason des couleurs en armes, livrées et devises*, éd. H. Cocheris, Paris, 1860, p. 64.
46. 关于中世纪末灰色象征希望的含义，参阅 A. Planche, « Le gris de l'espoir », dans *Romania*, t. 94, 1973, p. 289-302。
47. Charles d'Orléans, *Poésies*, édition P. Champion, Paris, chanson n° 81, vers 5-8.
48. 同上书，ballade 82, vers 28-31。
49. A. Planche, « Le gris de l'espoir », article cité note 46, p. 289-302, ici p. 292.
50. C. de Mérindol, *Les Fêtes de chevalerie à la cour du roi René. Emblématique, art et histoire*, Paris, 1993.

第4章 注释

1. A. Ott, *Étude sur les couleurs en vieux français*, Paris, 1900, p. 19-33。也可参阅 A. Mollard-Desfour, *Le Dictionnaire des mots et expressions de couleur. Le noir*, Paris, 2005, passim。
2. 关于印刷术的诞生，参阅 L. Febvre et H.-J. Martin, *L'Apparition du livre*, 2e éd., Paris, 1971。
3. M. Zerdoun, *Les Encres noires au Moyen Âge*, Paris, 1983。
4. 关于纸张及其对早期印刷术发挥的作用，参阅 A. Blanchet, *Essai sur l'histoire du papier*, Paris, 1900 ; A. Blum, *Les Origines du papier, de l'imprimerie et de la gravure*, 2e éd., Paris, 1935 ; L. Febvre et H.-J. Martin, *L'Apparition du livre*, 同注释 2。
5. 关于牛顿的发现及其影响，参阅 M. Blay, *Les Figures de l'arc-en-ciel*, Paris, 1995, p. 60-77。当然也可参阅牛顿的著作《光学》，伦敦，1704 年（由 Pierre Coste 译成法语，法文译本 1720 年在阿姆斯特丹出版，1722 年在巴黎出版，1955 年在巴黎重印）。
6. 第一本包含木版画插图的书籍是一本寓言集，由 Albrecht Pfister 的印刷工坊于 1460 年在班贝格印刷。
7. 关于这个问题，我要感谢 Danièle Sansy 向我提供了有用的信息，还要感谢我的学生们在法国国立图书馆对出现在早期印刷书籍之中的版画进行的统计工作。
8. 这方面的研究资料较少，可参阅 W. M. Ivins, *How Prints Look*, nouv. éd., Boston, 1987 ; S. Lambert, *The Image Multiplied: Five Centuries of Printed Reproductions of Paintings and Drawings*, Londres, 1987, p. 87-106。
9. H. Hymans, *Histoire de la gravure dans l'école de Rubens*, Bruxelles, 1879, p. 451-453 ; id., *Lucas Vorsterman*, Bruxelles, 1893, p. 123 et suiv.
10. 我要特别感谢我的朋友马克西姆·普雷奥，他使我注意到鲁本斯与沃斯特曼之间的书信往来。在这两位艺术大师之间，关于版画对色彩的还原产生的分歧与争执非常值得研究。关于鲁本斯以及 17 世纪上半叶的色彩还原问题，参阅 M. Jaffé, « Rubens and Optics : some Fresh Evidence», dans *Journal of the Warburg and Courtauld Institute*, XXXIV, 1971; W. Jaeger, *Die Illustrationen des Peter Paul Rubens zum Lehrbuch der Optik des Franciscus Aguilonius*, Berlin, 1976。

11. 关于这一问题，参阅 M.-T. Gousset et P. Stirnemann, « Indications de couleur dans les manuscrits médiévaux », dans B. Guineau, éd., *Pigments et colorants de l'Antiquité et du Moyen Âge*, Paris, 1990, p. 189-199。

12. 参阅拙著 *Traité d'héraldique*, Paris, 1993, p. 112。也可参阅 A. C. Fox-Davies, *The Art of Heraldry*, Londres, 1904, p. 48-49。

13. 因为有些地图的印制年代无法确定，所以学界对使用点线图纹代表地图上的色彩的最早时间存在争议。参阅 *Annales de bibliophilie belge et hollandaise*, 1865, p. 23 et suiv.; *Revue de la Société française des collectionneurs d'ex-libris*, 1903, p. 6-8 ; D. L. Galbreath, *Manuel du blason*, Lausanne, 1942, p. 84-85 et 323 ; J. K. von Schroeder, « Ueber Alter und Herkunft der heraldischen Schaffierungen », dans *Der Herold*, 1969, p. 67-68。J. K. von Schroeder 认为，用点线图纹代表纹章色彩的做法是从 1578—1580 年开始的，首先应用于地图上，但他的论证似乎不是非常可靠。

14. 似乎没有任何一个地图历史的研究者关注过这个问题。F. de Dainville 在发表于 1964 年的《地理学家的语言》一书中并没有提到这一点，但他使用很长的篇幅论述了地图的着色，以及有关在地图上如何使用色彩的一些约定俗成的规范，在这个领域经常被引用的是 18 世纪的一本著作：G. Buchotte, *Les Règles du dessin et du lavis*, Paris, 1721; 2e éd., 1754。

15. 在 G. Seyler, *Geschichte der Heraldik*, Nuremberg, 1890, p. 591-593 中，可以找到 17 世纪上半叶印刷的纹章类书籍清单，在这些书籍中可以看出，印刷工坊当时在设法形成一套规则，使用统一的图纹系统代表纹章上的各种色彩。这些书籍几乎全部出自荷兰或德国的印刷工坊，其中的图纹系统可以分成三大类，主要取决于在线条之外是否还使用圆点。

16. *Tesserae gentilitiae* a Silvestro Pietra Sancta, romano, Societatis Jesu, *ex legibus fecialium descriptae,* Rome, F. Corbelletti, 1638, p. 59-60。参阅 Joannis Guigard 在 *Armorial du bibliophile*（Paris, 1895）中为该书所做的长篇介绍。

17. 在代表黑色方面，铜版印刷的图片均使用竖线与横线相交的网格图纹；而在木版印刷中，有的图片里使用与铜版相同的图纹，也有些干脆就用油墨印满黑色的区域；当然，如果是凹版印刷的话肯定就不能使用这种方法了。

18. 我们如今能找到的例证主要是一张 1600 年印刷的布拉班特地图，这张地图由兰科维特（Rincvelt）绘制，赞格里乌斯（Zangrius）印制。G. Seyler 在《纹章的历史》中认为，彼得拉·桑塔的图纹体系在建筑师雅克·弗朗凯特（Jacques Francquaert）于 1623 年在布鲁塞尔出版的著作《奥地利大公阿尔伯特二世的葬礼》（*Pompa funebris optimi potentissimique principis Albert Pii archiducis Austrial*）中就有使用，但遗憾的是我没能找到这本书。

19. 在 1640 年，纹章学者和画家马克·伍尔森（Marc Wulson）曾建议印刷工坊不要再使用缩写字母或微型图案来表示纹章上的各种色彩，他推荐了一套更加简单易懂的新方法，用点线图纹来表示纹章的颜色。他本人在 1640 年出版了一本纹章集，其中共有七十五张雕版印刷的纹章图片，这些图片就使用了点线图纹来表示色彩。他在书中并没有提到彼得拉·桑塔的名字，但他与彼得拉·桑塔使用的是同一套图纹体系。在后来的几本著作中，伍尔森也使用了相同的方法，其中包括《英雄的才智》（1644）和《骑士与荣誉的真正舞台》（1648）。这几本书对图纹体系在法国的推广发挥了促进作用。到了 17 世纪下半叶，在巴黎和里昂出版的大部分纹章学著作，包括克洛德—弗朗索瓦·莫内斯特耶神父（Claude-François Menestrier）的大量作品，都使用了这套图纹体系。

20. 作为例证，建于 18 世纪和 19 世纪的很多楼房的三角楣上都雕刻了纹章，其中大部分都使用了点线图纹作为装饰，这样的纹章往往特别难看。而中世纪或文艺复兴时期的建筑物上本来不应该出现这样的纹章，却往往在修复时被后人添加上——大多是维欧勒—勒—杜克（Viollet-le-Duc）和他的徒子徒孙的"杰作"——不仅丑陋可笑，而且犯了年代混淆的错误。如今，纹章学研究者仍然在使用这套点线图纹体系，但他们在使用时则相对谨慎：不仅是因为这套图纹体系与现代纹章抽象朴素的风格并不是非常契合，而且当纹章尺寸较小时（例如在藏书章、信纸和邮票上），或者印刷质量不好时，点线图纹就容易看不清楚。

21. 新教改革之中的"毁坏色彩运动"还有待历史学家的研究。但关于毁坏偶像运动，近期已有一些质量较高的研究结果出现：J. Philips, *The Reformation of Images. Destruction of Art in England (1553-1660)*, Berkeley, 1973；M. Warnke, *Bildersturm. Die Zerstörung des Kunstwerks*, Munich, 1973；M. Stirn, *Die Bilderfrage in der Reformation*, Gütersloh, 1977 (Forschungen zur Reformationsgeschichte, 45)；C. Christensen, *Art and the Reformation in Germany*, Athens (USA), 1979；S. Deyon et P. Lottin, *Les Casseurs de l'été 1566. L'iconoclasme dans le Nord*, Paris, 1981；G. Scavizzi, *Arte e architettura sacra. Cronache e documenti sulla controversia tra riformati e cattolici (1500-1550)*, Rome, 1981；H. D. Altendorf et P. Jezler, éd., *Bilderstreit. Kulturwandel in Zwinglis Reformation*, Zurich, 1984；D. Freedberg, *Iconoclasts and their Motives*, Maarsen (P.-B.), 1985；C. M. Eire, *War against the Idols. The Reformation of Workship from Erasmus to Calvin*, Cambridge (USA), 1986；D. Crouzet, *Les Guerriers de Dieu. La violence au temps des guerres de Religion*, Paris, 1990, 2 vol.；O. Christin, *Une révolution symbolique. L'Iconoclasme huguenot et la reconstruction catholique*, Paris, 1991。除了以上这些著作之外，还有 2001 年在伯尔尼和斯特拉斯堡举办的《毁坏偶像运动》（*Iconoclasme*）展览图册可供参考。

22. 在新教改革先驱之中，马丁·路德或许对教堂、祭祀仪式、艺术品和日常生活中使用色彩表现

得较为宽容。他主要关心的并不是这个方面，并且认为《旧约》中规定的禁忌在圣宠制度下事实上已经失效了。所以路德对待艺术的态度有时与其他的新教改革家不太一样。关于路德对艺术品的态度问题（目前还没有专门针对色彩的研究），参阅 Jean Wirth, « Le dogme en image : Luther et l'iconographie », dans *Revue de l'art*, t. 52, 1981, p. 9-21 ; C. Christensen, 同注释 21, p. 50-56 ; G. Scavizzi, 同注释 21, p. 69-73 ; C. M. Eire, 同注释 21, p. 69-72。

23. 《耶利米书》XXII, 13—14 ;《以西结书》VIII, 10。
24. Andreas Bodenstein von Karlstadt, *Von Abtung der Bylder...*, Wittenberg, 1522, p. 23 et 39 ; H. Barge, *Andreas Bodenstein von Karlstadt*, Leipzig, 1905, t. I, p. 386- 391 ; Ch. Garside, *Zwingli and the Arts*, New Haven, 1966, p. 110-111.
25. M. Pastoureau, « L'incolore n'existe pas », dans *Mélanges Philippe Junod*, Paris et Lausanne, 2003, p. 11-20.
26. Ch. Garside, 同注释 24, p. 155-156; F. Schmidt-Claussing, *Zwingli als Liturgist*, Berlin, 1952。
27. H. Barge, 同注释 24, p. 386 ; M. Stirm, 同注释 22, p. 24。
28. 在这方面，马丁·路德是一个特别典型的例子。参阅 Jean Wirth, « Le dogme en image...», 同注释 22, p. 9-21。
29. Ch. Garside, 同注释 24, chapitres 4 et 5。
30. 《基督教要义》(1560 年修订）, III, X, 2。
31. 伦勃朗对色彩的节制使用以及对光影效果的强调，使得他的大部分绘画作品，包括以世俗社会为主题的画作在内，都带上了一种宗教色彩。这方面可以参阅的文献资料非常多，例如 O. von Simson et J. Kelch, *Neue Beiträge zur Rembrandt-Forschung*, Berlin, 1973。
32. Louis Martin, « Signe et représentation. Philippe de Champaigne et Port-Royal », dans *Annales ESC*, vol. 25, 1970, p. 1-13.
33. 亚当与夏娃在伊甸园生活时是赤裸的，当他们被驱逐出伊甸园的时候才得到了一件蔽体的衣服。因此这件衣服象征着他们犯下的过错。
34. 加尔文尤其厌憎将男人装扮成女人，或将人装扮成动物的行为，这就是他反对戏剧艺术的原因。
35. 这篇措辞严厉的布道名为《反对矫揉造作的奇装异服之祷告》(拉丁语 : Oratio contra affectationem novitatis in vestitu, 1527)，在这篇布道中他劝告所有虔诚的基督徒身穿朴素的深色服装，不要"打扮得像五颜六色的孔雀"（拉丁语 : distinctus a variis coloribus velut pavo）, *Corpus reformatorum*, vol. 11, p. 139-149 ; vol. 2, p. 331-338。
36. 关于再洗礼派主张的服装改革，参阅 R. Strupperich, *Das münsterische Täufertum*, Münster, 1958, p. 30-59。

37. F. Gaiffe, *L'Envers du Grand Siècle*, Paris, 1924.
38. 参阅 D. Roche, *La Culture des apparences. Une histoire du vêtement (XVIIe-XVIIIe siècles)*, Paris, 1989, p. 127。
39. A. Gazier, « Racine et Port-Royal », dans *Revue d'histoire littéraire de la France*, janvier 1900, p. 1-27 ; ici p. 14 ; R. Vincent, *L'Enfant de Port-Royal : le roman de Jean Racine*, Paris, 1991。
40. J. Boulton, *Neighbourhood and Society. A London Suburb in the Seventeenth Century*, Cambridge, 1987, p. 123.
41. L. Taylor, *Mourning Dress. A Costume and Social History*, London, 1983 ; J. Balsamo, éd., *Les Funérailles à la Renaissance*, Genève, 2002.
42. N. Pellegrin et C. Winn, éds., *Veufs, veuves et veuvages dans la France d'Ancien Régime*, Paris, 2003, p. 219-246.
43. 关于让·博丹的魔鬼研究，参阅 S. Houdard, *Les Sciences du Diable. Quatre discours sur la sorcellerie (XVe-XVIIe siècle)*, Paris, 1992 ; S. Clark, *Thinking with Demons. The Idea of Witchcraft in Early Modern Europe*, Oxford, 1997。
44. 这方面的文献资料有很多，关于近代早期的主要有：J. B. Russel, *The Devil in the Modern World*, Cornell, 1986 ; M. Carmona, *Les Diables de Loudun*, Paris, 1988 ; B. P. Levack, *La Chasse aux sorcières en Europe au début des temps modernes*, Seyssel, 1991 ; R. Muchembled, *Magie et sorcellerie du Moyen Âge à nos jours*, Paris, 1994 ; P. Stanford, *The Devil. A Biography*, Londres, 1996 ; S. Clark, Thinking with Demons, 同注释 43。
45. 关于"妖魔夜宴"的记述和描写，参阅 E. Delcambre, *Le Concept de sorcellerie dans le duché de Lorraine au XVIe et au XVIIe siècle*, Nancy, 1949-1952, 3 vol. ; P. Villette, *La Sorcellerie dans le nord de la France du XVe au XVIIe siècle*, Lille, 1956 ; L. Caro Baroja, *Les Sorcières et leur monde*, Paris, 1978 ; C. Ginzburg, *Le Sabbat des sorcières*, Paris, 1992 ; N. Jacques-Chaquin et M. Préaud, éds., *Le Sabbat des sorciers en Europe (XVe-XVIIIe s.)*, Grenoble, 1993。
46. 有关旧制度时期法国农村对黑色动物的迷信观念，参阅 J.-B. Thiers, *Traité des superstitions...*, Paris, 1697-1704, 4 vol; E. Rolland, *Faune populaire de France*, Paris, 1877-1915, 13 vol.; P. Sébillot, *Folklore de France*, nouv. éd., Paris, 1982-1986, 8 vol。
47. 除了上一条注释中的 J.-B. Thiers 著作外，还可参阅 Robert Muchembled 的研究成果，尤其是 *Culture populaire et culture des élites dans la France moderne (XVe- XVIIe siècle)*, Paris, 1978。
48. 关于 17 世纪画家和科学家在色彩学方面的研究成果，参阅 A. E. Shapiro, « Artists' Colors and Newton's Colors », dans *Isis*, vol. 85, 1994, p. 600-630。

49. 关于中世纪对视觉理论研究的历史，参阅 D. C. Lindberg, *Theories of Vision from Al-Kindi to Kepler*, Chicago, 1976 ; K. Tachau, *Vision and Certitude in the Age of Ockham. Optics, Epistemology and the Foundations of Semantics (1250-1345)*, Leiden, 1988。

50. D. C. Lindberg, *Theories of Vision from Al-Khindi to Kepler*, 同注释 49。

51. J. Kepler, *Astronomiae pars optica... De modo visionis...*, Frankfurt am Main, 1604.

52. L. Savot, *Nova seu verius nova-antiqua de causis colorum sententia*, Paris, 1609.

53. A. De Boodt, *Gemmarum et lapidum historia*, Hanau, 1609.

54. F. d'Aguilon, *Opticorum libri sex*, Anvers, 1613.

55. J. Kepler, *Astronomiae pars optica... De modo visionis...*, Frankfurt am Main, 1604.

56. R. Fludd, *Medicina catholica...*, Londres, 1629-1631, 2 vol ; 有关色彩的内容主要在其中的第二卷。

57. 阿塔纳斯·珂雪使用的术语以及"谱系"分类法的一部分内容应该来自弗朗索瓦·达吉龙的著作《光学六书》(*Opticorum libri sex*), Anvers, 1613。

58. A. Kircher, *Ars magna lucis et umbrae*, Rome, 1646, p. 67 (De multiplici varietate colorum).

59. Robert Grosseteste, *De iride seu de iride et speculo*, éd. par L. Baur dans *les Beiträge zur Geschichte der Philosophie des Mittelalters*, t. IX, Münster, 1912, p. 72-78. 参阅 C. B. Boyer, « Robert Grosseteste on the Rainbow », dans *Osiris*, vol. 11, 1954, p. 247-258 ; B. S. Eastwood, « Robert Grosseteste's Theory of the Rainbow. A Chapter in the History of Non-Experimental Science », dans *Archives internationales d'histoire des sciences*, t. 19, 1966, p. 313-332。

60. John Pecham, *De iride*, éd. D. C. Lindberg, *John Pecham and the Science of Optics. Perspectiva communis*, Madison (USA), 1970, p. 114- 123.

61. Roger Bacon, *Opus majus*, éd. J. H. Bridges, Oxford, 1900, part VI, chap. II-XI. 参阅 D. C. Lindberg, « Roger Bacon's Theory of the Rainbow. Progress or Regress? », dans *Isis*, vol. 17, 1968, p. 235-248。

62. Thierry de Freiberg, *Tractatus de iride et radialibus impressionibus*, éd. M. R. Pagnoni-Sturlese et L. Sturlese, dans *Opera omnia*, t. IV, Hambourg, 1985, p. 95-268. 这个版本比《中世纪哲学史文献》(1914) 第十二卷中收录的版本更加准确。

63. Witelo, *Perspectiva*, éd. S. Unguru, Varsovie, 1991.

64. 关于彩虹理论研究的历史，参阅 C. B. Boyer, *The Rainbow. From Myth to Mathematics*, New York, 1959 ; M. Blay, *Les Figures de l'arc-en-ciel*, Paris, 1995。

65. G. B. della Porta, *De refractione*, Napoli, 1588。这位学者认为，色彩的产生源于白光在穿越棱镜

时产生的衰减：衰减程度较弱时产生黄光和红光；衰减加剧时则依次产生绿光、蓝光和紫光。这是因为绿光、蓝光和紫光总是位于棱镜的底座一侧，而白光在这里需要穿过更厚的玻璃。

66. Marco Antonio de Dominis, *De radiis visus et lucis in vitris perspectivis et iride tractatus*, Venise, 1611; Robert Boyle, *Experiments and Considerations Touching Colours*, Londres, 1664.

67. 有些学者认为只有三种色彩（红色、黄色与"暗色"）。只有罗吉尔·培根一个人主张六种色彩：蓝、绿、红、灰、粉、白（*Perspectiva communis*, p. 114）。

68. R. Descartes, *Discours de la méthode... Plus la dioptrique...*, Leyde, 1637.

69. 参阅 A. I. Sabra, *Theories of Light from Descartes to Newton*, 2e éd., Cambridge, 1981。

70. 关于牛顿的发现以及光谱的重要意义，参阅 M. Blay, *La Conception newtonienne des phénomènes de la couleur*, Paris, 1983。

71. I. Newton, *Optics, or a Treatise of the Reflections, Refractions, Inflexions and Colours of Light...*, Londres, 1704。

72. C. Huyghens, *Traité de la lumière...*, Paris, 1690.

73. 《光学》拉丁语版：*Optice sive de reflectionibus, refractionibus et inflectionibus et coloribus lucis...*, Londres, 1707。该书由 Samuel Clarke 译成拉丁语，并于1740年在日内瓦再版。

74. 例如路易—贝特朗·卡斯代尔（Louis-Bertrand Castel）神父，他指责牛顿的理论并没有经过实验验证，而是在完成实验之前就提出了他的理论。卡斯代尔神父的著作有：*L'Optique des couleurs...*, Paris, 1740; *Le Vrai Système de physique générale de M. Isaac Newton...*, Paris, 1743。

第5章 注释

1. 参阅 J. Gage, *Colour and Culture*, Londres, 1986, p. 153-176 et 227-236。
2. 关于灰色浮雕画，参阅 T. Dittelbach, *Das monochrome Wandgemälde. Untersuchungen zum Kolorit des frühen 15. Jahrhunderts in Italien*, Hildesheim, 1993；M. Krieger, *Grisaille als Metapher. Zum Entstehen der Peinture en Camaieu im frühen 14. Jahrhundert*, Vienne, 1995。
3. M. Brusatin, Storia dei colori, Turin, 1983, p. 47-69；J. Gage, 同注释1, p. 117-138；T. Puttfarken, « The Dispute about Disegno and Colorito in Venice : Paolo Pino, Lodovico Dolce and Titian », dans *Wolfenbütteler Forschungen*, t. 48, 1991, p. 75-99 (Kunst und Kunsttheorie, 1400-1900)。参阅 P. Barocchi, *Trattati d'arte del cinquecento. Fra Manierismo e Controriforma*, Bari, 1960。
4. 关于发生在法国的论战，参阅画展图册 *Rubens contre Poussin. La querelle du coloris dans la peinture française à la fin du XVIIe siècle*, Arras et Épinal, 2004。也可参阅下一条注释引用的文献。
5. 关于这些问题，推荐阅读 Jacqueline Lichtenstein, *La Couleur éloquente. Rhétorique et peinture à l'âge classique*, Paris, 1989。也可参阅 E. Heuck, *Die Farbe in der französischen Kunsttheorie des XVII. Jahrhunderts*, Strasbourg, 1929；B. Tesseydre, *Roger de Piles et les débats sur le coloris au siècle de Louis XIV*, Paris, 1965。
6. 参阅 G. Hegel, *Vorlesungen über die Aesthetik*, Berlin, 1832, nouv. éd. Leipzig, 1931, p. 128-129 et passim; D. William, *Art and the Absolute. A Study of Hegel's Aesthetics*, Albany, 1986；G. Bras, *Hegel et l'art*, Paris, 1989。
7. 参阅 Roger de Piles, *Cours de peinture par principes*, nouv. éd., Paris, 1989, p. 236-241；M. Brusatin, *Storia dei colori*, Turin, 1983, p. 47-69。
8. 关于这项发明，参阅展览图册 *Anatomie de la couleur*, Paris, Bibliothèque nationale de France, 1995；J. C. Le Blon, *Colorito, or the Harmony of Colouring in Painting reduced to Mechanical Practice*, Londres, 1725。这篇论文承认了牛顿对这项发明做出的贡献，并确立了红黄蓝三原色的基础地位。关于着色版画更加久远的历史，参阅 J. M. Friedman, *Color Printing in England, 1486-1870*, Yale, 1978。

9. 要等到 18 世纪末 19 世纪初，才有人提出原色和补色的理论。但早在 17 世纪初，就已经有几位学者将红色、黄色、蓝色称为"主要的"色彩，并认为绿色、紫色和金色（！）是"主要色彩"相互融合而成的。这方面的先驱是弗朗索瓦·达吉龙 1613 年出版的《光学六书》，这本书中已经提出绿色可由黄蓝混合得到这一观点。

10. 在法国大革命初期，"帽徽战争"期间，佩戴黑色帽徽的是与奥地利王室联盟的一方。与他们同一阵营的还有佩戴白色帽徽的保皇派，他们并肩与三色帽徽（共和派）作战。

11. J. Harvey, *Des hommes en noir. Du costume masculin à travers les siècles*, Abbeville, 1998, p. 142-145.

12. M. Pastoureau, *Bleu. Histoire d'une couleur*, Paris, 2000, p. 123-141.

13. 在很长一段时间里，狄拜尔对他发现的配方严格保密，直到 1724 年，英国化学家伍德瓦尔才发现了其中的秘密，并公布了这种新颜料的配方。

14. J. W. Goethe, *Zur Farbenlehre*, Tübingen, 1810, IV, § 696-699.

15. D. Roche, *La Culture des apparences. Une histoire du vêtement (XVIIe-XVIIIe siècles)*, Paris, 1989, tableaux 11 et 15 et p. 127-137.

16. M. Pinault, « Savants et teinturiers », dans *Sublime indigo* (exposition, Marseille, 1987), Fribourg (Suisse), 1987, p. 135-141.

17. 我们今天依然可以观察到，在欧洲人眼中，"芥黄色"或者"鹅屎黄"是最难看的颜色之一。参阅 M. Pastoureau, *Dictionnaire des couleurs de notre temps*, Paris, 1992, p. 127-129。

18. J. Harvey, 同注释 11, p. 146-147。

19. 在法国，摄政王奥尔良公爵在 1716 年颁布的一项法令使宫廷以及王室成员的居丧期限缩短了一半。参阅 A. Mollard-Desfour, *Le Dictionnaire des mots et expressions de couleur. Le noir*, Paris, 2005, p. 84。

20. 参阅拙著 *Traité d'héraldique*, 2e éd., Paris, 1993, p. 116-121 et passim。在法国还存在着这样一个差异：在大多数地区，黑色在纹章中出现的频率低于百分之十五；只有布列塔尼和法兰德斯两个省例外。

21. 德·斯戴尔夫人（Madame de Staël）或许是第一个使用"有色人种"这个词的作家，这个词从 1794 年起出现在她的书信中。参阅 *le Trésor de la langue française*, article Couleur, B, 1, a et Etym。

22. 参阅 S. Daget, *La Traite des Noirs*, Rennes, 1990；O. Pétré-Grenouilleau, *Les Traites négrières. Essai d'histoire globale*, Paris, 2004。

23. E. Noël, *Être noir en France au XVIIIe siècle*, Paris, 2006, passim。

24. 在描写非洲土著和印度洋小岛居民方面，贝尔纳丹·德·圣皮埃尔于1773年在阿姆斯特丹发表的游记（莫里斯岛、留尼汪岛、好望角）更有价值。

25. 卢梭于1776—1778年写作了《一个孤独散步者的梦》（1778年7月卢梭去世而未完结），这本遗作于1782年在伦敦出版。

26. 这本未完结的小说于1802年由诺瓦利斯的朋友路德维希·蒂克（Ludwig Tieck）出版。该书在开头描写了吟游诗人海因里希的梦境：他梦见自己穿过一片壮美的风景，在一处泉水附近发现了一朵奇异的蓝花，在这朵花的花瓣中可以隐约看见一位少女的面容。醒来后，海因里希决定动身去寻找这朵花，寻找这位惊鸿一瞥的少女。这样的远行是梦境与现实的融合，也是德国浪漫主义文学的主要题材之一。

27. M. Pastoureau, *Bleu. Histoire d'une couleur*, Paris, 2000, p. 134-141.

28. Jean Guillaume, « *Les Chimères* » de Nerval,*Édition Critique*, Bruxelles, 1966, p. 13.

29. M. Pastoureau, *Une histoire symbolique du Moyen Âge occidental*, Paris, 2004, p. 317-326.

30. C. Baudelaire, *Les Fleurs du Mal*, Alençon et Paris, 1857, XCII（献给撒旦的祷文）.

31. 查尔斯·诺迪埃或许是第一个将"魔幻"作为名词使用的法国作家，这个词在他的短篇小说《夜之恶魔斯玛拉》（*Smarra ou les Démons dela nuit*,1821）中首次出现，他赋予"魔幻"一词的意义直到今天还依然被使用。而在此之前，这个词只能当作形容词使用，指的是只存在于想象、不存在于现实中的事物，其中完全不包含"黑暗"方面的意义。

32. J.-K. Huysmans, *À rebours*, Paris, 1884, chap. I, p. 16-17。这场"死亡宴会"是书中主人公德泽森特为纪念"男性能力的暂时死亡"而召开的。

33. 关于浪漫主义作品中的哈姆雷特形象，参阅 J. Harvey, *Des hommes en noir*, 同注释11, p. 105-116。

34. 同上书, p. 133-230。

35. 法国煤炭产量增长更快：1850年仅为四百万吨，到1885年增长为两千八百万吨，1913年为四千万吨。

36. 关于矿工与黑色之间的联系，参阅画展图册 *Couleur, travail et société*, Lille, Archives départementales du Nord, 2004, p. 152-163。

37. 近几年来，由于欧洲逐渐变成一个多种族社会，反对种族歧视的呼声很高，晒黑皮肤的潮流在某些社会阶层和职业群体中有逐渐消退的趋势。

38. Ch. Dickens, *Great Expectations* (1861), cité par J. Harvey, *Des hommes en noir*, 同注释11, p. 190-191。

39. 有些工人在星期天休息时穿着黑衣，但这不是普遍现象。事实上，那个时代的穷人经常在衣服

褪色后重新染色继续穿，而黑色的衣服在穿脏或褪色后，是无法染成其他颜色的。因此通常只有富裕阶层才穿着黑色服装，因为他们不需要将一件衣服穿很多年。

40. A. de Musset, *La Confession d'un enfant du siècle*, Paris, 1836, p. 21.
41. J. Harvey, *Des hommes en noir*, 同注释 11, p. 271。
42. J. Giraudoux, *Intermezzo*, Paris, 1933, p. 57.
43. J. Harvey, *Des hommes en noir*, 同注释 11, p. 124-129。
44. M. Weber, *Die protestantische Ethik und des Geist des Kapitalismus*, 8e éd., Tübingen, 1986。该书首次出版时由两篇文章组成，分别发表于 1905 年和 1906 年。
45. I. Thorner, « Ascetic Protestantism and the Development of Science and Technology », dans *The American Journal of Sociology*, vol. 58, 1952-1953, p. 25-38；Joachim Bodamer, *Der Weg zur Askese als Ueberwindung der technischen Welt*, Hamburg, 1957.
46. C. Sorensen, *My Forty Years with Ford*, Chicago, 1956；R. Lacey, *Ford, The Man and the Machine*, New York, 1968；J. Barry, *Henry Ford and Mass Production*, New York, 1973.
47. E. Chevreul, *De la loi du contraste simultané des couleurs et de l'assortiment des objets colorés considéré d'après cette loi dans ses rapports avec la peinture*, Paris, 1839.
48. E. Chevreul, *Des couleurs et de leur application aux arts industriels à l'aide des cercles chromatiques*, Paris, 1864。关于谢弗勒尔理论对画家的影响，参阅 J. Gage, *Color and Culture. Practice and Meaning from Antiquity to Abstraction*, Londres, 1993, p. 173-176；G. Roque, *Art et science de la couleur. Chevreul et les peintres, de Delacroix à l'abstraction*, Paris, 1997, p. 169-332。
49. Léonard de Vinci, *Traité de la peinture (Trattato della pittura)*, trad. A. Chastel, Paris, 1987, p. 82.
50. P. Gauguin, *Oviri. Écrits d'un sauvage. Textes choisis (1892-1903)*, éd. D. Guérin, Paris, 1974, p. 123.
51. 关于彩色电影的开端：G. Koshofer, *Color: die Farben des Films*, Berlin, 1988；B. Noël, *L'Histoire du cinéma couleur*, Croissy-sur-Seine, 1995。
52. 参阅画展图册 *Paris-Moscou*, Paris, Centre Georges-Pompidou, 1979；K. S. Malevitch, *La Lumière et la Couleur: textes inédits de 1915 à 1926*, Lausanne, 1981；G. Rickey, *Constructivisme. Origine et évolution*, New York, 1967；K. Passuth, *Les Avant-gardes de l'Europe centrale, 1907-1927*, Paris, 1988；S. Lemoine, *Mondrian et De Stijl*, Paris, 1987。
53. 关于皮埃尔·苏拉日及其作品：M. Ragon, *Les Ateliers de Soulages*, Paris, 1990；P. Encrevé, *Soulages. Noir lumière*, Paris, 1996；id., *Soulages : les peintures (1946-2006)*, Paris, 2007。

54. 我这里指的是真正的设计，也就是追求外形、色彩与功能之间的匹配，并且用于大规模生产消费品的设计。参阅 M. Pastoureau, « Couleur, design et consommation de masse. Histoire d'une rencontre difficile (1880-1960) », dans *Design, miroir du siècle. Exposition* (Paris, Grand Palais, 1993), Paris, 1993, p. 337-342。

55. M. Proust, *Du côté de chez Swann*, Paris, 1913, p. 203-204.

56. 有些时尚史的研究者将长盛不衰的香奈儿小黑裙比作时尚界的"福特T型车"。参阅 E. Charles-Roux, *Le Temps Chanel*, Paris, 1979 ; A. Mackrell, *Coco Chanel*, New York, 1992; H. Gidel, *Coco Chanel*, Paris, 1999。

57. J. Robinson, *Fashion in the Thirties*, Londres, 1978 ; M. Constantino, *Fashions of a Decade: 1930s*, New York, 1992.

58. 时至今日这个图案依然是科西嘉地区的纹章。最古老的例子可以在《格尔热纹章图集》（约1370—1395年）中找到：布鲁塞尔，王家图书馆，手稿15652—15656号，62页反面。

59. 黑旗的历史还有待研究，但关于红旗的历史已经有一部杰出的研究成果：M. Dommanget, *Histoire du drapeau rouge des origines à la guerre de 1939*, Paris, 1966。

60. M. Pastoureau, *L'Étoffe du Diable. Une histoire des rayures et des tissus rayés*, Paris, 1991, p. 102-111.

61. I. A. Opie, *A Dictionary of Superstitions*, Oxford, 1989, p. 64 ; D. Laclotte, *Le Livre des symboles et des superstitions*, Bordeaux, 2007, p. 123.

62. 在欧洲，在丧葬期间穿着黑色服装的习俗主要流行于"一战"期间以及1918—1925年。

63. F. Birren, *Color. A Survey in Words and Pictures*, New York, 1961, p. 64-68 ; E. Heller, *Wie Farben wirken. Farbpsychologie, Farbsymbolik, kreative Farbgestaltung*, Hambourg, 1989, p. 20 et passim ; M. Pastoureau, *Dictionnaire des couleurs de notre temps*, 2e éd., Paris, 1999, p. 178-184.